美学散步丛书

江溶　朱良志　主编

西洋景（第二版）

宗白华　著译

图书在版编目（CIP）数据

西洋景／宗白华著译．—2版．—北京：北京大学出版社，2013.1
（美学散步丛书）
ISBN 978-7-301-21497-8

I. ①西 ⋯ II. ①宗 ⋯ III. ①艺术评论－西方国家－文集
IV. ① J051-53

中国版本图书馆CIP数据核字（2012）第259563号

书　　　　名：	西洋景（第二版）
著作责任者：	宗白华　著译
责 任 编 辑：	艾　英
标 准 书 号：	ISBN 978-7-301-21497-8/G·3523
出 版 发 行：	北京大学出版社
地　　　　址：	北京市海淀区成府路205号　100871
网　　　　址：	http：//www.pup.cn　新浪官方微博：@北京大学出版社
电 子 信 箱：	zpup@pup.cn
电　　　　话：	邮购部 62752015　发行部 62750672　编辑部 62756467 出版部 62754962
印　刷　者：	北京大学印刷厂
经　销　者：	新华书店
	730毫米×1020毫米　16开本　16.25印张　260千字
	2005年1月第1版
	2013年1月第2版　2013年1月第1次印刷
累 计 印 数：	6000-12000
定　　　价：	33.00元

未经许可，不得以任何方式复制或抄袭本书之部分或全部内容。
版权所有，侵权必究
举报电话：010-62752024　电子信箱：fd@pup.pku.edu.cn

美学的散步（代总序）

宗白华

散步是自由自在、无拘无束的行动，它的弱点是没有计划，没有系统。看重逻辑统一性的人会轻视它，讨厌它，但是西方建立逻辑学的大师亚里士多德的学派却唤做"散步学派"，可见散步和逻辑并不是绝对不相容的。中国古代一位影响不小的哲学家——庄子，他好像整天是在山野里散步，观看着鹏鸟、小虫、蝴蝶、游鱼，又在人间世里凝视一些奇形怪状的人：驼背、跛脚、四肢不全、心灵不正常的人，很像意大利文艺复兴时大天才达·芬奇在米兰街头散步时速写下来的一些"戏画"，现在竟成为"画院的奇葩"。庄子文章里所写的那些奇特人物大概就是后来唐、宋画家画罗汉时心目中的范本。

散步的时候可以偶尔在路旁折到一枝鲜花，也可以在路上拾起别人弃之不顾而自己感到兴趣的燕石。

无论鲜花或燕石，不必珍视，也不必丢掉，放在桌上可以做散步后的回念。

目录

美学的散步（代总序）

| 序编　长河溯源 |

哲学与艺术
　　——希腊哲学家的艺术理论 /3
高贵的单纯和静穆的伟大
　　——温克尔曼美学论文选译 /11
莱辛和温克尔曼
　　——关于诗和画的分界 /17

| 上编　美乡寻梦 |

美乡的醉梦者
　　——罗丹在谈话和信札中 /29
看了罗丹雕刻以后 /69
形与影
　　——罗丹作品学习札记 /74

| 下编　画布游戏 |

画布上的喧哗与骚动
　　——欧洲现代画派画论选 /79
关于西方现代派 /223

目录

| 余编　他山归来 |

论中西画法的渊源与基础 /229
中西画法所表现的空间意识 /244

编者后记 /254

序编 长河溯源

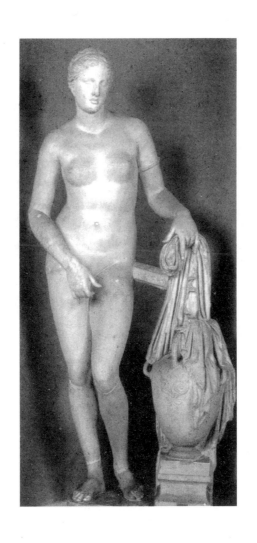

哲学与艺术
——希腊哲学家的艺术理论

一、形式与心灵表现

艺术有"形式"的结构,如数量的比例(建筑)、色彩的和谐(绘画)、音律的节奏(音乐),使平凡的现实超入美境。但这"形式"里面也同时深深地启示了精神的意义、生命的境界、心灵的幽韵。

艺术家往往倾向以"形式"为艺术的基本,因为他们的使命是将生命表现于形式之中。而哲学家则往往静观领略艺术品里心灵的启示,以精神与生命的表现为艺术的价值。

希腊艺术理论的开始就分这两派不同的倾向。克山罗风(Xenophon)在他的回忆录中记述苏格拉底(Socrates)曾经一次与大雕刻家克莱东(Kleiton)的谈话,后人推测就是指波里克勒(Polycrate)。当这位大艺术家说出"美"是基于数与量的比例时,这位哲学家就很怀疑地问道:"艺术的任务恐怕还是在表现出心灵的内容罢?"苏格拉底又希望从画家拔哈希和斯知道艺术家用何手段能将这有趣的、窈窕的、温柔的、可爱的心灵神韵表现出来。苏格拉底所重视的是艺术的精神内涵。

但希腊的哲学家未尝没有以艺术家的观点来看这宇宙的。宇宙这个名词(Cosmos)在希腊就包含着"和谐、数量、秩序"等意义。毕达哥拉斯以"数"为宇宙的原理。当他发现音之高度与弦之长度成为整齐的比例时,他将何等地惊奇感动,觉着宇宙的秘密已在他面前呈露:一面是"数"的永久定律,一面即是至美和谐的音乐。弦上的节奏即是那横贯全部宇宙之和谐的象征!美即是数,数即是宇宙的中心结构,艺术家是探乎于宇宙的秘密的!

但音乐不只是数的形式的构造，也同时深深地表现了人类心灵最深最秘处的情调与律动。音乐对于人心的和谐、行为的节奏，极有影响。苏格拉底是个人生哲学者，在他是人生伦理的问题比宇宙本体问题还更重要。所以他看艺术的内容比形式尤为要紧。而西洋美学中形式主义与内容主义的争执，人生艺术与唯美艺术的分歧，已经从此开始。但我们看来，音乐是形式的和谐，也是心灵的律动，一镜的两面是不能分开的。心灵必须表现于形式之中，而形式必须是心灵的节奏，就同大宇宙的秩序定律与生命之流动演进不相违背，而同为一体一样。

二、原始美与艺术创造

艺术不只是和谐的形式与心灵的表现，还有自然景物的描摹。"景"、"情"、"形"是艺术的三层结构。毕达哥拉斯以宇宙的本体为纯粹数的秩序，而艺术如音乐是同样地以"数的比例"为基础，因此艺术的地位很高。苏格拉底以艺术有心灵的影响而承认它的人生价值。而柏拉图则因艺术是描摹自然影像而贬斥之。他以为纯粹的美或"原始的美"是居住于纯粹形式的世界，就是万象之永久型范，所谓观念世界。美是属于宇宙本体的。（这一点上与毕达哥拉斯同义。）真、善、美是居住在一处。但它们的处所是超越的、抽象的、纯精神性的。只有从感官世界解脱了的纯洁心灵才能接触它。我们感官所经验的自然现象，是这真形世界的影像。艺术是描摹这些偶然的变幻的影子，它的材料是感官界的物质，它的作用是感官的刺激。所以艺术不惟不能引着我们达到真理，止于至善，且是一种极大的障碍与蒙蔽。它是真理的"走形"，真形的"曲影"。柏拉图根据他这种形而上学的观点贬斥艺术的价值，推崇"原始美"。我们设若要挽救艺术的价值与地位，也只有证明艺术不是专造幻象以娱人耳目。它反而是宇宙万物真相的阐明、人生意义的启示。证明它所表现的正是世界的真实的形象，然后艺术才有它的庄严、有它的伟大使命。不是市场上贸易肉感的货物，如柏拉图所轻视所排斥的（柏氏以后的艺术理论是走的这条路）。

三、艺术家在社会上的地位

柏拉图这样的看轻艺术，贱视艺术家，甚至要把他们排斥于他的理想共和国之外，而柏拉图自己在他的语录文章里却表示了他是一位大诗人，他对于大

宇宙的美是极其了解，极热烈地崇拜的。另一方面我们看见希腊的伟大雕刻与建筑确是表现了最崇高、最华贵、最静穆的美与和谐。真是宇宙和谐的象征，并不仅是感官的刺激，如近代的颓废的艺术。而希腊艺术家会遭这位哲学家如此的轻视，恐怕总有深一层的理由罢！第一点，希腊的哲学是世界上最理性的哲学，它是扫开一切传统的神话——希腊的神话是何等优美与伟大——以寻求纯粹论理的客观真理。它发现了物质原子与数量关系是宇宙构造最合理的解释。（数理的自然科学不产生于中国、印度，而产于欧洲，除社会条件外，实基于希腊的唯理主义，它的逻辑与几何。）于是那些以神话传说为题材，替迷信作宣传的艺术与艺术家，自然要被那努力寻求清明智慧的哲学家如柏拉图所厌恶了。真理与迷信是不相容的。第二点，希腊的艺术家在社会上的地位，是被上层阶级所看不起的手工

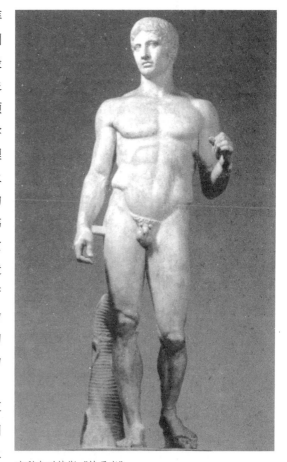

波利克列特斯《持矛者》

艺者、卖艺糊口的劳动者、丑角、说笑者。他们的艺术虽然被人赞美尊重，而他们自己的人格与生活是被人视为丑恶缺憾的。（戏子在社会上的地位至今还被人轻视。）希腊文豪留奇安（Lucian）描写雕刻家的命运说："你纵然是个飞达亚斯（Phidias）或波里克勒（希腊两位最大的艺术家），创造许多艺术上的奇迹，但欣赏家如果心地明白，必定只赞美你的作品而不羡慕作你的同类，因你终是一个贱人、手工艺者、职业的劳动者。"原来希腊统治阶级的人生理想是一种和谐、雍容、不事生产的人格，一切职业的劳动者为专门职业所拘束，不能让人格有各方面圆满和谐的成就。何况艺术家在礼教社会里面被认为是一班无正业的堕落者、颓废者、纵酒好色、佯狂玩世的人。（天才与疯狂也是近代心理学感到兴味的问题。）希腊最大诗人荷马在他的伟大史诗里描绘了一部光彩

灿烂的人生与世界。而他的后世却想象他是盲了目的。赫发斯陀（Hephastos）是希腊神们中间的艺术家的祖宗，但却是最丑的神！

艺术与艺术家在社会上为人重视，须经过三种变化：（一）柏拉图的大弟子亚里士多德的哲学给予艺术以较高的地位。他以为艺术的创造是模仿自然的创造。他认为宇宙的演化是由物质进程形式，就像希腊的雕刻家在一块云石里幻现成人体的形式。所以他的宇宙观已经类似艺术家的。（二）人类轻视职业的观念逐渐改变，尤其将艺术家从匠工的地位提高。希腊末期哲学家普罗亭诺斯（Plotinos）发现神灵的势力于艺术之中，艺术家的创造若有神助。（三）但直到文艺复兴的时代，艺术家才被人尊重为上等人物。而艺术家也须研究希腊学问，解剖学与透视学。学院的艺术家开始产生，艺术家进大学有如一个学者。

但学院里的艺术家离开了他的自然与社会的环境，忽视了原来的手工艺，却不一定是艺术创作上的幸福。何况学院主义往往是没有真生命、真气魄的，往往是形式主义的。真正的艺术生活是要与大自然的造化默契，又要与造化争强的生活。文艺复兴的大艺术家也参加政治的斗争。现实生活的体验才是艺术灵感的源泉。

四、中庸与净化

宇宙是无尽的生命、丰富的动力，但它同时也是严整的秩序、圆满的和谐。在这宁静和雅的天地中生活着的人们却在他们的心胸里汹涌着情感的风浪、意欲的波涛。但是人生若欲完成自己，止于至善，实现他的人格，则当以宇宙为模范，求生活中的秩序与和谐。和谐与秩序是宇宙的美，也是人生美的基础。达到这种"美"的道路，在亚里士多德看来就是"执中"、"中庸"。但是中庸之道并不是庸俗一流，并不是依违两可、苟且的折中。乃是一种不偏不倚的毅力、综合的意志，力求取法乎上、圆满地实现个性中的一切而得和谐。所以中庸是"善的极峰"，而不是善与恶的中间物。大勇是怯弱与狂暴的执中，但它宁愿近于狂暴，不愿近于怯弱。青年人血气方刚，偏于粗暴。老年人过分考虑，偏于退缩。中年力盛时的刚健而温雅方是中庸。它的以前是生命的前奏，它的以后是生命的尾声，此时才是生命丰满的音乐。这个时期的人生才是美的人生，是生命美的所在。希腊人看人生不似近代人看作演进的、发展的、向前追求的、一个戏本中的主角滚在生活的漩涡里，奔赴他的命运。希腊

戏本中的主角是个发达在最强盛时期的、轮廓清楚的人格，处在一种生平唯一次的伟大动作中。他像一座希腊的雕刻。他是一切都了解，一切都不怕，他已经奋斗过许多死的危险。现在他是态度安详不矜不惧地应付一切。这种刚健清明的美是亚里士多德的美的理想。美是丰富的生命在和谐的形式中。美的人生是极强烈的情操在更强毅的善的意志统率之下。在和谐的秩序里面是极度的紧张，回旋着力量，满而不溢。希腊的雕像、希腊的建筑、希腊的诗歌以至希腊的人生与哲学不都是这样？这才是真正的有力的"古典的美"！

俄狄浦斯刺瞎了自己的双眼

美是调解矛盾以超入和谐，所以美对于人类的情感冲动有"净化"的作用。一幕悲剧能引着我们走进强烈矛盾的情绪里，使我们在幻境的同情中深深体验日常生活所不易经历到的情境，而剧中英雄因殉情而宁愿趋于毁灭，使我们从情感的通俗化中感到超脱解放，重尝人生深刻的意味。全剧的结果——即英雄在挣扎中殉情的毁灭——有如阴霾沉郁后的暴雨淋漓，反使我们痛快地重睹青天朗日。空气干净了，大地新鲜了，我们的心胸从沉重压迫的冲突中恢复了光明愉快的超脱。

亚里士多德的悲剧论从心理经验的立场研究艺术的影响，不能不说是美学理论上的一大进步，虽然他所根据的心理经验是日常的。他能注意到艺术在人生上净化人格的效用，将艺术的地位从柏拉图的轻视中提高，使艺术从此成为美学的主要对象。

五、艺术与模仿自然

一个艺术品里形式的结构，如点、线之神秘的组织，色彩或音韵之奇妙的

谐和，与生命情绪的表现交融组合成一个"境界"。每一座巍峨崇高的建筑里是表现一个"境界"，每一曲悠扬清妙的音乐里也启示一个"境界"。虽然建筑与音乐是抽象的形或音的组合，不含有自然真景的描绘。但图画雕刻，诗歌小说戏剧里的"境界"则往往寄托在景物的幻现里面。模范人体的雕刻，写景如画的荷马史诗是希腊最伟大最中心的艺术创造，所以柏拉图与亚里士多德两位希腊哲学家都说模仿自然是艺术的本质。

但两位对"自然模仿"的解释并不全同，因此对艺术的价值与地位的意见也两样。柏拉图认为人类感官所接触的自然乃是"观念世界"的幻影。艺术又是描摹这幻影世界的幻影。所以在求真理的哲学立场上看来是毫无价值、徒乱人意、刺激肉感。亚里士多德的意见则不同。他看这自然界现象不是幻影，而是一个个生命的形体。所以模仿它、表现它，是种有价值的事，可以增进知识而表示技能。亚里士多德的模仿论确是有他当时经验的基础。希腊的雕刻、绘画，如中国古代的艺术原本是写实的作品。它们生动如真的表现，流传下许多神话传说。米龙（Myron）雕刻的牛，引动了一个活狮子向它跃搏，一只小牛要向它吸乳，一个牛群要随着它走，一位牧童遥望掷石击之，想叫它走开，一个偷儿想顺手牵去。啊，米龙自己也几乎误认它是自己牛群里的一头。

希腊的艺术传说中赞美一件作品大半是这样的口吻。（中国何尝不是这样？）艺术以写物生动如真为贵。再述一个关于画家的传说。有两位大画家竞赛。一位画了一枝葡萄，这样的真实，引起飞鸟来啄它。但另一位走来在画上加绘了一层纱幕盖上，以致前画家回来看见时伸手欲将它揭去。（中国传说中东吴画家曹不兴尝为孙权画屏风，误发笔点素，因就以作蝇，既而进呈御览，孙权以为生蝇，举手弹之。）这种写幻如真的技术是当时艺术所推重。亚里士多德根据这种事实说艺术是模仿自然，也不足怪了。何况人类本有模仿冲动，而难能可贵的写实技术也是使人惊奇爱慕的呢。

但亚里士多德的学说不以此篇为满足。他不仅是研究"怎样的模仿"，他还要研究模仿的对象。艺术可就三方面来观察：（一）艺术品制作的材料，如木、石、音、字等；（二）艺术表现的方式，即如何描写模仿；（三）艺术描写的对象。但艺术的理想当然是用最适当的材料，在最适当的方式中，描摹最美的对象。所以艺术的过程终归是形式化，是一种造型。就是大自然的万物也是由物质材料创化千形万态的生命形体。艺术的创造是"模仿自然创造的过程"

(即物质的形式化)。艺术家是个小造物主,艺术品是个小宇宙。它的内部是真理,就同宇宙的内部是真理一样。所以亚里士多德有一句很奇异的话:"诗是比历史更哲学的。"这就是说诗歌比历史学的记载更近于真理。因为诗是表现人生普遍的情绪与意义,史是记述个别的事实;诗所描述的是人生情理中的必然性,历史是叙述时空中事态的偶然性。文艺的事是要能在一件人生个别的姿态行动中,深深地表露出人心的普遍定律。(比心理学更深一层更为真实的启示。莎士比亚是最大的人心认识者。)艺术的模仿不是徘徊于自然的外表,乃是深深透入真实的必然性。所以艺术最邻近于哲学,它是达到真理表现真理的另一道路,它使真理披了一件美丽的外衣。

艺术家对于人生对于宇宙因有着最虔诚的"爱"与"敬",从情感的体验发现真理与价值,如古代大宗教家、大哲学家一样。而与近代由于应付自然,利用自然,而研究分析自然之科学知识根本不同。一则以庄严敬爱为基础,一则以权力意志为基础。柏拉图虽阐明真知由"爱"而获证入!但未注意伟大的艺术是在感官直觉的现量境中领悟人生与宇宙的真境,再借感觉界的对象表现这种真实。但感觉的境界欲作真理的启示须经过"形式"的组织,否则是一堆零乱无系统的印象。(科学知识亦复如是。)艺术的境界是感官的,也是形式的。形式的初步是"复杂中的统一"。所以亚里士多德已经谈到这个问题。艺术是感官对象。但普通的日常实际生活中感觉的对象是一个个与人发生交涉的物体,是刺激人欲望心的物体。然而艺术是要人静观领略,不生欲心的。所以艺术品须能超脱实用关系之上,自成一形式的境界,自织成一个超然自在的有机体。如一曲音乐飘渺于空际,不落尘网。这个艺术的有机体对外是一独立的"统一形式",在内是"力的回旋",丰富复杂的生命表现。于是艺术在人生中自成一世界,自有其组织与启示,与科学哲学等并立而无愧。

六、艺术与艺术家

艺术与艺术家在人生与宇宙的地位因亚里士多德的学说而提高了。飞达亚斯(Phidias)雕刻宙斯(Zeus)神像,是由心灵里创造理想的神境,不是模仿刻画一个自然的物像。艺术之创造是艺术家由情绪的全人格中发现超越的真理真境,然后在艺术的神奇形式中表现这种真实。不是追逐幻影,娱人耳目。这个思想是自圣奥古斯丁(Augustin)、斐奇路斯(Ficinus)、卜罗

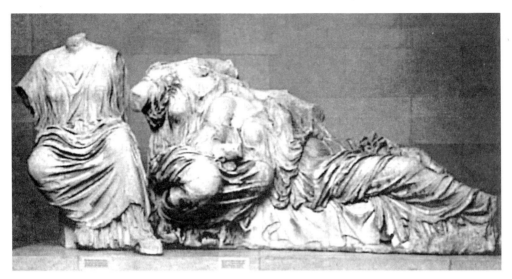

菲迪亚斯《命运三女神》

洛（Bruno）、歇福斯卜莱（Shafesbury）、温克尔曼（Winckelman）等等以来认为近代美学上共同的见解了。但柏拉图轻视艺术的理论，在希腊的思想界确有权威。希腊末期的哲学家普罗亭诺斯就是徘徊在这两种不同的见解中间。他也像柏拉图以为真、美是绝对的、超越的存在于无迹的真界中，艺术家须能超拔自己观照到这超越形相的真、美，然后才能在个别的具体的艺术作品中表现得真、美的幻影。艺术与这真、美境界是隔离得很远的。真、美，譬如光线；艺术，譬如物体，距光愈远得光愈少。所以大艺术家最高的境界是他直接在宇宙中观照得超形相的美。这时他才是真正的艺术家，尽管他不创造艺术品。他所创造的艺术不过是这真、美境界的余辉映影而已。所以我们欣赏艺术的目的也就是从这艺术品的兴感渡入真、美的观照。艺术品仅是一座桥梁，而大艺术家自己固无需乎此。宇宙"真、美"的音乐直接趋赴他的心灵。因为他的心灵是美的。普罗亭诺斯说："没有眼睛能看见日光，假使它不是日光性的。没有心灵能看见美，假使他自己不是美的。你若想观照神与美，先要你自己似神而美。"

（原载《新中华》创刊号，1933年1月）

高贵的单纯和静穆的伟大
——温克尔曼美学论文选译

论希腊雕刻

希腊艺术杰作的一般特征是一种高贵的单纯和一种静穆的伟大,既在姿态上,也在表情里。

就像海的深处永远停留在静寂里,不管它的表面多么狂涛汹涌,在希腊人的造像里那表情展示一个伟大的沉静的灵魂,尽管是处在一切激情里面。

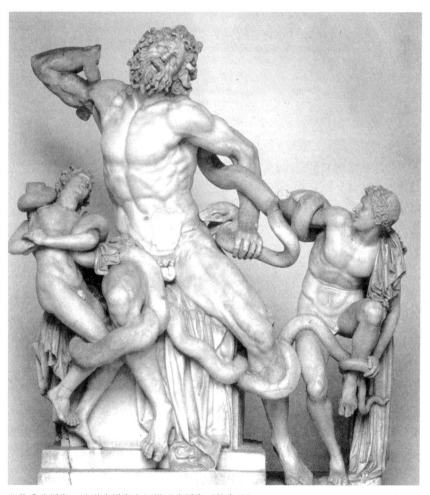

阿格桑德罗斯、波利多罗斯和阿塔诺多罗斯《拉奥孔》

在极端强烈的痛苦里,这种心灵描绘在拉奥孔[1]的脸上,并且不单是在脸上。在一切肌肉和筋络所展现的痛苦,不用向脸上和其他部分去看,仅仅看到那因痛苦而向内里收缩着的下半身,我们几乎会在自己身上感觉着。然而这痛苦,我说,并不曾在脸上和姿态上用愤激表示出来。他没有像维尔琪在他的拉奥孔(诗)里[2]所歌咏的那样喊出可怕悲吼,因嘴的孔洞不允许这样做,这里只是一声畏怯的敛住气的叹息,像沙多勒所描述的。

身体的痛苦和心灵的伟大是经由形体全部结构用同等的强度分布着,并且平衡着。拉奥孔忍受着,像索缚克勒斯的菲诺克太特;他的困苦感动到我们的深心里,但是我们愿望也能够像这个伟大人格那样忍耐痛苦。一个这样的伟大心灵的表情远远超越了美丽自然的构造物。艺术家必先在自己内心里感觉到他要印入他的大理石里的那精神的强度。希腊有集合艺术家与圣哲于一身的人物,并且不止一个梅特罗多。智慧伸手给艺术而将超俗的心灵吹进艺术的形象。

……

身体的站相愈静穆,它就更适合于表现心灵的真实性格:在一切过分脱离静穆站相的姿态里,心灵不处在它的最自在的、而是在一种被迫的强勉的状态里。在强烈的情操里,心灵是较易被人认识和指出的,但伟大和高贵却是在统一的、静穆的站相里。

在拉奥孔里,如果单单把痛苦塑造出来,就成为拘挛的形状了。所以艺术家赋予它一个动作,这动作是在这样巨大的痛苦里最接近于静穆的形象的,为了把这时突出的状况和心灵的高贵结合于一体。但是在这个静穆形象里,又必须把这个心灵所具有的,和别的任何人不同的特征标出来,以便使他既静穆,同时又生动有为,既沉寂,却不是漠不关心或打瞌睡。

现代时髦艺术家的一般趣味却是和这极端相反。他们所获得的赞赏正是由于把极不寻常的状态和动作,偕着无耻的火热,用放肆挥洒,像他们所说的制造出来。他们喜爱的口号是"对立姿势"(Contianost),这对于他们是一个完美作品里一切品德的总汇。他们要求他们的形象里一种灵魂要像是一颗彗星脱出了它的轨道。他们希望在每一个形象里见到一个阿亚克斯(Ajax)及一个

[1] 拉奥孔,古代突洛阿邦祭师,因警告国人勿受希腊联军木马计的欺骗,被袒护敌方的神灵遣派二巨蟒将父子三人扼死。著名雕像群是公元前50年左右的创作。
[2] 维琪尔,公历前1世纪罗马著名诗人,史诗《爱耐伊斯》(Aneis)中曾写拉奥孔。

Cananeia[1]。

……

希腊雕像里的高贵的单纯和静穆的伟大同时也是希腊最好时期的文章的标志，像苏格拉底学派的文章。而这类品质也构成一个拉斐尔的主要伟大处。这是他通过模仿古人达到的。

（译自《关于在绘画和雕刻艺术里模仿希腊作品的一些意见》）

赫尔苦勒斯残雕[2]

试问一问那些认识人类本质里（译者按：原文为有死者的天赋中）最美的东西的人，曾否见过能和这残雕的左侧形相相比拟的东西？它的肌肉里的作用和反作用是用一种聪慧的尺度把它们的变化着的起动和快速的力量令人惊赞地平衡着，这躯体必须通过它们才能来为完成一切任务做准备。就像在海的一个波动中，那原先静止的平面在一雾似的骚动里用荡着的浪纹涨起来，一浪被一浪吞噬着，这浪纹又从这里面滚了出来，同样地，在这里一个筋肉柔和地涨了起来，飘然地渡进另一个肌肉，而在它们中间一个第三肌肉升了起来，好似加强着它们的波动，而又消逝在它们里面，我们的视线好像也同样地被吞噬在里面了。当我从背后看这躯体时，我惊喜着，就像一个人，在他赞叹过一座庙宇的闳丽的前门之后，被人导引上这庙的高处，他原先不能俯眺的穹隆，把他再度推坠惊奇之中。我在这里看见这肢体的尊贵的构造，诸肌肉的起始，它们的部位和运动的根基；而

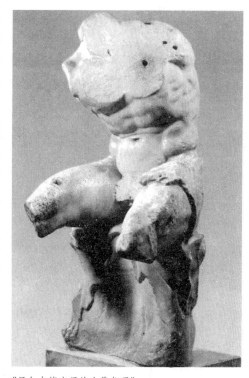

《贝尔韦德宫里的人像躯干》

[1] 阿亚克斯，索缚克勒斯悲剧中的人物。
[2] 赫尔苦勒斯（Hercule torzo），希腊神话中以富有体力著名的英雄，经历过许多冒险事业。藏于柏维德尔宫的残雕曾极被弥开盎格罗推重。温克尔曼的描绘更引起人们对它的注意和欣赏。——据原译稿校正

这一切展开在眼前，好似从山顶上发现一片风景，大自然把它的丰富多样的美倾泻在这上面。

就像这些愉快的峰顶由柔和的坡陀消失到沉沉的山谷里去，这一边逐渐狭隘着，那一边逐渐宽展着，那么多样的壮丽优美；这边昂起了肌肉的群峰，不容易觉察的凹涡常常曲绕着它们，就像曼盎特尔的河流。与其说它们是对我的视觉显现着，不如说它们是对我们的感觉展示着。

<div style="text-align:right">（译自《短论》）</div>

柏维德尔宫的阿波罗雕像[1]

这里是体现了古代幸免于摧毁的作品中最高的艺术理想。这作品的创造者是把这作品完全建基于那理想之上，他从物质材料里只采取了必不可少的那些，以便实现他的目的，使它形象化。这个阿波罗超越着一切别的同类的造像，就像荷马的阿波罗远远超过了他以后一切诗所描写的那样。这雕像的躯体是超人类的壮丽，它的站相是它的伟大的标示。一个永恒的春光用可爱的青年气氛，像在幸福的乐园里一般，装裹着这年华正盛的魅人的男性，拿无限的柔和抚摩着它的群肢体的构造。把你的精神踱进无形体美的王国里去，试图成为一个神样美的大自然的创造者，以便把超越大自然的美充塞你的精神！这里是没有丝毫的可朽灭的东西，更没有任何人类的贫乏所需求的东西。没有一筋一络炙热着和刺激着这躯体，而是一个天上来的精神气，像一条温煦的河流，倾泻在这躯体上，把它包围着。他用弓矢所追射的巨蟒皮东已被他赶上了，并且结果了它。他的庄严的眼光从他高贵的满足状态里放射出来，似瞥向无限，远远地越出了他的胜利；轻蔑浮在他的双唇上，他心里感受的不快流露于他的鼻尖的微颤一直升上他的前额，但额上浮着静穆的和平，不受干扰。他的眼睛却饱含着甜蜜，就像那些环绕着他、渴想拥抱他的司艺女神们……
……

在观赏这艺术奇迹里我忘掉了一切别的事物，我自己采取了一个高尚的站相，使我能够用庄严来观赏它。我的胸部因敬爱而扩张起来，高昂起来，像我

[1] 柏维德尔，罗马封建时期所建宫殿，后改为艺术陈列馆，藏古代雕刻甚有名。该处阿波罗雕像因温克尔曼的描写更为驰名，成为欧洲"古典主义"时期理想范型，但它是依据公元前350年雕刻家Llochails一座铜雕、公元前2世纪的大理石仿作，后来希腊伟大原作陆续出现，则此作品已不能代表希腊雕刻最高造诣。

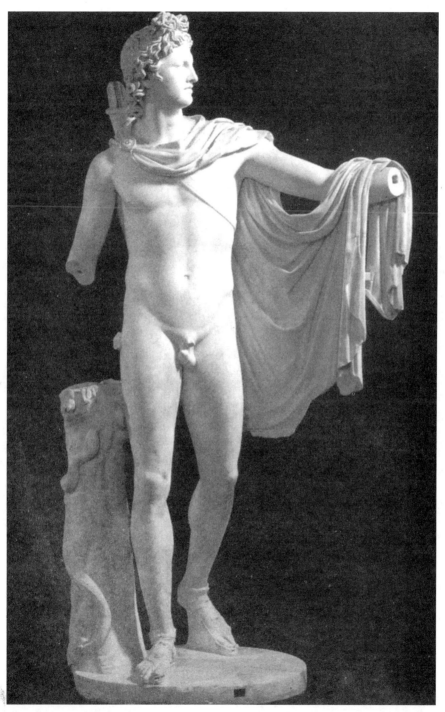

佚名《贝尔韦德宫里的阿波罗》

因感受到预言的精神而高涨起那样，我感觉我神驰黛诺斯（Delas）而进入留西（Lycich）圣林[1]，这是阿波罗曾经光临过的地方；因我的形象好似获得了生命和活动像比格玛琳（Pygma Lion）的美那样[2]。怎样才能摹绘它和描述它呀！艺术自身须指引我和教导我的手，让我在这里起草的图样，将来能把它圆满完成。我把这个形象所赐予我的概念奉献于它的脚下，就像那些渴想把花环戴上神们头顶上的人，能仰望而不能攀达。

<div style="text-align:right">（译自《古代艺术史》）</div>

[译后记]

德国十八世纪艺术史家温克尔曼的两部著作《关于在绘画和雕刻艺术里模仿希腊作品的一些意见》和《古代艺术史》对于当时德国学术界和文学界发生了极大的影响。莱辛、赫尔德尔、歌德、席勒都受到他的启发而深一层地理解了希腊艺术。他对于希腊艺术美的解释："高贵的单纯和静穆的伟大"成为德国古典主义文学的美学理想（见歌德的名剧《伊菲格尼》）。德国近代艺术理论家淮错尔德说道："这一深刻的历史理解的觉醒，没有那热情的倾泻，没有温克尔曼对他科研对象深情的体验和思想的深入是不能设想的。这个新的癖爱才打开了新科学的大门。温氏毕生所献身的美的观念——通过这个，他的人格和他的命运获得普通的人类意义——他也在他的主著的文章风格里来寻找。他替自身定下任务：要把思想的美和文章的美努力推上极峰。阿波罗雕像的描写要求着我的辛劳就像写一首英雄颂诗那样，在描写柏维德尔的诸雕像里，温氏初次做了试验来解决这一问题：这就是要把感性的直观转成文字的描述，艺术的体验化为艺术的摹绘。"歌德赞他的文章说："这是一有生命的东西，为着有生命的人……而写的。"可惜我的拙笔不能传达他文中的生命。

（选自《宗白华美学文学译文选》，北京大学出版社1982年版。标题为本书编者所加。）

〔1〕黛诺斯圣林，希腊爱琴海中小岛，传说中为阿波罗（神话中光与太阳、预言与艺术之神）神迹的圣地。
〔2〕比格玛琳，是西拜因（Cynevn）地方传说中国王名，他造了一女像，请求阿波罗赋予了生命，和这活了的雕像结了婚。

莱辛和温克尔曼
——关于诗和画的分界

苏东坡论唐朝大诗人兼画家王维（摩诘）的《蓝田烟雨图》说："味摩诘之诗，诗中有画；观摩诘之画，画中有诗。诗曰：'蓝溪白石出，玉山红叶稀，山路元无雨，空翠湿人衣。'此摩诘之诗也。或曰：'非也，好事者以补摩诘之遗。'"

以上是东坡的话，所引的那首诗，不论它是不是好事者所补，把它放到王维和裴迪所唱和的辋川绝句里去是可以乱真的。这确是一首"诗中有画"的诗。"蓝溪白石出，玉山红叶稀"，可以画出来成为一幅清奇冷艳的画，但是"山路元无雨，空翠湿人衣"二句，却是不能在画面上直接画出来的。假使刻舟求剑似的画出一个人穿了一件湿衣服，即使不难看，也不能把这种意味和感觉像这两句诗那样完全传达出来。好画家可以设法暗示这种意味和感觉，却不能直接画出来，这位补诗的人也正是从王维这幅画里体会到这种意味和感觉，所以用"山路元无雨，空翠湿人衣"这两句诗来补足它。这幅画上可能并不曾画有人物，那会更好的暗示这感觉和意味。而另一位诗人可能体会不同而写出别的诗句来。画和诗毕竟是两回事。诗中可以有画，像头两句里所写的，但诗不全是画。而那不能直接画出来的后两句恰正是"诗中之诗"，正是构成这首诗是诗而不是画的精要部分。

然而那幅画里若不能暗示或启发人写出这诗句来，它可能是一张很好的写实照片，却又不能成为真正的艺术品——画，更不是大诗画家王维的画了。这"诗"和"画"的微妙的辩证关系不是值得我们深思探索的吗？

宋朝文人晁以道有诗云："画写物外形，要物形不改，诗传画外意，贵有画中态。"这也是论诗画的离合异同。画外意，待诗来传，才能圆满，诗里具有画所写的形态，才能形象化、具体化，不至于太抽象。

但是王安石《明妃曲》诗云："意态由来画不成，当时枉杀毛延寿。"他是个喜欢做翻案文章的人，然而他的话是有道理的。美人的意态确是难画出的，东施以活人来效颦西施尚且失败，何况是画家调脂弄粉。那画不出的"巧笑倩兮，美目盼兮"，古代诗人随手拈来的这两句诗，却使孔子以前的中国美人如同在我们眼面前。达·芬奇用了四年工夫画出蒙娜莉萨的美目巧笑，在该画初完成时，当也能给予我们同样新鲜生动的感受。现在我却觉得我们古人这两

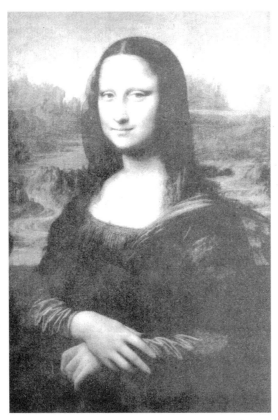

达·芬奇《蒙娜·丽莎》

句诗仍是千古如新,而油画受了时间的侵蚀,后人的补修,已只能令人在想象里追寻旧影了。我曾经坐在原画前默默领略了一小时,口里念着我们古人的诗句,觉得诗启发了画中意态,画给予诗以具体形象,诗画交辉,意境丰满,各不相下,各有千秋。

达·芬奇在这画像里突破了画和诗的界限,使画成了诗。谜样的微笑,勾引起后来无数诗人心魂震荡,感觉这双妙目巧笑,深远如海,味之不尽,天才真是无所不可。但是画和诗的分界仍是不能泯灭的,也是不应该泯灭的,各有各的特殊表现力和表现领域。探索这微妙的分界,正是近代美学开创时为自己提出了的任务。

十八世纪德国思想家莱辛开始提出这个问题,发表他的美学名著《拉奥孔》或称《论画和诗的分界》。但《拉奥孔》却是主要地分析着希腊晚期一座雕像群,拿它代替了对画的分析,雕像同画同是空间里的造型艺术,本可相

通。而莱辛所说的诗也是指的戏剧和史诗，这是我们要记住的。因为我们谈到诗往往是偏重抒情诗。固然这也是相通的，同是属于在时间里表现其境界与行动的文学。

拉奥孔（Laokoon）是希腊古代传说里特罗亚城一个祭师，他对他的人民警告了希腊军用木马偷运兵士进城的诡计，因而触怒了袒护希腊人的阿波罗神。当他在海滨祭祀时，他和他的两个儿子被两条从海边游来的大蛇捆绕着他们三人的身躯，拉奥孔被蛇咬着，环视两子正在垂死挣扎，他的精神和肉体都陷入莫大的悲愤痛苦之中。拉丁诗人维琪尔曾在史诗中咏述此景，说拉奥孔痛极狂吼，声震数里，但是发掘出来的希腊晚期雕像群著名的拉奥孔（现存罗马梵蒂冈博物院），却表现着拉奥孔的嘴仅微微启开呻吟着，并不是狂吼，全部雕像给人的印象是在极大的悲剧的苦痛里保持着镇定、静穆。德国的古代艺术史学者温克尔曼对这雕像群写了一段影响深远的描述，影响着歌德及德国许多古典作家和美学家，掀起了纷纷的讨论。现在我先将他这段描写介绍出来，然后再谈莱辛由此所发挥的画和诗的分界。

温克尔曼（Winckelmann, 1717—1768 年）在他的早期著作《关于在绘画和雕刻艺术里模仿希腊作品的一些意见》里曾有一段论希腊雕刻的名句（见前文《高贵的单纯和静穆的伟大》中的《论希腊雕刻》——编者注）。

莱辛认为温克尔曼所指出的拉奥孔脸上并没有表示人所期待的那强烈苦痛的疯狂表情，是正确的。但是温克尔曼把理由放在希腊人的智慧克制着内心感情的过分表现上，这是他所不能同意的。

肉体遭受剧烈痛苦时大声喊叫以减轻痛苦，是合乎人情的，也是很自然的现象。希腊人的史诗里毫不讳言神们的这种人情味。维纳斯（美丽的爱神）玉体被刺痛时，不禁狂叫，没有时间照顾到脸相的难看了。荷马史诗里战士受伤倒地时常常大声叫痛。照他们的事业和行动来看，他们是超凡的英雄；照他们的感觉情绪来看，他们仍是真实的人。所以拉奥孔在希腊雕像上那样微呻不是由于希腊人的品德如此，而应当到各种艺术的材料的不同，表现可能性的不同和它们的限制里去找它的理由。莱辛在他的《拉奥孔》里说：

> 有一些激情和某种程度的激情，它们经由极丑的变形表现出来，以至于将整个身体陷入那样勉强的姿态里，使他在静息状态里具有的一切美丽线条都丧失掉了。因此古代艺术家完全避免这个，或是把它的程度降低下来，使它能够保持某种程度的美。

把这思想运用到拉奥孔上,我所追寻的原因就显露出来了。那位巨匠是在所假定的肉体的巨大痛苦情况下企图实现最高的美。在那丑化着一切的强烈情感里,这痛苦是不能和美相结合的。巨匠必须把痛苦降低些;他必须把狂吼软化为叹息;并不是因为狂吼暗示着一个不高贵的灵魂,而是因为它把脸相在一难堪的样式里丑化了。人们只要设想拉奥孔的嘴大大张开着而评判一下。人们让他狂吼着再看看……

莱辛的意思是:并不是道德上的考虑使拉奥孔雕像不像在史诗里那样痛极大吼,而是雕刻的物质的表现条件在直接观照里显得不美(在史诗里无此情况),因而雕刻家(画家也一样)须将表现的内容改动一下,以配合造型艺术由于物质表现方式所规定的条件。这是各种艺术的特殊的内在规律,艺术家若不注意它,遵守它,就不能实现美,而美是艺术的特殊目的。若放弃了美,艺术可以供给知识,宣扬道德,服务于实际的某一目的,但不是艺术了。艺术须能表现人生的有价值的内容,这是无疑的。但艺术作为艺术而不是文化的其他部门,它就必须同时表现美,把生活内容提高、集中、精粹化,这是它的任务。根据这个任务各种艺术因物质条件不同就具有了各种不同的内在规律。拉奥孔在史诗里可以痛极大吼,声闻数里,而在雕像里却变成小口微呻了。

莱辛这个创造性的分析启发了以后艺术研究的深入,奠定了艺术科学的方向,虽然他自己的研究仍是有局限性的。造型艺术和文学的界限并不如他所说的那样窄狭、严格,艺术天才往往突破规律而有所成就,开辟新领域、新境界。罗丹就曾创造了疯狂大吼、躯体扭曲,失了一切美的线纹的人物,而仍不失为艺术杰作,创造了一种新的美。但莱辛提出问题是好的,是需要进一步作科学的探讨的,这是构成美学的一个重要部分。所以近代美学家颇有用《新拉奥孔》标名他的著作的。

我现在翻译他的《拉奥孔》里一段具有代表性的文字,论诗里和造型艺术里的身体美,这段文字可以献给朋友在美学散步中做思考资料。莱辛说:

> 身体美是产生于一眼能够全面看到的各部分协调的结果。因此要求这些部分相互并列着,而这各部分相互并列着的事物正是绘画的对象。所以绘画能够、也只有它能够摹绘身体的美。
>
> 诗人只能将美的各要素相继地指说出来,所以他完全避免对身体的美作为美来描绘。他感觉到把这些要素相继地列数出来,不可能获得像它并

列时那种效果，我们若想根据这相继地一一指说出来的要素而向它们立刻凝视，是不能给予我们一个统一的协调的图画的。要想构想这张嘴和这个鼻子和这双眼睛集在一起时会有怎样一个效果是超越了人的想象力的，除非人们能从自然里或艺术里回忆到这些部分组成的一个类似的结构（白华按：读"巧笑倩兮"……时不用做此笨事，不用设想是中国或西方美人而情态如见，诗意具足，画意也具足）。

在这里，荷马常常是模范中的模范。他只说，尼惹斯是美的，阿奚里更美，海伦具有神仙似的美。但他从不陷落到这些美的周密的罗嗦的描述。他的全诗可以说是建筑在海伦的美上面的，一个近代的诗人将要怎样冗长地来叙说这美呀！

但是如果人们从诗里面把一切身体美的画面去掉，诗不会损失过多少？谁要把这个从诗里去掉？当人们不愿意它追随一个姊妹艺术的脚步来达到这些画面时，难道就关闭了一切别的道路了吗？正是这位荷马，他这样故意避免一切片断地描绘身体美的，以至于我们在翻阅时很不容易地有一次获悉海伦具有雪白的臂膀和金色的头发（《伊利亚特》IV，第319行），正是这位诗人他仍然懂得使我们对她的美获得一个概念，而这一美的概念是远远超过了艺术在这企图中所能达到的。人们试回忆诗中那一段，当海伦到特罗亚人民的长老集会面前，那些尊贵的长老们瞥见她时，一个对一个耳边说：

"怪不得特罗亚人和坚胫甲开人，为了这个女人这么久忍受着苦难呢，看来她活像一个青春常住的女神。"

还有什么能给我们一个比这更生动的美的概念，当这些冷静的长老们也承认她的美是值得这一场流了这许多血，洒了那么多泪的战争的呢？

凡是荷马不能按照着各部分来描绘的，他让我们在它的影响里来认识。诗人呀，画出那"美"所激起的满意、倾倒、爱、喜悦，你就把美自身画出来了。谁能构想莎茀所爱的那个对方是丑陋的，当莎茀承认她瞥见他时丧魂失魄。谁不相信是看到了美的完满的形体，当她对于这个形体所激起的情感产生了同情。

文学追赶艺术描绘身体美的另一条路，就是这样：它把"美"转化做魅惑力。魅惑力就是美在"流动"之中。因此它对于画家不像对于诗人

那么便当。画家只能叫人猜到"动",事实上他的形象是不动的。因此在它那里魅惑力会变成了做鬼脸。但是在文学里魅惑力是魅惑力,它是流动的美,它来来去去,我们盼望能再度地看到它。又因为我们一般地能够较为容易地生动地回忆"动作",超过单纯的形式或色彩,所以魅惑力较之"美"在同等的比例中对我们的作用要更强烈些。

甚至于安拉克耐翁(希腊抒情诗人),宁愿无礼貌地请画家无所作为,假使他不拿魅惑力来赋予他的女郎的画像,使她生动。"在她的香腮上一个酒窝,绕着她的玉颈一切的爱娇浮荡着"(《颂歌》第二十八)。他命令艺术家让无限的爱娇环绕着她的温柔的腮,云石般的颈项!照这话的严格的字义,这怎样办呢?这是绘画所不能做到的。画家能够给予腮巴最艳丽的肉色;但此外他就不能再有所作为了。这美丽颈项的转折,肌肉的波动,那俊俏酒窝因之时隐时现,这类真正的魅惑力是超出了画家能力的范围了。诗人(指安拉克耐翁)是说出了他的艺术是怎样才能够把"美"对我们来形象化感性化的最高点,以便让画家能在他的艺术里寻找这个最高的表现。

这是对我以前所阐述的话一个新的例证,这就是说,诗人即使在谈论到艺术作品时,仍然是不受束缚于把他的描写保守在艺术的限制以内的"(白华按:这话是指诗人要求画家能打破画的艺术的限制,表现出诗的境界来,但照莱辛的看法,这界限仍是存在的)。

莱辛对诗(文学)和画(造型艺术)的深入的分析,指出它们的各自的局限性,各自的特殊的表现规律,开创了对于艺术形式的研究。

诗中有画,而不全是画,画中有诗,而不全是诗。诗画各有表现的可能性范围,一般地说来,这是正确的。

但中国古代抒情诗里有不少是纯粹的写景,描绘一个客观境界,不写出主体的行动,甚至于不直接说出主观的情感,像王国维在《人间词话》里所说的"无我之境",但却充满了诗的气氛和情调。我随便拈一个例证并稍加分析。

唐朝诗人王昌龄一首题为《初日》的诗云:

初日净金闺,先照床前暖。斜光入罗幕,稍稍亲丝管。云发不能梳,杨花更吹满。

这诗里的境界很像一幅近代印象派大师的画,画里现出一座晨光射入的

香闺,日光在这幅画里是活跃的主角,它从窗门跳进来,跑到闺女的床前,散发着一股温暖,接着穿进了罗帐,轻轻抚摩一下榻上的乐器——闺女所吹弄的琴瑟箫笙——枕上的如云的美发还散开着,杨花随着晨风春日偷进了闺房,亲昵地躲上那枕边的美发上。诗里并没有直接描绘这金闺少女(除非云发二字暗示着),然而一切的美是归于这看不见的少女的。这是多么艳丽的一幅油画呀!

王昌龄这首诗,使我想起德国近代大画家门采尔的一幅油画(门采尔的素描一九五六年曾在北京展览过),那画上也是灿烂的晨光从窗门撞进了一间卧室,乳白的光辉漫漫在长垂的纱幕上,随着落上地板,又返跳进入穿衣镜,又从镜里跳出来,抚摸着椅背,我们感到晨风清凉,朝日温煦。室里的主人是在画面上看不见的,她可能是在屋角的床上坐着。(这晨风沁人,怎能还睡?)

门采尔油画

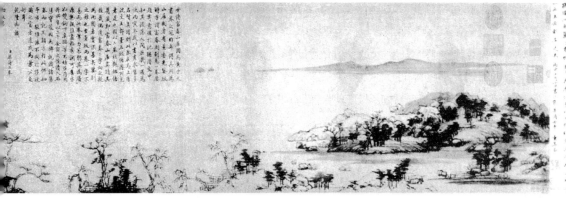

元·黄公望《富春山居图》

太阳的光／洗着她早起的灵魂，／天边的月／犹似她昨夜的残梦。

（《流云小诗》）

门采尔这幅画全是诗，也全是画；王昌龄那首诗全是画，也全是诗。诗和画里都是演着光的独幕剧，歌唱着光的抒情曲。这诗和画的统一不是和莱辛所辛苦分析的诗画分界相抵触吗？

我觉得不是抵触而是补充了它，扩张了它们相互的蕴涵。画里本可以有诗（苏东坡语），但是若把画里每一根线条，每一块色彩，每一条光，每一个形都饱吸着浓情蜜意，它就成为画家的抒情作品，像伦勃朗的油画，中国元人的山水。

诗也可以完全写景，写"无我之境"。而每句每字却反映出自己对物的抚摩，和物的对话，表现出对物的热爱，像王昌龄的《初日》那样，那纯粹的景就成了纯粹的情，就是诗。

但画和诗仍是有区别的。诗里所咏的光的先后活跃，不能在画面上同时表出来，画家只能捉住意义最丰满的一刹那，暗示那活动的前因后果，在画面的空间里引进时间感觉。而诗像《初日》里虽然境界华美，却赶不上门采尔油画上那样光彩耀目，直射眼帘。然而由于诗叙写了光的活跃的先后曲折的历程，更能丰富着和加深着情绪的感受。

诗和画各有它的具体的物质条件，局限着它的表现力和表现范围，不能相代，也不必相代。但各自又可以把对方尽量吸进自己的艺术形式里来。诗和画的圆满结合（诗不压倒画，画也不压倒诗，而是相互交流交浸），就是情和景

的圆满结合，也就是所谓"艺术意境"。我在十几年前曾写了一篇《中国艺术意境之诞生》，对中国诗和画的意境做了初步的探索，可以供散步的朋友们参考，现在不再细说了。

（原载《新建设》1959 年第 7 期）

上编　美乡寻梦

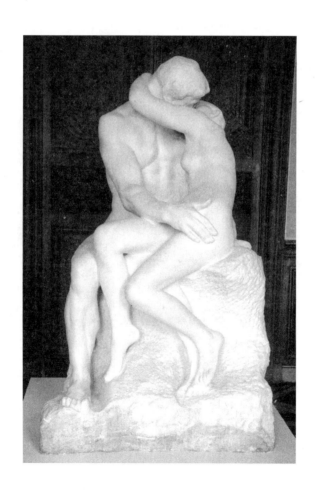

美乡的醉梦者
——罗丹在谈话和信札中

〔德〕海伦·娜丝蒂兹

序　言

在这丛现今长高了的树木下,握别时的步履声好像仍在耳边,这里曾经是那最后关闭的小园门。它已经消失了。只是从倸峒高处向四方的眺望仍然没有变。在眺望中最广阔的处所,现在立着罗丹的坟,一个朴素的石块,在它上面矗立起那个《思想者》像一座山。它的威严和那沉思冥想的状态使我们仿佛重见到逝者。在一个高门顶上徘徊着《地狱之门》的某些形象。罗丹的精神愈来愈强烈地钻进我们的心灵。我们感到他在我们的身边。我们终于来到他这里,他久已等候着我们了。通过守门者他递给我一朵蔷薇——"法兰西的花",像往日那样,他的最深刻时辰的伟大庄严包围着我们,因为这时我们走到屋内,走进他逝世的房间里。一切都还没触动过。那里悬着一幅大海的图画,这是他直到瞑目时眼光所注视的,外边树声如潮。

我们深切地感到他在这些空间里的严肃的倾听和探索。没有一个自然界的声响会逃脱他的耳朵。观照着,俯聆着,他从从容容地走向那伟大的夜,这个对他或者是一个新的早晨,我们按照着他的思想意境来度过这一天。一切对一切相互连结着像一支交响曲那样谐和。我们再一度窥瞰那从前矗立着的巴尔扎克雕像和在狂飙之夜响着贝多芬乐曲的大厅,然后让汽车载我们越过凡尔赛,送到夏特乃大教堂。这是罗丹那样热爱的中世纪建筑。

在急驰的旅途上,强劲的风吹着我们,却不曾吹散罗丹的蔷薇的花瓣。当我们停在大教堂穹门前时,这朵花好像是云石琢成的,好像伟大雕刻家的手碰

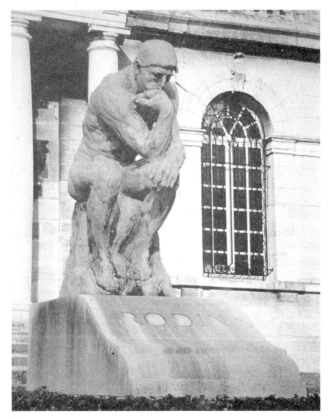

罗丹《思想者》

过她了。她陪伴我踱进这个建筑奇迹的深暗处，没有大风琴的弹奏，但高矗的穹隆歌唱着，它们起先和缓地，后来越过在增强的腾跃中和在紧凑里飞过向上高扬的祭坛。从这些青灰色石块群的海洋中，那些深蓝色的天窗群向我热情地诉说着，那边一扇窗里，燃烧着浓红的花心，像一个奇迹。在这一边，圣母在微笑。处处有蔷薇花在狂喜的开放中发光，像一个梦，像一儿童故事。更多的圣像在闪耀。它们环绕着生命的树升立起来。不断地闪耀着的蔚蓝色，像上帝的眼睛。我手里的蔷薇微微散着芳香，信徒供养时的祷辞在这沉静的天穹里升起来了，在这里我像在尼罗山的小教堂里那样，点起一支蜡烛来纪念罗丹。祈祷辞不知不觉地成了歌咏。外面，在教堂大门上的诸天使却越过人群眺望着远方，脸上带着理解一切的微笑。

慈祥的诸圣像也同在梦想沉思里。但一个妇女，高傲地、裹着希腊式的衣裳，站在那里，用疑问着的眼睛，好像是注视她的劳姆堡大教堂上的姊妹们。大天使却永远握着大日规，像天主教圣饼盘。他是这个强大寺院的宣教师。在

他的笑容里流露着他的灵魂。他是这些石柱和诸穹门，这些童话式的，蓝色奇迹的音响。

罗丹的蔷薇仍然在我的手掌里，而她的轻微的芳香升上诸石柱，达到塔顶。罗丹通过这枝蔷薇向这大教堂的灵魂祝福，他是那样深心热烈爱着它，因为它也是一朵花，它是法兰西灵魂的最美的花。它也一直向着我们祝福，飞越过这些田野。它高高矗立在那里，环绕着它的万千房屋不能再说出什么话来了，只有它在诸天之下控制着。它懂得那些云和风，那些绕着它吹的云和风。"在大教堂的楼顶上永远刮着四面八方的风"。

罗丹与米开朗琪罗

"米开朗琪罗、贝多芬，这些人类的伟大恩人，他们像大自然那样，谁愿意从事于他们，他们就会是他的财富。我们顺从了他们，他们就赋予我们对于自己本性的伟大处的了解。像在巢中的小鸟那样，我被这些半神们护养着，启发着，推动着，一直到我们的心凭自己的力量向上飞腾，以便以后像一个火焰在永恒的、觉醒的奋进里永不感到满足和懈怠。人在丰富的经验里渐渐老了，并且也更加聪明，他的心却仍然保持着自由。他梦着想着那个巢，却只是为着新的飞升，像一个鸟在暴风雨里的高举，碰触到上帝。"

这一段话是罗丹答谢我给他试译了几篇米开朗琪罗的商籁里写的，可以引来作为我这本小册子——纪念他的文章的导言。这段话能不能作为对于每一个生活的号召呢？以后他在一封信里谈论商籁诗里个别的篇章，例如论到那首对于夜的商籁，他说："这伟大的夜，它包涵着小的和大的苦痛像海包涵着小溪与大川"；论到那篇《河流》时说："它越出它的崖岸像一不可驯服的苦痛，一个是毁坏了风景，一个是摧毁了生命。"（译者按：前者指河流，后者指苦痛。）罗丹和米开朗琪罗这两个巨人是怎样的相会呢？星星环绕着他们，大海与河流洄旋着。

在每一行他们所写下的，在每一刀痕他们所刻上的，是大自然的运转，夜与星天的深不可测，太阳的升和降。他们探索到山岳深坑内部和海洋底层的神秘的颤动；他们懂得树和鸟、鱼和花卉，躯体和矿石的苦痛与快乐。

这最初的美的记忆是无穷尽的，在永恒里那快乐绵延不断。

米开朗琪罗这样喊了出来。而罗丹在内心的激动里肯定这话："米开朗琪罗说到这个快乐，那些美的形象——他在这里已仿造出来了的——他将在另一

罗丹《上帝之手》

世界里再度瞥见它们。这是不是说,除了这些能够永恒存在的、对地上诸形象的记忆而外,上天也不能创造更美好的出来?这几乎也是我的思想。"在另一封信里他不断地从事这一信念,那就是上帝已经在地球上反映了自己。他像往常一样,谦逊地说:"尽管我不能钻进那么深,至少我拿我的全副力量热爱着一切创造物。我爱生活里的那项伟大艺术,即人们唤做'倾爱'的。害怕把它赠予出去的人,永远是贫穷的。而站立在爱里面的人,他们被光芒包围着。因为生命是一个恩赐,并且是一个进入上天的准备。生命是宏伟的、光荣的、并且靠近我们。上天是隐闷着的。留给我们的只是企望。在我们占有它之前,我们须通过对生命的了解来配得上它。因为生命就是一个上天,值得我们的惊赞。它的感性的快乐,唤醒我们的心灵,而激起她的升腾。不是身体的、季节的、艺术与科学结合的、伟大苦痛的恩德才把我们提升到天上?不是那些诗人,他们把我们的力量,我们的企望赋予了形象,而使那些没生活过的人陶醉喜爱?不也是那些诗人,他们把我们心中未曾调整的火焰,导引上升?他们是升天的指路人,他们相信这个地球的丰富而感觉到对于它的宏伟的战栗,当人对他们诉说英雄事迹、慈爱、悲悯和人类的牺牲的时候,人们即刻感到,青春和幸福怎样顺序流过,而模范,模范的力量,行为的说服力拖着我们一同向前。我们永远试图来把握上帝与人类——造出一些半神们——的无尽的恩赐。不是贝多芬和米开朗琪罗发明了感性快乐与爱的伴奏,不是他们创造了人类生活的花朵?而这些也配得上奉献上天,在那里人们是爱着安柏路希亚(不死之药)的?……否,一千个否,我永远不会蔑视上帝的创作品。它们是启开上天的钥匙。谁人会疯狂到蔑视上帝的创作,这里正是他的气息呀?人们如果在这慈惠的、奇迹似的地上天堂面前漠然无睹,他怎么能叫上帝满意呢?相信我,上帝将不惩罚

我们。而环绕着他的美使他快乐，刺激他去创造新的奇迹和恩德"。（译者按：这段话鼓励人们要爱现实世界。）

这时罗丹昂扬起来，并且思索着他自己的伟大：他感到自己像一个瓶，负有使命把上帝的仙露散布给他的同世的人："这是对我多么大的幸福，即我常常有时能够穿过神的思想的阴影，因我是他的路，由于他赋予我的本能，而我必须发展这本能。有的人通过快乐，有的人通过苦痛，许多人通过这两者，达到他那里。我们是他的作品，我们是他的力，我们是他的丰富多彩。感情贫乏的人可以按照利益兴趣来建造他们的生活，这是必需的；但那些富有内在财宝的人，应该在此世就生活于天上，虽然仍在地球的圈子里。人们不要说，有些人应该受到惩罚。在我们每一步的失错以后，忧愁将触及我们并洗净我们。这就够了。一切得到赔偿。又有一些纯洁无疵的人，他们是宇宙的旗手，几个世纪将佩服他们并且追随着他们。他们是我们的骄傲。"

然后又是他的令人感动的谦逊："您给予了我米开朗琪罗和对他们的思念，而我却只是拿出一些笨重和迟钝的东西来报答您。请原谅我，我不久将再有勇气，对您说出我的思想。"他的情感这样起落变化着。他也显得同时是人性的和神性的。像在一片风景上乌云和阳光流过他的崇高的额。不久那自卑感被甩脱了，当生命的形象或工作抓住他的时候。那时一个火焰升上他的头顶，在有力的思想集中里，他的眼睛跳越过单纯的素材，眺向远方。他的手紧握住粘土的凿子。

但是在那个时刻里，他仍然常常回到米开朗琪罗的商籁："这一些商籁具有一种完全独特的节奏，这节奏在第一个字眼里就宣示形式的闳壮。这是诗中那最美好的部分：这第一个字的高傲的运动，坚持贯彻下去。"

在有一年的开头，他又谈到米开朗琪罗的诗《祈祷》。他说："当我念它时，它好像是从我心中流出来的。对于这一年的第一天，不能接到比这更美的敬礼了。"

我不断地看到罗丹在翡冷翠，在我们共同度过一个日子后，他离开了我们，独自一人从容地消失在小宫的墙影里，去寻找他的伟大朋友米开朗琪罗。人们体会到这两个巨匠的结合，越过数百年相互握手。他缓慢地带着沉思穿过这些穹门，是充塞着这一不可形见的会晤。以后在巴盖洛那里脱出我们的视线。那时他在翡冷翠大寺院里见到米开朗琪罗的《卸下十字架》。这个雕像群震撼了他，使他在后来的一次谈话里拿起笔来在纸上把这全部悲剧画出。

米开朗基罗《晨》

米开朗基罗《夜》

这一穿过两个巨灵流转和加强的感觉是非常深切动人的。现在在我面前立着这一速写，在一张陈旧了的信纸上，罗丹的情感仍然活在这些线条里，这些线条和流水流云是眷属，这一次里落笔的，不可模拟的轻逸与庄严，只有极少数的人能够企望到。因为这第一次的表达是深深钻进那最后的境地，它是终结的和唯一的。

在谈话的继续中，罗丹的兴奋更加旺盛，他翻转纸来，而美第奇小教堂里《晨》与《夜》（米氏著名雕刻）又呈现在我的惊讶的眼前。"我们是走进了米开朗琪罗的圈子，我们将永远是他的子孙和学徒。"罗丹以后在一封信里这样喊着。"他把我们收服了，并且把我们捆绑在意大利工作的车子上，在它们的天空飞。"不断地响着对工作的赞美。因灵感不是一切，首先必须极用劲的精神集中，如果我们在山水里幸运地感觉到色彩与形式并且好像更接近着大自然的深沉的秘密，罗丹常常喊出："今天上午我们工作得好。"在旅途中他常常在早晨问我："你已经写下了笔记和工作过了吗？"

椭圆形

这一天，当罗丹速写米开朗琪罗的群像的时候，罗丹试图引导我参与运动与线条的秘密。他说："物体的自然的运动是符合着星群的轨道的，它们履行着一个椭圆形。例如拉斐尔的诸形象是在椭圆形里运动着。这是古典的线。"于是他画了三个并排的形象，它们都是完全顺从这个线条。"米开朗琪罗才破坏了这半椭圆形而创造一个新的第二个运动。"这里他画出朱理坟宫里的奴隶雕像，并且随着说道："我却加上一个第三运动，这就是这三角形。在这

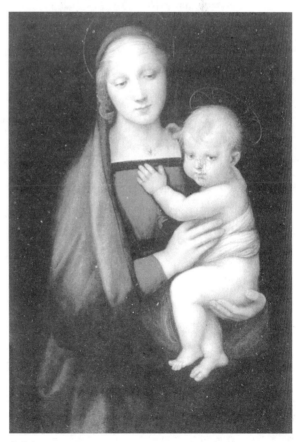

拉斐尔《大公的圣母》

三角形里，我例如把浴像群'构图'进去。一切这些变化却必须永远仍旧谱进那全整椭圆形的大的基本的曲线里去，并且顺从它的韵律。"

第一次的会见

在巴黎世界博览会上，我到他的独自的（展览）厅中第一次会见他时，强烈地抓住我的却是那伟大的、严重的、包围着他的沉默。他站立在那里，长髯飘飘，低下头，无声地视察他的一个雕像。他还没有走向我们。一个奇迹出现了，这就是在他的作品面前一个崭新的弥漫着光亮的世界对我启开了，我的巨大激动的波澜把他引向我来，而我们找到了语言，直到越过死的界限这相互了解的语言不再离开我们。今年春天，当我在含苞初放的栗树面前写下这些文字的时候，我感到，仿佛他的手领着我要写下这些字句，这些文字将是从他的谈话和书信里聚拢来，再现出来。

因为他曾渴望被了解，他希望有学生们继承他的事业，发展他的事业。常常在谈话里他提醒我要把我们共同体会到的东西对同世人表白出来。

但是在那第一天，在如此丰盛的作品前面，我只能把握到个别的。不久我回到雕像群《春和爱》、《临死的诗人》。这诗人像维克多·雨果，我被抚慰他的文艺神们围绕着，瞥见"死"在它的光彩美丽中。

侔峒

我们驱车上侔峒，在那里视野广阔，能眺望塞纳河和巴黎的诸小丘。罗丹傍晚工作结束之后，在这里沉潜于希腊古典艺术的钻研。关于这一点，他后来对我写道："我搜集着一堆神像残雕，这里面有几个已经完全破碎了，我长时间和它们周旋。我爱着这两三千年前的语言，它比任何其他一种语言更接近自然。我相信我了解它们，我一度再一度地来会晤这些云石残迹，它们的伟大对我充满着甜蜜。在它们里面存在着一种和我所爱的一切的联系。它们是海神、女神们的残块。它们都没有死，它们有生气，而我也不断地给他们生命。我很轻易地在想象里补足它们，而它们也将是我最后时刻的朋友。出自希腊最美好的时代，它们是全部都从希腊来的。"

当我读这封信时，我在心灵里瞥见他徘徊于他的陈列众收藏品的穹门走廊里，目眺山河，在那里我们曾经多次共睹太阳的沉落山后，春天群丘被雪白的花树覆盖着。

我仍旧记得，有一次他靠近我坐在一个大穹门下，把他画的素描放在膝上，纵笔作飘逸的水彩色调，赋予这些素描以氛围阴影（Sfumato）。他曾在他的模特儿面前速写下数百幅的，记录各项体态的素描，他常赐予它们以神话里的或其他的名字。

在伴峒，人们常常从花园踱进一座大厅，那里站立着他的诸作品。在大厅正中矗立着那常被掩盖着的巴尔扎克像。人们对于这个创作——这也许正是他的最伟大的创作——的误解，不断地引起他的苦恼。他曾多次对我叙述，他是怎样地第一次把这纪念碑式的形象和它的一切方向的侧影在这企图里制定：这就是要这形象能够抗立在青天的背景下日光和云影的面前。巴尔扎克像是从大宇宙的轮廓线来构图的。经过多年深入诗人生活的钻研，罗丹选出了那个瞬间，即诗人在深夜里，披起睡衣，直接面对着他的创作诸形象。后来的一封信连带说到："您读巴尔扎克，这个人，他应该有一个照料他和爱他的女人。但是像他这样的男子不能具有获得女人们欢心的东西。不断地从事于他们的艺术，这会阻碍他们表现得和蔼可亲，而且局限了他们的干净漂亮。他们甚至于会粗鲁，尽管他们聪明。因为人们只能把他们每天从事的东西做好。生活里有一种机械，而生活在孤独里面的人缺少这个。"

有一次大师不在旁，我们站在巴尔扎克大厅里。我们不能自禁地爬了上去，把掩盖的布揭了下来，坠落到地。看呀！从黑影里他升了上来，好像是他自己把布甩脱的。一个无穷尽的胜利的高傲，显现在他的倔强的面容上，将抵抗着一切艺术评论家，

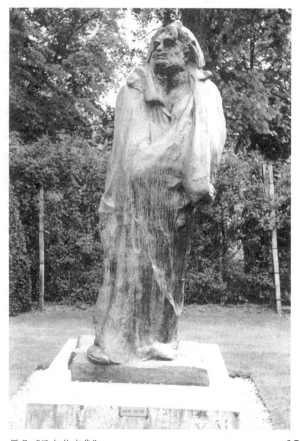

罗丹《巴尔扎克像》

战胜时间，我们感觉到这点。这个纪念碑应该矗立在山和海的面前。它能够撑得住。

罗丹创作《加莱的义民》群雕时也是设想它们是树立在海的无限背景面前的。但他的愿望没有实现。人们不断地对他安置绊脚石。政府也这样地没有耐心等待他的《地狱之门》的完成。这个伟大计划也应当让他慢慢成长，像意大利大师们的毕生大作。只有雕像《思想者》达到展出，它只是他所计划的纪念碑式的大门上的一个零件。在这大门的头上应该安置三个象征黑影的形象。在门的两翼上应该是地狱的群像在我们面前流动。

在伴峒，有一次罗丹沉默无言递给我一个小小的捏塑，表现芮米里的弗朗西斯卡。他在一封信里对我说，妇女多半是静静地忍受着苦痛，他看弗朗西朗卡是苦痛的象征，经历着几个世纪。他在另一个地方又论到弗朗西斯卡说："在我们这世纪性欲太旺盛了。它召唤苦痛。固然不错，芮米里的弗朗西斯卡是个爱情的圣人，痛苦和我们的爱的对象结合在一起是使我们幸福的。"在这个大厅里也立着他永不能完成的《劳动的塔》。这里他想表现出推动他的时代并且将推动着未来的事件。

在这些大作品的周围，处处散立着小型的雕像群。它们向大宇宙欢呼和叹息，它们的一切运动是来自大宇宙，它们的内在的光扩散——波动着到明亮的空间里，他说："如果物体感觉到自然，就会动得美，而不可能有丑。甚至于在愤怒的最强烈的爆发里，人不离开伟大的线条的和谐。"

罗丹在这时指示一个在愤怒里紧握着的手。他说："在梳发的女人里能够存在着天空星群的运动。如果她带着飞扬着的头发立在大海前，人们将不知道是大海美，还是她更美。因为她自己是海。"

一天，他让人把一架钢琴搬进大厅，要我弹奏贝多芬的曲子。忽然爆发一阵大雷雨。轰轰的雷声陪伴着音乐。贝多芬撑得住，而罗丹的诸作品也伸腰起动，觉得在这雷雨声中异常自在。另外一封信，它对于我像一个早祷，一个私人的祝福，从这大堆文件里向我闪光，引着我再度走进花园里去。他开头写道："友谊赐予和平，它的真确性是甜蜜的。我来，并且在清早睡醒时想到它。我靠着我的花园的栏杆。在最早的天色里我看着光的诞生。像米开朗琪罗的一个形象，它正在苏醒着，并把黑暗的幕携带走，夜几乎像含愁地去了。我的精神飞越千里，黄昏与早晨类似着贝多芬的交响乐。就像他（译者注：指贝多芬），陪伴着自然赐予我们的诸印象，他永不扰乱我们，他和他的弟兄米开朗

琪罗，像我们的伟大朋友。他们和哥特式，这个从阴影生长出来的没有被规定的力——是亲属。"

阴影的秘密

阴影的力量对于罗丹是一种探索不尽的秘密。在巴黎圣母院的穹门前他试图对我解说这个不可探明的规律："大教堂的变动不居的阴影表现出运动。动是一切物的灵魂。只有这样的创作是永远有价值的，即它在自己内部具有着力量，把它自己的阴影在天光之下完满地体现出来。因为从正确地形成的体积，诸阴影才会完全自己显示出来。在重新修复这大教堂时，鲁莽的手把这一切可能性毁灭了，这是多么无知！我多么想出来维护我国这些纪念碑，但，那样我就必须离开我自己的工作了。"

在贝多芬的缓徐调里的某些地方也会突然地表现这类阴影作用，好像上帝的呼吸浮在声调之上。一个教堂门启开了。"我们到了墙的另一边了"，罗丹说。当我在他面前弹奏时，我完全清晰地体会到罗丹与贝多芬在这个广袤空间里的弟兄似的碰头。这是震撼心灵的瞬间，像在创世纪的第一天的气氛里。以后罗丹低下了头穿过空间时，这阴影的秘密在我们身边流过。在后来的通信中罗丹不断地提到这次经历。他说："这个黄昏在它的崇高的孤独里，您用您对贝多芬的崇敬把它充实了。我们的这个诗人让我们参加他的悲剧性的欢乐。但是像您所写的，您奉献给他的这些日子，这些夜晚，又为着他的和我们的灵魂重复过。我如此向您祝福。"庄严地像一个遗嘱，在他的一页信纸上用墨的沉静的清晰的字写着贝多芬下面的一句话："是的，音乐赐予人们的兴奋像高贵的酒，而我，一个新的酒神，我酿酒，让人类陶醉。我没有快乐，我的生命必须孤独地流逝，但我知道，在我的艺术里上帝对我比别的人更接近。我随着他向前，没有畏惧，因为我永远理解他，知悉他。关于他的音乐，我没有忧虑。它将不会遭到坏运。谁人了解它，他将摆脱别的人甩不开的一切烦恼苦痛。"

像阴影，光对于罗丹是伟大的塑形力量。在洛卡，我们站在一个塔的前面，它在落日的光辉里燃烧着。这时他说："每一座完美的造型创作是这样地反映着光。它是被一个氛围，它的氛围，包裹着。这个光完全自然地是美和真的放射。"但关于意大利我们以后再说。我们回到俾峒的花园，在罗丹的目光下永远不断地展开新的奇迹。鸢尾花成行的开放着，白鹅群悠然浮在湖上，

巴黎圣母院

对着青天展动他们的翅膀。少数几个睡在草地上，她们的颈项环转波动像一美丽的图案。她们的形象不断启发罗丹新的幻象。并且有些雕像群是在她们的动态的影响之下创制的。罗丹也喜爱博物院里保藏的小的古物。这里面也有埃及的动物雕。一个猫，她的准备耸跳的力，被艺术家在一条线纹里具有说服力地概括了，罗丹特别喜爱睇视她。但草地上有一阿波罗的残像立在阳光里，树上的丛叶用温柔的阴影绕着它取媚。一个大佛像在蔷薇花丛里做梦，背景是远水遥山。

我们走进屋内，许多油画靠着墙放着：高庚、凡高、塞尚。罗丹爱把他们随意地自然相邻地树立着，以便像是在产生富饶效果的、变动着的友爱会晤中历久恒新地接近他们。

在餐厅的桌上立着一个希腊残雕，并且常常有一丛花放在前面。如果人们同罗丹在这里进餐，他仍然梦想着，娓娓不绝地谈着希腊。窗子是打开着的。人们时常离开餐桌丢几块面包给外边繁花盛放的草地上的牛羊。

进餐时的一套仪式是取消了，但在这里，不断创制作品的昂扬的活动是不被间断的。不久，人们又步进花园，视察花朵枝叶。"最小的树枝、树叶，它们能教导我们一切，"在一封信里他说，"它们是美的见证。在彼鲁其诺的一个杰作里和这朵小花里是这同一的动，因为二者都引导我们进入温柔的和平。多么可惜呀，在我们这个崇高强力的时代，人们只利用她来制造骗人的幻影。似乎群众永远有理，而我们和真实生活脱离了。花园尽管这样小，你看，采尔陀莎教堂的僧侣是怎样把他们的园子通过好的坏的趣味扩充了。他们在可爱的美好的辛勤里把许多栽上小树的花盆放了进去；对于他们没有狭小的空间。因他们在观赏一枝花，一棵草时精神飞腾上了天。"

大教堂

我们漫步到了一块田地，上面弥漫着紫罗兰，旁边燃着一些红花。罗丹兴奋了："这些花圃像大教堂的玻璃窗。因为在那时（译者按：指中世纪大教堂兴建时）人民把大自然作为献礼带进他们庙宇的形式里去。广阔的天转变为圣母的形象。云彩成了诸天使，众花朵是可爱的装饰物。石柱林在大风琴的音响里歌唱，而哥特式的诸穹门在高屋顶上相交好似树枝，彩色的玻璃，被太阳燃烧着，和青石板嬉戏而掷下碎叶似的阴影。代替鸟鸣响着有节奏的赞歌，香火的烟云代替花香充满了空气。被擒住的大自然赞颂上帝，在深暗的、严肃的形

式里，不再是在它的欢欣的阳光般的形式里。"

这时，一封谈论夏特乃大教堂的信落到我的手掌里："我见过一个表现基督诞生的雕像。那是在夏特乃，在老的合唱坛。斜着身的圣母躺在一边，靠住臂膀。她用自由活动的手抚着睡在身旁小床里的孩子。圣约瑟热情地替他盖上一床薄被。这个年轻母亲的可爱还是一个少女的可爱，而她表现的惊喜，用她的指尖抚触到这个她的灵魂的第二度的，可把握的实现，这是多么具有说服力。这个杰作真正活着，并且多么感动人。长久时间我观察夏特乃里这个奇迹并想道，一些雕刻作品仍然是距离真实、距离生命的奇迹多远呀！"

在我居留巴黎期间，有一次独自一人没有罗丹驰往夏特乃，我观看这大教堂里的奇迹，那些古老玻璃窗真是像千百花坛燃烧着。那个小城市必须服从大教堂的威力，只能仰起头来望它。外面在角上站着一个大天使，手里握着大日规。罗丹那时向我问到他，并且说，他的生动的形象必定是承荷着一个妇人的面形，这妇人是一个不知名的艺术家所见过或爱过的。一种特殊的可爱和微笑的光彩包围着他。

一天晚上，在一座绘画工厂面前，罗丹又谈到过去时代的艺术作品。他说："那时的纪念碑是在缓慢安详中建造起来的。这是那些伟大时代的纪念碑，那些大教堂的巴底农神殿的，一直到希腊的瓶的秘密就是贯彻整个机体的神圣的宁静。完全在顶上才开始开花。现今的建筑家失去了对比例的感觉。对高和广的感觉他们大概还具有，但他们失去的是对于深的感觉。以前的人曾建造天井，为了把墙面推到两翼后边，人们因而就这样得到一个阴影与光的生动的'游戏'。现今这些墙面单调无味。这个大作品的另一秘密是对于面的认识。人们必须不从个别体开始，而从轮廓开始。我们只能模仿自然，但人必须先了解它。雕塑家须强调重点。这种'强调'必须是轻度的，不显露的。巨大的艰难正在这里。例如埃及人显示着对人体解剖深切的理解，但它却令人察觉不出，只是轻微的感到。在一座胸像里所应当从事的是找到那表达特征的线，这是一项不轻易的任务，无能的艺术家害怕这个。因为这需要胆量，有决断地停留在关键性的地方。"以后在他答复我的一封从罗马寄给他的信里说："那些罗马的建筑，它们是对于人的品性多么有益的陶冶。人的行为不是应当按照它们的样子吗？在这些重复着的部分里那么多的谐合，处处是高贵的服从和对于一个被深刻领悟到的统一意志的匀称。这一切结合起来完成这种伟大并给予人一个在夜的静默里的简化了的风景的印象。"

夏特尔教堂天使群像

意大利玛尔歇芮塔别墅

世界博览会在巴黎展出时，我在巴黎住了较长的时间，后来我同母亲驶向里沃尔诺附近的她的别墅，在地中海的宝蓝色的海边。海上白色的卡拉拉群山在它们的大理石的灿烂里放光。

朱红的山崖被喷薄的浪花冲洗着，浅红的夹竹桃园圃俯瞰到海滨。在尼罗山上却君临着表示奇迹的圣母（雕像），罗丹在后来的通信中常常提到她。我不断地观看我的书桌上放着罗丹的雕像《诗人之死》（仿制品）。常常有一道南方太阳的光线射在那圆满的脸庞上。我把这印象写给罗丹。我就接到他那时写给我的第二封信："你在春季信中说你秋天仍将在意大利，在玛尔歇芮塔别墅。请告诉我，我能不能有这愉快，在下星期内会见到你，在我到沙拉维利——卡拉拉的旅途中。"

当他走进我们别墅的白厅里时，他沉思地眺着那个在辽阔的草地后面闪着光的大海。在第一个早晨我们就攀登红色的山崖。

"在形式里多么统一，在每一个别处多么伟大！"他重复地不断地说着，感动地吸进海浪的盐味气息。"生命的呼吸究竟是多么和平与快乐。在它的众美前我们相视微笑，莫逆于心。生命是无界限的，而每一个运动是永恒的。"

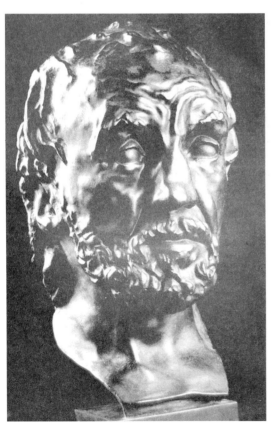

罗丹《破鼻的人》

然后他又回到他对于那伟大的线纹的信仰，他说："一个规定的线通贯着大宇宙，赋予了一切被创造物。如果他们在这线里面运行着，而自觉着自由自在，那是不会产生任何丑陋的东西来的。希腊人因此深入地研究了自然，他们的完美是从这里来的，不是从一个抽象的理念来的。人的身体是一座庙宇，具有神样的诸形式。"

他沉潜于大海的形象，然后慢慢说道："您能够在一朵花里看见落日，假使您真实地研究。它能够同样地感动您，像这大海的形象，只是海更巨大些，而给予我们较强烈的震动。人们必须这样来了解我的《破鼻的人》和我的《没有头的女人》。我企图在个别部分里把'完满'性体现出来，而这些个别部分将使人感觉到那其余的，无需它在物质上显现出来。"

而这里我又碰到他的通信里的一处:"您不要惊讶,如果您的对形象的素描不使您满意,您以为它们没有生命,但生命将来临,作为对于人所耗费的时间的酬报。人在不曾期待它的时候,它会来临,像一种恩惠。造成圣人的是一种在盼望里的劳动;我几乎可以说,这也是造成艺术家的。这一切就给予您充分的希望,去体验生命的甜蜜的快乐。"在我们散步后,我们常常坐在白厅里,而我须为罗丹弹奏。或是我的母亲歌唱意大利大师们的歌曲——"为了神和为了人。"像他后来在一封信里回忆着说的。

他往往手里拿了一张纸,我听乐时速写着。而这时空间被他的沉寂的重量塞满着。他不喜有人干扰。一个晚上,一位德国建筑师来访。他无视这沉思的,孕育着创造的氛围,但这不能说出的威力也使他不太安逸。他要看看这位著名的罗丹并想从他获得某些问题的答案。他想知道罗丹用哪一种性质的铜,哪一种大理石最合用等等。罗丹抬起头,起初试图客气地回答他,不久就完全沉默了;突然站了起来,轻悄地,小心翼翼地走出房间,却没有告罪。这个提问题的建筑师用一点惊讶的眼光望着那轻轻关着的门。却因他是一位社交界人物,他想,大师大概是疲倦了。他站起来告辞并且保证再度来访。当我第二天早晨会见罗丹时,他对我说:"昨晚的来访把我心里正在设计的一切形象几乎全部毁了。"

洛　卡

我们的出行路线常常引导我们到邻近的洛卡或比萨。每一个城里会有一个地点,在那里我们最强烈地体会到该地区的精神,在那里,该城在它的最深刻最独特的性质里显示出来。在洛卡就是一个弥漫阳光的明朗的场子,带着一个单纯的白色的喷泉。几个小小的狮头殷勤地喷出水来。在水池正中却矗立起一个大理石的百合花,毫不费力地送一条明亮的水光到天上去。离此不远一个可爱的陶制的圣母像抱着小儿微笑着立在一座墙砌的门上,替人们祝福,自己被日光包围着。全部的明亮都被巍峨的大教堂的阴暗超越着。在这个场所人们感觉到洛卡的精神,并且越过这个体验到愉快的文艺复兴生气洋溢地、无忧无虑地像这株百合花在大教堂的阴影下发展着自己,这聪明的教会知道利用一切可爱的形象,从而把自然和艺术吸纳到它的世界的秘密里去。

当我和罗丹立在广场上,正午的日光普照着,他说道:"意大利的诸城市正在午睡,这多美呀,我们俯瞰他们的梦,观察它们的睡眠吧。"于是我们登

上那奇异的塔,在它的屋脊上生长了高树,构成我们眺望山景的框子。这时我们谈到歌德。罗丹说:"他曾控制着艺术,却没有了解贝多芬;贝多芬曾呼吁过他的援助——贝多芬曾把酒神的金盏赐予人类,并且仍在赐予着。他却永不曾见到意大利,他会多么热爱这块土地呀!"

我们后来穿过许多教堂。那里古希腊的和基督教的艺术交流着。罗丹指示我注意:在古代石棺上的形象最初是个别的和孤单的,后来才来了群雕,并且在基督教的情节里人们还看到从前的女神的动作,蒯尔西亚的一个著名的形象不被他认可:这个少女带着玫瑰花环,脚边躺着小狗,对我没有说服力。当罗丹下这样一个判决时,他好似立在一个更高的权威之下,而不容许人的异议。当我们坐在小车里继续行驶时,他越过越沉默。拒绝着一切新的印象,他说:"人们在观看里要练习节制。"在火车上我给他一首梅特林的诗看,这是一首献给圣母的诗。"对于每个啜泣着和忍受苦痛的人,我在众星的胸怀里展开我的充满怜悯和爱的手。爱着人的人,她的罪过是不久长的,曾经爱过的心灵是不死的。"这深情的诗句大致是这样唱着。罗丹要我替他录写下来。

当小火车穿过晚景驰驶着,萤火虫开始它们的夜间舞蹈了,罗丹仍在念这诗句,后来在一封信里他还写道:"我常常从我的札记本抽出这段对圣母的歌唱来。"

尼罗山上的圣母像

圣母的形象仍然不断地占有他的思想,所以他一日很高兴地接受邀请驶往尼罗山小教堂。车子只能停在山脚边,游客必须从那里攀登峭崖达到圣地。热闹的群众聚集在一片被柱廊环绕的广场上,人们在那里叫卖圣母像,献神的钱币和香烛。眼睛的眺望可以横扫大海和放光的卡拉拉山崖。在平原上有比萨的黄色诸塔闪耀着。但我们仍是挤进小教堂的和平领域里来,这些长明的灯摇摆着——"像灵魂在宇宙间"。罗丹说,这里眼泪将被揩干,病痛可以痊好,香客沉没在庄严的祈祷里。罗丹站在阴影中,坠入深沉的观照。他后来在一封信里说:"尼罗山对于我是某种崇高的境地,我爱那小教堂,祈祷在它里面会升腾得那样高。我第一次走进去的时候,就感到自己被幸福所摄住。"……我是我的生活中的一个坏的船长,"我没有沉没下去,这应当感谢谁?我眼看着那幅放在我面前的小画。它是我们在那里共同购得的。画上画着一只正在下沉的船,被圣母拯救了。"

又在另一封信里他写着："我穿过我的工作室时，发现一些作品引起我的许多回忆。当前的琐务事常常不必要地堆在前面，遮掩了它们。重新发现时它们常会在经历多时以后再度感动我们，而我感到消逝了的思想的甜蜜。我的生活在这种'过去'里新生。我嗅到存在我生活里的芳香。那里是那环着柱廊的广场——这明朗的广场。这里是尼罗山的圣母的小庙，我的灵魂在这里钻进我的沉思。这里是女体形石柱，在她们的昂起的头顶上高高地顶着水瓶（这是对意大利农妇们的回忆，我们在那里的路上碰见她们走着高贵的皇后似的步法），你寄给我的画片，对我是多么美呀，尤其是那只美丽的船。"他请求我，对圣母献上一支蜡烛。

当我们重新下山时，一个年迈的盲妇坐在她的门前，多彩的淡红的布匹包着她的身体，引起罗丹回忆壁画的色调。进香客们在她身旁走过将获得治疗。她自己却被困在她的阴暗里，沉没到她的梦幻里。罗丹被她的形象深切地感动了，以至于他要求我写记下来。我在此这样做，为了纪念罗丹。

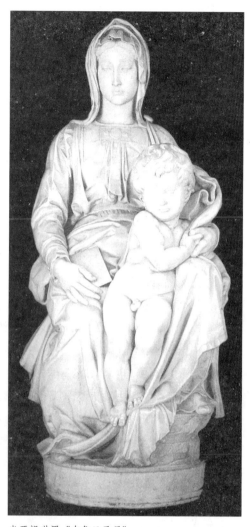

米开朗琪罗《布鲁日圣母》

比 萨

我们在比萨的游历中有一个夜晚保存在我的记忆里。我们驶过洛伽罗湖上诸大宫室。它们在黑暗里黯然闪光，人窥视到天井里去，看到白石的阶梯。月亮偶尔在乱云里露脸。在大广场上矗立着那巍峨的钟塔。人类的一切不完满在这巨大的灰黑色的静寂里都消融了。罗丹坐在我们对面，把帽子脱下。一阵轻风吹动着他的长髯和头发，除此以外他是完全静寂地。他的"存在"涨大了这个夜晚的意境。

重到海边

　　这一天在蔚蓝的闪光的海上溢着无限的清明。在出游之前我们在平台上读拉玛丁的诗，因罗丹喜爱在汲取大自然的印象时由文学和音乐做着准备，如他所说的："如果我们看见原始的人，他们的生活和我们在这里所过的生活构成一个整体。"在山崖上聚集着青年人和少女们晒干铺开的羊毛。他们在淡红色的披衫里活动着，像希腊的塔那格拉的小烧土人像那样。众岛横卧，海上蓝光闪闪，我们梦想着遥远的，共同的旅行。我必须常念波特莱尔的诗《邀请出游》给他听。但在那天我的母亲却又在白厅里歌唱贝多芬的《夜的赞颂》。一支帆船徐缓地驶在落日的斜晖里。罗丹发现它的尊贵的游动是和燃烧着的天空的表情相一致的。

　　第二天早晨我们再度漫步这条路。羊毛像白雪那样又散铺在地上。罗丹处处看到形象。起先在多瘤的树木上。这些树屹立海滨抗拒着风涛。但它们里头也有某些在一时间内不得不饱含苦痛地屈从地土，以便后来再度升上天空。另一树悬挂在山崖上像一朵火焰，他的新绿从一枝屈曲的树干里挣扎出来。石块永远显出生气勃勃。在罗丹的眼睛里涌现着希腊的诸神形象。在这一崖洞里是安特罗美达被沛尔修斯解救了；海的白浪头化为妖物，腾起的骏马群站立海滨，海水喷薄上来惊骇了他们。这些被看见的和被体验的形象不断地要求大师把它们创造出来。他后来寄给我的素描《海的女神》和《月的精灵》必定是这时得到灵感的。水妖睡在波浪的蓝光下像淡红色的蚌壳，波浪盖着她像一片轻纱。人们欣赏这画时，耳边听到海的歌声。但月的精灵用懒散的包罗世界的容颜梦向诸天。众星是她的游伴。罗丹在后来谦逊地谈到这些。"我多么幸福，因您给予我这荣幸，从我的素描里选出了几幅。我的素描所遭遇到的冷淡，只有赖于我的朋友们才把它们救了出来。我多么担心，许多对于这些可怜图片的攻击，也会对于您造成一些不愉快。"但是我们继续往前走到海边。一群白色的羊走过去像一堆海浪的白沫，并且它们仿佛漫步到一处更幸福的土地上去。在夕阳西下时我们想到克洛德·洛仑。对于他的纪念碑罗丹也须从事斗争，并且终于不能按照他所计划的来实现。

　　在另一个阳光葱情的早晨，我须先弹奏贝多芬的几个急速调，然后再度攀上尼罗山峰。在我们的前面又是妇女们顶着箩筐踏步走着，腰间轻妙的摇摆，它们的波澜式的运动背后映associate比萨大平原和卡拉拉山成为这片风景的音乐表达。罗丹像是深深地感动着。高原吹着狂风。罗丹一再地说着贝多芬。刚才

弹奏过的急速调仍伴着我们。风景愈过愈变蓝了——好像推向远了。比萨闪着黄色躺在雾气里，阿诺河的布卡在广阔的频乃塔前面颤动发光，好似温暖的情调在深暗的反思的森林面前。海和天合而为一，像相类的心灵的伟大友谊，这友谊望不见地平线，因爱是无尽地像永恒。罗丹这样在风景面前幻想着，劝我把这个瞬间记下来。"我寻找着我的作品，但我还没有找到那思想。灵感是和'寻找'不相同的东西。人们通常碰到不曾寻找过的。但在每个灵感之后却是工作。"晚上我们长久地观看彼埃罗·德拉·弗兰采斯卡的复制画片。这些文艺复兴早期的画家现在不断地吸引着他。严格地讲，他现在才开始深入地研究他们，就像以后的深入于彼鲁基诺，当我们住留翡冷翠的时候。当我们再一次立在红岩上时，一件被海浪的冲洗塑成形的石块落到我的手里。一部分碎损了，而现在却像一个人形包裹在宽博的衣披里。罗丹把这岩石取到手里，我们在它里面认出了《巴尔扎克》。头的转动，阔肩，一切都在。

　　罗丹，他这位从大自然里来创制的人，永远不反大自然，而是不断追寻它的波浪式的线纹，他骄傲地见到这块小岩石和他的伟大的造像之间的亲属关系。他把它插进他的宽大外衣里。

　　他的第一届的居留将近结束了。我们再一次踱到海边。罗丹心中却充满了不祥的预感。他有着恶梦。他再度谈论他要赋予他的诸经历的形式，而那圣母的形象又在他心中升起。我们再念一次拉玛丁，这个触动他回念尼罗山上的小教堂和那暗淡空间里摇晃的烛光，贝多芬的急速调把我们融合为一。然后罗丹驶向暗黑的深夜。临别时他说道："这是断头了。"一个意大利女仆具有此地人民对小事物的富于情感的了解，她认为大师将再度来临，因他忘记带走睡鞋。在一个抽屉里却留下许多速写与札记。不久来了一信，他在信里喊道："我相信我不再有衰老了。我火热地恢复青春，只要回想着大海，回想着阿尔登刹。我需要那里的那个生活和我们的诗人，我不再听到他们了。这种生活充满了歌唱和对赤裸裸的太阳的礼赞，这些散步呀，它们不断地雷同，却充满了新的感动。请你对我写下来。"然后在信尾又触到尼罗山的圣母像。"假使你驶向尼罗山，请你在小教堂前买一图片寄给我。一个象征，从这亲爱的小教堂来的，它的烛光，它的阴影，它内里的祈祷者，将永留在我的记忆里。"

翡冷翠

　　别离了一年之后，一个阳光灿烂的日子里，我们又重会于翡冷翠。现在开

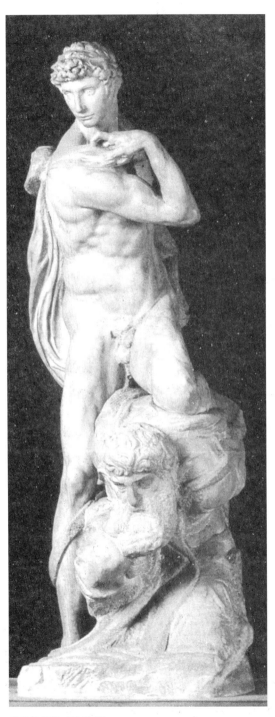

米开朗基罗《胜利者》

始,像罗丹所说的"那个节期,飘荡在这个城上的神仙们邀了我们来参与它。翡冷翠没有遭到什么,我们生活在它的最美的时期。现在的人民不打扰人,他们绝不匆匆忙忙,但却有生气"。街道上充满着果实与花朵。阿诺河边的墙上立着巨大的芳香洋溢的玫瑰箩筐,处处花枝茂盛,掩盖了灰黄的石块。

在巴尔盖洛我们才看到了米开朗琪罗的《胜利者》的雕像(从朱理墓上来的)。"它也可能是表现一个诗人,这思想界之王",罗丹这样想。他又谈到米开朗琪罗不爱雕像上有窟洞,他甚至于利用长披来遮盖。因为一个纪念碑必须能够从山上滚下来而仍然保持是一个整体,一个有机的石块。在这一天米开朗琪罗的阿多尼斯亚对于他显得像一受难者——在帕都,在一个用果实与花朵满载的盖子下面立着一个僧侣的像,圣母对他的祈祷显着形。这是利比画的。在平凡的日常生活中产生了这个奇迹。罗丹对我指出背景里一些别的僧侣,他们若无所睹地从事他们的工作与事务。真正的伟大永远是从有机的、切近的生活里启示出来,并在大自然的关联中。

现在,立刻在头几天的日子,我们就要去访寻彼鲁基诺,他是在米开朗琪罗以次感动罗丹最深的大师。那幅大壁画《耶稣钉在十字架上》把我

们两人长久地结合在沉思默念中。后来他对我说出他对这作品的幻象:"这个《耶稣钉在十字架上》是进行在温和的、可爱的风景里,托斯坎尼的风景。轻微的雾赋予它一种迷糊的、但不很悲哀的表情。环绕这戏剧性过程的诸形象,是各自沉坠在他自己的世界里而不表现强烈的悲痛。仿佛他们越过苦痛的云烟外看到另一世界,神灵的爱在那里燃着。他们好像是一座庙宇,一个纯洁的神圣的礼仪在这里进行着。基督,被他的殉难的光辉包裹着,是个中心,一切的思想和情感集合到他那里。但是徐缓地,在和平里和这个清朗甜蜜风景里的诗的美中。这些参与者不停息他们的思想,但他们的思想是属于一切时间的。"

这样地,那些温柔的形象陪伴着我们走进阳光弥漫的风景里,我们的精神被明朗的放射充塞着。罗丹后来在回忆里写给我道:"在彼鲁基诺的杰作里和这朵小花里是同一的运动,因二者诱导我们进入温柔的和平。"

采尔陀莎

将届黄昏时,我们驶往采尔陀莎寺院。在一座生长着葡萄的小丘上坐着女人,像圣母那样抱一小儿在膀臂里。我们继续走上台阶,上面诸穹门好像把青山远远地和苍天区别开,它们仿佛飘浮在天上。

一个白须的老僧庄重严肃地迎着我们走来,引着我们穿过阳光踱进一条阴暗的走道上,路的尽头开了一个门。罗丹在深切的感动里停着,我们两人都沉默了。在我面前,这寺院含着它静静的丰富表情,躺在一个无限的放光的灿烂中,在寺院前面有一丛树,树枝像天使的手臂伸向天空,大的云石瓶盛满红花像火在燃烧。罗丹突然从他的沉默中喊叫出来:"永恒的,神圣思想的象征。人们说思想没有

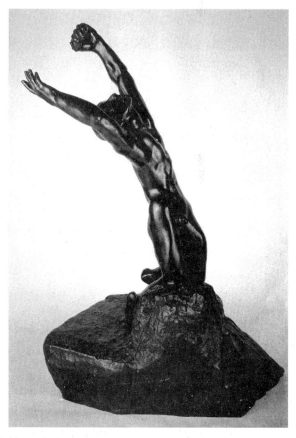

罗丹《浪子》

用，但思想是他们的生命。他们生活于几个伟大人物的思想里。"

那庄严的僧侣却领导我们继续向前走。走进一个僧房，这个对我们像是一个王国。在一小园里绕着泉水站立几个朱红的盆栽桔树。后面升起一个高台。登台四眺，迷人的风景令人心醉。罗丹说："小园像一孤独的思想，它对人类赠予果实，并使之成熟。这里，这个向下眺的惊奇景物正是那美丽的却常常是痛苦的生活，即终于是那么可想念的生活。如果我们从一个高处观察而不自己走进荆棘来，刺伤我们的脚，那对我们自然更好些。这就是僧侣们的生活：停歇在对大自然的静观里，我盼望，我能留在这种和平里。"但那僧侣始终沉默着，因采尔陀莎的僧侣是属于沉默教派的。不久他就鞠躬告退，态度严肃。罗丹给我的一封信使这些印象在我心里重新生动起来。"你从翡冷翠给我的这明信片，一幅多么和平的图画呀！这园子，这柔和的、腾起的诸穹门，类似一个幸福的日子；这泉水，这个象征，那小窗子，众形象从它伸了出来，惊喜地眺见远方的美，然后停在深思默想里。我不相信，只是僧侣坠入静观，我们也同样做，尽管我们的服装不同。在那个时刻一个奇迹也将不使我惊讶。那样轻飘飘的思想不正是一个奇迹吗？何以这个日子比许多钟点，比另一个日子有更多意义？"

当太阳预告庄严的下降，小丘开始染上紫红色时，我们站立在米开朗琪罗广场。忽然从这时离远了的静悄城市里响起晚钟声，这好似，翡冷翠的灵魂对我们诉语，大教堂的圆顶飘在晚霞的红焰里像一化了石的花朵。

再度玛尔歇芮塔别墅

老仆女的预言灵验了。他回到阿尔登刹来了。似在梦中我们再度共同眺着大海。像第一天那样，我须弹奏贝多芬的缓徐调。当巨大的强声流过，朦胧的远景展开时，罗丹深深地叹息着并且像是迎接着一个亲爱的故乡，正在那一天特殊多的帆船缓缓地驶过，迎着坠落的夕阳。它们像赞礼太阳。罗丹认为它们的向前的运动好像具有着生命规律的某些痛苦的凝固性。我们再度沉浸到诗歌里，谈着拜伦。罗丹说拜伦常常嘲笑自己："这是不好的，这令人回想到一个妇女，她拿她自己的美貌开玩笑，而这美貌却是上天的赠品呀！"然后我们说到波特莱尔："他是死于他自己播散的眼泪。"我们读了很多维克多·雨果。许多的回忆联系着他二人，而罗丹爱他的语言的庄严的浪漫精神。他叙述他怎样克服无数的困难来从雨果获得几张速写。因雨果永远没空，不断地被一大群倾

倒者追随着。当时尚未知名的雕刻家仅能偶尔一次两次快速地写下素描来，作为以后那纪念碑的基础。

在大海的前面，大师不断地思考着他的工作。"我避免这几何的点子，以后人们须将它们完全去掉。但现在我仍然须要向它们斗争。……人的头好像是地球，而颈项给予他地的倾斜。"有一天早晨我们观看他工作。一个形体像啜泣着从物质里升起来。肢体屈曲着自己像在痛苦的僵持中，罗丹说："这形象好像又想回到诞生她的物质里去，她仍然为着投生愁闷着。……人永远不要摆置一个模特儿。它指导着我们应该怎样做。一个坏的艺术家画了一张好的素描，因为他的模特儿自然地睡去了，他简单地把自然摹了下来。如果人们在大自然的书里读着，就会像在摊开的乐谱面前弹奏着。"当他这样说话时，一个

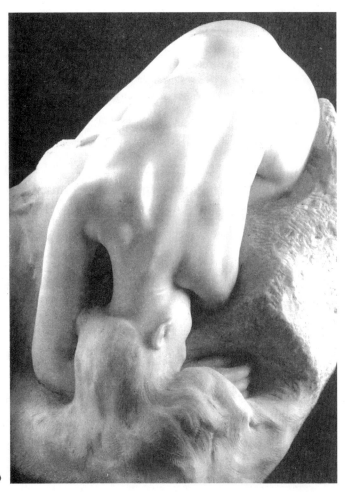

罗丹《达娜艾》

男性的残雕在他的手中涌现出来。这雕刻在节奏里体现了动与反动，充满着热望向宇宙腾跃。在我写的时候，我睇视着它，不断地重复着那充塞我的巨大的感动，当它面临着碧海从深暗里升了上来。

在另一个早晨是一个女人，她像一个海波从陶土里诞生，像维纳斯从浪涛里诞生一样。"男人有一种蛮力，女子有宗教仪礼的威力。最后总是她胜利。"他在工作时这样说。这一形象也多年和许多别的站立在玛尔歇芮塔别墅白厅的暖炉上面，直到大战期间无知的手把它几乎粉碎了。我想起罗丹的话："我们搞错了。可惜呀，在崇拜力的时代的人们运用力量只是去追逐欺骗人的东西。一般人们似乎永远有道理，而把我从真实的生活推开去。"我再度重复信中这句话，它响亮着好似一个对不久即将来到的大崩溃的预言（译者按：此指第一次世界大战）。

我还必须回想到一次卡斯替里容塞洛的旅行。这小地方是在紧靠海滨的一个海峤上。这个海岸和它的许多蓝色的远景，岛屿，有荷马诗中的风味。岛屿像古堡，海妖或女人躯体在波涛中唤起神话幻境。我们的车子将它的影子投在鲜黄色的崖石上，罗丹在它们里面见到埃特鲁斯基的图案。

然后他不断地谈到紧张的工作。环绕我们的美好像夺走了他并充满了新的向往："在艺术里人们必须克服某一点。人须有勇气，丑的也须创造，因没有这一勇气，人们仍然是停留在墙的这一边。只少数人越过墙到另一边去。"在我们的归途上，红色的火似的天空躺在紫色的海洋上。从山中来被赶向玛莱门去的羊群，从我们身边走过。在它们中间一些戴有巨角的牡羊，庄严地慢步走着，"像活的山岩"。那是星期天，我们穿过的山村，都愉快地活动着。少女们穿了节日衣裳，色彩华美，手挽手走着。男子热烈地辩论着，毡帽拖在颈项上压着黑发。这时晚祷的钟声响了，仿佛从天上来的色彩交响曲的声音。罗丹的沉默内在地含着山水的富饶。

但最后的一天已经靠近了。他在早晨为我塑像。这是一个小胸像，为后来的较大的作品做准备。如果我现在观看那立在我面前的头像，当时的山川风景升了起来，耳边听到贝多芬的音响，我们共同念着的诗篇的节奏。因为这些创作远远地超出人的现象以外去，它们懂得对我们诉述环绕着我们每个人的大宇宙。他的口，他的眼，是世界的口，世界的眼。无数次的落日、星天，立在他的上面，我们和他一同听到海潮、风声。在预言家似的面容上阴影与阳光在动荡冲激里流滑过去，而赋予冰冷的石块以不断的生命。因表皮上的无数的复

眼——只有天才的手指能感觉到的——在每一个和光的接触中颤动着。

在最后的一个晚上，罗丹想听听沙拔蒂尔翻译的《浮士德》，他还不曾读过它。这是风雨之夜。里柏凄阿风刮在淡红的夹竹桃园林上，人们听到沉重的海涛声，想象狂浪山立，轰击海岸。壁炉里火光熊熊，秋花在瓶中萎谢。我开始诵读。我们对这伟大的诗篇愈来愈激动。罗丹第一次和歌德的接触是浑厚质朴的。当我念到甘泪卿对圣母的祷告时，他低声啜泣了。他的激动愈过愈高，直到篇终她死时，他还沉浸在痛苦的感觉里。

在这个经历后，我们在深切的感动和颓丧中握手告别。天方黎明他去了，几乎还在深夜里冲犯着风雨。这将是他到阿尔登刹的最后一次的访问。不久他在一封信里喊道："这是怎样一个梦呀！"《浮士德》的朗诵给我们打下了痛苦的创伤。我的辞别是失礼的，冒昧的。我太郁闷了，请原谅我。

"后来现实来了。我须穿过众风的门前进。狂风稍稍平息了，但一路上仍下雨。在翡冷翠也下雨，它好像不那么美了。我整天迷茫不定，在那些大杰作面前没有惊赞，且感到我所惊赞的有缺点。幸运的是傍晚彼鲁其诺救出了我，我们所爱的这位大师。在一个圣母前面四个圣贤站在光荣里，相互离开着。静穆而充满着火热的沉潜。他们将永远在那里，而这也把我魅了。然后，从博物馆走了出来，我重新想到歌德，他曾经创造比《圣母哀泣基督》更美的东西。那是多么大的荣誉呀，一个女人的牺牲，被爱所杀死！这是和一个被他的天才所苦的男子成为对照。这种痛苦把人提高到天上去。请你回想你替我写下来的梅特林的美丽诗句。现在处处是雪，也在瑞士。黄昏将到，这是演奏缓徐调的时刻了，我的精神寻找您。我听到您的母亲在唱。一切使我宁静。……我从海边这些神圣的夜晚替我带回了新的力量和新的青春。没有丝毫会丧失的。一切都进入我的贫乏的雕刻：这些我所信任的，我所热爱的，它永远了解我，如果我让它有时间的话。"

在这个地方我愿让另一封几年以后从马德里写来的信附在后面，它是在另一环境里写的。但是依旧被那个彼鲁其诺作品前面的体验燃烧着。起先谈论着马德里！"我不对你谈马德里，这是我还没有看到过的。我只是指出一个骑马的纪念碑像，在华美的宫殿前面。是雕刻家莱翁尼所造的。这位雕刻家我素不知道。艺术家们也没对我说过他。啊，荣誉的空虚呀！因美的事物已经成了平常的事物，人们对它们不说好，也不说坏。而委之于某一人的恩惠，这人或者说：如果人把这拿开去，将会有更多的空气！这就是我们最美的东西，我们

米开朗琪罗
《圣母哀悼基督》

的大教堂和纪念碑等也被人批评说它们美而古老。所以我们每天遇到美丽的作品，它们像在邦贝城里被埋在灰尘之下。即使不是实际如此，但总的结果是一样……一切都须消失，而我只好听任之。但在我的老年我看见大自然和它的一切魅力，它的四季风光从我身边流过。我惊讶在镜子里我老了。因为我感觉我爱着并了解，如果我没有竭尽我的力量。我幸福像一个原始人而赋予我自己以彼鲁其诺的灵魂，它曾那样地感动过我们。一种爱的放光从一切里面喷薄出来像太阳的光线和地球的青春。彼鲁其诺显示出的骚动用快乐灌注着我。我不能听我们的美丽的贝多芬而不想到意大利和傍晚的光彩四射的落日。我现在少听音乐，但我仍像从前那样爱它，却不能每天因它心荡神逸。"

罗丹不断地一再改变那充满苦痛的企图，平息他的超人力量的过火，由于他信托造物主与大自然："我相信，神秘的、奇异的造物主希望通过物体和美的阶梯使我们的心和生活燃烧起来，并且像阿尔登刹的落日那样，在消失以

前,火焰高腾。神是太过伟大了,来使我们自己觉醒。他对我们的缺点是细致地关怀的,他遭送他的地上的天使们来。他们的心,一个活的盛物器,使我们清醒愉快,以便我们走向神去,额上已经带了伟大的爱的烙印。"

再度巴黎和伴峒

"我又有着千百种困难。幸运的是我度着一种在树林里,在百花中,在天空下的生活。这使我一时生感激心情,而制止了构成我们生活的假定性。"

在伴峒的诸夜晚对罗丹是力量的源泉。在这里他永远能够经验太阳下落时的伟大瞬间,当火球把它最后的光芒掷向地上时。为了更严格的集中,他却更爱大学街上他的简单的工作室。这里没有柔和风物的软化。在天井里四面卧着坚硬的大石块,少数绿藤已经攀了上去。工作室本身并不特别宽大。但在正中心矗立着铜铸的地狱之门,使室内显得阔大。有罪受罚者的行列突破了框廓,叹息声仿佛飘荡在空气里。在这前面罗丹安置了一个大的风琴,它的音调像在教堂里那样响着。在那里又有女诗人娜娃莱夫人的胸像,她向宇宙倾听着。罗丹说:"在塑造容貌时,主要工作是在寻找那表出特征的动来,能力低的艺术家很少有这勇气,单独强调出那重要的动来。因这个走向不定性的一步要求一种决断力,只有少数人具有这种决断力。"

在这个关联里他也谈到陈列造型作品的重要性。例如《思想者》就须安放得低矮一些。要比一个具有高傲和爽朗表情的头低矮得多。

在意大利多次会面以后,我们暌别了几年。一直到我们最后下了决心,驶往巴黎,以便我的大胸像能够完成。但他的通信里的音调已经足够唤醒环绕着他的大世界:"可爱的梦幻常常充满着

罗丹《比库尼亚夫人》

我，我把它们和我对旅行中的诸回忆来比较。稀有的动人喜爱的忧郁，因这是我们整个生活的真正的收获，这一小段的回忆。其余的东西不留在心灵中——枯叶而已。"

有时巨大的抑郁和疲乏占有了他，而从这里常常诞生新的创作："我拖带在身边的疲乏是可怕的。我仍然不断地希望着，或者我能够做到耐心忍受。我还能有此快乐，在巨大的精神的宁静中爱这位神样的大师彼鲁其诺吗？此外，他好像对我是这么陌生。他把我在这同一的沉默里结合着，并给予我们上天的美味的预感。我们已经通贯我们的整个灵魂，整个肉体理解了这种意大利艺术，因为肉体也是和灵魂一样。我现在完成一件雕刻：一个在水中沉溺着的人。他的一生再度快速地流过他的脑际。人只看见他的头和他的双手从海里伸出来，而海水冲着他向前。在天空一个沉思着的头在飘浮着，这头倚靠在手上。他的可爱和苦痛相对立……您曾经病了。您在房间里您的床上一定能有多么美丽的观察。神这样对我们说话。他通过病带给我们的沉默来对我们诉说。他教导我们认识生活和我们自己的本质。他发展我们的才能，使我们的心灵成熟。在这个时刻他除了地上的美以外还赠予我们沉思默念的美。在他的启发下我们的软弱将成为一个艺术。我妒忌您有时间，当您能够思索和理解的时候。"他祝贺我们将在德累斯顿度过的岁月。他说："知道你们在德累斯顿，我多么高兴。城市与河流都美。博物院和它们收藏的一切时代伟大作品的石膏复制品是可惊叹的。我有一个朋友——在阿尔拜停浓姆的特劳先生，请您代我致候。请您对我叙述音乐节，这是一切德国城市的骄傲。您说，西斯廷圣母像充满着雕刻的节奏像一块浅浮雕。她控制着我们。这正是我们在彼鲁其诺那里仔细观察过的神性呀！我却更爱彼鲁其诺里面的神性，它能把冰化成炎炎的烈火。"——"我从一次短暂旅行回来，在这次短暂旅行里我像以前见到伟大的作品。在法国有那样多的建筑物，我的灵魂像在翡冷翠感觉到幸福。如果我们仅仅有一种幸福形式，生活将是多么不完全呀！但我们永远穿过丰富的过去生活着，而别人又将从我们有所汲取而将为了他们自己的进步对我们发生兴趣。在盼望您在希腊得到这项快乐，那里还有许多未被破坏的东西。"

牧　杖

伛峒的罗丹的大花园里藏着一个小小的工作室，名叫"牧杖"。三个小厅

堂相互层叠着。高的一层里的厅里立着法国大教堂的雕塑杰作的复制品,可爱的圣母像,在半朦胧里梦似地微笑着。罗丹在这里收集一些心爱的纪念碑的残片。这些纪念碑每天受到摧残,而修补者无知的手使他痛心疾首。当战争把我们残酷地分开时,他的言论再一次像明灯越过诸战场照到我这里来:人们曾请他在一个对德抗议书上签字,反对德国炸毁了理姆大教堂,他用下面的话把它拒绝了:他不签字,因为法国诸大教堂修补工程的破坏尤胜过德国的炸弹。在"牧杖"的中层厅里陈列他自己创作的复制品,它们好像在偷偷听着园中的鸟鸣声。在上层房间里却四壁张挂着他的几百张轻快的不可模拟的素描。许多飘逸的梦幻,在这里面他的锐眼却创造着和概括着永远地固定下具有决定性的瞬间。那里是康波金乃斯的异邦舞女的舞蹈。在这种舞蹈里,这些民族的原始动作仍旧持续着,没有被恐惧和羞涩所掩饰。妇人们相互环抱像植物在原始森林中,而创世纪第一日的纯洁性贯串着这些轻逸的幻想,它们像初睡醒的小儿的亮睛瞥见天空的蔚蓝。在这些房间里,罗丹有一次从他的工作中憩息,他从那里写信给我:"两个月来我在伴峒这个最下层的房子里生活着。我在通过寂寞进行一次疗养。我一个人独自在这大间里。我不接待任何人。如果我在半夜里醒了,就读一点书。缓缓苏醒的晨光透了进来,雾和秋天的美也充塞着,激动着我。"然后在我们到达巴黎之前又来了一封信:"我们或可把胸像分成两次来做,一切系于工作。因为人们必须把一些时间的损失预计在内,或是由于您,或是由于我,以及对于您的疲劳……"

我们起先住在巴黎,而"摆坐"是在大学街的工作室里开始。但罗丹见到我的面容里的倦色。"您必须在伴峒睡眠,在那里您晚间得到美的宁息,可使您的精神新鲜。您可以在我所有的一个小屋子居住。"于是我们就迁进"牧杖"。罗丹令人把巨大的帝国式的床安置在《思想者》和《加莱的义民》复制品中间的下面。厅堂的许多窗子飘着绿色绸幕。古代法兰西的某些魅力吹拂在这些古老家具上把它们和雕像的超时间的艺术伟力结合起来,一个灰发的法国侍女在这里面活动着像一童话中的形象,我仍然不断地听到她谦逊地问着我的声音,"晚餐要一盆鸡吗,夫人?"此外,罗丹先生对于他是个好人,他规定着一切。在这里的屋前草皮上一群鹅趑在高高的丁香树下。有一次,当她们在浅红色背景前弯转和伸长她们的颈项,高傲地举起,巨大的双翅往来波动着,罗丹说道:"这是一幅波斯细密画呀。"

当我们来到的第一天早晨,我看见一个希腊雕刻放在露湿的草上,这是罗

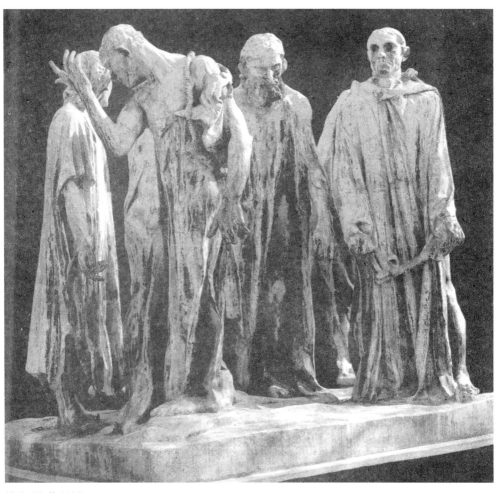

罗丹《加莱义民》

丹表示欢迎的敬礼。群鹅环绕这造像趟着,像举行一个神圣的仪式。穿过整个花园好像进行着一个庄重的瞻仰,因众植物仿佛也参加了这一典礼。当大理石在朝阳里耀着金色光彩时,丁香花枝俯拂着它,将她们的芳香流布在大理石的肢体上。

　　早晨到巴黎的旅行,罗丹现在布置的像一个节日。他乘着一辆小车子来接我。因为他要避免坐火车。我们缓缓地驶进春光。在栗树上花朵亮得像烛火。柔和的、银色的云彩,只有巴黎的天空上能见到的,伴着我们的行程。现在穿过波洛涅森林,先是经历着绝大的静寂,直到华彩的衣裳和车辆像春花般在阿卡西亚大道上闪耀起来。大自然的一切现象罗丹皆欢欣地致以敬礼。我还记得

有一次他故意地延长着雨中的行驶。他说："因为今天我们看到这么好的甜蜜的村景。"

在这天我们说到他的很多企望，能够有真正的上等的学生，因为他有理由感觉到他的大多数的追随者缺乏深度和力量，他们常常仅能表达出外表的激扬。所以在工作室里也有许多群雕错误地在他的名义下散布出来，这些作品只模仿着罗丹作品的外貌。

有一次我们停留在巴盖太莱这个魅人的小宫殿里面，它是阿里峨伯爵为了玛丽·安多耐特建造的。今年春季有一个妇女胸像展览在里面举行。罗丹也有几件早期作品展了出来。在一个展览玻璃箱内放着一个花瓶，这是罗丹年轻时替色佛尔制造厂做出的。在瓷制女神的温柔俊美里还不能感到后来的力量。特别可爱的晨光穿过玻璃门射了进来。从这些玻璃门见到外边的绿草地。在那个年代，巴黎的一切妇女帽子上都插着一丛花。她们成群地涌了进来，在她们的闪耀的彩色里好似春天的祝福。"每天生活里的艺术只能在妇女的装饰里来寻找了。"罗丹这样说着。

在通过波洛涅森林向前的驶行中，他又陷入忧郁和阴暗的心境，尽管四周生气勃勃的自然不断地对我们呈现令人喜爱的华彩。然后他不断地重复地说："东方的忧郁压住了我们。"他埋怨行政机关对他不了解。但不久一棵繁花怒放的树的形象又可使他感到幸福而忘怀了一切。在大学街的工作室里工作的严肃性却立在一切之上。这里排除掉一切的干扰。在最初几次的"摆坐"里，他严格地掌握着尺寸。他不重视浮浅的灵感。一切必需具有最后的准确性和考虑完密。"因为我们需要的是工作，不是灵感。"他不断重复这句话。我在多年以后又看到这句话写在他给一位有才能的雕刻家的信中。在"摆坐"里不应该让僵硬出现，它必须自身表现生命。像在阿尔登刹那样，他请我弹奏，现在多半弹奏格鲁克的阿尔菲斯。这个歌剧的缓徐的、沉郁的合唱特别使他激动。后来在创作中，他却感到多么幸福，当仙人的行列解除了阴暗的紧张时，有时他的强烈感动的威力战胜了他，他必在工作中间暂停。这时格鲁克与贝多芬的宏丽的声响震撼着空间。在《地狱之门》上被宣判的人群牵引而过，他们的叹息声仿佛找到他们的表达了。我必须又对他朗诵诗人的作品。例如娜娃莱夫人的诗，它们的腾耀和华彩魅着我们。她自己曾唤它们做"目眩神迷"。环绕着罗丹的永远是那巨大的动，这"动"甩在一旁，以便重新来创造。而人们在这劳动的钟点里感觉到围绕着他的每一空气波澜似颤动着。这种远引的最后的浓密度，

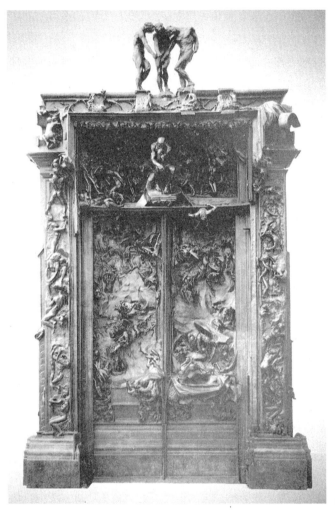

罗丹《地狱之门》

我不久以前在米开朗琪罗晚期创作里碰到的,也是罗丹的规律。对这种极端性的恐惧住在每个有死者的心头。在但丁里面这个威力也呈现于世,它能够钻进到地狱和天堂的最深的深渊里去。

在这种巨大的、不屈的勇敢里,少数探险的巨人越过世纪相互握手。疲倦对于罗丹是等于僵化和无生气。当他或我看见了这种力量疲乏的痕迹时,他就认为这时工作没有用。由于这个原因,胸像的颈子上有一处没有完工,因这颈子的弯曲处没有表示出思虑,而这个"疲乏点"对于他表示空洞。在他的信札里也常常谈到他有时疲乏使他痛苦不安的状况。他说:"有时我好像是坐在一辆汽车里,它压碎着空间,毁灭了一切,我驰,滑,我的意志总被

强迫着。我曾经开始建设某些超越我的力量的东西。我疲倦了,但我不能摆脱我所承担下来的重担子。我好像是幸福的,但那些美好的道路,我的同伴们走了过去,对于我又却变成苦痛,它们越出了我的力量。"然后那个孩子气的请求(这封信又是寄到阿尔登刹的):"告诉我您到尼罗山上小教堂去散步的时刻和日子,并且替我放一支小蜡烛在那个圣母像下面。因为那里有我的灵魂,我的眼睛在那里曾经用那么多的广阔和光明充塞了自己。回到别墅后,您要歌唱和弹奏格鲁克和贝多芬。向阿波罗、海的神致敬,像我们做过的那样。在这个时间,我将把担子放到别的肩上去,而我的老的想象将重新观照着那意大利的生活。"

在工作室的"摆坐"里他常常谈到阿尔登刹的那一段时期,有一次他在听贝多芬的缓徐调的时候——这是他已经多次听过的——跪了下去。"又寻到那伟大的热情了。"他说,因贝多芬对于他永远是生命的一个源泉,他有一次写着:"我将寄来一点贝多芬的美好的东西。这是一个乐曲,当人们攻击我的巴尔扎克雕像时,一位不认识的人寄给我而它安慰过我。"

但是在大学街也有艰难的时刻,他须和物质斗争。他想把各个平面化解成为愈来愈小的面(如昆虫的复眼),当他在这种情调里时,我们的谈话就会零碎和枯燥。我心里也产生矛盾和抗争的因素。我们在阴影里散步,这阴影将会领导我们走向光亮和新的成绩。我们常常到下午,在一块云石上匆匆用饭之后才离开工作室。

我愿让罗丹的新的兴奋再从一封信里谈出来:"美的东西是自然的,而给予我们一切。树,心灵,她们是这样美和高,像那些树。如果有一个思想,它使整个世界快乐,那是多美呀!不可磨灭的美也在我们的朋友的心灵里,因为我从外表不断地看到它,而且猜想它也存在内里。"

和罗丹与马耶尔的一天

一天,我们的朋友哈利·凯斯莱邀请罗丹和马耶尔在一个被盛开的荆球花所围绕的厅堂里早餐。在餐室内只立着罗丹的一个作品和马耶尔的一个作品,放在一丛水仙花上面,两位大艺术家的相互敬佩散布着一种洒落的和光亮的气氛,在这气氛里谈话自然地愈过愈广泛和愉快。荆球花的香气吹了进来。我们随后又到罗丹工作室,在这里我须弹奏贝多芬,他的音乐笼罩着我们。罗丹完全浸在听乐里,马耶尔悄悄地描画着他的头。这个日子把一切最好的力量解开

马约尔《法兰西岛》

和解放了。在夕阳西下时我们驰上侔峒。罗丹用他的惯常的谦逊风度给我们看别的作品——绘画和古代残雕，直到凯斯莱最后吐了一气叫道："大师，我们想看的是您的作品。"于是他从玻璃厨内的陈列里陆续取出一张一张的画稿。但巴尔扎克像巍峨地立在我们上面，好像威胁着不肯承认这作品的人类。这时侔峒的美丽的晚景莅临了，给花园和雕像增加了诗意。我们聚集在俯临山川的高矗的穹门的下面。马耶尔的妻子久已坐在那里，倦意洋洋，半在梦中。她的丰满的肢体和丰盛的黑发来自她的南法的家乡。她正是马耶尔的一切妇人雕像的原型，而她也不容许别的模特儿在马耶尔的工作室里。罗丹察看了她许久，当我们后来独自立在穹门下面面对西下的落日时，罗丹开始同我谈到女人的使命，女人应该是使一切丰饶，使一切幸福的"艺神"。

他只能从妇女和宇宙全体的联系里来理解她们，妇女对于宇宙全体奉献着自己而越出自己的前定的圈。他在他的信札里也常常回到这个见解。"对于我们艺术家，温柔的女性是我们和上帝间的媒介者。她在她的圣洁性里让我们的力量和我们的天才从心坎里流出，使我们能千百倍地在形象里把上帝表达出来。我的生命的美的外壳是用最灿烂的、最光亮的、最高傲的、最处女性的繁花盛装着。完全心灵地，不是构思里的伟大快乐，不是人类的一个优点，即它发明了'文艺'，这个强有力的唤醒者，像但丁的比尔特丽丝吗？每个人在他的生命里有一种力量守护着他。"当我从拜也洛特写信给他谈到布浓希特和她的被一个火海守护着的睡眠时，这个思想也使他不断地想着："您把您的拜也洛特的印象反映给我。我感谢您请求我把我草创的妇女形象命名为布浓希特。这个'象征'布浓希特包含了那么

多的东西。是不是我的幻想虚构，这样素朴地在那里面见到真理？"

以后又是他的泉涌般的生命肯定："多么幸福呀，在造化的万千形象里见到神，甚至在那些我年轻时感到平凡和渺小的花草里。我们应该感谢这种认识，这种认识里包含着对于妇女的了解。男子们在他们的动物性的冲动里不认识女性，而妇女在她们的深刻的宗教性里类似花朵。妇女的苦痛几乎总是隐秘着的。我希望找到一个模特儿，她仅仅因着她的太年轻和美丽而感到苦痛。她的完全新的心灵猜测着和预感着这生命。"

我们多次的海滨散步里，在罗丹的玄想之下诞生了一个小故事。"海里的一个波叹息着，企望着——她盼望真正的生活和受痛苦，上帝听到了她的请求。在沙滩上躺着一个妇女躯体，这就是那小波变化的。一切鸟儿歌唱着。这时那个'从自然中觉醒的人'走出森林来了。像星球那样，这两个形象相互对行，而终于结合了。海呼啸着。几个月流过去了，两个人又重新到了海岸。女子被痛苦缠着，一个新人的呱呱声响了，男子不理解。女子被波涛带走了。新诞生的婴儿无依靠地躺在沙上。男子第一次面临到他向来不认识的痛苦，波浪也啜泣着心碎了。"

罗丹后来又谈到这故事说："这个不安静的波，迫切地倾向爱和死，她不是心的象征，心的脉搏吗？这是多么宏丽的一幅画：像双星相互对转，互相接近。这时我的创作是多大的感兴，这个充满着可爱的女人，使人眼看见她的苦痛，因她的全部躯体是动着。艺术家见到赠给我们的甜美的恩惠。妇女和儿童的艺术杰作是在一个悠久的传统里被一切时代所理解和认识。希腊人却不理解得那么多，在他们那里孩子意味着维纳斯的爱。但在埃及人的时代里妇女和孩子是一切神灵里最伟大的。被基督教的传统再度兴了起来，这个光荣在彼鲁其诺和拉斐尔的圣母像里重新站立起来。在12世纪的西班牙的艺术时期是较为严肃些。"对于罗丹，妇女的痛苦体现着我们一切人类所负荷的遗产——深刻的企望和思恋。

再度在阿尔登刹

多年以后，我又坐在这同一的海滨，罗丹多么热爱过的海滨。我的旁边有几页速写和素描。也有两个石膏的残塑，被无知的人击毁一半。一个妇女躯体像一海波从不成形象的土块解脱了拘禁升腾上来。这是夜间，月亮照临海上，海呻吟着它的相思的永恒的言语。在这些瞬间人们强烈地感觉到罗丹的诸形象

罗丹《老娼妇》(又名《欧米哀尔》)

是从什么源泉里流出来的,因为它们像兄弟般迎接大自然的一切音响,而且是它们的最深邃、最极端的表现。清晨那个躯体在粉红色的、闪闪放光的橄榄花树前面,或在晚霞红紫色里飞动腾跃得多么高贵,自由。那里,在一页素描上,妇女相互拥抱,像植物交缠着,森林的芳香环绕着她们。因为对于罗丹,妇女的呼吸是天和地的呼吸,她是从夜升起来的花。

在玛尔歇芮塔别墅的花园里,夕阳西下时,莉波美花萼启开,芳香醉人,以便清晨旭日东升时,在毫无改变的艳色中从容死去。罗丹的妇女躯体也具这种不朽的光彩,从来不认识憔悴的丑貌。甚至于就在《老娼妇》(译者按:又名《欧米哀尔》)的雕像里虽是表现着衰老,却仍然有永恒美的不朽光辉闪烁在这躯体的溃败里。

我继续翻阅着素描、速写,棕色的斑痕已经把它们摧毁大半,多年以来长眠在罗丹生前用的书案的抽屉里,海的潮湿气,长冬的风雪已经损害了它们的生存。这里有一页是从记忆里速写米开朗琪罗的朱理二世坟宫的石雕,那边又有一幅记忆彼鲁其诺的三屏祭坛画。少数几根线纹启示着整个神境。而在热情洋溢的、被墨水斑点半掩的速写里懒洋洋地眠着一幅,被罗丹的手所幻化的、美第奇墓堂美丽形象中的一个。然后又一页,按照他对朱理二世坟宫的新幻想,领导我们走向孟特耐罗寺院广场漂亮的穿门柱廊。一个苗条的形体高高植立在中间,好像在光里漫步。从这些回忆里诞生出来,那个在

钢琴旁的现象也获得某些包含世界的意境，而仿佛像这些雄伟的坟墓纪念碑之一的守护人。像雅典娜女神，旁边升起一个第二形体，衣裳的长披包裹了她。别处另一个却坚决地甩脱一切掩饰而在总括性的线纹里抓住身体的原始的动势。而头、站态和活动愈来愈激情地兴奋着。同一的表情重复六次、七次，一直到它在深暗的影子里凸出地和戏剧式地被塑造出来。这些素描的谛视，在多年之后感动我像一个新的和本人的会晤。

最后一次在侔峒

但我仍想再一次和罗丹站立在侔峒的小山上——在这春光里，像他曾经在信里描写过的："这里是春天，我的小山从各方面繁花怒放。"我观赏着这雪白的香气馥郁的美景。"我在思想里把这些法国的花朵献给您。"鹅群又展开她们的强大的、白色的翅膀，她们的璀璨的雪色在百合花丛和紫罗兰圃里闪烁着，仿佛在远山的背景前坐着沉思。罗丹开始谈到《浮士德》。前次在海滨风雨之夜给予他的强烈印象常常伴着他，也多次在他的信札里回响着。"我多么高扬到快乐里，以致我体味一切而无有浮士德的苦味，如你前次读他时所见到的。被这种幸福弥漫着，我接近了这个生活的洋溢，我们的生存的杰作。我曾经惊赞过，为什么我不能把这个惊赞给予世界？像浮士德那样，但在较温和的形式里，我也住在奥林坡斯里，我没有他的怪伟的梦想，也没有他的摧毁一切的形象，像在素朴的诵读里比在舞台的演出里更强烈地传达出来的。"

我们在那一暮春里继续沉思着谈论下去，浮士德的形象愈过愈在我们心中升了上来。如果我现在念它，侔峒的风景宛然在目，罗丹试图——几乎是摸索地——寻找这个大作品给予他的印象；尽管这大作品也在他心里引起某些抗议。以后我们沉浸到第二部里。罗丹几乎乐意于自己把这里面的幻象塑造出来。许多幻象曾违反了罗丹的习惯，对他的作品给予名号。但他的创造的宇宙性质若不包含一切造型原素于内，是不能成立的。在他那里，名号的产生往往是出自已经完成的作品。

太阳这时已在地平线消失了。我们在黄昏里摘下花枝。带着它我们回到"牧杖"。在下层厅堂里哥特式雕像的石膏复制品面前罗丹又谈到中世纪大教堂。"在一切里面我们需要'静'。这是一切伟大作品里的秘密。'静'贯穿着它们的有机体，并且完全在顶上才始放花。"

和鲁佛尔宫告别之日

在巴黎圣母院前面,在鲁佛尔宫的陈列厅里,在这包括宇宙的感情的艺术之旁,罗丹觉醒着他对于"故乡法兰西"的隶属。在这里他感到自己是东道主。当最后握别之日到来时,我们像参加一次节日礼那样驶往鲁佛尔宫。我们又一度在相互理解的沉默里立在古代希腊的雕像前,在米开朗琪罗的《奴隶》前。然后回忆着意大利的日子,我们长久地站在一个小厅里意大利早期大作家的圣母像前。这里在彼鲁其诺创作之旁还有彼埃罗·德拉·弗兰采斯卡的圣母像。这像的复制品,罗丹在阿尔登刹那样久长地谛察过。他说:"我常常寻找它。"——在这一生里我最后一次通过他的眼睛来欣赏伟大作家的作品,他这双眼睛像一颗星的光芒不断地从阴影里提拔出新的形象来。

在大学街我的"摆坐"最后对于我们是充满了消极情绪和疲乏,因为我们很预感到阴暗未来的沉重负担(译者按:指第一次世界大战)。他最后的话语仍然不断地缭绕在我的耳边:"您永远不要陷进坏的艺术家手里!"但从书信里却再一次对我响着积极奋起的召唤,像一个祈祷:"望我的精神永远不陷于枯燥,而不断地被诗和回忆营养着。直到我最后的一瞬。"

米开朗琪罗《奴隶》

[译后记]

罗丹生于一八四〇年,死于一九一七年,正值中国五四运动的前夕,中国青年热情洋溢,欣然鉴赏西方文学艺术的时候,鲁迅就曾在杂文里提到过他。我在一九二〇年夏秋间,经过巴黎前往德国,巴黎的罗丹纪念馆里,陈列罗丹遗石刻及素描,极为丰富,他的作风奔放生动,与巴黎所藏的古典艺术正相对映,对我是一个重要启示。不久我到了德国,就在大学学习美学,写了一篇《看了罗丹雕刻以后》,寄国内刊出

（一九二一年《少年中国》月刊）。今回首已半个多世纪，未能忘情。东德女作家海伦·娜丝蒂兹记述她和罗丹的亲密接触，和罗丹的共享意大利风光，欣赏古典艺术，年老的罗丹倾泻他丰富的艺术体会的这篇文章，对我们启发极多；而文笔描绘的优美，也给我们愉快的享受。现于暑期中译出，献给我国的艺术爱好者。罗丹和葛赛尔的谈话，已由沈琪同志译出，可合并阅读。

看了罗丹雕刻以后

"……艺术是精神和物质的奋斗……艺术是精神的生命贯注到物质界中，使无生命的表现生命，无精神的表现精神。……艺术是自然的重现，是提高的自然。……"抱了这几种对于艺术的直觉见解走到欧洲，经过巴黎，徘徊于罗浮艺术之宫，摩挲于罗丹雕刻之院，然后我的思想大变了。否，不是变了，是深沉了。

我们知道我们一生生命的迷途中，往往会忽然遇着一刹那的电光，破开云雾，照瞩前途黑暗的道路。一照之后，我们才确定了方向，直往前趋，不复迟疑。纵使本来已经是走着了这条道路，但是今后才确有把握，更增了一番信仰。

我这次看见了罗丹的雕刻，就是看到了这一种光明。我自己自幼的人生观和自然观是相信创造的活力是我们生命的根源，也是自然的内在的真实。你看那自然何等调和，何等完满，何等神秘不可思议！你看那自然中何处不是生命，何处不是活动，何处不是优美光明！这大自然的全体不就是一个理性的数学、情绪的音乐、意志的波澜么？一言蔽之，我感得这宇宙的图画是个大优美精神的表现。但是年事长了，经验多了，同这个实际世界冲突久了，晓得这空间中有一种冷静的、无情的、对抗的物质，为我们自我表现、意志活动的阻碍，是不可动摇的事实。又晓得这人事中有许多悲惨的、冷酷的、愁闷的、龌龊的现状，也是不可动摇的事实。这个世界不是已经美满的世界，乃是向着美满方面战斗进化的世界。你试看那棵绿叶的小树。他从黑暗冷湿的土地里向着日光，向着空气，做无止境的战斗。终竟枝叶扶疏，摇荡于青天白云中，表现着不可言说的美。一切有机生命皆凭借物质扶摇而入于精神的美。大自然中有一种不可思议的活力，推动无生界以入于有机界，从有机界以至于最高的生命、理性、情绪、感觉。这个活力是一切生命的源泉，也是一切"美"的源泉。

自然无往而不美。何以故？以其处处表现这种不可思议的活力故。照相片无往而美。何以故？以其只摄取了自然的表面，而不能表现自然底面的精神故。（除非照相者以艺术的手段处理它。）艺术家的图画、雕刻却又无往而不美，何以故？以其能从艺术家自心的精神，以表现自然的精神，使艺术的创作，如自然的创作故。

什么叫做美？……"自然"是美的，这是事实。诸君若不相信，只要走出诸君的书室，仰看那檐头金黄色的秋叶在光波中颤动；或是来到池边柳树下俯看那白云青天在水波中荡漾，包管你有一种说不出的快感。这种感觉就叫做"美"。我前几天在此地斯蒂丹博物院里徘徊了一天，看了许多荷兰画家的名画，以为最美的当莫过于大艺术家的图画、雕刻了，哪晓得今天早晨起来走到附近绿堡森林中去看日出，忽然觉得自然的美终不是一切艺术所能完全达到的。你看空中的光、色，那花草的动，云水的波澜，有什么艺术家能够完全表现得出？所以自然始终是一切美的源泉，是一切艺术的范本。艺术最后的目的，不外乎将这种瞬息变化、起灭无常的"自然美的印象"，借着图画、雕刻的作用，扣留下来，使它普遍化、永久化。什么叫做普遍化、永久化？这就是说一幅自然美的好景往往在深山丛林中，不是人人能享受的；并且瞬息变动、起灭无常，不是人时时能享受的（……"夕阳无限好，只是近黄昏"……）。艺术的功用就是将他描摹下来，使人人可以普遍地、时时地享受。艺术的目的就在于此，而美的真泉仍在自然。

那么，一定有人要说我是艺术派中的什么"自然主义"、"印象主义"了。这一层我还有申说。普通所谓自然主义是刻画自然的表面，入于细微。那末能够细密而真切地摄取自然印象莫过于照相片了。然而我们人人知道照片没有图画的美，照片没有艺术的价值。这是什么缘故呢？照片不是自然最真实的摄影么？若是艺术以纯粹描写自然为标准，总要让照片一筹，而照片又确是没有图画的美。难道艺术的目的不是在表现自然的真象么？这个问题很可令人注意。我们再分析一下。

1. 向来的大艺术家如荷兰的伦勃朗、德国的丢勒、法国的罗丹都是承认自然是艺术的标准模范，艺术的目的是表现最真实的自然。他们的艺术创作依了这个理想都成了第一流的艺术品。

2. 照片所摄的自然之影比以上诸公的艺术杰作更加真切、更加细密，但是确没有"美"的价值，更不能与以上诸公的艺术品媲美。

3. 从这两条矛盾的前提得来结论如下：若不是诸大艺术家的艺术观念……以表现自然真相为艺术的最后目的……有根本错误之处，就是照片所摄取的并不是真实自然。而艺术家所表现的自然，方是真实的自然！

果然！诸大艺术家的艺术观念并不错误。照片所摄非自然之真。惟有艺术才能真实表现自然。

诸君听了此话，一定有点惊诧，怎么照片还不及图画的真实呢？

罗丹说："果然！照片说谎，而艺术真实。"这话含意深厚，非解释不可。请听我慢慢说来。

我们知道"自然"是无时无处不在"动"中的。物即是

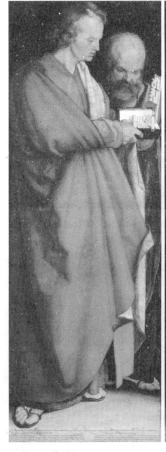
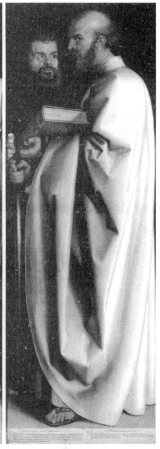

丢勒《四使徒》

动，动即是物，不能分离。这种"动象"，积微成著，瞬息变化，不可捉摸。能捉摸者，已非是动；非是动者，即非自然。照像片于物象转变之中，摄取一角，强动象以为静象，已非物之真相了。况且动者是生命之表示，精神的作用；描写动者，即是表现生命，描写精神。自然万象无不在"活动"中，即是无不在"精神"中，无不在"生命"中。艺术家要想借图画、雕刻等以表现自然之真，当然要能表现动象，才能表现精神、表现生命。这种"动象的表现"，是艺术最后目的，也就是艺术与照片根本不同之处了。

艺术能表现"动"，照片不能表现"动"。"动"是自然的"真相"，所以罗丹说："照片说谎，而艺术真实。"

但是艺术是否能表现"动"呢？艺术怎样能表现"动"呢？关于第一个

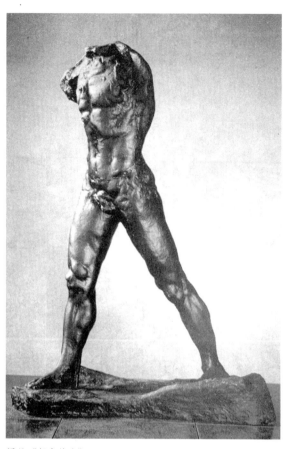

罗丹《行走的人》

问题要我们的直接经验来解决。我们拿一张照片和一张名画来比看。我们就觉得照片中风景虽逼真，但是木板板地没有生动之气，不同我们当时所直接看见的自然真境有生命，有活动；我们再看那张名画中的景致，虽不能将自然中光气云色完全表现出来，但我们已经感觉它里面山水、人物栩栩如生，仿佛如入真境了。我们再拿一张照片摄的《行步的人》和罗丹雕刻的《行步的人》一比较，就觉得照片中人提起了一只脚，而凝住不动，好像麻木了一样；而罗丹的石刻确是在那里走动，仿佛要姗姗而去了。这种"动象的表现"要诸君亲来罗丹博物院里参观一下，就相信艺术能表现"动"，而照片不能。

那么艺术又怎样会能表现出"动象"呢？这个问题是艺术家的大秘密。我非艺术家，本无从回答；并且各个艺术家的秘密不同。我现在且把罗丹自己的话介绍出来：

罗丹说："你们问我的雕刻怎样会能表现这种'动'象？其实这个秘密很简单。我们要先确定'动'是从一个现状转变到第二个现状。画家与雕刻家之表现'动象'就在能表现出这个现状中间的过程。他要能在雕刻或图画中表示出那第一个现状，于不知不觉中转化入第二现状，使我们观者能在这作品中，同时看见第一现状过去的痕迹和第二现状初生的影子，然后'动象'就俨然在我们的眼前了。"

这是罗丹创造动象的秘密。罗丹认定"动"是宇宙的真相，惟有"动象"可以表示生命，表示精神，表示那自然背后所深藏的不可思议的东西。这是罗丹的世界观，这是罗丹的艺术观。

罗丹自己深入于自然的中心，直感着自然的生命呼吸、理想情绪，晓得自然中的万种形象，千变百化，无不是一个深沉浓挚的大精神……宇宙活力……所表现。这个自然的活力凭借着物质，表现出花，表现出光，表现出云树山水，以至于鸢飞鱼跃、美人英雄。所谓自然的内容，就是一种生命精神的物质表现而已。

艺术家要模仿自然，并不是真去刻画那自然的表面形式，乃是直接去体会自然的精神，感觉那自然凭借物质以表现万相的过程，然后以自己的精神、理想情绪、感觉意志，贯注到物质里面制作万形，使物质而精神化。

"自然"本是个大艺术家，艺术也是个"小自然"。艺术创造的过程，是物质的精神化；自然创造的过程，是精神的物质化；首尾不同，而其结局同为一极真、极美、极善的灵魂和肉体的协调，心物一致的艺术品。

罗丹深明此理，他的雕刻是从形象里面发展，表现出精神生命，不讲求外表形式的光滑美满。但他的雕刻中确没有一条曲线、一块平面而不有所表示生意跃动，神致活泼，如同自然之真。罗丹真可谓能使物质而精神化了。

罗丹的雕刻最喜欢表现人类的各种情感动作，因为情感动作是人性最真切的表示。罗丹和古希腊雕刻的区别也就在此。希腊雕刻注重形式的美，讲求表面的美，讲求表面的完满工整，这是理性的表现。罗丹的雕刻注重内容的表示，讲求精神的活泼跃动。所以希腊的雕刻可称为"自然的几何学"，罗丹的雕刻可称为"自然的心理学"。

自然无往而不美。普通人所谓丑的如老妪病骸，在艺术家眼中无不是美，因为也是自然的一种表现。果然！这种奇丑怪状只要一从艺术家手腕下经过，立刻就变成了极可爱的美术品了。艺术家是无往而非"美"的创造者，只要他能真把自然表现了。

所以罗丹的雕刻无所选择，有奇丑的嫫母，有愁惨的人生，有笑、有哭、有至高纯洁的理想、有人类根性中的兽欲。他眼中所看的无不是美，他雕刻出了，果然是美。

他说："艺术家只要写出他所看见的就是了，不必多求。"这话含有至理。我们要晓得艺术家眼光中所看见的世界和普通人的不同。他的眼光要深刻些、要精密些。他看见的不止是自然人生的表面，乃是自然人生的核心。他感觉自然和人生的现象是含有意义的，是有表示的。你看一个人的面目，他的表示何其多。他表示了年龄、经验、嗜好、品行、性质，以及当时的情感思想。

一言蔽之,一个人的面目中,藏蕴着一个人过去的生命史和一个时代文化的潮流。这种人生界和自然界精神方面的表现,非艺术家深刻的眼光,不能看得十分真切。但艺术家不单是能看出人类和动物界处处有精神的表示。他看了一枝花、一块石、一湾泉水,都是在那里表现一段诗魂。能将这种灵肉一致的自然现象和人生现象描写出来,自然是生意跃动、神采奕奕、仿佛如"自然"之真了。

罗丹眼光精明,他看见这宇宙虽然物品繁富,仪态万千,但综而观之,是一幅意志的图画。他看见这人生虽然波澜起伏、曲折多端,但合而观之,是一曲情绪的音乐。情绪意志是自然之真,表现而为动。所以动者是精神的美,静者是物质的美。世上没有完全静的物质,所以罗丹写动而不写静。

罗丹的雕刻不单是表现人类普遍精神(如喜、怒、哀、乐、爱、恶、欲),他同时注意时代精神。他晓得一个伟大的时代必须有伟大的艺术品,将时代精神表现出来遗传后世。他于是搜寻现代的时代精神究竟在哪里?他在这十九、二十世纪潮流复杂思想矛盾的时代中,搜寻出几种基本精神:(1)劳动。十九、二十世纪是劳动神圣时代。劳动是一切问题的中心。于是罗丹创造《劳动塔》(未成)。(2)精神劳动。十九、二十世纪科学工业发达,是精神劳动极昌盛时代,不可不特别表示,于是罗丹创造《思想的人》和《巴尔扎克夜起著文之像》。(3)恋爱。精神的与肉体的恋爱,是现时代人类主要的冲动。于是罗丹在许多雕刻中表现之(接吻)。

我对于罗丹观察要完了。罗丹一生工作不息,创作繁富。他是个真理的搜寻者,他是个美乡的醉梦者,他是个精神和肉体的劳动者。他生于一千八百四十年,死于近年。生时受人攻击非难,如一切伟大的天才那样。

<div style="text-align: right;">1920年冬写于法兰克福</div>
<div style="text-align: right;">(原载《少年中国》第2卷第9期)</div>

形与影
——罗丹作品学习札记

明朝画家徐文长曾题夏圭的山水画说:"观夏圭此画,苍洁旷迥,令人舍形而悦影!"

舍形而悦影,这往往会叫我们离开真实,追逐幻影,脱离实际,耽爱梦

宋·夏圭《烟岫林居图》

想,但古来不少诗人画家偏偏喜爱"舍形而悦影"。徐文长自己画的"驴背吟诗"(现藏故宫)就是用水墨写出人物与树的影子,甚至用扭曲的线纹画驴的四蹄,不写实,却令人感到驴从容前驰的节奏,仿佛听到蹄声滴答,使这画面更加生动而有音乐感。

中国古代诗人、画家为了表达万物的动态,刻画真实的生命和气韵,就采取虚实结合的方法,通过"离形得似"、"不似而似"的表现手法来把握事物生命的本质。唐人司空图《诗品》里论诗的"形容"艺术说:"绝伫灵素,少迴清真。如觅水影,如写阳春。风云变态,花草精神。海之波澜,山之嶙峋。俱似大道,妙契同尘。离形得似,庶几斯人。"

离形得似的方法,正在于舍形而悦影。影子虽虚,恰能传神,表达出生命里微妙的、难以模拟的真。这里恰正是生命,是精神,是气韵,是动。《蒙娜丽莎》的微笑不是像影子般飘拂在她的眉睫口吻之间吗?

中国古代画家画竹子不也教人在月夜里摄取竹叶横窗的阴影吗?

法国近代雕刻家罗丹创作的特点正是重视阴影在塑形上的价值。他最爱到哥特式教堂里去观察复杂交错的阴影变化[1]，把这些意象运用到他雕塑的人物形象里，成为他的造型的特殊风格。

我在一九二〇年夏季到达巴黎，罗丹的博物馆开幕不久（罗丹在一九一七年死前将全部作品赠予法国政府设立博物馆），我去徘徊观摩了多次，深深地被他的艺术形象所感动，觉得这些新创的现实主义与浪漫主义相结合的形象是和古希腊的雕刻境界异曲同工。艺术贵乎创造，罗丹是在深切地研究希腊以后，创造了新的形象来表达他自己的时代精神。

记得我在当时写了一篇《看了罗丹雕刻以后》，里面有一段话留下了我当时对罗丹的理解和欣赏：

> 他的雕刻是从形象里面发展，表现出精神生命，不讲求外表形式的光滑美满。但他的雕刻中确没有一条曲线、一块平面而不有所表示生意跃动，神致活泼，如同自然之真。罗丹真可谓能使物质而精神化了。

罗丹创造的形象常常往来在我的心中，帮助我理解艺术。前年无意中购得一本德国女音乐家海伦·娜斯蒂兹写的《罗丹在谈话和信札中》（德意志民主共和国出版），文笔清丽，写出罗丹的生活、思想和性情，栩栩如生，使我吟味不已。书中有不少谈艺的隽语，对我们很有启发，也给予美的感受。去年暑假把它译了出来，公诸同好。（拙译见北京大学出版社出版的《宗白华美学文学译文选》。）

从这本小书里我们可以看到罗丹在巴黎郊外他的梅东别墅里怎样被大自然和艺术包围着，而通过自己的无数的创作表现了他的时代的最内在的精神面貌，也就是文艺复兴以来近代资产阶级趋向没落时期人们生活里的强烈矛盾、他们的追求和幻灭。这本小书可以帮助我们了解罗丹的创作企图和他的艺术意境。

（原载 1963 年 2 月 5 日《光明日报》）

[1] 哥特式，即指哥提克风格，是十五世纪在意大利产生的，起初是一个蔑视的称呼。它指的是欧洲从十二世纪晚期到十五世纪的建筑风格，以后遍指这一时期的全面艺术，代表作是意大利、法国和德国的这一时期的大教堂，表现着飞腾出世的基督教精神。矗立天空雕镂精致，见骨不见肉，而富于光和影的交错流动。关于大教堂里的阴影对罗丹的启发，在《罗丹在谈话和信札中·阴影的秘密》中曾经谈到。

下编　画布游戏

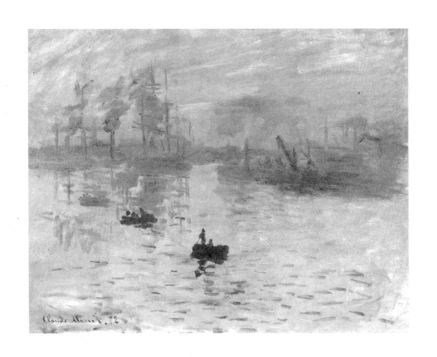

画布上的喧哗与骚动
——欧洲现代画派画论选

〔德〕瓦尔特·赫斯

导言：现代绘画的自我表述

"理论是艺术家在他的充满秘密的道路上的停息驻足之点，这条道路是他的本能替他开辟的。这些理论并不是预先想好的，而是事后的努力，替他的事先未曾理解到的工作，找出合理的根据。各个伟大的艺术时代正是酝酿着许多这样的问题。许多理论追随这些初期摸索前进的创作后边，而为以后的创造做准备。

"艺术家中间的伟大设计家是这样的人，他的理智辛勤努力，尽可能地紧跟在本能后面，收集它的各种发现，把它们编排起来，以便把这一份收获到的真理化成高一级的惶惑，再引出新的发现。幸运将降临这些人，他们通过'结晶在理论中'的沉思默想，把他们浸没在本能里的理智解放出来，幸福也将降临到那些人，他们放弃了一切零章断句，把他们的直觉里的净水用他们重新恢复的感觉力的浓酒来赋予彩色。"

安得列·洛特（Andre Lhote）用这段话回答了关于艺术理论的价值的疑问。他的有关立体主义的一些富有启发性的文献将会有助于我们了解立体主义。

在下面这一点上：理论的思考只应该是基于先前的艺术创作的事后反省，而有成就的绘画，这就是真正的创造，不能满足于预先设计的方案。在他们对他们的工作曾经做了表白的范围内，关于这一层，现代一切画家的意见是一致的；但除此之外，这些表白是按着它们的缘起和目的而有极大的差别。例如德国的表现派和法国的野兽派就很难同意洛特的要求，他说理智必须尽

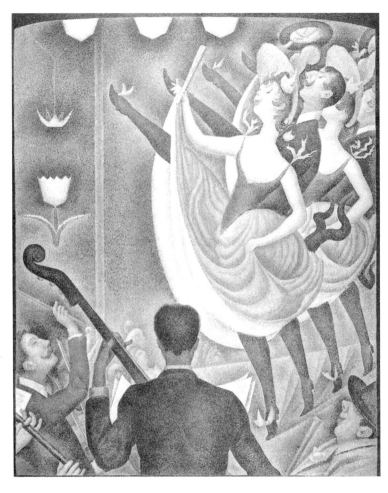

修拉《喧闹》

可能地紧跟在艺术本能的后面。他们声明自己是反对一切理论的，反对对艺术创造的普通有效的各种规定。规则、自觉和精神对他们说来都是"心灵的敌对者"和一切创造过程的大敌。他们以为艺术家不应当知觉他所做的；而在艺术手段里不能发现可以固定下来的规律——而别的一些艺术家却期待从这类"编排好的发现"得到对于创造过程的刺激的作用。在这一情况下，理论的考虑在艺术家创作过程里有一个固定的位置，而在另一情况下各种文献只作为自发的个人的表白，比如在通信和日记里，或发表论文，解释观众对他所产生的公开的影响大的误解。又有一些是宣言，它的动机是使艺术家围绕着一个普遍性的观念集合成一个团体。

我们在这里举出几个例子来说明文献的形式和它们产生的原因，这些文献

本身对于现代艺术的许多派别和倾向已经具有认识价值。

至于艺术家的自我表白能在多大的范围内直接帮助人理解他们自己的作品，却仍是一个在争论中的问题。认为艺术家应该是他自己的最好的解释者，这未免是天真的想法；反过来，说艺术家是他自己最坏的理解者，倒是广泛散布着的看法，甚至在艺术家们内部也是这样。例如维里·鲍姆曼斯特，就声明艺术家自己指出的目标，那是一些假想目标；艺术家在创作的路途上利用它们来做推动前进的刺激，达到未知的领域，未知的目的；但是这却不排除艺术家已经达到的目的，在事后能够正确地指出。

固然艺术家没有中立的立场，能有距离地从外面用客观的判断来看待他自己的作品，思辨的思想对于他们是一陌生的领域。

但是我们仍然相信这类随着现代艺术发展的文献的认识价值，并不是因为从它们期待着一个能对现象作出客观的有效的解释，而是因为这些文献自身就隶属于这一现代现象。不论这些表白和理论或多或少地正确说明作品，它们双方是来自同一根源和动力，所以创造者自己对自己的理解和像他们所希望那样的被了解，这对于我们想认识现代艺术和艺术家的人们，是颇有价值的。

对于我们这时代里艺术家的自我理解，有两项贯串在他们表白里面的基本特征是富于启发性的。

自从印象派以来，艺术家的思想不断环绕着艺术手段的自由，特殊规律性及纯洁性问题。他们要他们的作品从叙述性的、思想性的、寓意性的、一般预先安排好的意义内容中解脱出来，最后也从对立的现象界的描述中解脱出来。对于色彩的纯粹画意的使用，摆脱了物体的材料性质；但也从素描的纯粹线条解放出来，而反过来，摆脱颜色的特性来做物体的分析，把画面从它和立体及透视表象的纠缠中分割出来，等等。

但这一切却不是说（像人们所猜想的那样）他的行动现在对于艺术家表现为自由的、不受任何束缚的游戏，作为自身目的，为艺术而艺术了。

完全相反，比任何时候他更自觉地在这里见到他的合法性，那就是他对世界作了解说，指示了"存在于世界内"的意义。这种合法性的辩护往往却是产生自我表白的主要动机。

在我们这时代（十八世纪末已经开始）艺术不再是各种超越势力的侍从了，在他面前见不到他的任务。艺术家必须自己给自己规定任务，别人没有赋予他任何前定的造型表象——象从前那样，体现着普遍有效的信仰及价值的表象。

别人没有赋予他一个必需承认的自然观,作为"实在的"不是一个封闭的、整理好的、在它的意义和客观存在中被了解的宇宙结构,而是各种现象的无限多样性;在这多样性的总体的后面,那真正的存在,那充满意义的秩序、统一性和全体性尚待找寻。这艺术作品的小的封闭的世界,和把一切个别组成为高级整体结合起来的结构,这个小宇宙永远是世界自身的内含和组织的一个象征,并且现在仍应如此。

但摆在现代艺术家面前的,不是一个已被理解的世界,而是需要他自己,仅仅用他的艺术手段,来从事这个"世界理解"。

具有神话的力量和阐明世界的象征内容,这是艺术各种力量用以从自身结合起来的手段。但现代的艺术家不能从自己来发现它们,它们必须从文化全体的生活核心有机地生长出来。

如果像在十九世纪,这些内容枯萎成为"文学",成为"教育知识"成为

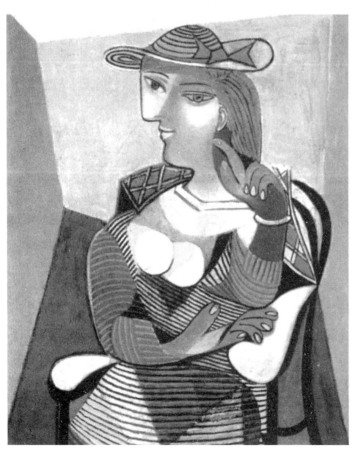

毕加索
《玛丽·特莉萨》

"历史"和不负责的逸闻趣事，那样就会迫使艺术各种力量窒息，而不是使它们繁荣。

绘画，因此退缩到那无可置疑的阵地，即那直接被给予的，那原本的造型手段。甚至外界的现实也不再是某些无可置疑的被给予者了，它将成为"现象"，成为"假象"，成为一个习惯性的表象组合，"它不再负担着一个封闭的意义"与价值系统。

于是对于艺术家来说，"现实"是某物，是他完全无任何前提地用纯粹的艺术手段来创造的东西，他并不反映，而是制作出"现实"。他看到他自己是站在一个任务面前，穿过一个未被理解的、混乱的、现象的多样性达到未知界；通过纯粹艺术手续去寻得秩序、意义与完整性，使它显现出来或使人猜测到；把我和自然、内心和外界的距离仅仅通过艺术来克服。

世界的统一点是把自己具决定性地移置在"创造的行动"中了。

现代艺术的局势和问题是这些艺术家自我表白的决定性的基本动机。

现代画家生活在这个局势里，对他们提出了一些要求，画家对着他们的一些设计，只能具有很多幻想的性质。这是我们可以预计到的。我们这个文献集的任务并不是对此作出决定性的批判。这文献集只是想把造型思想的诸运动，在它们能够用概念来表明的范围内，显现出来。

对于这些问题的资料源泉是散在各处，有些是不容易找到的。这个小册子自然不能企图成为一个范围广泛的资料汇编。

但是另一方面，我们的目标也不能通过少数的几个文献全部出版，或虽然是多方面的，但却是一些片断的警句的收集来达到。因此在大多数场合，我们从一个艺术家的许多的或全面的著作中选出若干段，相互联结起来成为篇章，使它们能够尽可能地成为自成体系的、精粹的整体，尽可能地从这个艺术家的思想路线勾画出一个完整的全面表象，而不是追逐他的论证的一切枝节。

人们可以提出异议，说这样一个分析和综合的混合体使这本书选出的资料的文献价值成问题；但是要知道，艺术家们是在很少很少的场合建立一个思想体系的。这些文献资料需要解释。它们的真实意思只能经过各方面言论的相互比较和相互阐明来探索，因而我也希望，经过选编会有助于对真实意思的理解。

新的造型诸表象的起源

1885年前后，在法国，在个别的著名的绘画界人物那里，已经出现艺术

思想和表象的决定性的变化了。(译者按:"表象"一字在德文意即"安放在眼面前",亦即我们意念中设想的图形意象。)

在这些艺术思想和表象里已经预告着二十世纪现代艺术里不同方向的特征同时并行着。这个历程反映在塞尚、西涅克、修拉、凡高和高庚的自我评述中。

这种指向未来的各种变化却是同时和先行的,远远伸回到十九世纪的演进联结着的,而这种十九世纪绘画艺术的主要特征,是不断进行集中于那纯粹绘画性和外界的纯粹的可视性。

我们在这里简短地叙述一下这个演进的几个阶段。

在画家柯罗(Corot,1796—1875)和巴比松画派的"亲切的"风景画那里,画景已经成了纯粹视觉经验的映象了。

绘画宣布和一切历史化的、思想观众化的内容决别,在山水风景画里甚至要和一切升向英雄式壮美、一切浪漫式的充满探索的深思、自我与宇宙全体意无尽颤栗的同感宣告决别。

任何一个朴素的可视的东西在自然的天光里,一个没有任何特出点的乡土风物,现在都能有描绘价值,成为画的对象,因为一个画家的眼知道从绘画的角度来看它。

柯罗《孟特芳丹的回忆》

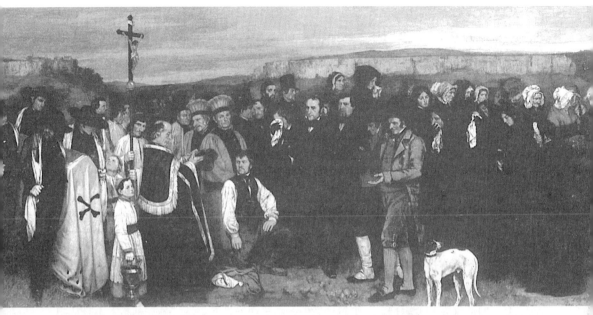

库尔贝《奥南的葬礼》

绘画底地来看画的对象,这就是:把对象看作细微的光的色调值之组合,这些色调值结合着物象,统一了它们,从而使它们在一素朴自然的光的融化中显现出来。对于这派画家,大自然不是物体性的宇宙构造,作为客观的生活空间,而是各种现象的无尽的多样性,这里的随便一个断面,在光和空气的特殊的规定下,在画家的眼睛里都能燃起一个情调,这情调能够通过色调值的画意的组合反映在画布上。

在这纯粹"可视性"道路上迈进一步是库尔贝(Courbet,1819—1877)和"现实派"来实现的。他们要把绘画更纯洁地不仅从思想内容及意识进入的诸意义,也要从柯罗那种情调主义浪漫派感觉进入的抒情味解放出来。对于这类现实派,所谓"现实的",就是从一切思想进入和感觉进入的混杂物中解放出来的、纯粹的、事实的知觉中所见的,抚摸着各事物的物质表皮。对于画家的眼睛,这个表皮是色彩和明暗值的一个组合——清晰的形象素描不是纯绘画的可视性的。

这种知觉的对值是笔触的"调子",是直接的、不加涂抹的排列在画布上的笔触,它们自成阶段和层次。这种颜色的制作,必须正确地协调着,使它真正成为视觉经验的对值。但于不知不觉里那视觉激动和最个性的生活情感会沉

浸在这协调工作里，完全织到事物里去，到色彩里去。

"现实派"预先肯定，那些从纯视觉汇拢来的知识的刺激，是来源于具有物质性物体的表皮。这却是一个渗进纯粹的"看"里面去，使之成为纯视觉存在的被识知的表象。对于纯粹的"看"来说，只有不断变易着的、被顷刻间的光线关系和主观状态制约着的官能的各种感觉才是真正被给予的。不是固定的物体，受着作画人的制约而存在着，而是游移在外来刺激和感官反应之间的关系，即现象，印象。在实践生活里我们把握一切色彩决不是作为这些（各种印象），而是永远作为物的性质来知觉的。印象主义要把我们的经验里这种表象的、概念的元素从纯视觉的成分分别开来。因此艺术性的现实诸表象跨开一大步，和非艺术性的表象远离了。凭借这一步，使颜色从物体的联结中解放出来（即排除物的固有色），绘画艺术好象发现了一个完全新的世界，在这新世界里，迄今束缚在物体上的色彩，不受阻地喷射它们的放光的力量。颜色被分解成一堆极细微的分子，愈来愈纯，愈加接近于"视光分析"，相互间增强着价值。画面形成为一个织物，一个飘荡着的、彩色面的光幕。这"幕"基本上不是从物体的诸特征，而是从"颜色分子"做成的。它是一个流动着的、消逝着的美，在飞动里被捉住；像现象之流里一个闪耀的波，它的彩色的反光，一个被体验到的世界，刹那翻译成一自由的颜色织品。这一偶然性的自然断面，生活零片形成为一艺术的统一体，主要是通过各种颜色分子自身之间细致的关系。

绘画方法的独立自主，是绘画集中于外界的纯粹可视性的结果。但是在这里分析到原子部分的颜色，现在竟解放出来从事于完全新的综合，这又诱导到远离现象世界的纯粹可视性了。现代绘画运动的启始，正萌芽在这个关节点上，即十九世纪引导到印象主义的发展，开始走向它的逆流，象一个波浪的冲击折转回头。我们这一册文献资料应从这个"阶段转变"的关节点来了解。

塞尚自1872年就和印象派者，特别和毕沙罗有密切的联系。而他把感觉派自然观的纯粹性（只承认眼睛的感觉）更向前进一步，越过了印象派。印象派还不曾执行一个最后的结论，因为他们在那由色彩的感觉刺激的织成品里仍然把那中心透视的空间构造投射进去，而这却仍是安放到"纯粹可视性"里面去的"表象形式"。这表象形式是以集中在一个消失点上的固定的眼光为前提，要求着伸向深处的规定的减缩和一个地平线。这地平线指示横的基本平面，一切在它上面的地上各物是设想为直立其上的。

塞尚把这一最后残余的表象形式，也从纯色彩印象里排除了。眼睛不再固

定在一点,同一画面可以包含多种透视,在自然界直立的,可以和斜落线分歧或交错表现着;依着眼睛的位置,地平线作为一个随便的线往往表现为斜的,而不是横的。空间的构造从纯色彩印象里抽掉了。这事的进行一般是不知不觉地,不易看出来。塞尚从来不说到它。

他从不说到这个分析,但他是通过这个成为彻底的印象派的。他只说到那新的综合,经由这个新的方法,他的画成为和印象派完全不同的东西。画面由纯粹的色彩印象构成,它在结构性方面不稳定,但不是一个松散的组织,而是好象把印象派的颜色分子结合成为颜色结晶体了。这种渗透一切的晶体构造,正如塞尚所说的,是从印象派里再造出某种结实的,稳定的东西,像博物馆里的艺术。以此,他想重新成为古典的,然而是"和自然联系着",这就是只和各种色彩印象联系着。

在这里有一句二十世纪常被重复着的话:"绘画不是追随自然,而是和自

塞尚《蓝花瓶》

然平行地工作着。"

对于塞尚,固然绘画严格地和"被画的对象"联系着,但被画的对象只提供了色彩感觉的各种印象,而这些印象被一纯艺术性"逻辑"捕捉住了。这"逻辑"聚集颜色分子成为一个物体性的固体,这个固体不来自自然,是非物质的,不是如实地模仿自然物,而是把一个画面直接实现为一整体构造。真正做到"实现",这是一个塞尚最爱常说的概念。

他意味着一个纯艺术性的实在,和现实主义的所谓实在显明地对立着,因后者只模仿了现象,也就是虚假之相。它也和印象派对立着,因印象派只反映瞬间的感觉和主观的情调。它也和表现派对立着(表现派的早期形式,已在高庚和凡高那里于1892年左右出现了),这是把纯主观的虚构"看入"自然现象里去。如果在塞尚自己的画面上自然的形象显示出"变形"来,这是由于构图上的考虑,不是由于主观上表现的动机。

这主观的我,塞尚强调说,是被排除到"实现过程"的外边,实现过程只认识色彩的各种感觉和它们的"逻辑的"结晶化,它对于塞尚是一种构造性的沉思默想。在怎样的方式里,他自己也非常明白地说了出来。塞尚几乎被现代各种画派推崇为现代艺术之父,虽然他的"客观的现实化"的观念只是直接地被立体派所继承和发展;关于这一联系,洛特的文献已予以阐述。

新印象派也是以印象派所解放出来的色彩为前提。

在塞尚那里,那只是色彩的纯粹造型价值和实现化的观念;在新印象派这里,是纯粹的美的价值和伟大和谐的观念,哺育了现代绘画。新印象派要求画面比印象派更纯净些,像是完全用彩色的光亮所织成的。每一个色调须完全系统地分解为分光镜里的纯色的小分子,这些小分子,像镶嵌物那样的组织,须在观者的眼睛里完成所构想的色彩(点彩派)。只有这样,被印象派所发现的色彩现象,首先是有色的阴影和"补色"及"同时对比"的规律,能够纯净地被表达出来。

在一个强烈颜色边旁的阴影,把自己染上了对色。这对色是我们的眼睛带进那里的,这是基于生理物理学的规律。无色的白光能通过分光镜分解为诸色:红、橙、黄、绿、青、紫(虹)这些基本色循环构成色轮。次色(橙、绿、紫)是过渡或两个相邻原色之间的混合。每个原色在色轮中和它对面的次色构成一补色对,因两个色在视觉的混合里相补成为无色的光,在相邻里却互相增强它们的色度(红—绿,黄—紫,青—橙)。在相邻位置上的"非补

色"向着补色方向相互变化着。相互的增强和变化唤做"同时对比"。它们的原因是在人的眼睛里,眼睛导出对比色的变化来。这些简单的、印象派已经知道的规律,新印象派想要严格地遵守,以便增强自然界的光和色彩,使之达到最高度。

西涅克和修拉的文献资料里却显示出,自然光的表现愈来愈不重要,而颜色自身之间的和谐却愈成为主旨。画面不再是消逝着的印象,而是严格的色彩构图,导引出一个坚实的线的构成。画家被比做音乐家,抽象绘画的一个规定方向在这里已经完全在理论方面临近了。阿道尔夫·霍尔由于相近的观念,达到无物体的绘画了。在这背后站立着一个观念,认为绘画通过遵守和谐诸规律,能在消逝着的自然现象里显示出一个永恒的世界规律。

修拉的真正的意义和影响,是存在于一种平面的结构派里面,而这却在他的自我表述里很少表现出来,因此我们在这里不多说。在西涅克论新印象派的书里,那大和谐的观念得到了阐述。他在此地以德拉克罗瓦(Delacroix,1798—1863,法国十九世纪浪漫派画家——译者注)为依据。德拉克罗瓦曾对造型方法的直接的力量传下很多知识,但却是完全为物象内容的造型构想服务的,例如也有一种(虽然不是印象派的)色彩分析和视觉的混合,补色及同时对比的作用。他是多么在现代意义上的"绘画底地"思考着,这可以从他下面这句话中显示出来:一个画面首先应该是对眼睛的一个节日。还有那句被高庚提到的一句话:画面的表现内容,在它被人们认清之前,必须像一支有魅力的乐曲,浮现出来。

凡高也同样承认,在他和印象派接触之前,德拉克罗瓦就已经给予他对色彩的纯粹表现价值以决定性的洞见了。此外,德拉克罗瓦又是使"纯粹色彩和形式结合"有可能的伟大模范;这就是直接用色彩来描画,因而把印象派的色点化为一个动力性的色彩画笔,在这些笔触里,那在人的深切感动里体验到的、感受着的事物,催眠式地表达了出来。因凡高在整个大自然里直接看到人类命运和生机力量吞噬一切的洪流所表现的面貌,那些通过印象主义解放出来的色彩对他立刻成原始性的,以至成为魔似的强暴的势力,"和情感结合起来像音乐和激动"那样。

但他并不想做一个"色彩音乐家",而是想表现各种事物的实在性。这个实在性由于下面的原由而戏剧式地紧张着,因各种事物好似命运的承担者那样,正表示抗拒着色彩催眠般的力量和变形了的形式。凡高把工具的催眠力量

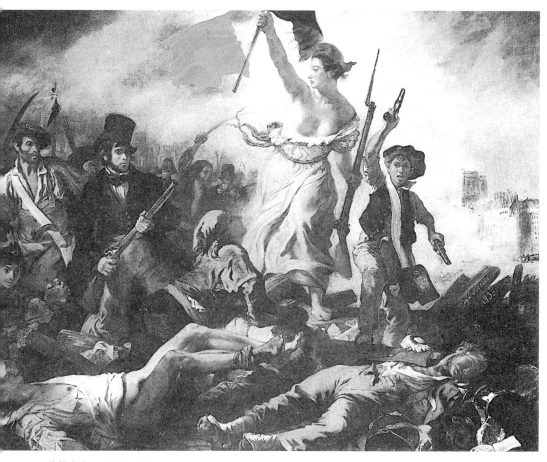

德拉克洛瓦《自由引导人民》

这个概念，来和后来的"表现派"的基本论证联结着。

高庚也达到一个"催眠式画面"的概念，正和凡高同时，并不是受他影响，是在他和凡高结识以前；但他还增加了一句话，他谈到一种催眠式的装饰性。这意味着印象主义的各种色点综合成为大片的纯粹的色彩面，好比一幅彩色挂毯，用强有力的、单纯的、富表现力的装饰性的飘动的线条联结着，它们包围着色彩，像景泰蓝中的金线，或是像玻璃工业里的铅条，又可以和日本浮世绘木刻相比拟，这种日本木刻在当时正惊撼着欧洲画家。

这个色彩面的装饰，能够由于它的表现力量而成为魔术似的乐曲，成为一个对大自然的体会或一个心灵状态的表达。

高庚的这一切观念在一群环绕着他的画家里面确定下来，这些画家1888

年起在布列塔尼省的阿旺桥聚集在高庚身边。

他们在这个基础上达到绘画上"象征派"的美学。他们的发言人是摩里斯·德尼（Denis，1870—1943）。他确定下许多画家重复着的一句话：一幅画，在它表现任何一物件之前，须先是一个平面，用色彩在一规定的秩序里涂抹着。这个秩序由于客观的和主观的变形作用，这就是为了实现平面装饰性的普遍有效的（因而客观的）美，和为表达特殊的（主观的）内容而变化着物象的画面。"因此变形就是富表现力和美，并揭示艺术家在大自然里所把握到的意义。"

当象征派的理论制造成为教条和成为空虚的风格化时，高庚就和他们远离了。对于他，具魔力的装饰性像是一个咒语，使人沉入梦境；在这梦境里，各种事物基层的秘密，我和世界的原始的统一，可以猜测窥探。

因此，在原始大自然里的原始民族，将在这个魔术式的统一性里被理解。"猜测"对新浪漫派是最高的价值，而不是那"决定性"。画面的象征不是给予我们思想可以把握的意义。它的象征力量应该在于，画面把充满神秘的宇宙创

德尼
《复活节的早晨》

造，同样充满神秘地继续着，而不是模仿。因色彩是充满神秘的非理性的，它是合式的催眠手段。在这个意义里，我们可以理解高庚对凡高的色彩戏剧的批评，高庚回想到他在阿尔的日子（1888），大家知道，这次的居住是以凡高的第一次的疯病而结束。

保尔·塞尚[1]（1839—1906）

资料来源：(1) 爱弥尔·贝尔纳（Bernard）：《回忆塞尚》（信札与谈话），巴黎，1912年版。(2) 加斯盖特（Gasquet）：《塞尚》（谈话），巴黎，1921年版。(3) 德尼（Denis）：《塞尚》，巴黎，1920年版。(4) 符雅（Vollard）：《塞尚》，巴黎，1915年版。(5) 吉德立卡（Jeld-licka）：《塞尚》（通信），苏黎世版。

艺术家当防卫自己勿倾向于"文学的东西"，这个倾向常常是画家离开真正道路的根源，这道路就是具体地直接地钻研自然。

预先定形的神话作为绘画的对象，代替着现实的大地，这是错误的。

当人们不能再现出树下水上的反光时，就拿一个女神来填空，这和水有什么相干？（意指安格尔的《泉》——译者注）安格尔是一个有害的古典主义者。"诗"，人们或者可放在头脑里，但永不该企图送进画面里去，如果人不愿堕落到文学里去的话。"诗"会自己到画里去的。

我的方法是对虚幻造型的痛恨，它是现实主义，但这是一种特殊的现实主义，您会了解，它充满着伟大，充满着现实里的英雄气概。

假如人们想逼迫自然去表现，扭曲着树木，使山崖做怪相，或过分地使表情细巧，这一切仍然是"文学"。对于画家来说，只有色彩是真实的。一幅画首先是，也应该是表现颜色，历史呀，心理呀。它们仍会藏在里面，因画家不是没有头脑的蠢汉。这里存在着一种色彩的逻辑，老实说，画家必须依顺着它，而不是依顺着头脑的逻辑；如果他把自己陷落在后者里面，那他就完了。绘画是一种"光学"，我们这项艺术的内容，基本上是存在我们眼睛的思维里。

谁想艺术地去创造，必须顺从培根，他曾把艺术家定义为"人加自然"。按照自然来画画，并不意味着摹写下客体，而是实现色彩的印象。——有一种

[1] 塞尚（Paul Cézanne），法国画家，后印象派的代表人物。主要作品有《玩纸牌者》、《自画像》、《女浴者》、《缢死者之家》等。——编者（指瓦尔特·赫斯，本文下同）

事物的纯绘画性的真实。——天真纯朴地接触自然，那是多么困难呀！人们须能像初生小儿那样看世界。

我曾经想摹写下自然，而我未能做到，无论我从哪一方面来下手。

但是我对自己满意了，当我发现人们必须通过某一别的东西来代表它，即通过色彩自身。人们不须再现自然，而是代表着自然。通过什么呢？通过造型的色彩的"等值"。只有一条路。来重现出一切，翻译出一切，色彩！色彩是生物学的，我想说，只是它，使万物生气勃勃。

感觉与构造——那古典的

我也曾经是印象派。毕沙罗对我有过极大的影响。印象主义是色彩的光学的混和，我们必须越过它。我想从印象派里造出一些东西来，这些东西是那样坚固和持久，像博物馆里的艺术品。我们必须通过自然。这就是说通过感觉的印象，重新成为古典的。没有勉强，并且面向着自然寻找出那些方法，像四个或五个伟大的佛罗伦萨画家所运用的。你设想普萨（Poussin）完全在自然的基础上新生，你就获得我所了解的"古典的"了。

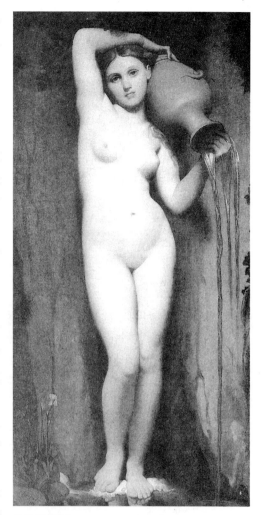

安格尔《泉》

绘画意味着，把色彩感觉登记下来加以组织。在绘画里必须眼和脑相互协助，人们须在它们相互形成中工作，通过色彩诸印象的逻辑发展。这样，画面就成为在自然当面的构造。在自然里的一切，自己形成为类似圆球、立锥体、圆柱形。

人们必须在这些单纯形象的基础上学习画画，然后人们就能画一切所想画的东西。

人不应把线描从色彩分开。这就好似您想没有语言来思想，只用暗号和符号。您试指出某一在自然里被线描的东西给我看。那里是没有线条，没有模塑，那里只有对比；但这些对比不是黑和白，而是各种色彩的运动。形象的塑造不外是色调关系的正确。如果这些色调相并安置着，且一切俱在，那么，形象就会自己塑成。人们在同等程度里画着，像人们线描着。色彩愈谐和，线描就愈准确。如果色彩表示最高的丰富，形式就表示最大的充实。

线描和形象塑造的秘密就在于色调的对比和协调。人们不说塑"物体"，而说塑"色彩"。我从来没有要求减少塑造层次，并将永不接受这个。高庚不是画家，他只搞了些中国玩艺儿。只用一根黑线来包括轮廓（具色彩面的轮廓），这是应该用一切力量来避免的缺点。光学的感觉在我们的眼宫里诞生，眼把它们按照光、半调子及四分之一调子作为（物体的、空间的）面来安排，但这一切是通过色彩感觉来代表的。

对于画家来说，光作为光自身是不存在的。在色彩里的各个面，这就是说，色彩的结合好似把各个面的灵魂融为一体，是各个面在日光里相遭相合。

人们必须看见各个面，准确地，但把它们安排，整理和融会。须同时使它们围绕和组织自己。为了在它的本质里来画一对象，人必须具有这样的画家眼睛，只在色彩里来占有客体，把它和别的客体联合者，让画的东西从色彩里诞生出来，萌长出来。

艺术是一和自然平行的和谐体

我的动机，您看，是这样：（塞尚用张开的手指平铺着双手，把双手完全慢慢地靠拢，联结着，痉挛似的相互深深交叉着）这就是人们必须达到的。假使我太高或太低地差错过了，那一切就完了。不应该有一个空隙，一个让真理滑走的空隙。在我的画布上，我在一切部分里同时支配着全部的"实现过程"。在一个一次的努力里我引导一切进入相互的关系。

我们所目见的一切，扩散着自己，逃避着；不是吗？"自然"固然永远是这一个，但是从它的现象是没有什么停留下来的。我们的艺术必须赋予它们以持久性的崇高。我们必须使它们的永恒性开始显现出来。在自然现象的背后是什么？或者没有任何东西，或者是一切。所以我交错着这双迷惘着的手。我从右，从左，这里，那边，从各处取来这些色调，这些细微的色调变化，我固定它们，把它们相互集拢，它们形成线条，将成为物象、山崖、树、水，用不着我的思考，它们获取了一个体积，我的画面像交搓着的手，它不

塞尚《圣维克多山的松树》

动摇,它是真实的,它是紧密的,它是充满的;但是假如我有了极微小的怯弱,尤其是当我在画的瞬间思维着,假如我插手进去,那时一切就崩溃下来,就失落了。

(加斯盖特问道:为什么会那样,假使您插手进去的话?)艺术家只是一个吸收的器官,一个对感觉印象登记的器具,但是一个好的、很复杂的器具。——它是一个敏感的照相底版,但是这底版却须预先经过多次的冲洗,进入了敏感的状态。习作、沉思、苦恼和快乐,生活把他们准备好了。——但假使他(艺术家作为主观的意识)插手进去,假使他这个可怜的人——有意地干预这个翻译的过程,他就只会带着他的卑微的小我进到里面,作品将减低价值。(加斯盖特问:那么,艺术家比自然渺小?)不是的,我并没有这样说。艺术是一个和自然平行的和谐体。艺术家和它平行,假使不有意地插手进去,您懂得?他的全部意欲必须沉默,他必须在他内心使一切成见沉默下来,忘了,成为一个完全的回声。外界的自然和这里面的(他敲着自己的脑壳)必须相互渗透,为了持久,为了生活,一个半人性半神性的生活,即艺术的生活。在我内心里,风景反射着自己,人化着自己,思维着自己。我把它客体化,固

定化在我的画布上，您最近和我谈到康德。我或者是说着蠢话，但对于我，好像我是那风景的主观意识，而我的画布上是客观意识。我的画面和风景都存在我的外界，但风景是混沌的、消逝着的、杂乱的、没有逻辑的生命，没有任何理性，画面却是持久的，分门别类了的，参加着诸观念的形态。我知道，这是一种推想，我不是大学里的人物。

日光下松林的色蓝味苦的空气须和草地的绿色气味以及遥望中圣维克托山峰岩石的气氛结合起来。这是人们须再现出来的，并且只在色彩里面，不要文学。我相信，艺术置我们于恩宠的状态里，当我们处处见得普遍的热情，像在色彩里那样，日子将要到来，一个单纯的菠萝，被画家用画家的眼睛看得会引出一次革命来（十九世纪，在德拉克罗瓦以前）。人们画的风景是从外面组合起来，结构着，而不知道，自然是存在深处里多过于表皮。人们可以改变表皮，粉饰它，打扮它，却不能触及深处。而色彩是这深处向表皮的表现，它们从根柢升上世界来。

我迄今设想色彩是伟大的本质的东西，是诸观念的肉身化，理性里的各本质。我画的时候，不想到任何东西，我看见各种色彩，它们整理着自己，按照它们的意愿，一切在组织着自己，树木、田园、房屋，通过色块。那里只有色彩，而在这里面是明晰，是存在，如它们所思维的。伟大的古典的地方，我们的外省、希腊、意大利，那里是：明晰化成精神，风景是一种尖锐理性的飘浮着的微笑。我们的空气的温柔抚触着我们的精神的温柔。色彩是那个场所，我们的头脑和宇宙在那里会晤。

真实的世界

（加斯盖特责问：塞尚尊重委罗奈斯、丁托列托、鲁本斯、普桑。这些画家却没有直接面对自然从色彩的感觉印象来创造，而是从具有内容的题目，多半是神话题材。）

他们有着这样的生命力，在这些死树里使液汁流转。这是他们的大自然，这些从神们来的诸物体。现在这些内容只是学者们研究的对象了。丁托列托在画画时确是除了画好画外，不想别的。他的准确性是从准确地涂上色彩的光芒中来的（在委罗奈斯的大画《迦拿的婚宴》面前）。这才是绘画。这是一个画面所应该首先给予的，一个惊心动魄的彩色状态。人们感到醍醐灌顶，在真实世界里新生。他用色彩说话。物象走进他的心灵，没有线描，完全在色彩里，有一天，这些同一物象将要重现，好像它们吸进了一种充满神物的音乐。（指

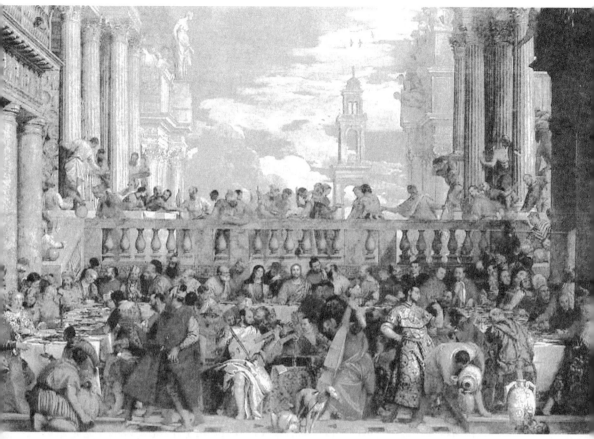

委罗内塞《迦拿的婚宴》

物象重现在画面里——译者注。）这里是美，生动，同时翻译进了另外一个，却完全真实的世界。奇迹出现了，水变成酒，世界变成画。——一切音声相互渗透，一切形式在旋转里相即相入。——在它的背后隐藏着什么？我们今天必须寻到它。牢牢抓住我们前辈的外表公式是没用的。我们必须在和大自然的接触中重新成为"古典"的。

（在论述一幅画像时）：我所画的每一笔触，就好像从我的血流出的，和我的模特的血混和着，在太阳里，在光线里，在色彩里。我们须在同一节拍里生活，我的模特，我的色彩，和我。——但是大概在静物画里我最接近事实。——各物相互渗透着。各种反光包围着物体。我们为什么分割世界？在那里只有对比和色调中的关系。（在德拉克罗瓦的各画幅前）：你看，如果我对您说出我对色彩自身的快乐，我的意思就是这样：对于一个人，一切物体通过

色彩像一杯酒进入喉管。德拉克罗瓦的革命是必需的，让人们重新发现大自然。——这些色调在绸子上面相互渗入，一切结合着，从全体出发。这里重新画出了体积，而人们没有任何异议可说。——但是在这位德拉克罗瓦里面仍是有文学。他读莎士比亚、但丁过多了，对浮士德也翻阅过多，但他仍然是占有着法国最好的调色板。我们这些画家都在他的笼罩里。

我愿对你说，我在大自然面前清醒明澈了，但是这"实现"过程是进行得很慢的。我工作得缓慢，自然对我显示得太复杂。对我自己这一代来说，我是较为更多地属于你们的一代。

新印象派

保尔·西涅克[1]（1863—1935）

乔治·修拉[2]（1859—1891）

资料来源：(1) 西涅克：《德拉克罗瓦与新印象派》——巴黎，1899 年。
(2) 修拉——他的传记作者收集的谈话——1890 年，巴黎出版。

色的分裂

新印象派意味着色彩的分光镜里的分裂，它们的混合通过观看的眼睛。与此相结合着，是对艺术的永恒规律的尊敬：节奏、拍子和对比。这种画法是印象派的必然后果。

印象派的技法是那样本能的和转瞬即逝的，新印象派却是那样经过思虑的和守恒的。他们像印象派在调色板上只有纯色，却在任何情况下反对在调色板上混合它们，除掉混和色圈里相邻的颜色。这类颜色，相互间分出层次并用白色亮开，产生出分光镜里多样性的色彩和它们间的层次。

通过运用各单个的笔触（它们的大小是对画面的大小处于一正确比例中），各色在正确的距离中，在人的眼睛里进入一种混合——除了这方法外，不能通过任何别的手段可以准确地抓住这些对立的原素的活动与会遇，例如那在绿色

[1] 西涅克（Paul Signac），法国新印象派（点彩派）画家。修拉的继承者。用各种颜色点子组成形似镶嵌画的画面，多画海岸风光和风俗画。作品有《两个做帽子的女人》、《餐室》等。——编者

[2] 修拉（Georges Seurat），19 世纪法国新印象主义代表画家。主要作品有《大碗岛星期日的下午》、《阿涅尔的沐浴》、《滑稽表演》、《马戏团》等。——编者

的阴影下面的正确分量的红，一个橘黄的光对于一蓝的固有色，或相反，一个蓝色阴影对一橘黄固有色的影响。如果人们把这些色原素不是通过光学的混合来结合着，就得出一种混浊的颜色；如果人们把笔触混合在一起，就得出污浊的颜色；如果人们在纯粹的，但没有准确的计算过的笔触里相并排列着，就不可能有系统的分布。

绘画——数学——音乐

"色的分解"的目的是赋予色彩以最大可能的光亮，通过相并排列的色点在眼睛里产出具色彩的光，大自然的光与色的灿烂。从这一切美的源泉里，我们汲取我们的创作的基本成分；但艺术家须提选出这些原素。一幅在线条与色彩里的画，被一位真正的艺术家所制出，是比那按照着自然的偶然形相所临摹的东西，是表示为较多思考的造型。"色的分解"的技法保证了作品的完满的和谐（神的比例）通过对这些元素的正确的分布，准确的计算，按照对比作用、层次及光射的诸规律。新印象主义者常常严格地运用着这些规律，这些规律在印象主义者那里只是在此或在彼处本能地观察到的。

西涅克《圣－托贝港口》

修拉《大碗岛星期日的下午》

新印象派者对于笔触的"形式"不赋予重要意义,因为它对于他们不作为塑造,表现情感或模拟物体形象的表现手段。对于他们,笔触只是无数的集合起来构成画面的元素之一,像在一交响曲里音符的作用。

悲哀的或愉快的感觉,幽静的或活跃的情调,将不再由用笔的高度技巧来表达,而是通过线、色、调子的结合。作为色彩画家的艺术家在某方面是明显地和数学与音乐关联着。站在一新鲜的画幅前面,画家先应确定:什么线条和平面的作用须交错在它上面,什么颜色和调子须盖在它上面。"色的分解"是——在努力追求中的体系,较之技法来说,色彩分解更多的是——美学。

画家辛勤地工作着,对他的画面从上到下,从右到左,用多层色点涂洒着。他从两个色调的对比出发,使每一边排列着的点相互对照,并让它们平衡。直到他把另一个对比做成一新的结合的画因。他用这种方式,从对比到对比地进行着,以至布满了他的画面。

他运用他的色彩的音阶,像作曲家在他替一交响乐配音时支配着各种乐器。他照着他的测算平衡着节奏与节拍。降低一元素或提高它,塑造着另一个调子直到无尽,完全倾心于欢乐,导引着七原色的游戏与斗争。他将像一音乐

家，变化着音阶上的七音符，来创作一个曲调。

新印象派的画幅既不是习作，也不是架上画，而是一个伟大的展开装饰性艺术的范例。它为了线条牺牲故事性，为了综合牺牲分析，为了持久的牺牲即逝的，而赋予大自然以不可触动的真理。这个大自然在这期间已疲于那些可疑的"诸实现"了。

和谐

艺术是和谐；和谐却又是对立面的统一，类似者的统一，在线条里，在调子里，这就是说：在明与暗里；色彩，这就是说：红和它的补色绿，橙黄和它的补色青，黄和它的补色紫。线，这是"方向"在它对"横"的关系中。一切这类"诸和谐"可区分为沉静的、愉快的和悲哀的。在调子里，愉快产生于明亮占优势时，在色彩里是温暖占优势时，在线里是动占优势时，这动是在"横"上面升起的。沉静在调子里产生于明与暗的平衡，在色彩里产生于暖与冷的平衡，在线里产生于伸向"横"的方向，在暗占优势的调子倾向于悲哀，在色彩里是冷色占优势时，在线里是运动向下降时。

凡高[1]（1853—1890）

资料来源：(1) 给他弟弟写的信，1914、1924 年。(2) 给贝尔纳、罗梭、西涅克及其他人的信，1941 年。

我是一个在我的无信仰中的信者，并且我虽然改变了自己，我仍是这同一的人。我的忧愁不是别的，正是：我能做什么？我能帮助人或在任何形式里有用？我怎样能多知道些？对这个或那个对象深入探索。

艺术——自然——生活

对艺术我还不知有更好的像下面的定义。这定义是：艺术，这就是人被加到自然里去，这自然是他解放出来的；这现实，这真理，却具备着一层艺术家在那里面表达出来的意义，即使他画的是瓦片、矿石、冰块或一个桥拱……那宝贵的呈到光明里来的珍珠，即人的心灵。我在全部自然中，例如在树木中，见到表情，甚至见到心灵。我曾试图把放到人像里的感觉同样放进风景里去，

[1] 凡高（Vincent van Gogh），荷兰画家。后期印象派代表人物。作品有《鸢尾》、《向日葵》、《农民》、《邮递员罗兰》、《供应市场之农圃》、《囚徒放风》等。又有《通讯集》三册反映其生活道路与艺术思想。——编者

凡高《星夜》

那好似拘挛着地热情地伸下地里的插根和被狂风鼓动欲解放而去的情态。我想在那里面表现某种生存斗争。被狂风冲击的众树是奇美的，我要说，在每个形象里，我的意思是在每一个形象里是戏剧。甚至于那些平凡的厅堂，被风吹雨淋着，也具有独自的性格，我在它里面见到象征：所以一个具着平凡形式和轮廓的人，只要真切的苦痛抓住了他，也将会成为一个独具性格的戏剧性人物。我有时想到今天的社会——尽管它正在没落中，而当人们把它放到任何一种革新面前来观察时它会突然升起成为一幅伟大的阴暗的剪影。

那是（在一风景里的）戏剧性的东西，它让我见到某一我不识知的东西，它使我感觉到：它把大自然在一瞬间放进一个形象里，而这形象是人没有社会，完全单独地接近它的。我从来没有（通过模特）获得那样好的帮助，像通过这位丑陋的枯萎了的妇女。对于我，她是美的，我在她里面正找到我所需用的东西。生命已经越过她走去了，苦痛和不幸的命运在它身上画下了烙印——我现在正可从她开始工作。如果土地没有翻锄过，你不能在它上面种植。她是被锄过了的——因此我在她里面获得更多的东西，超过一群不曾被

锄过的。

如果人们所要说出的，仅仅是清楚地说了出来，这对于我往往好像不够的。用较多的花哨说出来，对于耳朵更舒服些，我并不反对；但真理并不由此美丽多少，因真理本身是美的。

什么是描画？人怎样达到目的？这是钻穿一面看不见的铁壁，这铁壁好似插在人所感到的和人所能做到的中间。

对他（茜莱[Serret]）说，在我的眼睛里真正的画家是那些人，他们画各种东西，不是照它们的样子，枯燥地分剖着，而是照他自己感觉到的那样。

对他说，我的最大的希望是他学习画出这种不准确，这样的变形来。在画画里是某些无尽的东西——我不能对你解说。在色彩里潜隐着和谐的或对比的事物。这些事物是通过自己来作用着的。人不用通过别的媒介物来表现。颜色在自身表现出某物。人保存大自然里色彩的美不是通过呆板的模仿，而是通过在一同值的"色彩层次带"里的新创造，而这个"色彩层次带"不须和那原来的同样。

你在我所说的里面见到一种对浪漫主义的危险的倾向吗？一种对现实主义的不忠吗？

人们以无结果的自苦来开始，来顺从自然，而一切却和它作对。人们最终是静悄地从他的调色板来创造，而自然却和这协和着，由这里引导出来；但这双对立物是相互依存的。

色彩的规律

我对色彩的规律是极其感兴趣的，在我的儿童时期就被讲解过呀！

被德拉克罗瓦首先规定出的色彩规律是一种光，这是被确定了。

柏朗克（Ch. Blenc）和德拉克罗瓦曾有一天讨论过：真正的画家是不画固有色的。他（德拉克罗瓦）用手指着污浊的灰色的土地，说：假使人对委罗奈斯说，你替我画一个美丽金发女人，她的肉色要像这块土地。他会画出来，而他画面上的女人将会是一个红肤金发的女子（因那污浊灰色和其他色彩的对比中能够显示为粉红色的）。这里是德拉克罗瓦所相信的对于色彩的伟大真理。在自然中有三种原色，不能引归到别的颜色，那就是黄、红、蓝。如果它们中间的两种混和着，就产生次色橙、绿、紫。每种这类由二原色混和成的次色却和其第三种色构成对比色。在对比中两色增到最高的强度。人称它们为补色（参见新印象派章）。这类在并排邻立中的色彩，在混和成为相同部分里相互消

灭着自己，人们获得的是一绝对的无色的灰暗，一破碎的色。这灰色和纯补色在对比中产生一个具有主音的和谐乐奏。而只由于亮度和折光度相异的同类色是通过"相类似"成为和谐的对比。德拉克罗瓦同时利用着补色对比和诸"类似色"的协奏来增强他的色彩并使之和谐。

色彩的狂热

我拥护艺术家的权利，不画固有色或忠于固有色，而给予我们热情的永恒性的东西。丰富的色彩和南方灿烂的光，完全符合德拉克罗瓦的见解——即南方必须通过诸色彩的平列对照以及它们的引申与和谐来表现，而不是通过形与线作为形与线本身。画面里的色彩就是生活里的热情，寻找它和保存它；这不是小事情。未来的画家就是尚未有过的色彩家。马奈（Manet）做了准备工

凡高
《向日葵》

作，而印象派在色彩里更加强了努力。我爱一个几乎燃烧着的自然，在那里面现在是陈旧的黄金、紫铜、黄铜、带着天空的蓝色；这一切又燃烧到白热程度，诞生一个奇异的、非凡的色彩交响，带着德拉克罗瓦式的折碎的色调。你不要以为在我在心中培养一个人为的狂热病。你要知道，我是身在最复杂的计算当中，由此一幅继一幅画了出来，极快速地完成着，却是经过长久的先期准备，人必须在半小时内想到千百东西，像一逻辑家，能追踪着平衡和关于色彩分配的极繁复的计算。在这里，精神紧张到破裂的程度，像演员正在演着一个繁难的角色。

　　一张在深蓝色的底子上画着的向日葵是像包围在一圣光圈里，这就是说，每一物是用底层的补色包围着，它从这背景凸出来。绘画，像现时的，将趋赴更精微——更多的音乐，较少的雕塑。最后它许诺提供色彩，而这是和情感结合着的色彩，像音乐和激动结合着的。

色彩 —— 形式 —— 物象

　　奥里尔（Auriers）的论文给我勇气，更多地从现实离开，而来创造色彩音乐。但真理、探寻，做合真理的事，这时我大费力了，至于我相信我宁愿去当鞋匠，替代一个运用色彩的音乐家。我不是说，我不曾背向自然，来把临写的转化成一张图画，当我分配着色彩，当我夸张着或简化着的时候，但我害怕涉及形式，我会离开了可能性与正确的东西。或者稍后吧……但在这期间我不断从自然掏生活，我有时在画题上夸张，但最终绝不是我发明那全幅画；与此相反，是我在物象里找到它，需要我从自然里掏出来。我企图找到愈来愈单纯的技法，而这大概不是印象主义的，我想那样来画，是一切头上具有双眼的人都看得清楚，一件作品，没有点块，一切只是无变化着的笔触线条。因我常常是在现场作画，我试图在我的描画里紧紧抓住本质的东西，然后我把通过轮廓线范围着的各平面用平均的简化的色调涂上，同时我有意地过度增强着色彩价值。简单说来，在任何场合不要视觉上似真的幻象。

　　你会觉察到，我是像日本的样式谈色彩的简化……因日本人把一切反射抽象掉，只把一个又一个的色调相邻并列着，具特性的笔触，紧紧抓住运动或形式。

　　我要对你说，这个地方好似日本那样美，就像我们在日本的套色木刻里见到的那样。我所要的东西是色彩，像（中世纪教堂里——译者注）彩色玻璃

窗，把画框在坚实的线条里。

笔触画——创造时的丧魂失魄状态

我不奇怪印象主义者认为，我的方法是更多地受到德拉克罗瓦的思想孕育，超过了他们。德拉克罗瓦是一个有种的大画家，他头脑里有太阳，心中有风暴。在德拉克罗瓦那里，我见到那么美的，正是他让我们感觉到物的生命、表情和运动，因而他那里不仅仅是画板。（让形和色结婚）这个问题大概是全部人物画的根，在可惊的样式里和塑形的素描直接和笔触关联在一起。我开始这样地做，像人写字，用同样的轻快。激动，自然感的严肃，常常那样强，我完全感觉不到自己是在作画。笔触一下连接一下，像字句在谈话里或信札里，——人要趁热打铁，——然后我仍然感到那生命，如果我完全狂野地把作品喷射出来——这样孤独，这样孤立，我计算着某一定瞬间的激动，然后让我自己走向过分。在有些瞬间里，一个可怕的明澈洞见占据了我。在大自然面前占住了我的激动，在我内部升腾上来达到昏晕状态。我有些瞬间，激动升腾到疯狂或达到预言家状态。一切我所向着自然创作的，是栗子，从火中取出来的。啊，那些不信仰太阳的人是背弃了神的人。亲爱的兄弟，我在生活里和在艺术里没有那亲爱的上帝也很能过得去，但我作为受苦难的人，我不能缺一件比我强的事物，它是我的真正的生命，它就是创造的力量……而在画面里我想说出事物，像音乐那样安慰；我想用这个"永恒"来画男人和女人，这永恒的符号在从前是圣光圈，而我现在在光的放射里寻找，在我们的色彩的灿烂里寻找。但这却不阻挡着我的可怕的需求，我能说出那个字来吗？宗教。

我绝不赞叹高庚画的基督在油树园里……我怕我对圣经故事画的要求是另样的。否，我从来没有混和到他们那些圣经解释里去。——如果我留在这里，我将不试图画一幅基督在橄榄园里。更多的可能，是画橄榄收获，像人们还在看到的，而假使我在这里面寻到人体的真正比例的话，那么，人们可以在此联想那个（按指基督在橄榄园）。人须了解，在我这里是没有圣经故事的。

暗示的力量

我不知道，有没有人在我以前谈过色彩的暗示力量。我要对你举个例子。我要替我的一个朋友画一幅像，一位艺术家，他做着伟大的梦。这人是金发的，我想把我对他的全部赞叹画进画里去，画我对他的一切爱。我将把他画得

像他本人，竭尽我能做到的忠实，由此开始来画。但仅是这样，那画并没有完成。为了完成，我现在将是一个放肆的色彩画家。我夸张他的头发的金黄色，用上橙黄色调、黄色、明亮的柠檬色。在头脑后我画着无限天空，代替一般所画的普通房间的后墙。我画出我能做到的强烈的蓝色。这样，金发发亮的头脑在丰盛的蔚蓝背景上产生神秘的印象，像一颗亮星在深蓝天上。我曾有过两个新模特，一个阿尔的妇女和一个年老的农夫。这一次我把他们放在一个活泼的橙色背景上。尽管我不想虚构落日景象，却仍然暗示着一个这样的感觉。人们须把一对爱人的恋爱通过两个补色的结合，通过它们的混和及相互补充来表现同样情调的充满神秘的颤动。

我在画幅《夜咖啡馆》里用红与绿来表现人类的可怕的情调。这些色彩，不是呆板地按照现实主义立场的字句来说，是眼睛的欺骗者；而是一富暗示力的色彩，它们表现出人们的火热的情绪活动。

凡高《夜咖啡馆》

我试图表现出夜咖啡馆是一个场所，人在里面将会疯狂，能做出犯罪的事来；我通过柔和的粉红色、血红色、深红的酒色和一种甜蜜的绿色，委罗奈斯绿（那是用黄绿色与重青绿的相对立）相对照来达到目的。这一切表现出一种火热的地狱气氛，惨白的苦痛、黑暗，对昏昏欲睡的人们压制着。

我又画一幅摇篮旁的妇女，它类似一张廉价的彩色印刷品，假使人们愿意这样批评的话。或者是在它那里面是潜藏着种试验，像一小小色彩音乐。我要画一幅画，像军舰上的水兵，他根本不懂画画，他幻想着他在大洋上思念着岸上的一个女人。

如果你这样布置着：把摇篮旁的妇女悬挂在中间，把两幅大向日葵挂在左右两旁，你就得到一幅三张连幅画；而那摇篮旁妇女将因两邻的黄色而发挥着大大加强的作用。

然后你就会理解我对你写的：我的意图曾经是创制一幅装饰画，例如能在水兵卧室里悬挂的那样。因而那宽阔的尺寸和粗大的笔触具有它的根据。

我必须对你说，假使我有力量在此继续下去，我将会按照自然画出神圣的男子和女人，带着我们这世纪的面貌；这是今天的市民，而他们仍然是和初期的基督教徒有关联的。导致我的这种激动的原因在这期间太强烈了，以致我不能停留在此。我本能地感觉到，太多的东西改变了，而一切都要改变——我们是在一个世纪的末了的四分之一，它将再度用一次强大的革命来终结。不被他的时代的错误所欺骗，这是好的；这就是在这意义里不被欺骗，即感觉到暴风雨来临前的当代的不健康和窒息，而对自己说：我们是处在压迫里，但将来的世代会呼吸得自由些。我用一切力量感觉到，人类的历史正像种麦子。如果人不被撒播到土里去，以便发芽生长；人怎能被磨成粉，制成面包呢。

保尔·高庚[1]（1848—1903）

资料来源：（1）以前和以后（1903年）。（2）信札。（时未详）。（3）给孟弗雷（Monfreid）的信（时未详 德译1920年）。（4）关于和谐的杞记（1890年前后）。（5）罗通香（Rotonchamp）论高庚（1906年）。（6）莫里斯（Morice）：高庚（1919年）。（5）（6）两书内载高庚的手札与书信。

[1] 高庚（Paul Gauguin），法国后期印象派画家。在布列塔尼的蓬塔旺创立蓬塔旺画派，提倡装饰性（综合性）的美学原则。后到南太平洋塔希提岛描绘异国情调。其作品，以线条和色块组成画面，具有装饰风格和东方色彩。作品有《蓬塔旺的洗衣妇》、《雅各与天使》、《塔希提妇女》、《塔希提街道》等。——编者

原始的、本能的、暗示的艺术

原始的艺术从精神出来，利用着自然。所谓精致化了的艺术是从感官的诸感觉出来，服务于自然。因此我们堕入自然主义的错误。——我们只有一条合理性的回到原理的道路，有多少次我退回到很远，比回到帕底农（希腊最著名的古神殿——译者注）的马更远，我回到我儿时的"达达"，回到我的好木马。

我不是可笑的，我不能是可笑的，因我是两者：一个孩子和一个野人。而这不是可笑的。艺术家丧失了他们的野性，因他们不再有本能了。原始自然的画家具有朴素性、暗示性的僧侣主义，笨拙不灵活的天真精神。他是通过单纯化，通过许多印象的概括来造型，服从于一个总观念。高贵的和单纯的！太大的用笔灵巧只能损伤想象丰富的作品，因它强调着那素材的东西。

能描画并不叫做画得好。学院派的描画不是好画。宁可承认雷诺阿（Renoir）的画是好画，他从来不是描画的能手。在他画里没有一处是安置在适合的地位，但好似魔术般一个动人的色块、一个媚人的光点就够了。

人们把学习画画划分为两类，先画素描然后画色彩的画，或同此一事，在一个已经备好了的轮廓里涂色彩，就像一个塑像后加彩色。我承认，我对这手续至今只理解一个，即色彩算做次要的。低品级的画的产生是由于要求把一切再现出来，因而整体陷入细节描写，沉闷是它的结果。但从简单的色彩、光和影的分布里产生的印象却奏出画面的音乐。在观赏者尚未知道画中所表事物之先。就立刻被它的色彩的魔术式乐奏所抓住了。这是绘画对于其他艺术的真正的优越性，因为这种感动触到心灵的最深部分。

色彩的秘密

印象派固然研究色彩纯粹作为装饰价值，但他们仍保留着一种不自由，即仍然束缚于反映自然的可能性。代替着在充满秘密的心灵底层去搜寻，他们停留在眼睛所见的，因此他们堕入科学的论证，多了一个教条。人们必须对学院作斗争，也对印象派和新印象派。这一大堆的所谓"正确的"颜色是没有生命的，冰冻了的，它们说谎。我观察过，光和影的活动并不表达某一光的等值，"和谐"的丰富性消失了。什么是那等值？那是"纯色"，一切须为它牺牲。色彩作为色彩自身在我们的感觉里所激起的是谜样的东西。因此人们必须也在谜样的方式里运用它们，假使人们运用它们不是去描画，而是为了从它们发出的音乐效果，就要利用着它们本身的性质，内在的、神秘的、谜样的力量。

你不要这样多的照自然来工作。艺术是抽象。你取之于自然，靠你从它来做梦。多么美丽的思想，人们能够在缺乏宗教绘画情况下，通过形与色呼唤出来。我们为什么不应该创造多种的和谐，来应合我们的心灵状态。谁不能把握这个，他就是不幸的。我愈年老，我更坚持通过文学以外的东西来传达我的思想。在"直觉"这一词里是一切。在绘画里，解释不是意味着和描述同样的东西，因此我给予暗示性强的色彩和譬喻，比画故事以优先地位。人们在变换的性质上见识到艺术家。人们将说，绘画不是音乐，但是或许可以比拟。你要相信，彩色的绘画走进了音乐阶段。塞尚不断弹奏着大风琴，如人所说的。我可以说，他是多声的。

奏乐

人们谴责我们把色彩不加混合地相互并立着。我们却在这个领域获得辉煌的胜利，被那同样进行着的大自然强力支持着。

你们曾经有过这么同样多的光象自然吗？你们说这是夸张过度？我要对你们指出，你们的作品虽然是那样怯弱、惨白，仍然会被看做夸张过度，如果在和谐里有了一个错误的话。无知的眼睛认定每一物象有一规定的不变的颜色（物体的固有色），但在自然里不存在孤立的颜色，自然把它显示在一个预定在一不变的秩序里相邻并列着，好像每个颜色是从另一个里出来的。你考察一下日本人的（套色版画）！他们活用许多色只作为"和谐"的各种结合。所以我也想从一切产生幻象作用的画法尽力避开，而因为影子是日光里造成幻象作用的要素，我倾向于把它压抑下去。但如果影子在你的构图里作为一个必要的形式参加着，那是另一回事。只要你不视你自己只是影子的奴隶，你也让每个物象的剪影形式存在着吧！

人们必须永远感觉到平面：墙挂毯不需要透视。不要太精雕细琢第一次的设计将遭到后来追寻无尽细节的要求所损害。在这个方式里你的火热的喷射物冷却，而你的奔腾的热血将化为石块。暗示不唤起深秘的东西，当我们的自然把"绝对的"加了进去时？艺术家可以变形，如果他的各种变形富于表现和美。大自然被赋予了他，要他用他的灵魂打上烙印，这就是说，他对我们启示着他在自然里所把握到的东西。

凡高受着新印象派的影响，常常这样进行工作，他运用补色的强烈对比，他只达到不完全的和谐，缺乏号角的调子。后来，他却由于我的劝告，完全走

高更《欢迎,玛莉亚》

另外的道路,他学习对一个纯音利用该音的一切区分来奏乐,在我这里是否由于音调及乐曲的有意的重复,在色彩的音乐性方面来说,常常类似东方音乐,类似用嘶哑的声调来歌唱的歌曲。这"重复"应了解为颤动的音符的引申和丰富化,重复是和这些东西相接触。你也想到现代绘画里色彩占有音乐素质。色

彩,正是像音乐同是颤动,是能够达到自然里所具有的最普遍的东西,因而也是最平凡的东西,这就是内在的力。

在富暗示性的装饰画里的梦

人们说:(指我的关于塔希提岛的画幅)一切这些虚构的色彩是不能有的。

但它们是作为塔希提岛上的伟大、深沉和神秘的"等值"而存在的,当人们想把这些东西在一米见方的画幅上表现出来话。这里(在塔希提岛)在完全的静寂中,我沉醉于天然的芳香里,梦想着众伟大的和谐。兽类的形象具雕像的僵固性;某种不可说明的古老、庄严。宗教性的东西在它们的活动里,在它们的不动里。在作梦的眼睛里,是一个无法探究的隐蔽着谜的图像。现在是夜了,一切宁息着。我闭上双眼,准备来看展开在我面前的无限空间里的梦,而不了解它。我的梦不能让我把握、不留下任何譬喻。一首音乐性的诗,而放弃

高更《我们从哪里来?我们是谁?我们往哪里去?》

了剧情内涵。因此是非物质性的，超越的。"一个作品里本质的东西正在于不能表达里。"（马拉梅[Mallarmé]语）我曾听到马拉梅在我的画幅面前说："这真是非凡的，人能在这么多的亮彩里放进这么多的神秘。"

再回到那幅画：《我们从哪里来？我们是谁？我们向哪里去？》。我在我死之前把我的全部精力放了进去（高庚此时准备自杀），不加任何修改地画着，一个那样纯净的幻象，以致不完满的消失掉而生命升了上来。我的装饰性绘画，我不用可理解的隐喻画着和梦着，或者缺乏文学修养……在我的梦里和整个大自然结合着，立在我们的来源和将来的前面。在觉醒的时候，当我的作品已完成了，我对我说：我们从哪里来？我们是谁？我们向哪里去？

一个随后产生的反思，不是画幅的一部分，顺从着月亮，我随后找到标题。

我的构图是不像普维·德·夏凡的那样，从一个先验的观念出发，经过造型的重视成为有生命的。

你看到。我很能从字典里理解"抽象"、"具体"二词的意义,而在画里却不再把握到它们。我在一幅富暗示性的装饰画里,试图把我的梦(不需文学手段)赋予形象,手法上极尽可能地简单。被预想的梦,是比一切物质更充满力量的东西。来猜想它,是一个幸福。它是不是涅槃境界的预先尝味吧?

一幅画的诞生

我开始画一个坎纳肯女子的裸体的卧像,没有别的目的,只是要画一张裸体画,但这女子的某种惊恐的表情吸住我的兴趣,而使我想到坎纳肯人的精神和性格。而这又暗示给我一种赋色的方式,这色须阴暗、悲哀和可怕,触动着人们像丧钟声响。在卧床上的黄色布获得一种特殊的性格,它暗示着夜里的人为的光亮的联想,而由此代替了一盏灯,画这盏灯将会令人感到庸凡(坎纳肯人整夜亮着一盏灯,由于怕鬼)。黄色也构成两种颜色中间的过渡,因而完成着画幅的音乐的合奏。装饰的意识使我在背景上撒上细花。这些花获得的色彩像夜里的磷光,现在显出这幅画的文学部分来了:对于土著,磷火意味着死人的灵魂在那里了。女子惊恐的内容现在得到解释。

音乐的部分,横行的线条,橙与黄的,青与紫的合奏,以及它们的引申,被绿色的光点照亮着,将成为文学部分的"等值"。一个活人的精神和一个死人的精神结合着。

人们说,上帝用手取少量的粘土创造出一切,如你们所知悉的。如果艺术家想完成一个创造性的作品,他不应模仿自然,而是他必须取自然的元素创造出一新元素来。在《创世记》"你们生长和增殖你们",这句话里已经把这个思想表现了一些。"生长",这就是说你须强大。"增殖你们"这就是说,对于上帝的创造新加一个创造。

如果我在面前眺望进空间,我会对无限有一模糊的感觉,但我仍是一个起点,不是终点。

对于这神秘的神秘感觉,没有解释。每一种祭祀是对于无尽的神秘的偶像崇拜。那不可测的是永在的。你叫道:"我找到了",那就是你通过一被规定的东西,按照你的图像来代替那不可测的、渺小的、不重要的。上帝不在学者逻辑家那里,他在诗人的梦里。

本能地,没有反思,我爱高贵、精致的趣味和前代的格言:高贵使人负责。我因此不知什么原因,作为艺术家,变成贵族主义者。

野兽派和表现派

1905年巴黎秋季画展（沙龙）有一群画家第一次联合展出。在这个机会里他们被一个批评家叫他们是野兽派。这是一句作为诟骂的名词来说的，在同一年克尔希奈·赫克尔（Herkel）和斯密特-罗特鲁夫（Schmidt-Rottluff）在德累斯顿城建立一个艺术家协会名叫"桥"社。

这是德国的表现主义的开始。这两群人基本上是活动在同一条道路上。凡高与高庚是这条道路的开路人。尽管这样，他们这两群人仍然有革命者的感觉，完全新、完全无前提地从绘画的元素来开始。从这运动没有留下多少自述的证件，因他们只想顺从他们的画家本能来创作，摆脱一切理论上的固定化。他们想对现象世界完全原始地、像第一次或者像用儿童的眼睛来看。象征性的深义和对于内心势力的被动态度被一种生气勃勃积极的活力意识排斥在一旁。

但这共同的普遍的基本态度却能在很不同的样式里作出艺术表达。

马蒂斯1908年用他的《一个画家的札记》提供了野兽派的最重要的自我介绍。这里面的文章是作为对批评或谴责的答复，例如说，他的画只是具广告作用的粗糙地彩涂平面，它没有表现，它是按照着不可理解的矫揉造作来驱使自然形象的。马蒂斯说明他的对于平面的性质的观点，按照这观点，装饰性和表现性是绝对合一的。

绘画就是用艺术手段从平面唤出对象的形象来。画家是受束缚于一画因，他的敏感性和生活本能受了这画因的激荡。

这个画因（按即被描绘的对象——译者注）须通过译成色与线的简单的、纯粹的平面价值使之实现"本质的东西"。因为一瞬即逝的诸印象的单纯反映只是一暂时的刺激，不具有本质意义的持久的价值。马蒂斯说这种翻译工作是把那从画因给予的色与形完全改变了，但，照他的意见，这并不背弃自然现象，是更多地把它们升到理想状态。因每一色与形的元素将在它们和那个紧张园地，即"平面"的纯艺术性的斗争中将被引到一个地位，纯粹地不受打扰地放射出它的作用价值，被一切别的元素支持着和增高着。对于马蒂斯，这个作用价值很明显就是纯粹的生动——快感——和开朗的价值。在平面上的每个形与色本身具有这价值。因此这个画面放射出一个由这些价值组成的理想的、多声调的均衡体，使人进入一种和平愉悦的状态，产生一种和谐，即生命情调的有效的休息。

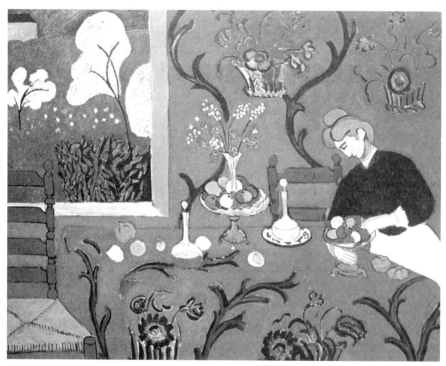

马蒂斯《红色的和谐》

空间意识将完全"精神性"地通过色彩的平面值的等值唤醒起来。光转变为"神经震撼",纯粹色彩的放射力。色彩将归顺于完全本能的法规之下,一般的谐和规律将被拒绝。色彩也不愿越过自身表达及意味着什么,但当它们完全纯净地表出它们的具愉快调子的本身价值时,它们会同时从平面上用艺术手段唤出一个现象(画因);装饰和表现是同一的,自我与世界的紧张关系将弃扬在纯审美的平衡情态里。

马蒂斯从野兽派里发展出一种细巧的美学智慧来,而不削弱他本来的唯生力派(Vitalism 即指野兽派——译者注)。

弗拉曼克与此相反,他疯狂地放纵着这唯生力主义。他是"热情的"野兽派的极端表现者。他的父亲是弗拉曼族。他自己是一个金发的巨人、拳击手、自行车赛跑者和咖啡店小提琴手。从 1900 年起和青年的画家德朗(Derain)订交。两人在他们共同的画室(在塞纳河沙多岛上)里自觉为出自第四阶级的无政府主义者,他们用他们绘画里的暴力姿态对资产阶级虚伪文化和通过艺术的传统同时进行着革命。那位不久离开了野兽派转向立体派的德朗谈到这

初期生活说:"颜色对我们是炮弹炸药。它们应喷射出光来。我们直接用色彩。在新鲜色彩里观念是惊奇的,以致人们可以把一切推升到现实之上去。"弗拉曼克1901年在凡高画展上结识了马蒂斯时对他说,他爱凡高,胜过了爱他的父亲。他想用钴蓝和锌白色彩把国立艺术院炸掉。至于他在凡高那里所惊赞的力量,是极深的心灵震撼,通过超人力量的表达,他自然不曾理解到。对于他,那只是自己个人的力量和性格喷发的手段。但是这些青年天才,却对于1905年绘画的极竭创新的意志具有着重要的意义和影响。

弗拉曼克《舞女》

罗奥在后来曾拒绝把他算到野兽派里去。在他关于"装饰"的文章里他指出了他的理由。法国人说他是一个热情的野兽派,像弗拉曼克。但他的反抗情绪是受苦难和卑微者的情绪(这是说他和弗拉曼克的唯生力主义相反——译者注)。他像野兽派一样,是在否定学院传统,回到绘画的最原始的素质中找到自己,在传统观念认为是矫揉造作地使用线条和色块里,在背离了一般所谓的现实里,他找寻真理。但什么是真理?对于罗奥,真理不存于光彩灿烂的画面和美丽自然现象之间的纯审美地的等同。对于他,绘画艺术的唯一的辩护理由,就是它使人类的状态在这世界里显示出来,而这世界里的光,对于他,却是撒旦(恶魔)的日光。(意思是说,一切都呈现恶魔色彩,他的画像也确像梦魇里所见的形象。——译者注)

否定了一切之后,对于他剩下的也只是赤裸生命力,但这些生命力在他的眼里只是罪恶和残酷的疯狂的交织。用造型手段的直接动作"他横穿一悲剧性的黑夜,却只被一个可能的解救的闪光微弱地照亮着"(莫里斯语)。颜色质料本身逐渐进行着一种独特的变化。在罗奥那里,这色彩固然永远保持着一种土地的、低级的素质,但同时纯净了开朗了自己,成为可宝贵的彩色的辉光,可

以和宝石类的质料相比拟，像烧窑工人从低级材料烧出来的那样，也像他幼年时所学过的玻璃画的光彩，这位画家在他的造型手段里也找到了真理的光，这光对于他是解脱的真理——唯一的在这样一个世界和人类里的真理；这个世界和人类，罗奥把它表现为完全堕落了的，是在一切部分值得怜悯的。

诺尔德也是在1905年左右，将近40岁的时候，才逐渐地找到他的表现手段。1906年"桥"社选他为他们的会员，但是仍是单干者，而在1908年已经退出这个团体。这位表现主义者是多么绝对地倚靠他的本能，以便寻找那最本质的东西，内在和外在自然生活的共同泉源，这一切在他的"自供"里表现得最为强烈。原始民族的雕塑艺术对他指示了一种原始艺术，雕塑的手段是大自然的最基本的素质。色彩是一奔流的、火热的、生动的自然元素。人们的对于对象的知识或一般的表象只是使它成熟和凝结成为心理的原始状态的表达，里面具着原始世界的景物和土生土长的原始的东西。对于这位画家，大自然只是原生力量的浪漫，无机界、有机界、精神界尚未划分开，只在它的表皮上升起，咆哮和闪耀着个别的东西。诸画面只应该是被发现的东西，画家自己以惊奇的眼光站立在它们的前面。克莱（Klee）论诺尔德说："他是地球领域的一个神魔，自己像在家里一样，常常感觉到弟兄在那深处。"

克尔希奈是在"桥"的团体里敏感的、同时热烈向前推进的性格，把那些由于万千习俗窒息和埋没的生活核心通过艺术行动重新解放出来，是这个集团的普遍动机——并且也是当代生活的、像在外边大城市街道上脉搏的波动。哈夫特曼（Haftmann）说："诺尔德所取之于大自然的土生土长的力量，克尔希奈则从大城市的非自然里取出心理的神经质的力量。"

他的方法是用节奏化的、紧张颤抖的笔画构成画面形象，他称呼这些笔画是"象形文字"并自己加以解说。后来，自从他迁居到瑞士，由于对伟大自然的生活体验，他的颤抖的笔触转变为阔大粗圆的。为了使单纯伟大的力量直接显现，从无形体中上升，构成强有力的活动的各种形象，动着又持恒着，人们只能从自己的力量里理解它。这力量自己生活又让人生活。为了达到这目的，不是靠描写各种现象，而是必须从各种单纯的形式和明朗生动有力的各种色彩里来制定符号。

亨利·马蒂斯（1869—1954）

资料来源：（1）《一个画家的札记》，巴黎，1908年。（2）《谈话》，巴黎，1909年。（3）《思想与说话》，1929—1945年，巴黎。（4）《一个画家札记论他

的素描》,巴黎,1939年。(5)《准确不是真》,费拉德费亚,1948年。(6)《札记》,巴黎,1953年。一切文献汇集在《马蒂斯,色与象征全集》,1955年,瑞士苏黎世。

创造性的视觉能力

画家不用再从事于琐细的单体的描写,摄影是为了这个而存在的,它干得更好,更快,把历史的事件来叙述,也不是绘画的事了,人们将在书本里找到。我们对绘画有更高的要求。它服务于表现艺术家内心的幻象。"看"在自身已是一创造性的事业,要求着努力。在我们日常生活里所看见的,是被我们的习俗或多或少地歪曲着。从这些绘画工厂(照相、电影、广告)解放出来必要的,辛勤努力,需要某种勇气;对于一位眼看一切好像是第一次看见的那样,这种勇气是必不可少的。人们必须毕生能够像孩子那样看见世界,因为丧失这种视觉能力就意味着同时丧失每一个独创性的表现。例如我相信,对于艺术家没有比画一朵玫瑰更困难,因为他必须忘掉在他以前所画过的一切玫瑰,才能创造。

马蒂斯《舞蹈》

画家必须具有那种精神上的单纯素朴，使他倾向于相信他只画他所看见的东西。那些存心想制造风格，自愿离开自然的人是错过了真理的。

有两种样式来表现各种事物：一种是粗暴地指示出它们来，另一种是用艺术把它们呼唤到眼前来。

美术学校的教师常爱说："只要紧密靠拢自然。"我在我的一生的路程上反对这个见解，我不能屈服于它。这项斗争在我的道路上有各种不同的周折成为它的结果。我的道路是不停止地寻找忠实临写以外的表现的可能性，例如点彩派和野兽派。印象派用纯粹色彩构造的画面对第二代证明，这些用于模写自然现象的色彩，也能完全离开这些现象，在自身具有力量表达出观者的情感。甚至于简单的颜色越简单，对于情感的影响越能强有力。例如一个蓝色，被它的补色加强了，对情感的影响像一有力的钟声。对于黄与红也是一样，艺术家必须有能力，使它们发出音响，如他所需用的。

感觉的凝缩

人们借助于色彩与色彩的亲和与对比关系能够做到充满迷惑力的效果。假使我今天满足于我自以为见得多些，那么在我的画幅里就会留下某些空洞的东西来，我只是记录下一个瞬间的流逝消失着的各种感觉。我希望达到那些感觉的凝缩，来构成画面。印象派这个词，对于现在的画家不能再维持了，他们避开第一次印象，并且几乎把它看作是欺骗性的。在那构成事物的流逝不停的存在，和它们的变化着的现象形式的一连串瞬间的背后，人们可以寻到一真正的本质的性格，艺术家须紧紧靠着它来提供一个对现实的持久的理解。

印象派的画是充满着矛盾的各种印象。我们要求的是别的。我们要求内在的平衡，通过各种观念的简化和创造性的各种形式来达到。

新印象派，或是说它们中间的被人称为"点彩派"的部分，是第一次试验整顿印象派的表现手段，这是一种纯物理学的整顿，常常运用机械的手段，只引起物理学上的刺激。野兽主义动摇了点彩派的专制。在一座太严守规则的家政之下，人们不好生活。为了创造较单纯的手段，人们闯进蛮区里去，免于窒息了精神。然后人们就碰到了高庚和凡高在这里是更原始些的观念；用色彩面来构造，寻找最强有力的色彩效果——题材是无所谓的。光并不会被压抑，但只是它存在于灿烂的、色彩面的合奏里。我的画《音乐》用一极美的蓝色来绘天，最蓝色的蓝；在那里，我把"面"涂上饱和的颜色，这就

马蒂斯《音乐》

是说达到了那一点,使蓝,蓝的绝对的观念,完全进入现象;用绿绘树;朱色绘物体。我用这些颜色达到了我的光的乐奏和赋色里的纯洁性。特殊的标志:色符合于形。形在彩色的邻居影响下变化着自己。从彩色面的全体里跳出有了力的语言。

手段的纯洁性

如果手段已经那样用尽了(像在十九世纪的绘画里),以至它的表白能力枯竭了,人们就须再回到基础上去。那就是那些原理,它们再度升了上来,它们有了生命并赋予我们生命。然后我们的画幅将净化,按层次的减损,不费力地和根基融合。它们用美的蓝色,美的红色,美的黄色,用元素材料对我说话。在我们的心灵深处扰动着。这是野兽派的出发点:重新寻得手段纯洁性的勇气。我做到个别地检查每一结构元素:素描、色彩调子和构图。我试图探索这些元素怎样让人结合成为一个综合体,而不至使各部分的表现力因另一部分的存在而遭到损减。我辛勤致力于,怎样把个别的画面元素结合成为整体,而使每个元素的原有特性得到表现。换一句话说,我尊重手段的纯洁性。

我首先所企图达到的是表现,但一个画家的观念不应该和他的表现手段割

裂开来观察，因为这观念只有获得各种手段的支持才有作用；而思想愈深，则手段愈须完备；而完备我并不理解为复杂。

所谓"表现"，对于我并不就是在脸上爆发出来的热情，或通过一个强烈动作的表示。它更多地是存于我的画面上的完美的布局：各物体所占取的空间，环绕它们的空处，各项比例：这一切都对"表现"有他的一份。

我对于模特的兴趣，不大在于使他们的身体表现清楚，而是在于散布整个画面的线条，或构成它的乐奏的特殊价值。但不是每个人觉察到这个。它大概是一种精致的感性享乐。还不能被一切世人所感觉到。

面的效果价值

目的在于表现的构图，按照着它所须布满的"面"而变动自己；例如我不能把这幅素描在一较大的纸面上仅仅放大一些就成了。我必须把它重新设计，必须在它的全部现象里作更动。

对于我所要画的对象的性格，我必须确切地规定它；为了达到这个目标，我深入地研究我的表现手段。

假使我在一张白纸上画上一个黑点，这黑点在纸上不管放置多远，总是一个清楚的记号。但在这黑点旁我另点上一黑点，然后我又点上第三黑点，就会产生一种混乱；为了维持那原来黑点的效果价值，就需要我把它放大，和我后来加进的黑点的多少成正比例。

假使我在一白墙上散洒上蓝、绿、红的各种感觉，在我后来又加进笔触后，就会按照多寡的程度，这些最初洒上的各色减损了它们原有的意义和影响。

我须画一幅室内景，在我面前是一橱，它给予我们很活泼的红色感觉，我涂上一种使我满意的红色。现在产生了一个介于墙的白色和这红色的中间的关系。我现在可以在那旁加进绿色，或把地板用黄色画出，那就又会在绿或黄与墙的白色之间产生了一使我满意的关系。但是这些各异的颜色相互消减了它们的影响。所以，我所用的这些各异的符号，必须不在这样式里自相干扰；为了达此目的，我必须把秩序带进我的各种观念里去。各音间的关系将在这个样式里构成。它使各音相得益彰，而不是减色。在第一个色彩结合之后，继之以新的色彩结合，因而表出我的表象的全部。我被迫转变着。因此人们认为我的画面完全变过了，假使在系列转变之后，它里面作为主调的红色被绿色代替了。

奴隶式的再现自然，对于我是不可能的事。我被迫来解释自然，并把它服

从我的画面的精神。如果一切我的色调关系，被寻到了，就必须从那里面产生一活泼生动的色彩的合奏来，一个和谐类似音乐的作曲。颜色的选择不是基于科学（像在新印象派那里）。我没有先入之见地运用颜色，色彩完全本能地涌向我来。

平衡的艺术

艺术家须把那些"等值"追踪出来，自然界给予我们的对象在这些"等值"里已翻译到艺术的独特领域里，因而重寻到自己。到达这目的道路却不是越过一堆细节，而是越过它们的净化。在我的画《静物和木兰》里，我把一绿色大理石桌子用红色画了出来，因而使我必须把太阳在海里的反映，通过一黑块来表现。一切这样的"翻译"不能看做偶然的或任何幻想的成果，它们更多地是一系列研究的结果。在这些研究的根据上，这样的用色证明为必要的，以便达到在和别的画面因素相结合里实现所需求的印象。

色彩和线条是力量，而在这力的游戏里，在它们的平衡里，隐藏着创作的秘密。而在这个意义上，我才能说，艺术是模仿自然。一件这样的艺术作品，将证明它富于生殖性，因为它是用那同一的内在的颤动、同样的灿烂的、美如大自然的作品，沐浴着造化的恩宠。

我的梦想是一种艺术，充满着平衡、纯洁、静穆，没有令人不安的，引人注意的题材。一种艺术，对每个精神劳动者，像对于艺术家，是一平息的手段，一精神的慰藉手段，熨平他的心灵；对于他，意味着从日常辛劳和他的工作里获得宁息。

我相信，人们对一个艺术家的生气和能力的评量，可以按照他是否对大自然的剧景直接接受到印象，而仍然能够组织他的各种感觉。一个这样的能力，需要一个人完全做他自己的主人，以便把纪律加在自身。在一个正确的基本态度里，将证实，人画一张画像，造一屋，并不是较少地按逻辑来进行的。人不需从事于人性方面的工作。人是有它或是没有它。

我的钢笔画是我的最直接的表现形式，表现手段的最大的简化。而这些画里仍然含有超过人们想在它里面看到的东西。他们是光泉，因为假使人们在一阴沉的日子里或在非直接的照明里来观看它们，人们就不仅看到生命液汁在线条里搏动，而且完全清晰地见到光和各种着色的价值发亮。这些性质的来源是在线描之先常常用比钢笔较柔和的工具来习作，而这就有可能同时注意到模特

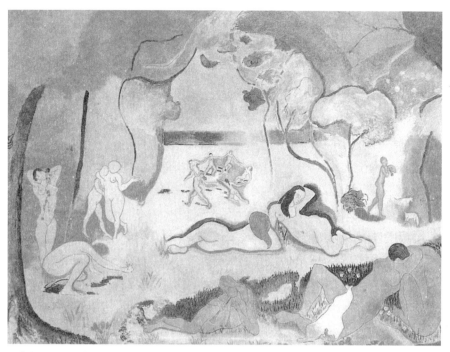

马蒂斯《生活的欢乐》

的性格,包裹他的光,它的周围的一切。待到我有了这感觉,认为这个工作已经竭尽了我的可能性,然后我才能带着清明的头脑使用我的钢笔;然后我就有那规定的印象,认为我的感觉使用造型的笔触作为表达的手段了。当我的活动着的笔触在我的白纸上已塑造出光来,而没有使纸损失它的动人的白,我就不再能有所增进,有所减去,这页纸是写好了。

 这包含了,在我可能的界度内,对那些一切不同的见解的综合,这些见解是我在先行的习作时间或多或少地吸收过来的。

 尽管缺乏相互交错的线条或半调子色彩,我不禁止我的调子的及塑形的活动。我用我或多或少的阔笔触,首先用平面塑形,这阔笔在我的白纸上范围着这些平面。我塑造着我白纸上各不同的部分,而不是去触动它们,只是通过那些邻近区。

 关于透视:我的总结,有效的钢笔画,常常有它们"光的平面",而它们所构成的对象是具不等的层次,这就是说,是透视的;但它是在情感里的透视,它是在一种透视里,这是从情感所启示的。

天禀的真理

有人对我说："你这个魔术家，自己满足于用荒谬怪诞来蛊惑人们。"我从来不以为我的创作蛊惑人或是蛊惑人的怪物。当某人对我说，你不是像你所表现的女人那样来看她们。我回答说：如果我在街上遇到这类创造物，我将会很快地逃避开。最后——我不创造女人，我创造画面。垂直线规定着竖的方向，它和它的对立者水平线在一起构成描画的指南针。垂直线刻画在我的精神里。它协助我，准确地规定我的各线条的方向，就在我的快笔抛掷的描画里也没有一条线，例如风景里一个树枝，不是在和垂直线的关联里产生的。——我的线条不是疯狂的。

在描画一人脸时不在于比例的正确，而在于反映它里面的精神焕发。同样地，两个素描能够表现同一个人的本质，虽然在两幅画上的比例是不相同的。在一素描里表现的人的本质核心，天禀的真理，不因解剖学上的不准确而有所损，它甚至于相反地促进了一种明朗突出。无花果树的叶子没有一片像另一片，全部相互各异，但每一片叶对我们表明着无花果树。有一个内在的天禀的真理，它包含在一个对象的外部现象里，它必须在它的艺术表现里从内部诉说出来。

马蒂斯《丽蒂亚·德的肖像》

一幅新画应是一唯独一次的事迹，一种新的诞生，对人的精神所把握的世界观增加了一种新形式。幸福呀！从自己心中抽出，从一个丰富的工作日，和一种带进到我们周围迷雾里去的光亮里来的幸福。幸福呀，那些能够从充实和正直的胸怀歌唱的人们。

各种艺术有一个不仅从个人出发，也从一代代的意志出发的演进，个人是继承前代的。人不能简单随意地做什么。一个有天赋的艺术家不能随心所爱画什么，如果他仅能运用他的天赋，他是不能生存的。我们不是

我们的创作的主人。它是外加于我们的。

虽然我们可以强调说,我们在这时代里是无家之客;但这时代和我们之间究竟有一项联结,没有人能逃脱它。

莫里斯·弗拉曼克（1876—1958）

资料来源：《危险的转折点——我的生活的回忆》,巴黎,1929年。

在艺术里,各种理论具同样的用处,像医药里的处方：要相信它们,须人先有病。知识扼死本能。人不作画,人作他的画。我的努力方向,是使我回到下意识里朦胧睡着的各种本能里的深处。这些深处是被表面的生活和种种习俗淹没掉了。我仍能用孩子的眼睛观看事物。在两个黑人雕刻前面,我感觉到对人性的深刻情绪。这雕刻是我生平第一次在一家酒店的瓶架上看到的。我从本能里来构图,我用唯一的一个观念来着色,这观念就是说出我所感的。它替我赦免了一切过错。我只吃吃不能出口地为了我自己画着。好像

弗拉曼克《沙多的塞纳－马恩省河》

水、天、云、树感觉到它们赐给他的幸福。我没有预定的观念。成为画家不是职业，和成为一个无政府者、恋爱者、赛跑者、做梦者、击拳者一样。它是自然的一个偶然，一次非人格的利用。我的人格足够把我推到一种颓丧的或不可描述的愤怒状态中。

我的热情驱使我去对一切绘画中的传统进行勇敢大胆的反抗。我想在风俗习惯里，在日常生活里挑起革命，宣示不受束缚的自然，把它（指自然——译者注）从陈旧的理论和古典主义里解放出来。我替我定出下列目标，而没有别的，这就是借助新的方法表达出那深刻的，把我和这老地球联起来的关系。我曾是一个柔和的狂热的野人，不专靠任何一个方法，我翻译着的不是一个艺术性的、而是人性的真理。我感到苦痛的，是我不能更有力地来锤打，我已达到浓度的最高点了，我的局限性使我只停留在从颜色商人来的红与绿之间。

乔治·罗奥[1]（1871—1958）

资料来源：(1)《亲密的回忆》，巴黎，1926年。(2) 夏伦索著（Charensol）：《罗奥》，巴黎，1926年。(3)《对伽赫尔征询艺术意见的答复》，1935年。(4)《我是一个信仰者和安慰者》，载《艺术家论艺术》，纽约，1945年。

黑暗的绘画和火热的回忆

主观的画家是一只眼的人，而客观的画家是盲目者。20世纪的唯理智主义是神经麻醉的嗜好者。我只相信我不能看见的东西和我感觉到的。我必须永远工作，不是为了做到蠢人们所赞叹的完满的东西，而是做到更真实更智慧，达到不完满者的尽头。使我赋予艺术那么崇高价值的，是因为在真正的艺术作品里有火热的自白；我不是凭感情地说一个永恒的反射，而是指出那错误的看法，认为只是一种外表的努力，一种或多或少地对眼前东西的反映。

象牙之塔从来不是那么高，使得世纪的空气不能钻进去，以致兴奋或毒化那塔里的孤独的人。如果这空气使他不舒适，他将关闭那最小的洞，纵使在上午白日上升时。然后人们将称他为画黑暗的画家。你要写关于我的文章

[1] 罗奥（Georges Rouault），法国野兽派画家。亦属巴黎画派，作品有《将死的基督》等。——编者

罗奥《老国王》

吗？我的绘画的语言是不受欢迎的，是由一切最糟的土话组成的，庸俗，又常常脆细，像在制陶窑火里常有相反的素质融合或分裂。绘画对于我是一种手段，来忘记生活；它是夜里的一声喊叫，一个咽泣，一个窒息了的笑。我是荒原里受苦难人的沉默的朋友。我是永恒苦难的常青藤，它攀缘在这被弃的墙上，墙内是反叛的人们藏着他们的罪恶与善行。作为基督徒我相信钉在十字架上的耶稣。

啊，他们怎样向我的耳边喊叫他们的装饰艺术！没有这类的所谓装饰艺术，而只有艺术，亲密的、英雄的、史诗的。我们距离古代伟大壁画已远了，在它们旁边，我们时常显得渺小。但是在每一个创构优良的作品里，永远是一种具韵律的花纹——它不排除画面素质的细致精美。那是一个混乱。我自己以为返回单纯，而实际上是达到贫乏：每个人画"装饰画"。

爱米尔·诺尔德（1867—1956）

资料来源：（1）《斗争的年代》，柏林，1934年。（2）《1894—1926年的信札》，柏林，1927年。（3）《爱米尔·诺尔德生活与画室札记》，柏林，1924年。

那原始本质的

凡高和蒙克（Munch）的作品我都认识了，兴奋地尊敬和爱它们……在探索中我不断向前工作着，有时几种灿烂的联结在一起的色彩，使我稍微满足了，但后来一切又归于黑暗。用印象主义的方法似乎给我走上了路，但不够使我别样地、不同于迄今所做的，来把握最深一层的东西。我极希望我的画更高一些，不是偶然性的美丽的消遣；而它感动人，提高人，给予观赏者一种生活与人性存在的丰满的音调。原始的人类生活在它们的大自然里和它合一，是全部宇宙的一部分……我画和描，试图从原始本质抓住一些东西。原始民族的

艺术产品，是原始艺术最后的一种残剩品。原始民族的艺术表达，是非实在的、节奏的、装饰性的。像一切民族原始艺术常常表现的那样——包括日耳曼民族，在它的原始时代。那绝对的、纯洁的、强壮的，不论我在哪里碰到，都是我最大的快乐，从原始的初民艺术起，到自由美的最高的负荷者。我在南洋群岛所画的画，在艺术上不是受异方形式而产生的……在感觉和表达上是那样家乡味的、北方的、德国的，像德国的雕塑家们……我自己那样。一切原始性的、本质的东西永远吸住我的感官。伟大的奔腾的海是仍在原始状态中。风、日、星空，几乎仍然是五千年前那个样子。

自然怎样创作它的产品

我很愿意我的作品是从物质里生长出来的。固定美学的规律是不存在的。艺术家顺从着他的天性、他的本能制作作品。他惊诧地立在它面前，和别人一样。我永远乐意我的色彩通过我，作为画家，在画布上那样合情合理地作用着，像自然创造它的作品，像矿物和结晶物那样形成，像苔和海藻那样生长，像在太阳光下花的展开与焕发。颜色会被画家弄死或放生，超升为更高的存在。愿望与意志，考虑与思想，一切好似被排除了，我只是画家。

这时，永远是产生了我的最美的画的时候。动物的苦难和惊恐的喊叫，永远跟在画家的耳边，很早就深化为色彩，在刺眼的黄色里是喊叫，在深紫色的调子里是夜枭的惨嚎。梦不是像音调，音调像色彩，色彩像乐曲吗？我爱色彩的音乐！共处或相抗：男与女，喜与哀，神与鬼。颜色也被相互对立起来：冷与暖，明与暗，淡与强。常常会那样：当一个色彩或一合奏像很自然地敲响了，一个色彩规定着另一色彩，完全谐和着情调，并且不思虑地摸索前进，顺着调色板上全部灿烂的色彩系列，在纯洁的、倾倒感官和物象的快乐中，"形式"几乎常常是在少数几笔结构线条里固定下来，色彩继续向前，在稳固的感觉里创制形象，产生作用。色彩，画家的材料。色彩在它们的自己生活里，哭和笑，梦与幸福，热与神圣，像恋歌与性爱，像歌曲与灿烂的合唱！色彩是颤动像银铃的响声，青铜器的音响，预告着幸福，热情和爱，灵魂，血与死。多美呀，如果画家能在本能的领导下吻合自标地画着，像他呼吸，像他走路……一切我的自由的幻想的画幅，产生在没有任何范本或模特时，也没有任何定形的表象时。我预先避开一切思考，一个在火热和色彩中的空泛的表象对我足够了……在作品里奇幻是美的，想要奇幻是愚蠢的。假使在浪漫的幻诞的创作

诺尔德《烛舞》

中，脚下的土地对我似乎要消逝了，我就重新试图站在大自然面前，把根扎到地下去，谦逊地浸没在深沉的观照里。

（在腐蚀版画里）利用酸素与金属在我们以前还没人这样子做过。我把画好的，或多或少盖好的白亮的铜版放进药水里，企图达到明暗丰富的，甚至于使我自己惊喜的作用。技法是技法，自身不外是手段。技法可以是不艺术的，如果它眩耀着。腐蚀版是充满着生命，一种沉醉，一种舞蹈，在音响里的一种摇荡和波澜。它们又不是隶属于那种安坐在躺椅上享受的艺术，它们要求观赏者在陶醉里共同欢跃。

外面的印象和内部的形象

有几次我被人问着，我是不是对"人"丝毫没有兴趣，因为我好像很少

去向人看。我说："不然，我对人很有兴趣，只是和一般人的情况大概不同罢了。"眼睛要能在一分钟的十二分之一的时间里吸进印象，而此后对于对象的欣赏应该是私自的享受了。但是，要是人们对人只看一半，他将会单纯些和伟大些。朋友，敌人以及无关的人，他们将帮助我，如果他们从下意识里升了上来对我重新有所诉说。他们是我的画幅。笑呀，欢跳呀，哭呀，或是幸福呀，你们是我的画幅，而你们的声音的腔调，你们的个性的本质，在一切差异里，你们是画家的调色板上的东西！

克尔希奈[1] (1880—1938)

资料来源：(1)《文章与信札》，1951年。(2)《论生活与工作》，1931年。(3) 格罗曼（Grohmann）《克尔希奈的创作》（至1925年）。(4)《给格里塞巴哈（Griesebach）的信》，1927年，《论瑞士的画家》，1925年。

生活的譬喻

每一幅我所创造的画，在一个自然经历里有它的根源。这里丢勒的话是对我有效的：一切艺术来自自然，谁能从那里扯了出来，他就占有了它。自然对于我，就是世界里一切可看见的和可感觉的，山以及原子，树以及构造它的细胞，但也有一切被人类所制造的，像机器等等。一切生物学的、工艺的、科学的知识，是对我的工作有价值的。但是我对它们的关系究竟和一位生物学家或工程师不同。都市的现代的光照，和街上的活动结合着，给予我新的刺激。一个新的美布在世界上，这美不是散在诸物件的个别体里的。通过对于这么一个丰富的问题的学习，外界的自由的大自然，在我的眼睛呈现了一副新面貌，由于对运动的观察，我的生活情绪增高了，而这正是艺术的源泉。一个在运动里的物体对我呈现多方的个别景象，而这些却在我心里熔成一个完整形象，一个内在的画幅……所以对我的画，用它们是否正确地忠实于自然来评价，是不对的。它们不是某些规定事物一模一样的反映，而是从线纹、平面、色彩构成的独立的有机体，只在这限度内包含着自然形象，当它们作为理解的钥匙成为必要的时候。我的画幅是譬喻，不是模仿品。形式与色彩不是自身美，而是那些通过心灵的意志创造出来的才是美。那是某种深的东西，它存在于人与物、

[1] 克尔希奈（Ernst Ludwig Kirchner），德国画家，原为德累斯顿高等工艺美术学校建筑系学生，后来成为表现派组织"桥社"发起人之一。——编者

克尔希奈
《街上的五位女子》

色彩与画框的背后,它把一切重新的生命,和感性的形象联结起来,这才是美——我所寻找的美。

象形文字

(解释"象形文字"的概念,照他的一篇刊载《天才》杂志用假名马莎所写的自述,以及信札里分散的论述。)如果人们欣赏克尔希奈的素描,像人读一本书或一封信,人们就会不知不觉地获得这些象形文字的钥匙到情绪中来。他画画,像别人写字。象形文字作为体验到的,一直到它的能力源泉透视到的现实世界的表达符号,是和风格化无关的,它对每一事物是崭新的。每一事物每一次是某一不同的新东西,如果它须在许多画幅上重现的话。它的各部分和肢体的比例,不顺从某种流传的或一般的构造——或表现规律,而是全体图像生命,一个全整平面的功能,不是在一个虚构空间里相互堆砌成的构图。这里

不是运用几何学的形式，像在立体主义者那里一样。造型停留在平面，而不欲制造雕塑的幻觉。色彩的造型和形象的造型共同进行。没有光，也没有影。唯独各种色彩在它们联结中提供人们体验。一切是平面。色彩的精神价值表白得纯净。但是因为这些画是用血与神经创作的，而不是用冷静的理智，它们诉说得直接而有催眠力量。它们造成一种印象，似乎画家把一个生活体验的多层次，相互叠置起来。

立在周围世界一切过程与事物背后的伟大的秘密，常常影像似的现出来或可感，如果我们和一人谈话，站在一个风景里，或花及物突然对我们说话，你设想：一个人坐在我对面，而在他诉说他自己的经历时，突然现出这个不可把握的东西。这不可把握的东西赋予他的面貌以他的最个性的人格，却同时提高他，超过那个人格。如果我做到，和他在这个我几乎想称之为狂欢状态里联系上了，我就能画一幅画。而这画，虽然紧紧接近他自己，却是一种对那伟大秘密的描绘，它归根到底不是表现他的个别的人格，而是表现出了世界里荡漾的精神性或情感。这样远的摆脱了自己，以至于和一个别人能进入这项结合，这个可能性……从这个阶段，用任何手段，例如通过文字或色彩或音调来创作，这就是艺术。

立体派——早期的抽象艺术

这个名号"立体派"（是一个批评家在1909年用来诟骂的）是会引人迷误的。如果在这类绘画形式里，只存在一个意图，把对象世界引归到立体几何形体，那么，它就不外是一种怪诞的幻想。很显明，它是产生于从根本上重新理解世界的要求，而无前提地从纯粹绘画艺术来理解。像印象派从通常的现实概念回返到视觉现象的纯粹可视性，因而只保留下那纯粹色彩，立体主义把绘画从熟悉的事物现象解除出来（因这些现象只被感觉为假象），它只保留下构造性的元素。对熟悉的事物各面相作为幻象，似真的表现方式，已不再适合于艺术地探索事物的未被认知的存在了。对谜样的、惊奇地经验到的各对象之形体的对立，作出回答来，对于它用一对面的形象，纯形式构造地来和它相对置，从那描绘的平面自身创造一个形体，一个对象来，代替着反映一个现象图形。这样大致可以指出那些企图，这些企图在1908年左右把立体主义的运动推动起来。

从这时起，立体派者爱称画幅为"绘画客体"，用来强调这个新创制的

"艺术物"，是完全和"自然客体"、自然物相对立的。为了这个目的，画面必须成为一个具体的现实物。一个色彩面的装饰，是不具有这种现实性格的。因此立体派否认野兽主义的"现实化"，像塞尚曾经否认高庚和新印象派的色彩、魅力那样。不是装饰，不是表现，只有实现化才是目的。在这一基本观念上建立着立体派对塞尚的关系，像我们在洛特的文献中曾经详细陈述过的。几何立体形式的运用，塞尚也曾谈过的"球形、锥形、圆柱形"，在这里只有次等的重要性。立体的各小面也只是有时偶尔运用的手法。对一物体作分解，同时从不同的方面，不只是从一个视点，提供了许多元素，把这些元素重新组合，相互叠置，相互渗入成为一个整体形象，这使得平面自身直接显现立体感，却又不是取消了平面，使它成为一个空间盛器，让各种东西在它里面装着。

关键是在于保持着具体的平面，而同时在象征的意味里，使它成为体积地空间意味的。

塞尚曾直接批评了印象派的色彩点子，而运用了色彩的纯粹造形价值，来实现体积的立体感。立体派把色彩局限在完全破碎的价值里，但色彩的感性的主观的、不可捉摸的元素，抵抗着那"具体的艺术客体"的"现实性格"实现的要求。

在这一意义里的"客观化意志"同样是毕加索和勃拉克所强调的。在所谓的"实现化"以后，在这新诞生的"艺术客体"里，不留有痕迹，能使人追溯到它原起之物。这"艺术客体"不应表达出那引动画家进行创作的"观念"，"动机"。这些主观的成分，应当完全消化在"形体"里。这形体，简单说来，就是一通过造型手段逐渐寻得新的东西。造型，像在塞尚那里，被了解为一个与自然平行的进程，不是仿自自然。

毕加索和勃拉克根本没有留下成系统的理论文章。如果人们在立体主义形成时期试图探问毕加索，他回答说："严格禁止和掌舵者谈话。"立体主义者的朋友和美术商康威勒（Kahnweiler）说道："没有别的作品比它们更缺少理论。"

通常有人提出了这种意见，认为画家的观念是从那些和他们生活在一块的诗人文学家的理智的玄想里吸取来的，没有比这更错误的了。诗人阿波林奈固然在1913年就写了那本有名的书，被立体派取来作为他们的思想立场的一种宣告书，但那书里极少包含着立体派的造型结构的较精确的规定。它只宣传

"纯粹绘画"，要求集合一切革命的艺术力量，它包含一般的"审美学的沉思"（按照它的副题），这些"沉思"的顶峰是：是诗人和艺术家，他们规定着现实，否则现实就会沉没到大混乱里。

安德烈·洛特，我们曾从他的很多的著作里搜集一系列关于立体派演进层次的论述的，他作为画家是从1911年以来和立体派有联系。他虽不属于这个集团的建立人，却正是他用深思熟虑的解释，伴着这一运动的经历。他成为一艺术刊物的经常的撰稿者。也在侯格（R.Huyghe）编的现代画法国总汇里写了一篇论立体派的文章。

赋予立体派以名号的立体性的破碎了的物体形象，不久即被放弃了，分析的元素仅是诸平面，它们相互堆叠，尤其是相互渗入。尽管由此产生理性不能分解的空间的相互关系，仍然严格保持着平面的具体的二度空间的性质。这个好像是怪诞的目标，用涂色的平面来创造有体积的、空间性的绘画，而又停留为平面，不幻觉为立体，它引导到一种"对空间的沉思"，并成为画家们有时谈着第四空间的诱因。但他们也强调，这种说法不应认真看待，因第四空间这概念指的是近代物理里的纯数学的量，是完全脱离了人的直观世界的。

立体主义对于现代许多方面的不能概观的影响，却真正建基于从分析的立体派到综合的立体派的转变，1913年达到目标。瑞安·格里斯描述了这项转变，他自己曾积极有力地参加其中。

在最后的综合以前，还有那粘贴面法的阶段先行着。对于诸多各异的分析的形象结构（它们新结合成为画面的对象）加进一块具体的物质，粘贴进画面，作为一特殊部分。这一块具体物质要求观众在想象里把全幅形象看作具体的，像这块物质。它代表那被艺术品完全吸进去的自然物的物质性。在这条道路上，颜色带着它的一切灿烂和华美，也重新进入画面，因为它这时能够作为那由平面各形式构成的画幅的物质的裹性来了解，而不用再作为一虚幻的、仅是感官的感觉情绪分子来避开了。

格里斯后来精细地描述着综合的立体派所进行着画像与物象的关系的倒转。画家现在是从抽象的各种元素出发，来达到一个物象了。这个物象是通过造型手段才找到的，在先他不知道它。这样就启开了造型表达方式的许多可能性。格里斯称之为诗的，以和先前的描述式的散文相对立。康威勒说："立体派是从一个禁欲式的训练达到一个自由的画派了。"自此以后，从自由处理造型手段里

格里斯《桌上的吉他》

产生的"找到的画面",遂成为现代艺术表达的一个基本特征了。例如一个那样富诗意的现象,如克莱的画,也是立足于这一方法上。完全抽象的画,是被真正的立体派者强力地、并用一定的理由拒绝了。

但在阿尔拜尔·格莱兹那里却是两样。他是属于和那环绕毕加索的圈子分离出去的另一群。在 1912 年,他已经发表了一种关于立体主义的幻想的理论。里面已预告着踏进抽象的、无物体的,或绝对的造型的步骤。这是通过对立体派的画面形式的一个新解释,把它作为一动力学的面的韵律性的造型。

在发展了的立体派的画面中,物体体积完全被消除了,只剩下彩色的面和线,它们在超空间的相互关系中,相互堆叠着。形象所在地的空间没有了,也没有了物体所依以呈现的平面底子,根本没有了变动所能据的不变者,面的每一部分在各异的相互渗进的空间组合里,同时存在着。画面是一不停息的过程,对格莱兹说来,这才是立体派的真正的意义。这种新的节奏性的时间的结构,对他说来,是新的动力宇宙观的表现,像那建筑性的空间的结构,是文艺复兴以来有效的静力学宇宙观的表现。对于这样一个观念,物象的旨意,在立

体主义的画面里是多余的了。它们只意味着个别的，特殊的东西，而画面应该是呈现一个"普遍的、客观的、具体的现实"呀。

格莱兹在德劳奈从完全另一出发点发展出来的画面形式中，见到他的观念的证实。这位画家已经把分析的立体派，改进为一个节奏式运动着的积极的看法的表达，同时又是主动的光与物体世界相接触的表达，而这两者结合在一透明的结晶体的构造中。从这个阶段，他直接走到纯粹色彩。色彩分析和它的内在动力，在同时的相互对照里，表现出光的积极的力量。这里是新印象主义的诸观念活动到立体派里来了；但是这种运用色彩的方式不是装饰性的，也不是表现性的，而是停留在构造性的节奏里，并且有时是纯抽象性的。

德劳奈对德国国内绘画的演进具特别的意义，保尔·克莱、弗痕斯·马克和奥古斯特·麦克从他那里得到刺激。在德劳奈的用结晶体的彩色光的构造里，有物象的内容的表白，也可以装进新的样式里。这种造型结构有诗意的透明性，把可见世界里的画面提升到神话似的境界里去。（夏加尔 [Ghagall] 的造型神话的图像也是以德劳奈的"同时派"为前提。）这些"同时的"色彩面互相渗透创造了幻觉的空间，这些幻觉的空间能够同时容纳内在与外在自然经验的造型符号。（据哈特曼说）阿波林奈立刻感觉到德劳奈的构造式的处理色彩中诗意的境界，因此他提议把这个立体派的变种命名为"奥尔菲派"（暗示希腊神话里的歌者奥尔菲）。

巴勃洛·毕加索（1881—1973）

资料来源：(1)《自述》，1923 年。(2)《信札》，1926 年。(3)《和柴尔伏（Zervos）的谈话》，1935 年。

我不寻找，我见到

当我们发现"立体派"时，我们没有企图去发现立体派。我们只想表现出我们内心的东西。我们中间没有人定下作战计划，而我们的朋友，诗人们，用注意追随着我们的努力，但他们没有给我们立下清规。人们称我是一寻找者。我不寻找，我见到。我们大家知道，艺术不就是真理。艺术是一种谎言，它教导我们去理解真理，至少那些我们作为人能够理解的真理。人们想从立体派里制造一种对"体"的奉祀。所以人们见到过虚弱者，他们一次做出肥厚。他们凭自己的想象，把一切引回到骰形，把一切提高到壮和大。

毕加索
《拿曼陀林的少女》

 两个问题呈现在我面前。我注意到，绘画有自身的价值，不在于对事物的如实的描写。我问我自己，人们不能光画他所看到的东西，而必须首先要画出他对事物的认识。一幅画像表达它们的现象那样同样能表达出事物的观念。在这场合，色彩将成为形象世界里的一项测量的工具。那却不是回到几何学的事。好心肠的研究家能够搭上这类理论的船罢，那就更好！软弱者因此没落了。在我的画幅里，我运用一切我所愿意要的东西。至于这些东西怎么样的遭遇，我是无所谓的。它们自己正须随和着。以前这些画在一个阶段里接近着它们的完成……一幅画可能是许多补充的总成绩。在我这里，一幅画是许多次破坏的总结果……但最后并没有东西丢失了。一幅画不是预先考虑出和固定下的。当人们在它上面工作时，正像思想那样，它也在同样程度上变化着。当人开始一张画时，常会做了些美好的发现；但人须对它们警惕，必须多次毁坏这

幅画，多次加工。每一次当艺术家毁弃一个美的发现时，他并不是真正地压抑它，而是把它改造，紧凑，使它更本质些。从这里，最后产生出来的，是许多被丢弃了的各种发现的成果。我希望达到一个阶段，那里没有人能说出我的一幅画是怎样产生的。

没有所谓抽象画，人必须用某些东西开始，后来可以把现实的一切痕迹去掉，然后就不再存在危险，因事物的观念在其间留下了不可磨灭的记号。那正是原始推动艺术家走上创作的，刺激了他的观念的，把他的情感鼓动起来的。观念与情感终于在他的画幅之内成了俘虏。无论怎样，它们不再能逃出画幅了。它们和它构成一个亲密的整体，尽管它们的存在不再能分辨出来。不管人高兴不高兴，他是自然的工具……人不能反自然而行，自然是比最强的人更强。

乔治·勃拉克[1]（1882—1963）

资料来源：《勃拉克的札记》，巴黎，1917—1947年。

客观化了的画面

人不应想把大自然已经完满造成的东西再制造一次。——人不应通过模仿那些消逝着的和变易着的，而我们错误地认为不变的东西来显示真诚。事物本身并不存在，它们的存在是通过我们。人不应只是模仿事物，人须透进它们里头去，人须自己成为物。目的不是再现一个小故事般的事实，而是提供一个绘画的事件。比起模仿自然来，我情愿和自然处于和谐一致中。我企图达到：某一事物放弃了它的一般功能。当它没有任何作用时，我才去把握它，当它在那一瞬间成为陈旧废物，它的相对的用途已经停止了，到那时它将成为一个艺术创作的对象而获得普遍有效性。画题并不是这对象，而是那新的统一体，抒情性，它是完全从各种手段里诞生出的。感官消灭形式，精神创造形式，只有精神在创作中起决定性的作用。我爱纠正激动的法规。人须警惕一个为着一切的公式。代替着创造，它只产出一种公式来，成更多地是公式化。如果人和自然失去了接触，就不可免地陷进装饰化。人不应预先存有一个观念，每画一次，是一次探索。当我面对着一块白画布时，我永不知道，什么会从那里产生出

[1] 勃拉克（George Blague），法国立体派画家。初属野兽派。1907年底，认识毕加索后，转向立体派。毕加索的立体主义绘画最初由他试验作画，和毕加索合作时期，画风十分接近。——编者

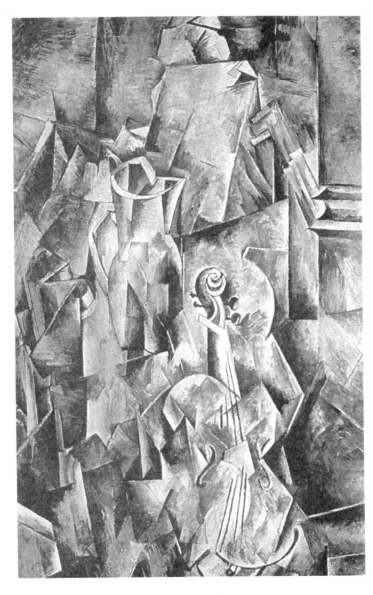

勃拉克
《水壶与小提琴》

来。这是人必须担负起来的冒险。在我开始画以前,我永不在我的精神里看见那幅画;相反,我相信,如果那开始潜在它里面的观念完全消灭以后,我的画才完成。

阿波利奈（1880—1918）

资料来源:《立体派的画家,美学的沉思》,巴黎,1913年。

纯粹绘画

造型的各种力量：纯洁、统一性、真实，克制了自然，并把它屈服了。火焰是绘画的象征……绘画具有纯洁性，这个纯洁性不容忍异质，把它所接触的一切向自己转化。它具有那魔术式的统一性，通过这统一性，一点火星还会类似一个火焰。最后它具有无人能否认的它的光的崇高真理。努力追求纯洁性，就叫做把本能从受洗里升高，把艺术人性化，把人神化。艺术是人，而首先要不愿是人。他仔细地探索"非人性"的痕迹，而这是人在外界自然里永远碰不着的。这些痕迹是真理，而在它们以外，我们不认识真理了。尽管他们仍在观察自然，这些新画家，却不去模仿它，并且仔细地避免再现自然——因此我们走向一种全新的绘画，它对于我们现今所了解的绘画的关系，像音乐对于文学那样。

人们对于新派画家，强烈地抨击他们从事于几何学……而他们很少准备做几何学家，正像以前的画家一样；但人们可以说，几何学对于造型艺术好似文法对于写作家，但是现代的学者们不再倚靠欧氏几何学的三度空间了。画家们是完全自然地在他们方面通过直观，从事于空间的新的可能的尺度，而这是在现代画家工作室的语言里简短而普遍地用第四空间这个概念来称呼。我们附加说，这种第四空间的构想，对于许多青年画家，只是他们的企图的一般的表达，当他们观察着埃及的、大洋洲的和黑人雕刻，沉思着科学的作品，并期待着一个崇高的艺术时候；因此人们对于这个乌托邦式的表达，也结合着一种历史兴趣。

表象的艺术

立体派和旧画法的区别是这一事实，即它不再是一种模仿的艺术，而是一种表现的艺术，它企图提升自己成为新创造。在表现的或新创的现实中，画家能通过一种几何形化来表现三度空间。在单纯地再现眼见的现实时，他能借助于视觉幻象，通过缩短及透视，而这却将使被表现的或新创的形式变形。对于这种内在的表现的现实性，每个人是具有感觉的。

这些极端派青年画家有隐秘的目的，即创造纯粹绘画。这纯粹绘画还在开创阶段，还没有到它想做的那样的抽象。画家没有离开他们耐心探问的自然界，要求它对他们指出生活的道路。如没有诗人和艺术家，人类从宇宙获得的最高的观念将迅速衰落，在自然里显现的秩序——这是艺术的成绩，也将消

失掉。一切将沉沦到大混乱里……诗人与艺术家在竞赛里规定着他们时代的形象，未来将勤恳地遵循他们指点的方向。

安德烈·洛特[1]（1885—1962）

资料来源：(1)《从安格尔到立体派》，波茨坦，1925年。(2)《绘画，心与精神》（论文集），巴黎，1933年。(3)《立体派的诞生》，巴黎，1935年。

无前提地向自然探问

安格尔（Ingres），如果他把他的眼睛从学院形式离开，而最后转向自然，他除掉拿他的感觉所发现的对象，来代替熟悉的、太熟悉的对象以外，还能做什么呢？他完全不带武装地靠近自然，只握着"幸福的天真性"，这也是他请他的学生们终身保持着的。

同一这些对象，屈服于印象派的耐心探询之下，在固有色的统一性假象里，令人猜想色彩的各种变化。全部分光镜的色，显现在里面：这些对象，被另外一种眼睛所询问，立体派让我们见到折光、强调和过渡，这些前人尚未想到的东西。

立体派重新拾起塞尚的愿望，"从印象派里做出某些像博物馆里艺术那样具持久性的东西来"。印象派记录着光学现象达到分解的最后的结论，画面的结构不再提供任何抵抗。感谢这个自由，他们把一种新的色彩体系发扬光大，对于这一功绩我们应该感谢。但这却没有被利用于对精神服务。这新物质自身被培养着，对自然的各种印象没有普遍化的力量。

但塞尚是伟大的建筑师，他也掌握这物质的各种秘密，而同时负责一个新宇宙的设计。

被他所运用的手段，在不断提高里，导致一种对古典大师的诸手段的绝对否定，但他的创作都用尊严站立在同样的平面上。它们是同样的创造性的韵律的果实，也同样要求高度的普遍化。那印象派的无止境的破碎的浪涛，在塞尚这里站定了。赖他的谦逊，他具有力量，通过客体来倾听。模仿自然，在这里，比一般风景画家获得更高一级的意义。这些画家研究自然的产品，而人应该钻研它们的规律呀！

[1] 洛特（André Lhote），法国画家、评论家。有立体派倾向。作品有《足球》等。——编者

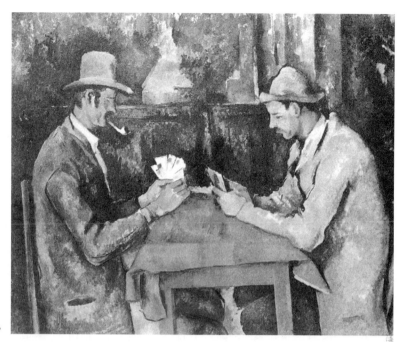

塞尚
《玩牌者》

塞尚用另一种远景透视法来代替学院式的画法。他忽视物象的实际的尺寸,而赋予它们一种精神的空间。塞尚画里各形体的被整理的、智性的、造型式的融会,这种平面的互叠和对象的交织,具有类似的意义。那物质的客体不算得什么了,只留下一个独一的艺术性的构造。假使塞尚从事于"主题",他自己很知道,这主题是精神性质的。一切沐浴在一种由纯结晶体形成的理想的氛围里。没有干扰的东西,没有寄生的植物,扰动这些永恒妥当的相互关系。谁能提升自己到这个高度,对于他,现象的不息变动的圈圈,显示接近最完满的形体。他企图表现各种关系以代替物体,他用圆球、锥体、圆柱形或从这些形式构成的更复杂的形象,来支持这各种关系的表现。塞尚把一个对象在一更高世界里的比值,来和这对象相衡量,而运用着象征物。从 1885 年起,他的画面结构是各形象元素依法则结合的成就,类似乐曲里常时定发的旋律。

塞尚的伟大事业

塞尚的自发性的工作,让彩色物质从流逝的感觉里产生(印象派的),第二阶段的工作是在头脑里活动,并在那里建立起来,使那些从先行的分析里出来的各元素服从一个节奏。不再有物象了,它们溶解了自己,混和了自己,从

全面里只让任何一个指定的部分突出来，屋顶或墙的一角，它们是这一综合里先行的分析的最后的见证。这节奏像是那混沌中的运动，它正在向着宇宙的秩序组织自己。这秩序不再是按照固定习惯所认可它们的那样的各物的分布，而是对于个别抽象面的严格造型意味的幻想。

空间不再是物质的，它排除着距离、空虚、尺度等观念。第三阶段是取消了空间，让位于一个完全喻意的、给予我一个无边界的表象。人在这里必须用数理科学里一个名词："第四空间"。人须划掉"美"这个字。画面成为神圣异迹的比值了。不可能不参加到这一壮伟的事业中去。印象派自从塞尚利用了它以后，对于我们不再显示为单纯的净化调色板，如人们现在还这样写着的。

塞尚理解到，模仿宇宙的最高方式，不在于描述细节，而是"象征式的"重新创造那结构。

立体派的形成

1908 年：画面是由一些单纯的平面，一些宽阔的小面（复合眼）像由结晶体（它们的尖顶和底面突然磨灭了的）所组成。这种几何形象精致的折光。这种"受光部分"构成立体派的最初的、最重要的发现。在塞尚那里，已经在色调的相互接近的形式里，和轮廓线的部分的精致的磨灭里，存在着这类东西了。但立体派才给予这种溶汇以特殊的、被重视的意义。那些"受光部分"同时还是"气氛"的一种自由的和音乐性的表现，这气氛在这些溶汇点内破灭了物象，而使画面成为一个由不可分解的、溶汇在一起的各部分合成一个总体形象——一个封闭的形体，由公开的各种形所组成。在 1909 年里那各个小面的多面性更增长了……微少的光射在一个形上，将被吸住、改变，由于翻译成一个几何形象而显得高贵了。最圆的形式折化为从未识知的层次里；各个面沸腾在一种丝绸的颤动里。各个小面被组成队，受一种施压力的节奏所指挥。

1920 年，继分解表现式的立体派之后，是表象的立体派。例如表现一座房屋时，不再是被每个人直接用眼所见到的某一规定的房屋，而是从事于一个被分析了的，从许多视角同时见到的，由表象的各种形式所构造成的房屋。习惯的透视的间架推翻了。从同一事物，例如一个盛草盆，人见到是一部分从下面，另一部分从侧面，第三部分又另从一方面，溶汇在一个由许多平面组成的形体里，折合在一画面里，相邻地平铺着，相叠相渗着——这个革命已经暗示在塞尚所画的果盆里。在他的水彩画里，这是来自对画面内在节奏的要求。物

象每一性质有一种新的透视应和着：圆、密、影、透明、粒形、装饰，对于每一个性质创造了一个画面空间的特殊的折叠。

自从印象派以来，画片在最好的场合也只是一个装饰品，人可以随意更换另一个同样可爱的。而立体派的画是一不可分解的溶汇和各物象相互间以及与画面的渗入。

在这时产生那被误用的概念"第四空间"（第四面），人们想用这概念来称呼非现实的空间，那些由于物体元素的换置所显出来的……这种有点无节制的概念，最后只表达出：绘画重新找到了它的较深的意义，即是成为一个对空间的幻想，把那两个相反的价值，二度空间的画面的要求和实物体三度空间的要求协调起来。绘画只在这场合获得它的最高尚的表现，那就是它在不模写空间深度的情况下，能强有力地暗示出来。空间的深度除了用文字外，不能另样表达出吗？我们不能给予一个三度空间的比值吗？深度能在观者的精神里（而不在画面上）来实现吗？塞尚运用多少的辛劳和牺牲来达到暗示空间，代替去模写它。毕加索的画是多次的、高度创造性的探询自然的结果。他继塞尚之后，表现出成千的形体符号，来代替通常的物象，这些形体符号是伴着那些通常物象的，却是对一般精神散漫的人们的眼睛尚未显示出来的。——他的一幅立体派的人像，是一对于少数的，从现实选出的元素的热情沉思的结果。……类似性是同样地像美或情感，是一个造型或色彩秩序的现象。比起朋纳外表的类似性来，

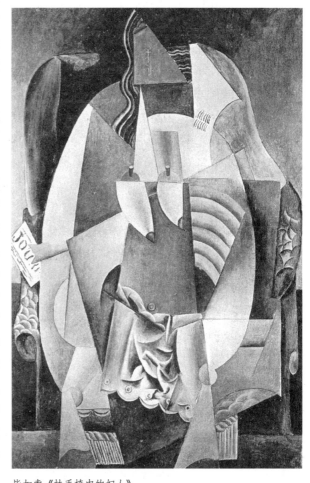

毕加索《扶手椅中的妇人》

145

毕加索运用符号能更多揭示内在生命。(内在世界)的秘密通过另一秘密(绘画的)来表达，仍然是达到人的心灵最漂亮的办法。而这在事实上是不能达到的。

瑞安·格里斯[1] (1887—1927)

资料来源：康威勒：《格里斯，他的生活、创作、论文》，巴黎，第四版，1946年。

我不是有意识地根据考虑采取了立体派，而是我在一规定的精神里工作着，导致我走进了这个行列。所以我不曾对它思索过，像那些从远处观察着它的人们。

由于反对印象派画家运用流逝的元素，立体派寻找较为巩固的成份。——例如代替物象上瞬间的照明，人们坚持固有色，代替着一个形式的可视的现象，人们安置下人们认作这个形式的本质的性质；但这却导致到一个分解的结构，因为那就只存在着画家和对象间的理解关系，几乎完全不再存在对象与对象自身间的关系了。

但现在，所谓的立体派美学的元素经由造型手段已固定下来了，昨日的分解已转变成为通过客体与客体自身之间的关系的综合，人们不再能对它作这种谴责了。

今天我不再看到有可能性，这样或那样来表现我自己，因对于我，立体派不是一种创作方法，而是一种美学，甚至是一种精神状态了。如果是这样的话，立体派就必须和同时代的思想的一切表现有联系。人可以孤立地发明一种技法，一种创作方法，而不能发明一种精神状态。

综合的立体派

我用精神的各种元素工作，用想象力，我试验把抽象的东西做成具体的，我从普遍的到特殊的，这是说，我从一种抽象出发，以便达到一种具体的现实，我的艺术是一种综合的艺术，一种演绎的艺术。我愿做到，当我从普遍的基本形式出发，能创造新的个体物象来。照我看来，普遍的是造型的、艺术性合规律的、抽象的方面，(格里斯在这里误用这词："建筑性的"和"数学性的")我要把它人化：塞尚从一个瓶造出一种圆柱形，我从一种圆柱形出发，以便制成瓶的类型的一个个体物象。塞尚追寻"画面结构"，我却从这点

[1] 格里斯（Juan Gris），西班牙画家，立体主义代表人物。——编者

出发,因而我用各种抽象色彩来构图,当我布置这些色彩时,我让它们成为物象。这种绘画对别的绘画的关系像诗对于散文那样。

艺术家们曾经相信用美的模特或美的题材可以达到一个诗意的目标,我们却认为用美的各种元素能更好地达到,而精神里的各种元素定然是最美的。如果那些观看世界的各种样式,人从这里面抽引出审美的各种元素来的,在时代的进程里改变了,但彩色的各种形式间的相互关系是在基本所谓不变的。人再现某一规定的现实的组成部分,而从这些东西里抽引出一幅画来。我的方式正相反,它是演绎的。不是那画达到和我的对象一致,而是那对象达到和我的画一致。我说那是演绎,因为这些色彩的各种形式间相互的绘画关系,对我暗示着一个被表象的现实界的各元素间的某种关系。一个形或一个色的性质或空间,暗示给我一个物象的标志或禀性。因此我永不能预先测知一个被表现出来的客体的外貌。

如果我把绘画的(仍是无物象的)各种关系个别化,达到客体的表现,这

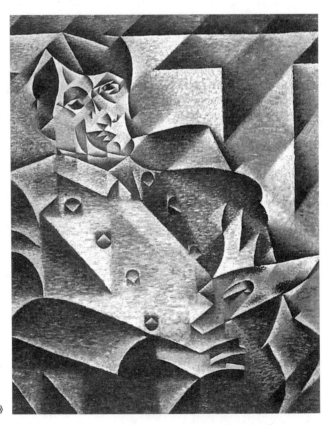

格里斯《毕加索肖像》

是为了阻止观赏者自己来做，因而会对他暗示了一个不是由我预先设计的，通过各种彩色形式的全体来暗示的现实。

当我是我自己的，观赏者的场合，我从我画面里抽出对象来。对象改变着那纯绘画的各种关系而不毁灭或变动它们。他不再改变它们，像人们改变一个数的关系，如果人用同一数来乘双支的话。

因此人们可以说，一个被我所画的物象只是一个先前已存在的绘画的各种关系的变形。在达到该画完成之前，我不知道这一变形将会是怎样的，这个变形把对象的容貌赋予那画面。

客体的原始观念

物象对于画家，简单地说来，就是各彩色平面形的一个复杂集合体。我强调着平面形，因为把这些形作为空间体积来观看，那首先是雕塑家的事。谁在画一个瓶时只想到表现它的质料，他应当宁愿做一个烧玻璃工人，代替做画家。超越人们在实践生活里观看一物件时所能具有的各种视角之外，有一种东西，人们可以称它做客体的原始观念。每一个时代曾经对那纯绘画性元素给以别的意义，例如宗教的或自然认识里的意义。无疑，文艺复兴以来，在绘画里运用中央透视法的发明，对于美学家产生了影响。那些运用了受解剖学和生理学影响的绘画元素的画家，自然和那些聚精会神于光和照明的画家将不选择同样的模特。

不同的绘画元素的选择固然影响着一个创作的动机，但是那作品将不能算做绘画的，如果它不是用绘画元素做出来的。

如果这些绘画元素被很好地整理了，它不能提供出那客体的原始观念，那个具有普遍人性的东西吗？本质性世界（我说本质性的，因为我称呼这对于物的表象形式为本质性的）的一个这样的代表，意味着一个这样的美学，和一个这样对造型元素的选择，它适合于揭示这一纯洁的，在精神界里生存的世界。

有纯粹造型的手段，它们存在一切时代，在绘画艺术里固定地存在着，也有别的手段，它们服从于各特殊的美学观念之下；例如意大利的透视学是一艺术手段，它服务于文艺复兴的美学要求；但绘画的真正的纯粹造型的创造，在一切时代里，却是一种彩色平面的建筑物。

〔格里斯现在给建筑这概念以他自己的定义。他认为那是由各元素集合的一个整体，它不同于并更多过于部分的积数，例如氢气和氧气的化学结合，成为一全新的素质，具有新的特性，即水。在这个意义里，"彩色平面建筑物"

是绘画的综合性技法。〕

这彩色平面建筑，是画中所含各色彩与各形式之间的和色彩形式之间的关系，而那（在历史中不断变动的）美学，规定着画家与外面世界的关系的样式。画中的每个形式建立在三项作用里，即对于它所表现的元素，对它所含的色彩，和对于别的许多形式，这些形式和它一起构成画面的全体。换言之，它必须和一（与时代结合的）美学相应，它必须具有一个绝对的价值，在彩色平面建筑的普遍合规律性的意义里，和一个相对价值在画面的特殊建筑里。

当我们观看彩色平面时，呈现出的第一个知觉是它具有两个基本特质，即它的空间和它的性质。例如圆圈形的性质是独立于它的大小的量。色彩也有两项基本特性；它的性质（例如红）和它的浓度（例如饱和的红、淡红）。

〔格里斯指出那些存于色与形的性质一方，和形的空间及色的浓度之间的另一方类比。进一步他又指出下面的类比：亮的、扩张的色彩和扩张的弧形的形式的一方，以及深沉的、集中的色彩和集中的棱角的几何形另一方；暖色和不规则形一方以及冷色和规矩的几何形另一方；浓重的色彩和对称的形式具重心轴一方以及轻快的色彩和非对称形式另一方；或多或少强调着的两色彩间的对抗和或多或少强调着的两形式之间的对抗。〕

这是绘画性建筑的几个基础，所谓画家的数学，只有这个数学能服务于建立画面的建筑，只有从这个建筑能诞生出画中的对象。（现在要再度强调，画家不是从一自然对象出发，而是从自主自立的平面各形式，从这里面才产生出一个新的对象。）

没有画无对象

为什么人们现在还要对各种力印上现实界的记号，当它们已经相互间协调了，构成一个画面建筑？我回答说：每一绘画的暗示力是大的。每个观赏者倾向于赋予它一个题目。人必须预见到这个暗示力，迎接上去，接受它。但画家应在达到这作品完成之前，不知道它的最后的情况。模仿一个预见的情况，就是和照抄一个模特的形象一样了。

绘画对于我是一个丝织品，经线是表现的部分，纬线是建筑的或抽象的部分。这些线相互紧握着，如一方面的一根线缺少了，织品就不可能成功。一幅画没有表现的企图，照我的看法，就是一个不完全的习作。因只有当它终于达到一个物象的现实时，它才由此完成了。忠实地再现物象也不构成一

幅画。因为即使它满足了彩色平面建筑的各种条件，它仍然缺少美学，这就是说缺少对现实中各种元素的选择。那是一个客观的抄本，而不是一个主题。美学的分析解析了世界，以便从那里面选出同一范畴的各种元素。然后创作时组合这些元素，以达到一个统一体。这是综合。绘画的惟一的可能性是画家和外界世界的某种关系的表达，而画是这些关系相互间和那容纳它们的有限平面的紧密结合。

阿尔倍尔·格莱兹[1]（1881—1953）

资料来源：(1)《关于立体派和理解它的方法》，巴黎，1920年。(2)《立体派》，慕尼黑，1928年。(3)《造型的意识、形式与历史》，巴黎，1932年。

平面节奏式的造型

自相当时间以来，已经存在着对那从文艺复兴接受来的形式观念的怀疑。从德拉克罗瓦以来，画家们对学院派挑战，他们给予一个在运动中的形式里生动的动力主义以优先地位，超过空间中固定体积不动的画面形式。……但他们还不知道，对于一个新的创造，需要和他们占有的手段不同的手段。立体派不是一个通过表面的特殊性标志的学派，它是一个新诞生的精神状态的贯彻着一切的秩序。它在它的进展里发现了平面节奏式的造型。以前，平面只是一个投影的区域，没有自身价值，在它上面，人们运用透视幻觉的技法，描绘出从知觉的空间割出来的一个切面，一种各物象的僵硬的组合。凡是人们通过他的双眼的窗户见到的，都按照一个普遍的、基于正常知觉产生的习惯来描绘。这不能是在真正字义里的造型，因画家只是通过他的不寻常的观看物象的样式，通过不能控制的个人评价来表现自己。这样的画就丧失了普遍有效的意义，经常的奇怪的变形，使它不知不觉地滑进了形而上学。

绘画是一种使平面生动起来的艺术，平面是一种两度空间的世界。它是通过这两度空间成为"真实"的平面，增加一个度，这就是要在它的真正的本质里改变它：这个结果只是通过透视术和照明术的欺骗，来模仿我们的三度空间的物质的现实。革命者在塞尚那里见到创构的意志，反抗模写自然，不可争辩的试验，从直线的平面发展新的造型，放弃透视法。在画法的新生里，塞尚是

[1] 格莱兹（Albert Gleizes），法国立体派画家，综合性立体主义理论家，"黄金分割小组"代表人物。——编者

指路的箭头。如果人们一旦看到这箭头,并沿着他所指示的方向前进,他就不再回头来询问这个指路者,而是勇往向前,只要他不曾疲乏。

从空间——形式到时间——形式

向着"永恒"追求着,立体派解脱了环绕着它的消逝着的现实各形式,把它们放置到几何学的纯洁性里去。别人(野兽派)消灭那绘画性的东西,由于它们简化物象的线条,并因此相信他们创造了一个富有风格的作品。但因在野兽派者那里只是从事于物体的外表的现象,画家们只能发展他们的眼睛的感性……单凭这眼睛的感性,担负起画面的美;混乱、主观,没有真正的组织,而构成立体派画面的美,却不再是无计划的,不可控制的了。这些由规律出发的绘画,再度是较为非个性的绘画了。我们分解着形式,它们的从不同角度的看法,它们的透视;物体将在我们手里转来转去,我们环绕着它转着。我们用充满惊恐的感动,追踪着形式的这种奇秘性。我们寻找把各种形结合起来的紧密的组织,我们把它们化为简单的几何形象。我们掀开各容积体。首先是容积的观念,它的造型必须分解,描写出来,然后,进攻透视的统一体,同时在各个多视角下的复合的造型。然后,由于把这些不同透视点结合起来有不可克服的困难,进攻那对于平面的真实性质的认识。从最初的各出发点,只剩下了那意图,去发现各形相互间的吸引性。各平面、各切面的互相渗入,占据了画家的思考……对各度空间的研究苦恼了他们……他们本能地感觉到,全部秘密就在这里;但是当他谈第四度空间,那就扰乱了这问题。在这项混乱里开始着立体派的第二阶段。在1911—1914年之间,立体派从"物体"的形式概念发展到"运动"的形式概念。因而最后消灭了文艺复兴的透视统一体。

积极的眼睛

物象的各元素,引归到尺度的公分母;色彩,它们的区别除掉是光的尺度外没有别的,对于重新恢复了活动性的眼睛,它们变化成为连续不断的环行着的节奏。德劳奈在1913年预告着一个新的目的。在他那里形式分析的叙述性(分析的立体派)立刻消解掉了,而一个新的形式在那里忘我地绕着圈圈,一个我们尚未认识的形式,不变动的陷进运动里了。

在他的色彩单调的画圈子背后,远离一切现代派的市场叫嚣,人们揣想着天的近在。造型里的时间因素,完满,最后有效性,圈绕着的天文学的。德劳奈像一个惊奇的孩子,玩弄着月亮、太阳。

德劳奈《圆形、太阳第二号》

绘画是一种默然无言的、不动的宣示。它所呼唤起的活动，只能存在于观赏者的精神里。它们和空间里物体的位置变易无关。后者是通过一个被动的、静观的眼睛来知觉一个运动。但眼睛是一种具主动积极性的器官，它在新的节奏式螺旋形绕圈的造型形式里，回返到它的活动本质，它的自身的积极活动里。人在宇宙里的地位改变了，昨天学者们和艺术家们畅谈着感官接受一切；今天他们认识到人自身是对他的外界所见的东西负责的。因那被理性所领导的感官放射出去并构造着。在那以文艺复兴开始的时代里，人只看自己作为一个具偶然性的旁观者，他不对一个被赋予的、不变的、物质宇宙负责。中古早期的艺术，表示一个人自觉对于一切绕着他的事物负责。形式立足于一个节奏式原理，创制构造性的乐曲，不表现不动的、不能透进的物件。它是开启的形式，方向性，不是面，是时间——形式，非空间——形式，它以数学为基础，不以几何学为基础。——就是对于我们，生命不再是存于空间的面里的东西。它是不可抓住的时间，它在一切"点"的中间生存着，这些点组成了面。对于我们，这个时间性标出了美的真正的原理。

如果绘画表现习惯的物体现象，它对于主动积极的眼睛，是一种过于沉重的恒久性，而不是轻松的运动。这轻松的运动沿着节奏的形式向前驰走，而同时在全体里占有了它。中世纪的形体上的集合着的线条（这是人们认为衣褶的坏的表现）是形式在早期的、非形象的节奏的意义里。历史家们不停留在这种"装饰的画材"里，因人们不能"读悉"它们，因一切文学是被除外的。

一切非形象的表现，被我们这时代错误地称做装饰。但物象的不存在，是从一个宇宙概念引申出来的；这个宇宙概念排除物质性物体的坚固性。一幅按

照这个组织规律构成的画，是一个符合着大全体的节奏的小宇宙。

这些艺术作品，抽空了它们的宗教灵魂，就成为个人的感伤性的宣示。在我们这新形式里所从事的不是描述，也不是抽象，而是从事于具体的、新创的现实。……这种现实不是少数人的优先权，它属于一切人。像大自然的现实。通过它的按自身规律的存在，在这里面反映着整个生命；它能感动每人的心灵。

罗倍尔特·德劳奈[1]（1885—1941）

资料来源：(1)《札记与通信》，未出版，供参考。巴黎德劳奈之友社。(2)《论光》，克莱译成德文，柏林，1913年。

我讨厌理论，虽然它们那样时髦。每个造型的诗意的状态，意味着否定绘画里任何一个先验的问题。

光与色

人们可以把印象派和它的先驱们理解为解放活动的开始。它是对寻找那惟一的现实、"光"的伟大预备时期。这个对于每一美的生气活泼的表现所必需的光的功用，是成为现代绘画的保留的问题了。修拉曾经从光引申出补色的相对抗性。他的早死，大概使他的发现的影响中断了。当他直接地倾向于造型手段的时候，他在这一范围中，已经反抗了印象派。他真正认识了补色的价值与意义，这是他的功绩；但是那被他和他的朋友所运用的分解到色彩点子，和这些色点的光学混合，是对于色彩对比自身没有意义，这色彩对比自身直接成为纯粹绘画的构成手段了。

从立体派到抽象艺术

被叫作立体派画家中的大部分，是仍然顺从着那表现自然物象的需要的。他们还使用印象派以前的绘画的各种手段（这就是说，用破折的色彩塑造体积）。为什么又回到印象派已经从它里面解放出来的手段呢？艺术不从对象解放，它就自贬为奴隶。如果它强调着物象上面的光的现象，而没把光自身提高到造型的独立性，它仍是会受到同样的指责的。

那最初期的，还在向塞尚看齐的立体派，直接面对自然，简化风景、人形、静物的体积（例如德劳奈自己在1909年画的圣塞微林教堂）。

[1] 德劳奈（Robert Delaunay），法国抽象主义画家，立体派代表人物，俄耳甫斯主义（Orphism）创始人之一。代表作有《向布雷里奥致敬》、《赛跑的人》。——编者

不久以后，容积里元素愈益分裂了自己，调色板节约自己到黑、白，使破折的调子或土色线条更破折些，自然的表现形式更少集中。这种"分析的立体派"还不是一个基本上新的绘画方法，却是一形式上的革命。在德劳奈眼里使破折的合法的，是那在许多不同的发亮的画面间的关系，这些光的面相互碰头，相互层叠，全体不再是静的了。

我认为这是一个在印象派与抽象艺术之间的过渡阶段，它具某些戏剧性的、热情的东西，但这"诗"在此都不是抽象的。举例：我的画《城市》、《巴黎铁塔》（在1911年立体派的展览会上展出）、《巴黎城》。在这段里我想创造物象各元素间的节奏关系，例如一个风景，一个妇女和一个塔之间的节奏关系。从各种破折里也产生了节奏、运动、冲击的中断。"破折"取消了连续性，正像这名词的含义所说的。声音中间的过渡（过渡到破折的各物象部分的溶合）呈现出通过它们的半明半暗，在全面里是灰色的。——一个破折的、分解了的形，即使它是全由诗意启发的，也不能创造纯粹的语言。破折的物象是不能缝起来的。如果人们从物象出发，是不能做出什么来的。

形发展得快些；色彩，在它的自身价值里被理解的，不是作为涂色（对物象各形的涂彩），尚有待于发展。我的研究开始于观察光对物象的作用，这就使我发现，线条在旧绘画规律的意义里是不存在的，它是被变形了，由于光线

德劳奈
《巴黎市》

的照射而破折。——这是对于形的不断研究，形是通过光，或说得更好一些通过许多光，即折光镜的光，通过同时对比的手段，来表现的。

我尝试一个色彩的建筑物，希望创造一个动力诗的各种元素，而完全停留在造型艺术的手段以内。没有一切文学和叙述性的故事。

我达到一种抽象的立体派，在它里面，各种色彩通过它们相互间对比的发展活动着，却还容许了物象的符号和指示，例如我的画《同时的窗子》（1912年）。那真正是一个新的创造，在过去和现代都没有相类似的。在这些画幅里，是为色彩而色彩。不再有自然的描摹，也没有超自然主义，而是，如果您愿意的话，它是最早的由色彩构成的抽象画。我不愿否定那些我所爱的色彩家，像中世纪的玻璃镶嵌画家、阿拉伯人等。但我愿说明，色彩的作用在古代和现代人那里没有纯粹发挥，它还由于描绘物象及明暗的任务而混杂不纯净。它还不是自自然然的世界语言。

纯粹绘画 —— 奥尔斯派 —— 同时派

我想，《窗子》所标出的是阿波利奈所称为"纯绘画"的东西，像他自己创造的"纯诗"。阿波利奈想把一切现代的趋向集合起来，构成统一战线来反抗观众的无知。因此他把这色彩的复兴联结起来，而命名为奥尔菲派（字义从希腊神话人物奥尔菲来，即一种原始诗——译者注）。——但这个名号对我显得太文学味。在《窗子》里色彩的对比，在直向和横向里起着像三棱镜那样的作用。

色彩和它们的规律，它们相互间的快、慢、或极速的振动、间隔等，一切这些关系，构成一个不再是模仿性的绘画的基础。它们的规律同时使那些空间诸关

德劳奈《窗子》

系客体化，和古代大师们相反，例如这些画家把物象通过黑与白表现在室内空间里，获得空间关系的表现。对于他们，颜色就是涂彩，是一种光彩的增添。但这不再能满足现代画家的要求了，他们的光学研究已进入圆满之境了。

有一天我接触到色彩的核心问题——"同时圆形平面"阶段（1913年）开始了。这是绕圈形式的阶段，色彩在它们的绕圈的性质里被运用着，形从色彩的绕圈的动力的节奏里发展出来。最单纯的圈形平面，是一块被涂绘的画布，在它上面那相互对比的颜色，涂掉实际上显现的东西（即不是物象的，也不是象征性的）以外，不再意味着什么。色彩通过对抗性而绕圈形地动着。但是那些色彩？红与绿，在中央对抗着，产生极快的振动，单纯的眼睛可以看见，这是物理的效果——我曾经有一次称这项经验为当头拳击。

在这中心点，永远在绕圈的形里面，我放进别的对比，一切相互和同时与画面全体，和色彩的总体处于对比中，而且一部分在相补足的，另一部在不相补足的引张中。（各种色彩反应着如石投水后的圆圈。多个的浪圈能相叠，运动也同时向着相反方向进行，因而一切处于相互影响中，具有"同时性"。）

最初的"同时性造型"还没能有这必要的活动性及大的多样性。需要着多年时间来丰富这些已寻得的对比，以便回到最初的全面构意，这就是达到形象。人们须寻得节奏性法则的新的多样性，来替代那旧的画面构架。

"同时对抗"是色彩的动力学和它们的构造。——我们通过我们的视觉官能接受光，没有这感觉过程，我们就无所能。在绘画艺术里，那由于感觉深处把握的光，被发现为由补色价值构成的色彩有机体。我们的心灵在谐和里占有它的生命，而生命是由"同时性"产生出来的。光的尺度和比例，以同时性而进入心灵。这个主题是永恒的，它是纯造型性的，从视看中来，是人性的纯洁的表达，这永恒的主题，因而是在自然本身里寻找到的。自然是被一个在它的多样性里不被局限的节奏性贯串着的。艺术在这里模仿它，以使自己清明，做到同等崇高，升高到多重合奏的直观境界，并同样的动作里重新聚拢成为一个整体（多节奏性）。这个同时性动作，是绘画的本质的和惟一的题材，我们画的不再是一盘苹果，不是铁塔，不是街道，不是风景，它是人心跳动的本身。赋予物质的生命的意义，通过物质自己翻译出来，通过色彩，关于水果盘，孩童们已经理解，但他们没有相应的手段来表现它。当他长大些时候，人们用陈旧的方法来束缚他们的才能，使他们虽有良好的禀赋，仍然成为小猴子。人让

他们像照相机那样来模写果盘的外表。我们曾经是孩子,但是在我这方面,我早就反抗着,我的活力和我的坚忍占了上风。

色彩的世界语言

我对您们谈过从分解到构造的过程。新的就是生命,这自然的秩序:每个人,最简单的手工匠,有眼睛来看世界上存在着色彩,而这些色彩表现活动、变化、节奏、均衡、连接、深度、幅动、协调、纪念碑式的大结合,这就是说:秩序不是通过逼迫,而是按照着人的天生的尺度,以致它们对我们的眼睛立刻透明着;但这里所谓人,应当理解为真实的人,有血肉有生命的人,在活动中的人,不是从外界被动的人。这个自觉的人,他唤醒他的直觉的种种能力,使它们通过色彩的世界语言可以被人接触到。这一切并不是说,我不再(在这些色彩里)暗示到自然界的形象、人的画像、形体、物体等;但这些将在一个完全改变了的形式里进行,在一个形式里,它不再是分解、描述、心理学,而是一个纯造型性形式,用色彩间的各种关系作为构造手段。

未来派

意大利的未来派集合了一些以革命的热情面向公众的诗人与造型艺术家。马利纳蒂的第一个宣言出现于1909年,发表于巴黎《费加罗报》。未来派画家的宣言是1910年发表于一个都灵的剧院而燃起一场论战。反叛,动作,权力意志,原始的生活力,对现代生存力量的肯定,这个全面狂飙似的装腔作势是和德国表现主义的热狂相似;但造型的结果都和法国立体派的作品相接近。

如果立体派从物象的形式分解出发,达到一个"同时观"画面形象,而这形象,最后能被理解为一个动力世界观的表现,未来派相反地却是从人的方面体验到的贯透动力的世界观出发。因此在这里"现实"不再是一个和主体对立的、由各种客体构成的世界,存在于空间里,而是一个内在和外在过程错综复杂的相互渗透。这个复杂渗透是通过"同时性"的画面构图而显现出来的,把相继续的转为相并立的,相叠,相渗入的,观赏者被引进这一构图里面去。静止的物象也被理解为潜在的动,溶化为各种力的线。因此可以理解,这个把世界作为"多度空间的世界"的历程来把握的概念,有时能够表现于一完全抽象的、由动力线与结晶体构成的节奏性里。蓝色骑士派吸取了未来派的刺激,在同样意义上,他们也溶化了立体派的影响。

未来派的宣言

资料来源：（1）《未来第一次宣言》，1909 年，马利纳蒂作。（2）《未来派画家宣言》，1910 年，波齐奥尼、卡拉、罗索洛、巴拉、塞维里尼等作。（3）巴黎 1912 年未来派画家第一次展出的《序言》，作者同上。（4）《音，声响，臭味画的宣言》，1913 年，卡拉作。（皆刊载于齐尔伏斯著《意大利半世纪艺术》，1950 年巴黎出版。）

无处不在的速度

我们的诗的本质的元素将是勇敢、大胆和反抗。我们宣称世界的光芒通过一新的美，丰富着自己速度。赛跑的汽车比沙摩特拉克的女神（希腊著名雕刻——译者注）更美。我们站立在各个世纪的最前面的峰顶，为什么要向后看？时间和空间昨天死去了。我们已经生存在绝对里，因我们已经创造了永恒的、无处不在的速度。我们要把意大利从这些无数的博物馆中解放出来——它们盖在它上面，像无数的坟墓。我们要不惜任何代价地回到生活里来，我们要否决掉过去的艺术，艺术终于适应了我们的现实性的需要。我们在画布上重现的情节，不再是普遍动力的一个凝定下来的瞬间，它将径直是动力感觉自身。在运动中的物象，不停地变化着自己，变自己的形，由于它像在空间里向前奔驰的振动逼迫着自己。街道上的地面，被雨润湿，在电灯的亮光下不断掏空着自己，一直到地球中心。谁还能相信物体不可透视。为什么我们在我们的创作里愿意忘记我们视觉的双重能力，它能达到表现适应爱克斯光的目标。

心灵状态的同时性

画家把客体和人物放在我们眼前，我们从现在起，把观赏者放置到画面的中心去。心灵状态的同时性存在于艺术作品里，这是我们艺术的令人陶醉的目标。我们举例来说明。如果我们画一个人在月台上，从室内来看，我们就不把这景限制在窗子长方形内所能看到的，而是努力来再现月台上人物所见所感的全部：阳光所照的街道上的热闹，左右伸去的两行房屋，给花点缀着的各个月台等等。这时周围景物的同时性，引出物象的推移和分解，细节的分散和聚合。为了使观赏者生活到画的中心里去，那画必须综合着人所记忆的和所看见的。

物理的超越

我们在宣言里说明：人须再现动力的感觉，这就是说，每个物象的特殊的节奏，它的运动趋向，或说得更好些，它的内在的力。一切无生命的物也在它的线条里表现倦惰或狂野，悲伤或愉悦。每个物件通过它的线条使人认识到，它将怎样分解自己，如果它顺从它的内在的各种力的趋向的话。这种图象分解并不从属于固定的规律，而是从物象的特殊性质，和观赏者对它的感情激动里产生出来的。更进一层说，每个物象影响它的邻物，不是由于光的反射（这是印象主义元素的基础），而是通过线条，角与面的真正的斗争，顺从着那统制着画面的激动（未来派元素的基础）。这些力线必须包裹着和带动观赏者，好像逼迫他一同去争斗。一切物象通过它们的力线奋力向无尽，波齐奥尼称之为物理的超越。我们所必须画出的就是这些力线。我们必须来解说自然，就在于我们在画布上把物象作为节奏的启始或延续来再现，这种节奏是物象自己在我们的感性功能里激引起的。

我们不仅是舍弃了那固定的、即人为的画题，而是我们也毫不在意地通过别的各个画题割裂了每个画题，从这些画题中我们绝非再现那全体，而只是开始的、中段的或终段的形式。所以在我们这里不仅是变奏曲，而是绝对相对抗

波乔尼《城市的兴起》

的各种节奏，我们把它们引向一个新的和谐。这样，我们就达到我们称之为心灵状态的绘画的东西。

此外，人们可以在我们的画上看到点块、线条、色彩的面，它们不呼应任何现实的东西，而是按照一个我们内心的数学，音乐似的准备着和加强着观赏者的情感。因此我们本能地寻找具体的外界景色与内心的抽象情感之间的连接。这些似乎是非逻辑性的线条、点块、色彩的面，它们是我们的画幅的秘密的钥匙。

我们拒绝——我们要求

法国人的一个典型的缺点，是倾向于女性、温柔、妩媚和它们关于静态的偏爱。我们却爱现代生活，这本质上是动力的、声响的、嘈闹的，不是庄重的、尊贵的、严肃的、等级性的。我们拒绝一切低沉的色调。我们的感觉不应再低声倾诉出来。从现在起，我们要大声唱出，反响在我们墙壁上，像嘹亮的凯歌。我们画上画出的阴影，要比我们前辈的白光还要亮，我们的画在博物馆旧画的旁边发出的光彩，就像白昼对于黑夜那样。我们要求红与深红，它们喊叫着，我们要求永不满足的绿色的绿，永不满足的发亮的黄色，波兰橘黄、深黄、铜黄，一切速度的、愉快的、焰火的色彩。嘈闹的、蒸发的色彩和太阳的沸腾与旋转，使艺术创作者几乎陷入疯狂状态。

我们拒绝直角形，我们称它为毫无热情的——立体形，金字塔形，一切静止形态。我们需要一切尖角形的激动力，动力性花纹装饰，斜行的线，它们落在观赏者眼里，像是从天上来的箭头；旋转的圈圈、椭圆形、螺旋形、翻转来的立体（一个爆破的形象）；多声与多节奏的抽象形体，它们符合内心不和谐的需要，这是我们认为在绘画的感性里不可少的。通过它们的神秘的俊美，它们比那些只从视觉和触觉来的美更富魅力。

蓝色骑士派——"伟大的抽象"

蓝色骑士派的各画家主要的是由于共同的观点结合在一起，而不是通过画面形式的共同的基本特征。这个结合是由于1910年康定斯基和马克的相遇产生的。"蓝色骑士"这名称是来自两位画家在1911年共同准备的一个现代画刊的标题。这刊物在1912年出版。两人由于他们的高度的精神自觉，似乎适合于担任领导，他们企图基于这种自觉，总结他们的创作经验。

康定斯基把他的先前的"新慕尼黑艺术协会"的同伴带进这个新团体，马克介绍了他的朋友麦克（Macke）。在静寂退隐的克莱也同这个团体有密切联系。

哈特曼强调，在这个团体里获得表现形式的现实表象的共同点，是"从中欧的浪漫的心灵"里来的，"它想……把自然和人在一个大的存在的关联里来观看……这方法是中世纪的"。它想通过解散我们的片断经验和片断感觉的体系达到较广阔的经验，以使从中提升出一个图象，这图象能够被了解为"世界的神秘的内在构造的象征"（马克）。

马克看到兽类是和被创造物的全体处于不可割裂的谐调中。马克开始把这些兽类的轻快的稳健的生活动作首先转化为节奏轻扬流利的线条表情，然后把各种色彩从自然主义的"无所谓"提高到精神的纯洁性。他又相信各种被创造物的统一性，存在的根基，须在被创造物自身内，在提高的、风格化的自然形象里找到。画面形式是和富魅力的装饰性相近的。

但目标是："替代着那被世界形象激动了的心灵，把世界自身推进谈话"。他这话证明他和表现派的尖锐的对立。表现派是把自然界的现象通过"表现派的变形"表达出他的感受。对于马克，世界自身深深地潜藏在现象的背后。1911年，他的形的结构接近早期立体派。它不再是从兽类的现象图形里引申出来的，而好像与此相反，它是从抽象的、结晶形的基本元素直接产生出来的，溶化进抽象形式的节奏和纯洁色彩的乐曲里。

马克和克莱在1912年访晤了德劳奈，和他的接触，对他们最后一步具有决定性。构造将成为透明色彩的结晶性的放射光芒之间的相互渗透。动物这时只是像一个宇宙韵律的轻灵的凝合，各种被创造物的尘世形象，"从个体化的罪恶里解救出来"被彩色光芒的放射线所吞噬。那著名的《蓝色马的塔》好像是一幅"对一切被创造物解救的画面"。色彩——形——相互透入成功为各种物象的欺骗性坚固背后永恒流动生成的表现。那抽象的东西，它有时灭去了自然物的一切痕迹，对于马克是"被创造物的宝库"，它意味着在一切个体化之先的原始的一、原始的纯净。

克莱一直再三表示着他的新信仰：艺术对自然界的创造关系是象征性质的。艺术手段的构造材料，对于自然界的元素处于比拟地位。艺术的构成不是由于模仿自然，而是由于它自己的元素，像自然那样。自然的现象图形是"造型的"；艺术家首当理解造型的各种力，在研究自然里首当把这造型的各种力

放在眼中。在和造型手段的沉想默想、创造形象的交涉中，他获得新的本质的东西，诗意的、魔术似的、传奇的内容，它们从画面的空间里浮现出来，这就是说：对于克莱说来，是由自然的怀抱中来的，为了把它们勾划出来，他考虑画面的各种元素，他说："我试验着线描；我试验着纯粹的明暗画法；在一切局部的进展里，我试验着色彩；颜色圈上的方向，指导、推动我……然后我试验着两个型式的一切可能的综合，结构着，再结构着，而且永远在纯粹元素的培养、保存的可能性之下。"

康定斯基在1910年画出了第一幅完全无对象的画（一幅水彩画）。他曾自述，他起初是怎样在自己反抗中达到的。他决不是像德劳奈或马克那样，即他不是对于对象不断进行构造的变形，使之终于被抽象的结构所吞噬。也不是因为康定斯基认为人们可以用绘画来谱音乐，用色彩和形来发展出某一像谐和及旋律调谐法的体系的东西。（这个观念在新印象派那里已预示出来，而在霍采尔导致到"抽象化"。）

康定斯基走的这一步，是完全自发地原于两层经验：对象性的大自然，是一种绝对不能透入的神秘。我们从它见到的一切，是假象；我们从它所知识的，是实践生活里的合目的性的表象。用这类视觉及表象的图形，绝不能接触到自然本身。另一方面，色彩及形本身却引起强烈的心灵的回响，神秘得像那隐潜的真正的大自然一样。用这一种元素来表现那另一种元素，是没有前途的。那样只会产生那假象世界的一个反映，在这里面，实践生活进行着，各种物象在里面合理的联系着。我们在这个假象世界里所称之为美的或表现的，康定斯基都感到只是感性的舒服，或庸俗的情调刺激。

相反地，对心灵深处的影响，内在的颤动，强有力的共鸣，音调的作用，是从抽象的各元素出发的；它的完全非理性的性质，正是这种作用的前提。一个相呼应的作用也可以在物件上经验到，如果人们懂得非理性地去看它，非逻辑地、绝对地从它的在实践生活里，作为我们环境的部分的共知的意义里解放出来。在这类似抽象的独自存在里，每个物象能创出"音响作用"；而在这个可能性上，按照康定斯基的意见，建立着一个伟大的现实主义；它使各种事物在它们的坚实的单纯的"物的存在"里相遇，从一切我们熟悉的表象和感觉解放出来，康定斯基以此预示着以后"魅力的现实主义"的这个定义。

在指出伟大的抽象和伟大的现实主义之间的类比里，康定斯基试图特别说明：他是怎样理解他的创作的元素，这些抽象的"音响"的。这个词"音响"，

康定斯基《第一幅抽象水彩画》

并不单只指对音乐的类比。一个颜色能够唤起对一乐器音色的联想，因视觉里的刺激能带动别的感觉区域的共同波动。一色因此可以是硬或软，暖和冷，苦或甜，这一切都隶属于它的"音响"。从这类的音响里，从它们的互迭、斗争、转变里产生着这"音响宇宙"。这种创作，是按照着"内在的必然性"进行的。关于它，没有可说出来的意义，没有可把握的诉说的及表达的性格；康定斯基不把这一点看作反驳，而相反地，看作是使它深刻化的前提。这是一个静观状态的成绩和对象。无论如何，康定斯基是深信不疑的，它绝不是主观心灵状态的投影，而更多地是那"永恒地、客体地"穿过了艺术家的"时间性——主观的心灵"。

1913年柏林第一次德国秋季沙龙里，蓝色骑士派画展的序言里说："我们今天不是生活在那个时代里，在那里，艺术是生活的协助者。今天在真正艺术里所产生的，好像是一切的生活所不能吸纳的力量的沉淀；它是那象征，把一切倾向抽象性的精神从生活引出去；没有欲望，没有目的，也没有争吵。在别的时代，艺术是酵母，使世界这锅面粉发酵。这种时代对今天说来是遥远的

了。等待这世界充实起来。艺术家须在同样的距离里远离生活。这是我们自己选择的对世界向我们提出的要求的关闭，我们不愿和它和混。在这'世界'里，我们也把那些和我们本质不同的艺术家计算进去；和他们一起工作，对我们似乎是不可能的事，不是由于像现在谈得很多的'艺术政策'的原因，而是根据纯艺术性的理由。"

弗朗兹·马克[1]（1880—1916）

资料来源：(1)《蓝色骑士》，慕尼黑，1912年版。(2)《通信，札记，警句》，柏林，1920年。(3) 朗克海（Lank-heit）著：《弗朗兹·马克》，柏林，1950年。

神秘的——内心的构造

我试图增高我对于一切事物的有机的节奏感觉，试图把我自己泛神论地感入大自然里的血脉的流动和颤抖里，在树木里，在动物里，在空气里……我见到没有比动物形象更幸运的手段，来把艺术"动物化"。对于艺术家，较之想象出在动物眼睛里所反映的大自然是怎样的，还有什么更神奇的观念呢？

我们的传统习惯，把动物放进一个自然里去（而这个自然是属于我们的眼睛）来替代把我们自己浸到动物的灵魂里去，猜测着它的视觉圈子，这是个多么贫乏的没有灵魂的习惯呀！

但动物和我们眼见的世界形象有什么交涉？画一匹反映在我们眼中的鹿，有任何一种合理的、艺术的意义吗？……谁能像毕加索画出的一个球形的"存在"那样画出那狗的"存在"？

那真是这样的，如果我思想着这样一个小动物的短小的生命，我将不能摆脱掉这思想：它仅仅是一个梦；这次是一个鹿梦，另一次将是一个人梦；但那做着梦的，那个本体，它是内在的，不可摧毁的。"世界是深，深过于人在白昼所想的"，这不是我的神秘主义，而是我们最神圣的生命情感。要说这些人（像康定斯基）他们的艺术只是"为了几个少数病态的财主能对这样一项刺激付出钱来而创作，那是胡说。人们要理解，在艺术里所从事的，是最深刻的事

[1] 马克（Franz Marc），德国表现派画家，"青骑士运动"（Blaue Reiter）发起人之一，1909年在慕尼黑参加"新艺术家协会"，至1911年分裂，又与康定斯基组织"青骑士派"，至1914年解散。其画风属于南德意志派，作品有《底罗尔地区印象》等。——编者

物；创新不应是形式方面的，而是思想里的一个新生。神秘在心灵里醒来，而和它一起的，是艺术的最原始的元素。——塞尚和格列柯（Greco）是越过几个世纪的精神亲属。两个人都在世界形象里感觉到神秘的、内心的构造，而这是现在一代人的大问题。我现在另样地看见它们（花和叶）了，某一种同甘共苦的情感，总是和它们在一起，一种同知共感。相互看着，沉默而具那姿态："我们已相互了解，真理是完全另有所在，我们双方都是从那里来的，而也将回到那里去。"人们之间几乎永不能这样交接；各个的自我总是相互冲突。在克莱那里大概还算是最少的。

那思想的抽象的纯粹的线，我永远寻找着它；我也总是在精神里把它穿引过万物，当然我还不能做到，把它，这根线，和生活结上——全少不曾和人的生活结上（因此我不能画人）。

纯粹的动物和不可分开的"存在"

我很早就已经感觉到人是丑的，动物似乎较美，较纯。但在它们身上我也发现那么多的"和情感抵触的"丑的东西，以至于我的创作本能地、由于内在的压迫，愈来愈程式化、抽象化。树、花、土地，一切对我一年比一年显出更加丑的、和感情抵触的方面，直到自然的丑，它的不纯洁，突然对我充分暴露在我的意识里。大概是我们的欧洲眼睛把世界丑化和歪曲了。从动物起，一种本能引导我到抽象的形象，这抽象的形象激动我更深入，在它里面生命的情感响得完全纯粹。

我们所许诺的"抽象的艺术"……它是一种企图，替代着我们被世界形象激动的心灵，让世界自身说出话来……艺术是形而上的，拧成为形而上的，它今天才能成为形而上的。艺术将从人的目的、人的欲望解放出来。我们将不再画森林或马，像它使我们满意或好像使我们满意的那个样子，而是表达出森林或马自己所感觉的，它们的绝对的"存在"，那个在我们眼睛所见的背后的东西。

我们将能做到的，是要看我们能够克服几千年来艺术创造里传统的"逻辑"达到什么程度。一切的艺术创造是非逻辑性的。有些艺术形式，它们是抽象的，不能用人的知识来证明。各个时代都有过它们，但常常被人的知识和人的欲望污染了。对于艺术自身的信仰已消失了，我们要把它重新建立起来。追求不可分割的存在，从我们短促生命的感官幻觉里解放出来，这是一切艺术的基本情调……指示一切东西背后的非尘世的存在，打碎生活的镜中像，使我们

马克《虎》

直观到存在自身里去。艺术的社会学的及心理学的解释是没有的。艺术的作用纯然是形而上学的。

我们束缚在土地上的生存是永远停留在片断里面的……但我们大家不都相信形态的变化吗？我们艺术家，为什么大家都在寻找着变态的形式？寻找物象外表后面的真正的形象？我们不是有千年的经验，我们越把一面镜子清朗地照向万物，它们就愈加沉默起来。假象永远是浅薄的；但把它撕去，完全去掉，完全从你的精神里去掉，从你的世界形象走开去，那时世界的真形式留下来。我们艺术家猜想着这个形式。一个神灵让我窥见世界的裂缝，在梦中它引导我们走向这纷乱世界的背后。

世界观——世界的透视

伟大的造型者们不是在过去的烟雾里寻找他们的各种形式，而是向他们的时代的真实的、最深的重心里去汲取。只在这基础上面才能建立他们的形式。那暧昧的字"真理"在我内心里唤起那物理学的表象：重心。真理变动着自

己，像重心移动着，它是在任何一处，只绝不会是在表皮上，绝不在前面……那日子不会太远了，在那时，欧洲人将被他自己缺乏形式的苦痛所侵袭。……这新形式，他们将不在过去里寻找，也不在外面，在大自然的格式化的墙面上，而是按照他们的新认识从里面掏出来，因而古老的世界神话转化为世界公式，古老的世界观转化为世界透视。我们今天透过物质来观察，那日子不会太远；在那时，将像穿透空气那样，我们穿透过物质的幅动体积来掌握。素材这东西，至多是被人容忍着，而不是承认它。

客观的艺术

你猜的不错，这些零章断句只是为我自己写的。——这全体作为自言自语，像一幅画，像巴哈的音乐，在根本上不需要听众。正是纯粹的艺术不想到"别人"没有意图来集合人群。……但在欧洲艺术里，很少很少完全纯粹的绘画。几乎处处潜伏着虚荣或顽固的理智的考虑和轻浮的丑相，甚至在最好的艺术家那里也太突出了个人。在我的脑里浮现的"贞洁的庄严"正是背弃一切这些丑相的。——我总是梦想着没有自己个别性的画。我厌恶签名。我也绝没有要求画一幅动物，照我所看见的，而是要像它们自己是的那样（像它们自己看世界和感觉自己的存在）。——我们的向抽象形式的欧洲意志，只是我们最高的自觉，热衷于事业的对浮泛情操的克服和回答。先前的人们，当他们爱那抽象的东西时，还未曾碰到浮泛的情操。

在这个时代里的艺术

创造的人让过去休息，不让它讨生活，对它敬而远之。我们这时代的任务可怕的艰难处，是在于我们对付今天千百万头脑里混乱思想，首先只能通过自己生活的孤立，和保持自己任务的纯洁，来重新恢复纯洁，我们坦白地这样说。至于我们能否被"了解"，这是无所谓的。我们只能倾听自己的心声，不是去追随时代。至少在艺术生活里是这样——只有这样，人才能走向他的时代，或一些人们的前面。艺术的样式，古代传来的不可消灭的遗产，在19世纪的中段已经崩溃了，从那时起，就不再有格式了。这好像一种流行病，弥漫于全世界。从这时起，所有严肃的艺术，只是少数人的作品。它们根本与样式无干，它们和群众的样式与需要没有联系，可以说它们正是在对它们的时代反抗中产生的。它们真正是一个新时代的顽强的火把。他们的思想（这些少数人的）有另一种目标：通过他们的创作，替他们的时代制造象征。这些象征是隶

属未来精神信仰的祭坛上的；在它们的背后，这时代的技术成品消失了。现代人从博物馆里学习到的是多么少，几乎令人不能相信……但他们可以从里面学到一切，那就是这件事：没有一个伟大的"纯洁的艺术"是无宗教的；艺术愈宗教化，它就愈有艺术性。

保尔·克莱[1]（1879—1940）

资料来源：(1)《日记本》，柏林，1953年刊在格洛曼编：《两次大战之间的造型艺术与建筑》。(2)《创造性的自白》，柏林，1920年。(3)《研究自然的途径》，慕尼黑，1923年。(4)《谈现代艺术》（演讲），1924年。

艺术的起始

大自然能够在一切里面浪费；艺术家必须极端节约。大自然多嘴多舌，直到胡说乱道；艺术家要沉默寡言。如果在我的作品里有时产生一种原始似的印象，这个原始性是来自我的严格控制，紧缩到少数的阶层。它只是节约，是最后的职业上的认识，所以是真正原始性的反面。曾经是有过艺术上最起始的东西，人们首先须到民族博物馆里去寻找或在家里小孩的卧室里去。不要笑，读者呀！孩子们也能做出来，他们能做出来，这里面却存在着智慧。……所以在这里孩子气和疯痴并不是一句诟骂的词句，用来 指这里所意味的事。这里的一切须用严肃来对待，如果我们今天要从事改革的话。

如果像我所相信的，传统的一切河流都干涸了，传统的捍卫者在历史的烛照下成了"厌倦"的总概念，那就是一个伟大的时刻来到了；而我欢迎着他们，这些参加即将来到的改革的人们。

造型艺术从来不是在一个诗的情调或观念中开始，而是在创造一个形象或许多形象，在协调几种色彩或音调，在权衡空间关系等等里。至于那些观念（诗的内容）里的一个观念来参加进去……它是可以的，但不是必需的。我从来不是为着一个文学题目来插画，我只是造型地塑造着。如果一个诗意或画意的思想偶然来应和着，我以后也高兴。

[1] 克莱（Paul Klee），德国表现派画家。原籍瑞士，"新艺术家协会"成员，曾参加"青骑士"和"桥社"。画风极为单纯，类似原始人和儿童的单纯心理，代表作有《向毕加索致敬》、《红色与白色的圆屋顶》、《R别墅》、《汽船驶经植物园》、《沉着大胆》、《死和火》等。——编者

举一个例——黑白画（Graphic）的形式元素

艺术不重视那可见的，而是创造可见的。黑白画的元素是：点、线、面、空间性能力。让我们展开来，我们凭借一张图表，作一次小旅行，进到更好的知识领域里去。第一个活动（线条）跨过了僵死的点子。过了片刻下来，以便呼口气。（中断的或在数次停顿里组成的线）回看一下，我们走得多远了。（反向运动）在思想里考虑路往这边或那边。（一束线条）一条河阻挡着，我们利用一只船（波形运动）在上面算是一个桥（穹形行列）……我们穿过一个未开垦的田地（面，上面画着许多线条），然后一个浓密的森林。他迷惑了，寻找着，有一次甚至画出奔犬的古典线条……我指出了从属一个作品的可见的黑白画的元素。我的要求，不能了解为，一个作品必须由各种元素构成。这些元素须提供形式，只是不要在这场合牺牲了自身。保持着自己——通过这个形式的交响曲的丰富化，变调的可能性产生了，因而观念性的表达可能性增长到不可计数……一切成长的根基是运动。如果一个点成为运动和线，这需用时间；同样，如果线移动成为面；同样，面移动而为空间。在宇宙空间里。也是运动，是那被给予者。"文字"的演进是运动的一个很好的比喻。艺术作品首先也是

克莱《猫与鸟》

演进,绝不是作为成品被体认。某一种生发的火,生动起来,通过手传递下去,流向画板,在画板上,作为火花跃出来,不管它到了哪里,构成圆圈,继续回到眼睛。对于艺术欣赏者,在艺术作品里安置了轨道,导引着他摸索前进,像这轨道对于一个放牧场上的兽的摸索着的眼睛。

纯粹的手段——对象化的属性形容词

在一次演说里,克莱说到元素、线条、明暗调子和色彩,说到它们的尺寸、轻重和质的关系。处理这些元素作为绘画元素,是造型过程的开始,个别的元素从它们的一般的秩序里,从它们的安排好的地位里凸出来,以便相互升高,结成一个新的秩序。这个新秩序可能发展到远离自觉处理的范围。

对于这个"尚无物体的造型"的有关内容的解说渐渐地冒了出来,开始亮开:如果一个这样的形象在我们的眼前一步一步地扩大,就很容易生起联想,这联想扮演着解说具体内容意义的角色。因为那个较高级的组织是适合于运用某些想象带进一个和自然界某一熟悉的形象相类似的关系里去,以便和它作比较……但这个联想性质却是艺术家和普通观众中间往往产生强烈误解的原因。

当艺术家还正在努力把那些形式的元素如何纯净和如何逻辑地来组织,使每一个放在恰当位置,一个不损及另一个,这时在他背后站着的普通观众就会说出毁灭性的话来:那位叔叔很不像呀!画家,假使他有受过训练的神经的话,他就会想:"叔叔来,叔叔去,我仍要继续创造下去,这块新石块是太沉重了些,它太偏向左边了,我要在右边安置一个相当有分量的同它相对抗,以便维持平衡。"他就在这边在那边改来改去,直到天秤在上面稳住。他在这工作里很高兴,如果他在开始的创造里,把那些良好的元素只需改动那么多,致使矛盾作为对照,正从属于一个充满生命的形象之内。

但,或早或晚,那物象的联想仍会来到,然后就没有什么再能阻止他来接受这个(联想),如果他在一个很恰当的命名里来表象它。这个肯定物象的一步就会激起这一或那一增添物,最后被迫到和一个定形的物体处于关联中。达到物象的属性形容词,如果艺术家有幸运的话,这些物象的属性形容词能够安置到一个形式上容易需用的地点,好像它们本来是隶属在那里的。

创造的根基

我现在想把对象界的一个面在一种新的意义里单独地来观察……艺术家对于自然的现象形式并不像现实主义者执行批判时那样，用强迫性的意义来衡量。他并不感觉自己是那样束缚于这个现实，因他并不在（自然）的造形者里面那样见到创造过程的本质……他观察得越深入，替代着一个已完成的自然图象，创造的本质的形象更多地是那演进……他对自己说：这个世界显现得另样，这个世界也将会是另一种样子的显现。在别的星球上又可能够达到完全不同的形式。在大自然的创造的道路上，这种活动性是一个很好的造型学校。不是吗？在显微镜里，相对小的进一步的观看，就会出现各种形象，这些形象，如果我们完全偶然在某处遇到，将会认为是幻想的，怪诞的。

那么，艺术家运用着显微镜、历史、古生物进化学吗？这只是比喻，只是在活动性的意义里，只是在一个自由的意义里，它不导引到规定了的演进阶段；这些阶段，在大自然里一次完全这样或将要这样，或在别的星球上能够这样，而是在一个自由的意义里；这个自由只是要求着它的权利，同样地活动，像大自然那样地活动……既然一切时空的活动性的中心机关，叫做创造的脑或心，它导引出一切功能来，谁作为艺术家不愿居住在那里面呢？在大自然的怀里，在创造的根基里，启开一切的钥匙藏在那里面？……我们的跳动的心推动我们深深地下去探到根基。然后从这推动里生长出来的东西，如果它是和恰当的造型手段结合着的话，就必须完全严肃地对待它，以便达到纯粹无滓的形象化。

然后那些奇异事物将成为现实，艺术的现实，它们使生活更宽广，比通常所显示的更宽广。

因为它不仅是热情地或多或少反映所见的东西，而是使秘密所照见的东西显现出来。

研究自然的道路

面对着大自然的有机体的富饶，大自然的学生首先只见到它的最后的分歧，尚不能往深处达到根或干。他还不能像有学识者明瞭在最末的小叶里也精确地重复着全体的规律。

你让学生们体验一个花苞怎样自己形成的，一棵树怎样生长的，一个蝴蝶怎样展开的，以便它同样地成为富饶的，同样是活跃的，同样固执，像那大自

克莱《靠近 L 的公园》

然。你追迹着自然的创造轨道。或可有一天你自己成为自然，像自然那样来创造。昨天的自然研究，……寻找那被空气滤过的物的表面，光学的看法的艺术……艺术家却是众星中一个星球上的被创造物。这是一步一步地达到表现，当在把握对象时一个全体化体现出来……对象通过我们的认识扩大自己，越过它的现象，因而那事物使我认识得比它的表面更多些。这样得到的经验，使得我能够推测到内部，而且是本能底地……引导物象达到融合的道路走得更远，它们把我对于对象的关系带进一个超越视觉基础的共鸣关系：1. 在自我内部从下往全体升起的、植根于地下的共同根基的非光学的道路；2. 从上面降落下来的宇宙共同性的非光学的道路。

树的比喻

在自然和生活的各种事物里的定方向，这个多枝多干的秩序，我想把它和树的根柢相比拟。营养原料从那里来，贯注于艺术家，以便通过他和通过他的眼睛。因此他站在"干"的地位。被那个液流的势力压迫着和推动着。他把他所观照的引进作品，就像树顶在时间空间里向一切方向展开和显现，作品也是这样。没有人会想，树顶应该和树根是同样地构成。每个人可以理解，在上面和下面之间不可能存在着一个确切的映影关系。很明白，在不同的基本区域内，不同的功能会表示出生动的差异来。艺术家在他被规定作为居于树干的地位，除掉把那从深处来的收拢和向前导引外，不做别的事。他既不是服役，也不是统治，只是媒介。所以他采取一个真正谦逊的立场。树顶的美并不是他自身，只是通过了他。

艺术对于"创物者"的关系是比拟性的，艺术是一个比喻，像尘世是宇宙的一个比喻那样。

把元素解放出来（造型的各种手段），它们的区分成为组成的各部分，分解和重建，在各方面同时合成全体，造型的多部声乐，通过动的平衡建成宁静，这一切是高级的形式问题，对于促进艺术的理解具有决定性，但还不是艺术的最高境地。在最高境地里开始那充满秘密性的事物，而理智熄灭得很惨。我的手完全是一遥远领域的工具。我的头脑也不是在那里发挥作用者，而是某一别的东西，一个较高级的、较遥远的任何处所在作用着。我必须在那里有伟大的朋友，明朗的，但也要晦暗的。这是一样，我发见他们全都有巨大的善意。在这世界里，我一切不能理解；因我正好像居住在死人里，也像在未生出的人们里。比起一般来，有一点更接近造物者的心。还远远不够近。从我发出热来？冷来？这是在一切火热的彼岸完全不能从事讨论的。在最远的地方，我最虔诚。有时我梦想着一件作品具有完全广阔的张力，通过完全元素性的、对象性的、内容性的、体式化的区域。这定然只是一个梦，但把这个今天还是空洞的可能性设想设想，也是好的。没有东西是匆促而成的，它必须生长，应该向上生长出来，期待一旦到了时候，那个作品就会变得更好。我们仍须探寻。我们已见到些部分，但还不是全体。我们还没那最后的力量，因为，没有人民拥戴着我们。

瓦西里·康定斯基（1866—1944）

资料来源：（1）《论艺术里的精神的东西》，慕尼黑，1912年。（2）《自我表白》，柏林，1913年。（3）《论形式问题》，慕尼黑，1912年。（4）《点与线对于面》，慕尼黑，1925年。（5）《从1923年到1940年论文集》，慕尼黑。

艺术与自然

我感到在一般情况下，艺术和我的艺术，特别当它们面对着大自然，是太过弱的元素……多年来，待到我通过感觉和思想，到达那简单的解决，即：自然和艺术的各个目的，以及各种手段，是本质地、有机地和世界规律性地不相同……是同样的大，因而同样强。对于我，艺术的领域愈来愈和自然的领域相分离。我常常站在一个丑的模特面前，而自对自说："多么聪明呀！"每个鼻孔在我心里引起同样惊赞的感觉，像野鸭的飞翔，枝和叶的联合，鱼的游泳，水禽的长嘴。我迷糊地感到，我接触到一个秘密的领域自身。但我不能把

这个领域和艺术的领域联合起来。自然的塑形的竭尽了的美和聪明，没有艺术大师企及过：大自然自身不遭触动。对于我，好像它嘲笑着人类的这些努力。它常常对我显得是在抽象的意义里"神性的"。它创造它的事业，它走它的道路，达到它的目的，这些目的消失在迷雾里。它对艺术是怎样的呢？——只是通过大的辛勤、努力和试验，我才把"艺术前边的墙"推倒。这样，我最后踏进艺术的领域，它类似自然、科学、政治形式，是一个自为自的领域，只被自己的、仅是对于它自身的规律统治着。它和别的领域在一起，最后构成那伟大的领域；我们只模糊地猜想着它。这些个别领域的联络，好像被一阵电闪照亮着。它们从来没有这样强烈地结合在一起，也从来没有这样相互区分着。这一电闪是（十九世纪里）精神天空阴暗化里的产儿；它漆黑、窒死，悬在我们的顶上。在时间的进展里，将有力地证明，这"抽象"的艺术，并不排斥它和自然的联系，而正相反，这个联系是较之最近时期里的更大、更浓密。抽象艺术离开了自然的"表皮"，但不是离开它的规律。请允许我说，那宇宙性的规律。

抽象画家接纳他的各种刺激，不是从任何一自然片段，而是从自然整体，从它的多样的表现，这一切在他内心里累积起来，而导致作品。这个综合性基础，寻找一个对于他最合适的表达形式，这就是："无物象的"表达形式。抽象的绘画是比有物象的更广阔，更自由，更富内容。

纯洁的音响走向前台。心灵达到一个无物象的颤动，它更复杂，"更超感性"。体验一切物的"秘密的心灵"，这个我们用不带武装的眼睛，在显微镜或穿过望远镜看到的，我称之为"内在的眼光"。这个眼光穿过硬的包裹，通过外面的"形式"，达到物的内核，让我们用全部的感性能力吸取各种事物的内在脉搏；而这个吸取，在艺术家那里，将成为作品的萌芽。它是不自觉地，因而死的物质颤动着。更进一层：各个事物的"内在的声音"不是孤立地响着，而是一切在一起……"群星的乐曲"。

伟大的抽象 —— 伟大的现实性

最重要的不是形式问题（物象的或抽象的？），而是内容（精神，内在的音响）。

现代的艺术体现着已经成熟达到启示的精神。体现的形式可以安排在两个"极"之间。1. 伟大的抽象；2. 伟大的现实性。这两个"极"启开两条路；这两条路最后导引到一个目的。这两项元素一直存在艺术里；第一项在第二项

康定斯基《构图第四号》

里表现自己。现在这两元素似乎企图分别地进行它们的生活。那抽象的通过物象来愉快补充，或是相反，这好像是为艺术准备了终结。前面提到的、开始萌芽的伟大的现实性，是一种努力，把外表的艺术性从画面逐出，把作品的内容通过（非艺术性的）反映单纯的坚实的物象来体现。——正是通过把艺术性紧缩到最小度，物的灵魂响得最强，因那外表的诱人的美不再引向歧路。——这种习惯了的美，给予懒惰的肉体的眼睛以熟悉了的享受。作品的影响停顿在感性里。因此这种美常常构成一种力量，不引导到精神，而是离开精神。

对整个世界，像它的本来面目那样，不加以美化，我们就会在路上走得更远。

那缩紧到最小度的艺术性，必须在这里作为作用最强的抽象，而被认识。随便一个物件，（哪怕一只烟斗）都具有一种不从属于它的外表意义的内在音乐。如果在实用生活里压制它的物象的外表意义被排除开了的话，这内在音响将增强。

对于孩童，那物件的实用的、合目的性仍是陌生的；他拿未熟悉的眼睛来看每一件事物，他还具有未被沾染的能力，把物作为物自身来吸取。对于一个感觉庸常的人，一般熟悉的东西的影响，对于他，是极为表面的。人的一个完全单纯的动作，当人们不知道他的实用目的时，作为一个有意义的神秘的、庄

严的动作，将在自身为自身作用着。

它作为纯粹的音响作用着，那样地戏剧性和抓住人，致使人站住，好似在一个幻象面前；直到人忽然认识到那动作的实用目的时，幻想就消逝了。实用的意义消灭了抽象的意义。艺术家在很多方面像孩儿，能够轻易达到物的内在音乐。这里面存在着伟大现实性的根。物的完满和单纯所给予的外面表皮，已经是物从实用、合目的性的一种脱离，因而产生从内向外音响的作用。亨利·罗稣，被称为这种现实性之父，开辟了这条道路。世界响了。它是精神性事物的宇宙。因而死的物质成为活的精神。

正像在现实性里那样，通过删除抽象来加强内在音响，在抽象里，那内在音响也将经由删除现实性来增强。

在前一场合，是庸常的外表的有味的美，构成压低作用；在后者，是那通常的在外面的支撑着的物象，形成压低作用者。

那紧缩到最小度的物象性，必须在"抽象"里，作为那作用最强的现实来认识。假使在一画里一根线条从模写实物的目的解放出来，而自身作为一种物作用着，它的内在音响就不再因旁的任务而被削弱。因而获得它的完满的内在力量。谁知道，或者我们的"抽象的"各种形体一切都是"自然形体"，但不是"实用的物件"。这种艺术和自然形体是"无目的性"的。由此，它们具有明朗的音响，对于这，必须具有一个耳朵。

音响

每一个形体具有一个内容（内在音响）。没有任何一个形体，世界上没有一物不诉说出什么来。一切"死的"鞭抖着。不仅是繁密的星、月、森林、花，就是在街上从水沼里闪出一颗白色衣扣……一切都有秘密的灵魂……它们沉默的比说出的多。……每个静止的点或每个动着的点（线条）。今天的艺术家，不顾一切地解剖自己的艺术手段，达到最后的界限，在内心的尺度上自觉地或不自觉地考察这些手段。

色彩首先具有纯物理性的作用，这就是说，眼睛将感受着美和别的色彩性质的魅力——色彩和形体的美，不是艺术里充足的目的（尽管纯唯美派，或也有自然派这样主张着，他们首先以"美"为目标）。神经颤栗固然要存在，但它主要是停留在神经的领域。——但色彩的表面的印象，能够发展成为一次深刻的体验。——从原素的作用，产生一个更深入的作用，它造成一个情感震动。像在一个回声里，心灵的别的区域进入共鸣。感觉强烈的人，好似正在被

演奏着的提琴，和拉弓每次接触时，在一切部分和纤维里颤动着。承认了这个解说，视觉就必须和一切别的感官关联在一起，正是这样，有些色彩刺目，别的又被感觉为柔滑的，以致人想抚摩它。甚至于色调的冷暖感的区别也建基在这种关联上。也有色彩表现得柔软，另一些又常显得坚硬，以至现挤出来的颜料被人感到干燥。那个名词："芳香的颜色"是一般被人用的。——增强的黄色像提高的音调。色彩是能直接对心灵发生影响的手段。色彩是琴上的黑白键，眼睛是打键的锤。心灵是一架具许多琴弦的钢琴。艺术家是手，它通过这一或那一琴键，把心灵带进颤动里去。

形，纵使它是完全抽象的和类似一个几何形，也有它的内在音响，是一个精神性的东西，具有和这一形同一的性质。每一形体是那样敏感，像一片烟云。在画面构图的各种条件下，同一形总是响着不同的音调。它的各部分的不被觉察的移动，会本质地改变着它。——一个三角形是一样具有它的独特的精神气息的东西。当它和别的形体结合时，这气息就会两样，获得细微的音响的差异；但在根本上仍是同一种类，像蔷薇的香气，是永不能和紫罗兰相同的。圆形、正方形和一切别的可能的形体也是这样。但人们觉察到，有一些色彩，通

康定斯基《抒情》

过某一些形体，在它的价值里增强；通过另一些却削弱了。无论怎样，响亮的颜色在尖锐的形里（例如黄色在三角形里），它的特征的音响增强。倾向低沉的颜色将在圆的形里（例如蓝色在圆形里）也提高它的影响。当然很明白，别的颜色在同样的形里不须视为某些"不和谐的东西"，而是作为一新的可能性；因色彩和形的种类是无尽的，结合与影响还是无尽。这种资料是不能穷竭的。

基本分析

康定斯基在他的范围广阔的对造型手段的个别研究里是怎样进行的，在此只能通过几个大大删节了的例子来介绍：黄是一暖色，向观者迎面走来，向外放射着，在亮度增强里提高着自己；低沉的，很暗的黄色是没有的。黄色具有物质的力的性质，它不自觉地向对象奔注，无目的地向一切方向流泻。封闭在一几何形里时，它造成不安定感，刺着，激动着。这个特性可以被增强，然后音响着像吹得愈来愈高的喇叭或大鼓声。它和发疯，盲目的癫狂，神经失常的情感状态相接近。它是奢侈，夏季力量的颜色。蓝是一冷色，从观者离去，在一蓝色圈里眼睛浸沉到一向中心后退的运动里。蓝色深化着，在暗度加增里增强，呼吸人类进入无限，到超感性的深处和静穆里。亮度增高时，它变得冷漠、无味，离人更远。蓝色的等级是类似乐器笛、大提琴、大风琴。黄色在通过蓝色的冷化时，立刻显得病态和超感性。蓝与黄相对向的运动，最后把自己扬弃到纯绿的幽静里。这个色不要求什么，不呼唤什么，自满自足，局限着，类似资本家。往黄色方向去是生气活泼、年轻、愉快；往蓝色去是沉思、静默。在白色里一切颜色消失了，是伟大的沉寂，却充满着可能性，像生产以前的虚无。黑是虚无而没有可能性。一切时间的终结。在这沉寂之上，每个别种颜色响得较强。灰色具有绿的沉静，而没有它的许多可能性，它在无安慰的幽静中带着微弱的希望。在红里是咆哮和火焰，更多内向而不外向，有男性的力量。明亮的、温暖的红表现着决定，高歌凯旋像大提琴。水银朱色像平均火热的热情、管乐器声和强烈的鼓声；通过蓝色，它就消灭了，像热铁穿过冷水，产生浊音，它也有它的特殊音响。水银朱和黑色结合产生棕色，在它里面，红还像勉强可听见的有力的破碎声。茜红漆能够予以加深，因而它的火热气氛增长，像潜伏着的兽准备伺机跳出，它的音响像热情的中音或低音的大提琴声；开朗了以后，它表现出年青、愉快，音响像提琴的明朗的歌吟声或像小铃声。橘黄色放射着黄及红的集聚的力，它起的作用像健康和日光力，像强壮的老喉咙或唱着长音。在紫色里，是冷红经过蓝色从人向后退，表现熄灭，像英国

号、夏尔美、木制乐器的声响。一切这些名词都只是指不能用文字描写出的各种声波。

"点"是基本元素，使空白的面受孕结实。地平线是冷静的负荷着的基地，沉默而"黑"。竖立线是主动的，热的"白"。自由的直线是活动的"蓝"和

康定斯基《蓝色天空》

"黄"。平面自身是下重而上轻，左边像"远"，右边像房屋。色与形的每个音响，适应着它在平面上的地位而分歧着。由于表现物象，元素的自己音响将大大的被覆盖或特殊化：人脸上的红，将成为情感波动的记号，作为天空的红，它将特殊化成为晚霞的情调值。未特殊化的抽象的"纯粹的"音响，引起一种细致的、超感性的激动，观者往往获得一种宇宙印象。走向抽象世界的步骤中的一步，是排除"空间的幻觉"，保持平面，把它作为观念中的平面，与空间同时来利用，迫使观者忘去自我，而溶解于画面内，像人们过去一直只从窗子看到街道，现在亲自走了进去。

数学与"数学"

人们责怪几位"抽象"画家，说他们对数学感兴趣。为什么一幅里面有几何形的画，被称做"几何派"的画，而一幅画里有植物的，不称作"植物派"的画呢？数学的数学和绘画的数学，是完全各异的领域。——一根竖立线，和一横线结合着，产生一种近于戏剧性的音响。一个三角形的尖角和一个圆圈接触产生的效果，不亚于米开朗基罗画上的上帝的手指接触着亚当的手指。如果说这手指不是解剖学、生理学的，而多过于此，它们是绘画手段；同样，圆圈和三角不是几何学，而多过于此，它们也是绘画手段。有时静的语言比高声的更强。沉默成为雄辩。在静物画中，一个苹果比起劳孔来，多么静寂呀！一个圆圈更静寂。我们的时代不是理想的，但在人的少数新的性质里面，人必须懂得高度评价那种增长中的性质，这就是在静寂里听到音响。——今天画面里一个"点"说出来的，比人的脸更丰富。一个三角唤起活泼的激动。艺术家，如果他机械地、没有内心的驱使，运用了它，他就打死了这个"点"。——像一块孤立的颜色，一个孤立的三角也不能满足一件艺术品……但人们仍然不能忘记这谦逊的三角的力量。

人们知道，如果人在一张纸上画一个三角，即使用很细的线条，三角外面的白对于三角内里的白有变化……而和这色的变化一起，内在音响也已变化了。为了避免误解，我补充说，照我的意见，画家从来不因一个构图而感到不安；他不知道，当他画一幅画时，他的兴趣是完全倾注于形式的。"目的"是不在自觉的意识里。当艺术家画一画时，他总是"听"到一个"声音"；这声音简单地告诉他"是或不是"。如果这声音太不清楚了，画家必须把画笔搁下来，等待。

内在的必然

"理论"永不能代替直觉的元素,因知识作为知识,是不富于生产力的,它只能满足于提供素材和方法。直觉也不能没有技法而达到它的目的,单独它自己也是不生产的。

我绝不能推想出形式来,当我看到这类推想出的形式时,我对它们有反感。一切被我曾经运用过的形式是"自己"来临的。我想这种精神的"受胎"过程,是完全类似人的生理的生产过程。世界的诞生,大概也正是这样的。

绘画是不同世界的雷轰似的相碰,这些世界在相互战斗里规定创造一个新世界。每个作品在产生时,它的技法上是这样的,像宇宙的诞生,通过多次大灾难,从大混乱的吼声里形成一种交响乐,叫做星体音乐。作品的创造是世界的创造。一个时想把它的生活在艺术上表现出来。同样,艺术家也想表白自己,而选择那些和他的心灵亲近的形式。这两项元素是主观的性质。但与此相反,那纯粹的永恒的艺术性的客观的性质,它经由主观方面的帮助而被了解。至于那客观东西的不可避免的自己表现的要求,是现在称作"内在必然性"的力量。

艺术的演进,是一种永恒客观的东西,在时间性的主观里不断前进的表白。今天共认的形式精神必然性里的一个收获,但它在今天已经是外在的必然性了。

绘画和音乐获致一个永远增长着的趋向,创造"绝对"作品,这就是说完全客观的、独立的存在物。这种作品接近着在抽象里生活的艺术(纯粹的永恒的艺术性)。

虚的画布

好像是:真空虚,沉默,无所谓,几乎是麻木。实际上是:充满着紧张,具千百低微的声音,充满等待。有一点受惊,它能被强奸呀;但它顺服着。它愿意做出人对它的要求,只请求着恩惠。它能承担一切,但不能忍受一切。虚的画布是奇异的——比某些画面更美。(中国画法里强调纸上空白的重要与此同理。——译者注)

最简单的各种元素。直线,直的窄的平面:硬,不动摇,毫无顾忌的主张着自己,好像是"自自然然地"——像那已被体验到的命运。是这样,不是别的。

康定斯基
《即兴第 30 号》

　　弯曲着,"自由",颤抖着,让开,顺从着,"弹性",好像是"无定地"——像那等待着我们的命运。它可能另样,却不是。硬的和软的,两者的结合——无尽可能性。

　　每个线条说:"我在这里。"它主张着自己,显示它的说着话的脸——听呀!倾听我的秘密呀!一根线是奇异的东西。一个小点,许多小点子,这里更小更小一些,那里较大较大一些。它们都深深地钻了进去,但仍然是活跃地——充满许多小紧张,它们在合唱里重复着:听呀,听!小小的报告,在合唱里加强着自己——成为伟大的"是"。黑的圆圈——远远的雷声,自成一个世界,好像不照顾一切,抽回到自身,在此时此地结束。一个慢慢地冷静说出的:"我在此。"

　　红的圆圈——稳坐不动,保持原地,深入自身,却同时流动着,因此它想把一切别的地点据为己有——因此它放射到极远的角落,越过一切障碍。电和雷共在着。热情的"我在此"。奇异的是这圆圈。最奇异的却是:一切这些声音和许多许多别的声音汇集成一整体;这整体的画幅成为一个唯一的"我在此"。

局限,"吝啬",疯狂的富饶,"奢侈",雷声霹雳,蚊声轰轰,一切夹在那里面的。千年是一短瞬,以便达到根基,达到可能性的极限。根基竟是不存在。

在第一次世界大战以前的调音叉是戏剧性的。在一个充满问题、猜想、推测、矛盾的时期,一种和谐化是不适合的。声音的争斗,失去的平衡,突袭的鼓响,似乎无目的的努力,破碎的冲动……从这里面构成一整体,叫做图画。

从1914年的初期,我心里升起了对"冷静"的要求——不是僵硬;但是冷,很冷(有时冰冷)在冰冷的表皮里面,有炽热的内容。

遮掩……1910年,我已经用"可爱的"色彩把"戏剧性的结构"掩盖着,这是不自觉地进行的,人把某些甜蜜的东西对付苦痛的爆炸,在"积极的里面塞进消极的"。在冰的下层有时流着沸腾的水——自然是用矛盾来工作的。——今天,我的要求是更宽阔,宽阔的多声部音乐,如音乐师所说的。

内在的团结通过外表散开,联合通过解散和破裂。动中静,静中动。画里的历程不应在画布面上进行,而是在任何一处所,虚幻的空间里。

真实应从不真实里(抽象里)说出来。核心里健康的真理,它叫做:"我在此。"

绘画寻找着"新的形式",但还只有很少几个人知道,那却是一种不自觉地寻找新的内容。对每个时代来说,有它自己的艺术自由的尺寸,和它相应和。对于这个自由的界限,最有天才的力量也不能跳过;但每次须做到竭尽这个尺度,而每次也是被竭尽了,不管障碍多么大。

抽象——绝对——具体

抽象的艺术,产生于欧洲各地,约在1910年和第一次世界大战之间,几乎是同时地,却用很不同的论证,赋予不同的意义。霍采尔是凡高同时人,但他到新世纪初才是一个现代画家。他曾经是负盛誉的现实派画家。当他在1888年从慕尼黑退隐到达骚去时,由于突然感觉到,他迄今仍未曾接触到较深入的艺术价值。从这时起,他的全部注意集中到造型的手段,这些手段在画面上运用对比和协调的规律表现"一个自为自的世界"。从这些手段里产生出纯艺术性的价值,而不在于表出物象。他慢慢地从这个观念发展到"绝对的"、从物象解放出来的绘画。对这一切经验,他试图根据感觉的规律来论证,并把它看做"绝对绘画"的一个在创成中的和谐与对比的大体系的部分。

他留下了一个分析色彩学的草稿,我们在这里只证引某些论点。

霍采尔的论点和康定斯基的根本不同。对于康定斯基，抽象的元素是具有特性的、神秘的力量；对于霍采尔，它们是纯粹美的价值在宇宙大和谐的活动里面。这里是对新印象主义者所具有的内在新属性，他同他们却不曾有实际的联系。此外，对于霍采尔，手段的独立性并不意味着同时就要绝对放弃物象。他从1906年以来，在斯图加特学院的教学工作时，他曾给予新的一代重要的刺激。

霍采尔也和德劳奈相亲近，通过他的对于色彩的天然美，和由于同时对比推动的内在生命所运用的方式；但他缺乏德劳奈的从立体派引申出的构造性的、结晶体似的画面空间。他的形式接近有机植物性，保持着青年风格时代某些线条装饰。

构成派的各种运动，丢掉迄今一切关于绘画的各种观念，包括抽象主义。它要求在大得多的意义里那画面的"绝对性"（即摆脱了一切），不仅是摆脱物象世界，也根本摆脱任何特殊的表达，摆脱感觉、情绪、想象世界，甚至于任何特殊的形式。

甚至于一个长方形在纸面上也还是一个特殊形式呀！

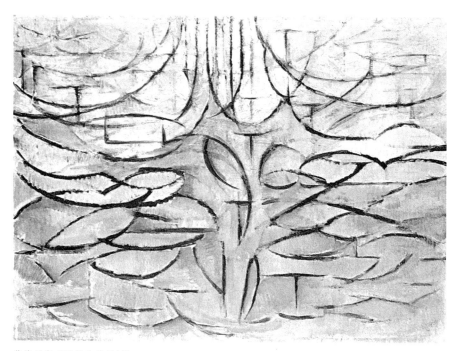

蒙德里安《开花的苹果树》

蒙德里安说明，他是怎样把这一形式来中立化，他又怎样把天然颜色来非自然化，以致只剩下纯洁的、普遍性的关系性质。甚至于那"和谐"一词，仍是指一种自然的、因而是特殊的感觉值，它应当由平衡性的关联来替代。这里普遍得像数学公式，但它又不是数理的，而完全是非理性的；它作为关系而无自体，因而是力学的；它作为普遍的观点，不是从另一现实引导出来的，在这种意义上，因而不是抽出来的（不是抽象来的）；它自称为具体的。

马列维奇申言："不再能说什么绘画了。"他用他的名作，一幅画在白底子上只有一黑色立方形，在1913年达到绝对的零点。从这个零点，俄国的"绝对主义"和构造主义开始它们的道路。蒙德里安在1920年，找到他的最后肯定的形式：全面的横线和直线，长方形的平面，用三原色和三非色（黑、白、灰）构成。

1907年，他在荷兰和范杜斯堡建立斯蒂尔（风格）团。通过建筑，东方与西方的"新造型"对建筑形式和器形产生重要影响。关于这一层，蒙德里安的关于建筑与生活空间造型的论述具特殊的丰富启发。

阿多尔夫·霍采尔[1]（1853—1934）

资料来源：《札记》（遗著），慕尼黑，1953年。

客观的和主观的艺术

画面是自成一世界，必须独特地和彻底地被研究。绝对的艺术是那种艺术，在它里面艺术手段的各种力量最少受到影响而获致效果。那非绝对的能，在艺术里毁坏艺术。歌德对艾克尔曼说："我要对您宣明一事，您在您的生活中大概都将证实它，这就是：一切在后退的和在解体中的时代是主观主义的，与此相反，一切在前进中的时代是具有客观的方向。"

或者是那主观的经历，对于一艺术作品成为第一性的，或者各种经历是对此作品从事理智工作的后果。

在前一场合，人被经历领导着，企图用艺术手段来表现；在后一场合，工作自身在它彻底地运用艺术手段中带来那些稀有的幻想，这些幻想是从造型的各元素的合规律的各种力里产生出来的。

[1] 霍采尔（Adolf Hotzel），德国画家、色彩学家。——编者

平面诸形式，是一切在平面上表现的基础。因为我们必须学习把物象从单纯的各种形里发展出来，我们就能把一个平面形式，对观赏者只变化为某一物象，如果我们对它只是随后才赋予物象的属性。

对于那在音乐意义里的画面，它只是通过自立的基本元素的发挥和加工产生的；作为绝对的艺术作品，具有最高价值；对于它，物象不是必要的。

色彩作为自立的手段

色彩里有八个对比群：色彩即自和为自的对比；色的明与暗的对比；冷与暖的对比；相补色的对比；浓度的对比；量的对比（涂色面的大小）；色与非色的对比；同时相并立的对比。

理论上的固定的色彩联系在画面上精致化，是通过各对比群的结合与相互关系来进行的。

绘画仍是太过于要求过分的情感表现，而不基于规律，因而是玩票的。

这六个主色在它们的整体性里是完全有效的，而我们也在广大的集合里面努力于这个整体性，用任何一种样式。

但这整体性已经由眼睛建立起，我们为了和谐，就要顺从眼的要求。一切色彩和谐的基础就存在这里面。——歌德的和谐概念：那种色彩的汇集是和谐的，他们对于眼睛把那眼所要求的，它（眼）自己能产生的补色（在彩色的后摹影像里）从外边带来。——色彩圈包含着各种色。在天然的秩序里那样布局着，使每对补色相对立着。每个色彩对偶，可以经由分解次色变成一个三音群。二色相类似，和第三色有某些共同点，如果它的中轴在色彩圈内，和这第三色有同等距离。人们因而有可能，一个颜色用一切颜色来表达。然后一个颜色能对于一个用一切颜色来进行的统一体给予基调，而我们能够对各种用个别的颜色的名字来命名色调；那通过分解产出的色彩，对于那些所称的基本色，自然不是实际的，而是在理论上的相同。

三色和谐的成立，是通过同时的相互影响。最浓厚的颜色影响最大，在生理上，在人的眼里，变化着另二色。

例如黄、紫、茜阳蓝转为黄、紫、深蓝就终于产生了二音黄一紫。所以通过"同时互泛"使整个色彩圈的各种通道成为可能。人们可以顺从那经由同时相互作用而产生的色彩，而把它在加工中真正引进画面，或让它们停留于相互影响里。那些相补色，在画面里仍是固定着。一切别的是通过同时的历程而动

摇着。

对那色彩游戏，作为方向，可以是：在某一秩序里越过一多样的动荡着的、颤抖着的而达到一个稳固的结束，达到统一性。

对于色彩的精神性化，克服它们的物质性，那些由眼睛唤起的"同时对比"发挥了奇异的作用。它们赋予色彩以另一意义，以致色彩成了不同自身的东西，在另一方式里激动着心灵；和在补色结合那里不同，眼睛在此协助着使色彩和谐，如果从简单结合里带出了更多的丰富，并且引进了相邻并在的色调，那么画面就由于色彩的颤动而更加谐和。

规律是对于感觉结果的一个公式，并且须重新成为感觉的占有物。

在有利地应用艺术各种手段的独特力量里存在着艺术创作。

通过和它们的交涉，到心理的和形而上内容的道路开辟了。想象将梦似地唤起。发明性的思想是某种接近梦的东西。灵感是不能传授的；但加工的可能性是基本上可以传授和检验的。我们必须知道，正是那艺术手段的各种动力才能赋予作品以灵魂和生命。

马列维奇[1] (1878—1935)

资料来源：(1)《观察1914—1919》，柏林，1924年。(2)《至上主义》，选自1914—1920年文集。

正方形与白的空间

方的平面标示着绝对主义的起始，它是一个新的色彩的现实主义，一个无物象的创造。现实世界的众事物，像烟云般对艺术的天性消失了。

我绝没有发明什么；我只感到夜，在它里面我见到那新的东西；这新东西我称之为绝对主义。通过那里的平面，它在我心里表现出来；它构成一个正方形，以后是一个圆形。在它们里面，我瞥见一个彩色的世界。在绝对主义里，不再能谈绘画了。绘画已经长久过时了。而画家是过去时代的一个成见。人们必须直接面向着色彩群自身，在它们里面寻找决定性的形式。红、绿、蓝的群的运动是不能用表述的素描反映出来的。这个动力主义正是绘画群的反叛行动，以便从物象里独立出来，解放出那些不表述何物的各形式；这就是说：纯

[1] 马列维奇（Kazimir Malevich），俄国画家，受未来主义影响，为俄国至上主义（suprematism）的创始人。——编者

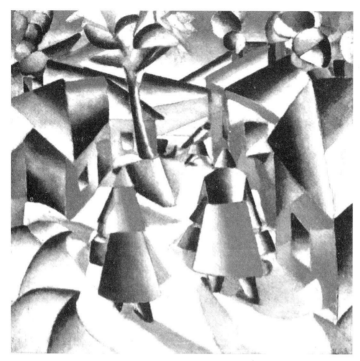

马列维奇
《雪后村庄的早晨》

绘画性各形式要成为主体超越理智的形式,即成为绝对主义,绘画中的新的现实主义。

脱离地球

如果我们脱离了地球,如果支撑我们的消失了,那时我们才能感觉空间。绝对主义的画布表现出白的空间,不是蓝的,蓝不能给予关于无限的真实表象。视觉的各线在此碰上一个穿窿而不穿进无限。

绝对主义的无尽的白,允许视觉线无限制地前进。

绘画的艺术不是一种功能。创造一个结构,不基于对可爱的美在形与色的关系里的审美趣味,而是更多地基于重量、速度和运动的方向。

爱尔·利西茨基(1890—1941)

资料来源:《艺术与泛几何学》,1925年。

新的空间表象

艺术与数学之间的平行线必须很慎重地来画出,因每个交相切断,对于艺术

是致命的。透视学把空间按照欧氏几何学的看法,作为僵死的三度空间来把握。

它把世界安装到一个立方体里,并且把这立方体那样来变形,以至它在平面上和基面一起,对我们的视觉显示为金字塔形。

这样就产生了一个墙面观,一个舞台上的深度,因而透视就这样和情景的描绘结合起了。透视把空间局限着,成为有界限的、封闭了的。

在这时,学术界来了大改造。僵死的欧氏几何的空间被卢巴契斯基、高斯和里曼摧毁了。在艺术里具决定意义的就是立体派的绘画方法。它把那封闭空间的地平线拖向前面,并且把它和平面等同起来。

未来派运用了另一套方法。他们把视觉里金字塔形的尖顶从眼里截取掉;他们不愿站立在物象的前面,而要站到它里边去。

力学地的度

正方形被马列维奇看作造型价值,作为艺术的复杂体里的零。这个充满色彩的、完全用色彩平均涂满的正方形,在一个白色平面里现在开始来构造一个新的空间了。——绝对主义把那有限的视觉里金字塔形的尖顶放置到无限。

在生气勃勃地要求扩大艺术界限,我的几个朋友相信他们建造多度的空间了;人们不打雨伞可以散步进去,空间和时间在那里成为一体,可以互相变换。

人们把这个结合到最新的科学理论,并不曾研究它们(多度空间、相对论、敏科夫斯基世界等)。

我们的感官是不能表象多于三度空间的。这种在数理科学里存在的空间是不能表现的,是根本不能实现出来的;但对于创作中的艺术家,是可以让他们发挥他们的一切理论,只要他们的道路是积极的。我们是站立

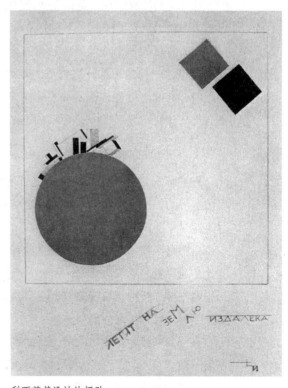

利西茨基设计的招贴

在一个时代的开始，在这时代里；艺术是一种模仿的游戏，用博物馆中的一切陈列品来变形；另一方面是为创造一个新的空间表现来斗争。新的任务是：用物质的材料来创造臆想的空间的形象。

蒙德里安（1872—1944）

资料来源：《造型艺术与纯粹造型艺术》（1937—1943论文集），纽约，1947年。

普遍的关系

一步一步地，我见到，立体派没有从它的自己的发现里引申出逻辑的结论。它没有把抽象发展到它的最后目的，到"纯粹实在"的表达。我感到，这"纯粹实在"只能通过纯粹造型来达到，而这纯粹造型又本质上不应受到主观的感情和表象的制约的。我曾长期努力，来发现形和色的那些特殊性；这些特殊性唤起情感状态，污浊了"纯粹实在"。

这不变的纯粹实在，是存在变化着的自然诸形象的背后的。因此人们须把自然诸形象引回到纯粹的、不变的关系里去。

在大自然的每个特殊景象后面的那个普遍者，建基于对立物的平衡性里。在自然里，一切的关系是被物质的幕遮掩着。当造型工作利用了任何一"形式"时，它就不可能构造出那"纯粹关系"来。因此，我们的新的造型工作，把自己从任何一种形式构造里解放出来。

有界形式的中立化

有界形式是特殊的，因而不是普遍的因素。很显然，一切形是在某种限度内有界的，所以那从界限解放只是相对的。开放的形比封闭的形较少受制于界，这是很明白的。

这类形应视为封闭的，它的界没有开始和终结，像圈形。被直线界着的形是比曲线界着的形较为开放，因它的产生是通过线的诸切点。

我一步一步地排除着曲线，直到我的作品最后只由直线和横线构成，形成诸十字形，各个相互分离和隔开。

直线和横线是两相对立的力量的表现；这类对立物的平衡到处存在着，控制着一切。

艺术须决定着形和空间的等值。在我的早期的画里空间还是背景。当我

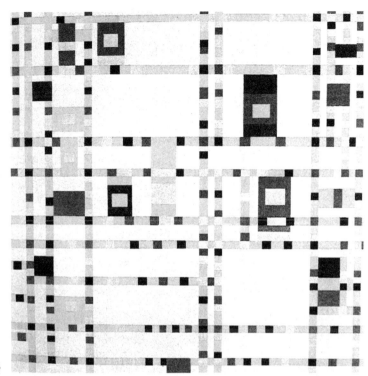

蒙德里安.
《百老汇爵士乐》

感到缺乏统一性,我把直角聚拢来,空间成为白、黑或灰,而色彩是纯粹的红、蓝或黄。长方形作为形式被扬弃和独立化了,因它只是作为横的和直的,在整个平面上继续着的线条的结果而显现着;此外,如果没有形加进来,那些长方形不作为特殊的形,因人们把它通过和别的形的对比,才作为特殊的形区别开。

新的造型的路是一种构造,它避免构造有界的形,因此它能成为实在(纯粹实在)的客观的表达。界限着的形,陈述着某一物;它是描写的。当它被人重视时,统治着个人的表现。

在那纯造型的布局里,是那不变的(精神的)被表达出来,通过这普遍造型手段,这绝对对立,横与直、直角地的自相交切,并通过非色彩的面(黑、白、灰);新的造型在此运用着变动的(自然的),这是变动的尺度关系、节奏、色彩间的关系和色与非色的关系。在这里面是个性的东西。这"纯粹造型艺术"绝不否定人的个性素质或放弃"人的色彩",它是个性的和普遍的相结合。这里统治着生活的两个角度的等值。

色彩的非自然化

要使一种艺术成为抽象的,这就是说要它不表出和那在自然角度里所见到的事物的关联,物质的非自然化的规律,就具有根本重要性。在绘画里,尽可能的纯粹的原色,产生着这种自然色彩抽象化的效果。要确定色彩,必须1.是平的;2.纯粹原色(只是三原色);3.色必须在(它的空间里)实际上受制约,但绝不是有界限。三原色也还是具色彩的外在性,它们必须放在和那三非色(白、黑、灰)的对立里,因色彩应不进入自然的和谐关系里去,纯粹造型不是"装饰",因为它要扬弃那自然的。它把三原色带进空间,力和音响能力的另样的关联里,对于这点,我们宁愿不用和谐一词而用"平衡的造型"。

动力学的平衡

动力学的平衡,和静力学的平衡相对立,后者是以特殊的各种形式而不以普遍的关系为条件。

纯粹造型因此要求破坏静力学的平衡,建立动力学的平衡,解散特殊形式,构造纯粹相互关系的节奏。注意动力学平衡的这种解散和创构的性质是极为重要的。然后我们可以理解,我们所说的平衡,在非形象的艺术里不是没有运动的动作,而是与此相反,它正是不断地运动。我们因而了解这名称"构成派艺术"。生命显示为在平衡里的不断的动力……在这样的形态里。节奏溶解于统一性……据此节奏的显示和自然形象与色彩的减缩,主观在造型艺术里失去了它的重要性。

具体的艺术

抽象艺术是具体的,并且通过它的特殊表现手段,甚至于比自然主义的艺术更具体些。在造型手段的界限内,人们能够创造一新的实在。最好是把这新造型用"现实艺术"这名词来称呼它。因古代艺术是构造形象的艺术,它就不表现普遍实在,而只是再现最内在事物的最表皮的现象。艺术家永远显示着自己。那个错误信仰,人能通过造型,表现出一存在物的最深的本质,把绘画推向象征主义和浪漫主义,追求描绘。一种这样的艺术,或多或少地是一幻象、想象,并且由于它不是真正"实在"(在我们所用这词的意义里),它就停留在生活的外边。

抒情的(描绘的或歌颂的)美是游戏。这种艺术是逃避。人在它里面搜

寻美与和谐——无结果或根本不在生活及周境内。美与和谐因此成了理想的东西，不可企及，作为"艺术"，在生活和周境的外边。因此"自我"能虚构，有自我映影的自由，走向自我的享受，在自己的再生产中。

按照自我的形象来创造美，对真正的生活以及真的美不再注意。

新的造型和生命

"实在"由于不平衡和它的各种现象形式的混乱，对于我们显示为悲剧性的。那是我们主观的视线，和制约的地位，使我们感到苦痛。

现在愈来愈清楚，真正实在的造型表现，要通过平衡里面的力学运动来达到。新的造型的艺术表明：人类的生活，虽然屈服于时间和不协调之下，仍然是建基于平衡之上。

三度空间造型的这一根深蒂固的概念，使这新的"平面"造型好像不适宜于建筑。但是把建筑看作形的制造，也只是传统的看法；这是过去时代的透视法的视觉的直观。新的直观形式不从一个规定地点出发，它处处有视野，没有界限，不受时间空间的阻碍，符合着相对论。在实践里这新的直观形式把视野放在平面的前面（造型深度的最极限的可能性），所以它把建筑看作多数平面。这个多数平面因而（抽象地）结构成一个平的画面。这是简直是和那观念对立的，那观念是认为在建筑里必须把（技法的）结构呈现出来。在未来时代里，纯粹的造型，表现在我们周围可触的实在里，它将替代艺术作品。但为了达到这点，向普遍表象的定向和从自然的压制解放出来是必要的。然后我们将不再需要画片和雕刻了。因我们生活在实现了的艺术里，艺术将在这程度里消失，正如生活自身获得平衡。在当前这个时代，艺术尚有较大的重要性，因它在直接的道路上造型，脱出个人的表象，宣示平衡的规律。

新的现实和物的魅力

在这一章里搜集的文献，是很不同的画面表象的证件，但是有一种新的对物的现实性的关系，把它们结合起来。

康定斯基1912年已经在和他的"伟大的抽象"相对立的一个极里，预言着一种伟大的现实主义。他在收税员罗稣（H.Rouseou，1844—1910）那里见到这种预示。这位在他的现实的诸表象里天真的，但不是玩票的画家，已经把它的画面故事用一种实物性的现实精神表现出来；这一现实形象，却和

19世纪的现实主义根本不同。他不是画眼睛看到的现象,而是画出一般性的表象。事物,不是像在特殊条件下所显现的,而是像它自身,这就是说,带着它在表象中存在的各主要特征。这个总概念,他天真地肯定它和物的本质相等同。一切都像是从同一坚强的物质里削制出来的,可以清晰把握的。这样就诞生了一个和我们日常知觉世界基本不同的实在。事物,脱开了一切熟悉的现象形式和情感联系,显示为不再镶入我们实践生活的环境里,而是在沉默的庄严里完全安息于内在的物自身。康定斯基认识到,从这种异样化里结合着存在的强大力量,将发出巨大的效果。这种效果,后来人们称之为物的魔法,因它不能引归到合理性的原因。所以在新世纪的前夕,在罗稣那里(固然是天真地和不自觉地)诞生了一种"魔法的现实主义"的早期形式(弗朗慈洛定下了这个概念)。这魔法的现实主义在第一次世界大战后,在若干样式里表现出来。

列热的绘画不能和这个运动简单画一等号,虽然他自称为新现实派。1910年他和立体派有了密切联系,他的画面是一很自觉的构造,一种在立体派的意义里自主自立的艺术物,"物的画:画一物"。但在增强的进度里它不从抽象的,而是从物象的成份组成,从非感性的,用简化的体积严格定义着的物的零件组成。

对于列热,外面世界不是提供画因,而是提供事物。因对于他,那所谓画因是配合着过去的美的概念,一种伤感的、情绪的、主观的、画意的看法。这个网幕须撕去,然后那些沉默的、不曾被注意的、未被认识的、激起惊奇的客体,处处,在街道上,在工艺里,在人体形象的自身里(它也是属于物象),走了出来。

从这种未被控制的、环绕我们威胁着的物象里,造型应该是创造另一全被控制着的、纯艺术性地结构成的事物;这种事物并不表现它自身以外的什么别的,或越过自己意味着什么,而是一自主自立的画面物。

贝克曼从他的早期的表现派保留了表现主观生活体验的艺术手段;但现实的秘密,以及自身生存的秘密,对于这位画家,是潜在于各事物里面,并且存在于把握它的一个超验的客观性里。

那个"束缚"在枯槁的坚硬的面与线里的物体,在它的孤寂的尊严里,面向着可怕的空间的虚无,它们是"存在的神秘"。用物体构进画面,就是对于空间无限性的吞噬的一种自卫行动:一种魔法的体验。现实是那未知者,

它不让表达。现实只让人重建,一个造型的现实从"非现实"的构件塑成;这些"非现实"的构件激动了生活感觉,它们得自街上的,市场的形象,同样地也来自神秘的形象,它们隐暗的,不能解的譬喻,不是设计出来的,而是寻找到的。

贝克曼的画面形象"永远是领悟现实生活体验的比喻,它的真理隐藏在黑暗里"(哈特曼说)。

这种魔性的事物经验在奇里柯的《自白》里表白得最为显著。画面物在他那里是一从全人类的"记忆连锁"脱开了的,完全不被理解的,但在最强硬的物质里对立着的,用僵凝的眼注视着对方,具有阿尔卑斯山似的生存威力。他是在它的存在样式里那么"绝对",像一完全抽象的画面元素,脱离了逻辑性的、思想性的、主题性的联系,理念的或象征的意义,情感或情调的价值。这些"实体",在冷酷的精确性里,在空洞的空间之前,构成一幅幕景,却在它的被空间威胁着的坚强不拔里,获取一种存于底层的热情,这是一个被绝对的"无意义"的相并存在,但这个"虚无"好像包藏着一切;因此画家称这个对物质世界的形而上学的看法,在意大利,魔法现实派的绘画就成为"形而上绘画"。那个在最初曾是未来派的卡洛·卡拉(Carlo Carr)自1916年起参加了这"形而上绘画"派。

意大利的古迹里的石头的空虚,尼采曾经体验一种同样的"陌生感"的,使奇里柯起初在1911年经验到这个"完全的异物",以致最平凡的事物隐藏着最不平凡的东西。

在奇里柯的作品里,魔法的现实派已转到超现实派。魔法的观看角度是接近梦的世界的。不相连属的事物纠缠在一处成为新的非逻辑的联系,在这里面正是那些平凡的、不被注意的物获得"无意义的意义",不可理解的理。在梦和幻觉里没有画面与意识之间的理解距离:梦自身就是自己的理解。

列热[1] (1881—1955)

资料来源:(1)《很及时的》,波茨坦,1925年。(2)《论舞台艺术》,1925年。(3)《选自谈话》,1953年。(4)《机器的美学》,柏林,1924年。(5)《在

[1] 列热(Fernand Léger),法国画家,立体主义代表人物,多表现机械运动和建筑工人的题材,线条粗犷有力,构图和色彩简洁,有"后期立体派"之称。代表作有《建设者们》、《三妇人》。——编者

现代艺术馆里的谈话》,纽约,1935年。

我们是这一代,它从印象派的雾里产生,从印象主义的软弱,从印象派的妩媚,从感伤的倾向,从印象主义的立体派,从旋律里产生。战争促进了一个新世界的诞生。这世界将是坚定、明晰和精确的。庄严的——男性的——逻辑的世纪……几个被称作艺术家的人,少数,很稀有,努力站立在这个要求的高原上,在他们的作品里,创制着这个明晰的、洁净的、严肃生活的对值。那及时的画,及时的艺术作品——难呀!

旋转着的雕像似的生活上升那么快,以致我们被淹没了。我们必须救出自己攀上一个美的平面。穿过枯燥,但不要是枯燥,困难的现状,危险的戏剧性的现状。去吧,那软弱、平庸、梦、长头发、小玩意、曼陀林、吉他、划子,一切消逝吧!新的、客体化的、现实的生活诞生出来。

新的对象

不再有风景画了,不再有静物,没有头像。只有画面,对象,对象—画面,画面—对象,有用的,无用的,美的对象,在现代画里这"对象"就是主角——挤掉主题。因此人物、形体、人体,将它们作为对象,那就提供很大的自由……如果人体在画里仍然继续被视为感伤的或表现的价值,那就在人物画里没有进展可能了。一朵云、一个机器、一棵树是像人物或形体具有同样兴趣的元素呀。

古代人发现了面具……古代人已经理解到,人性在戏台上减缩了抒情的状态,惊奇的状态。一张脸——人的脸被一双及时的眼睛看见了;它的雕塑性的价值,一个圆球形,一个圈没有凹或凸的元素,鼻眼被看作对象,它们像物象,被塑造着和揉弄着。

整个人体作为对象来看,雕塑的价值像一根桥柱。我们生活在美的各种对象里,它们慢慢地揭开了网幕,直到人类终于觉察到它们。我们数百年来,对于周围环境和真正物的美关闭着的眼睛,开始启开了,如果一个对象美、如果这形美,我们就面对着一种绝对的、严格的、无惑的、完全内在自身确定的价值。

人们对一个美的事物,既不该模仿,也不应照抄;人应对它惊赞——这是一切;人们至多基于他的天才,能创造一件同等价值的作品。今天的美的题材,是美的机器;但它也是不能模仿的。我认为,造型的美,完全不系于情感

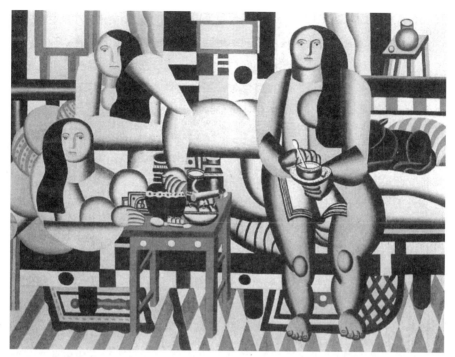

列热《三妇人》

的价值,描绘和模仿自然。每一艺术物为自身而存在,具有一种绝对的、不系于它所表现的客体的自身价值。

色彩有一种在自身的实在。一个几何形也有一种为自身的实在。如果我把一树身孤立起来,如果我完全走近它,然后我们会看见,它的树皮上有一种有趣的素描和雕像的形体;这树枝有力学的威力,值得注意。从远距离来观看,作为"画因"这些价值就消失了。但新的现实主义正是从事于这些价值呀!而这些价值也存在于科学的显微镜和天文镜里……日常的客体系列,常常较之高度被惊赞和宝贵的事物还要惊奇。

现代生活

抽象艺术是一种不一般的状况,在它里面只有几个创作家和他们的赞叹者能够支持下去。这个教条的危险正是存在它的"出神状态"里。物象和模塑全消失了,很纯粹的精切的诸关系,几种色彩,几根线条,白色空间,没有深度。对竖立的平面的尊敬、严谨、尖锐。那兴奋起来的、快速的、力学的和对立性丰富的现代生活,扼杀了这种轻的、明亮发光的、温柔的建筑物,这个从

混乱里升上来的东西。对于这个被现代生活的强大的戏剧导演所支配的，艺术家还剩下了什么呢？对于他只留下一条出路，那就是试图攀上美的新阶层，当他把一切环绕着他的东西看作粗糙的材料，从这疯狂澎湃的旋涡里尽可能地提炼出造型的和幕景的价值，把它们形象地指示出来，在这条道路上达到造型的统一性，并把这个全体，不惜任何代价地控制着。如果他不曾把自己充分地提高，生活就和他竞赛，甚至超过他。所以当务之急，就是不惜任何代价来发明。巨大的结构将在完全变化了的角度下产生出来，浸没在人造光亮里的形与物的新幻景。

树不再是树，放在茶桌上的手被一阴影切断，一个眼睛被光改变了形；踱来踱去的人的剪影。断片的生命：一片红的指甲，一只眼睛，一张嘴。各种补色的弹性的游戏，它把对象转换到另一现实；这对象膨胀起来。对这整个生命陶醉着；这生命贯注在一切方向里。它是一个海绵，一种海绵的透明的、活动状态的感觉——新现实派。

贝克曼[1]（1884—1950）

资料来源：（1）《战时通信》，柏林，1961年。（2）《未发表的信札选编》，1951年。（3）《自白》，柏林，1920年。（4）《六个论题》，1928年。（5）《演说》，1938年在伦敦讲。

未认识的现实

如果人们想理解那不可见的，就应该尽可能地深入到可见的里面去。我的目的永远是通过现实，使不可见的能够看得见。这好像是怪诞，但事实上这却是现实，它构成我们存在的秘密。

因此我很少用抽象的形，因每一物象已经足够非现实了。它是那样非现实，以致我只能通过绘画来使它成为现实的了。照我的意见，艺术里一切本质的东西自从夏尔代的（Urin Chldäd）自从太尔哈拉夫（TelHalaf）和克莱塔（Kreta）以来，总是从那对我们的存在的最深的感觉里产生出来的。自我就是存在的伟大的蒙着网幕的神秘……我相信这自我和它的永恒不变的形式……因此我这样沉没在这"个体"的问题里，而试图在一切方式里来解释

〔1〕贝克曼（Max Beckmann），德国表现主义画家，新客观主义派（Neo-objectivity）代表人物，作品有《突然的搜查》、《酒吧间》等。——编者

它和表现它。

你是什么？我是什么？这些问题不停地追逐着和苦恼着我；这些问题大概在我的艺术里也演着某种角色。全部艺术最后总是有这目的：自我享受；当然是在它的最高形式，生存的感觉里。和人类在一起，对于我总是充满惊奇的。对于这个人类我有疯狂的热情。"奇迹"是正确的总名词，这未认识的、我们所能确定的、唯一的"现实"。对于事实上存在的生命奇迹的信仰，必须坚定得像一块磐石。"致于我们一无所知，是我们最大的希望"。它具有一种野性的、近于恶毒的快乐情绪，这样立在生和死的正中间。我处处见到那在忍受和负担这可怕命运中的深刻的美的线条。我把它们描绘出来，这将护卫着一个人来反对死亡。我将挣扎在世界的全部下水道里，穿过全部凌辱和羞耻来绘画。我必须这样，直到最后一滴，必须把我内心里存有的形式的表象，从中掏出来。从这个被诅咒的苦恼里解放出来，将是一个享受。

体 —— 空间 —— 平面

我没有比对感伤更憎恨的了。我的意志越强和厚，去紧紧抓住生活里的不能说出的东西，越是那对我们的生活的震动，在我内心更重更深地燃烧着，我的嘴就闭得更紧，我的意志就更冷静，把这可怕的、颤抖的、精力强的怪物抓住，像玻璃那样透明地在尖锐的线条和平面里扣住，压制下，扼住脖子。

从一种无思想地模仿可见的事物，从一种软弱的技巧堕入空洞的装饰性，和从一种错误的感伤的浮夸神秘主义里解脱出来，我们现在希望来到超验的真实性，这真实性是从人对大自然和人类的深情厚爱里来的。

我希望逐渐地愈来愈单纯，在表情里愈来愈集中；但我知道，我永远不会放弃那丰满的，那圆混的；与此相反，我要把这个更加提高。你知道，我所意味的提高的圆混是什么：不是花纹，不是写字，而是丰满和塑形。有一点是确定的：我们必须把物象的三度空间性移置到画面的二度空间；但是如果画面只被一个二度空间覆盖着，我们就有了应用艺术或装饰。这确实也提供了享受——虽然这对于我个人是显得空洞的。三度空间移进二度空间对于我是一魔法似的生活体验，在这时，我在一个瞬间捕捉了那第四空间，而这正是我的整个本性所追求的。对于最有帮助的就是贯透空间。高、宽、深是三种现象，我必须把它们移上一个平面，以便形成画面的抽象的平画；在这个样式里，我防卫着我自己陷入无限空间。这个无限空间，它的前层，人们永远必须用某些废

贝克曼
《在巴登巴登的舞会上》

物把它涂抹塞满的。使人不那么透视到它可怕的深暗……这个在永恒里无尽的孤独。空间，再度空间，是那无限的神灵；它围住我们；我们自己存在它里面。

光对我帮助很多，一次是用来规定画面的表面，另一方面是用来深透进物象里。

色彩，作为永恒的取之不尽的分光景的美丽的表现，对于我，作为画家，是某种美的和本质的东西。我运用它们，以使画面丰富和深入物象。色彩也在某种程度上决定了我的精神的世界观。但色彩是隶属于生活之下，首先在形式

的处理之下。过多的重视色彩而损及形式……这全体就接近着美术工艺。纯色和破碎的调子必须结合起来运用，因它们相互补充着。——一切事物对我显示于黑与白，就像善与恶那样。啊，黑和白正是我的两元素。许多人梦想只看见白的和真正美的，没有黑、丑和破坏性；但我必须接受两者，因只在两者里面，只在黑和白里，我才见到在他的统一性的神灵。像他永远永远不断地在地上一切变化着的戏剧里创造着，教条指示着：把物象世界的光学印象，通过我内心的超验的数学来改变。当一够强的创造性力量站在它后边时，在基本上物象的每一改变是允许的。但是物的体积，在它的三度空间处理里，是不可以的；因这将须应用纯装饰性元素，把破碎的和折下的物拿三度的平面空间的处理来重新结合。

事物内部的自我

我的画室……塞满了旧时代和新时代的形象，动荡着像在大洋的风浪里，永远现存在我的思想里。然后，各种形式取得了形体，在这大的空虚和不定里，对我显示为可理解，我称之为神。街道和它的男男、女女，孩子们，贵妇和娼妓，婢女和伯爵夫人等等。对我好像是我在意义模糊的梦里遇见了他们，在沙莫斯拉克（Samothrake）和比卡地利（Piccadlly）以及在华尔街。我想到我的伟大朋友亨利·罗稣，这位接待室里的荷马，他的史前的梦时常把我放到神们的旁边。

在罗稣之旁我见到威廉·布莱克，这个英国精神的高尚的启示。他对我表示着友谊的问候，像一位超人间的家长。他说："要对各种事物要有信任，不要被世间的恐怖事吓倒。一切都是被整理和被规定好的，并且必须实践它的命运，以便达到完善。"

寻找这条路……寻找自我，这自我只有一个形象，而且是不朽的……在兽类和人类里，在天上和地狱里去寻它，这一切合起来构成我们所居住的世界。

乔治·奇里柯[1]（1888 生）

资料来源：(1)《信札。1914》，巴黎，1928 年出版。(2)《形而上的艺术》，罗马，1919 年。(3)《我的生活的回忆》，罗马，1954 年。

[1] 奇里柯（Giorgion de Chirico，1888—1978），原出生年错为 1880 年。现改正。意大利画家，超现实主义代表人物。其主观意图，则拒绝参加超现实主义运动。作品有《预言者》、《神圣的鱼》、《苦冈的旅行》、《诗人的出发》等。——编者

形而上学的视角

要使一艺术作品真正不朽，它必须完全跳出人的界域：通常的理知和逻辑损害了它。在这个方式里，它接近着梦和孩童的精神状态。那深入的作品，艺术家将从他的生活最深处汲出来：小河的潺潺声，鸟的歌唱，树叶的潮响，都不能钻进那里去。首要的是从艺术排除一切至今已熟悉的东西：每个主题，每一观念，每个象征必须放置一边。

一件作品的受孕结胎，它抓住了一个事物，这事物自身没有意义，没有主题，从人类逻辑的立场来看绝对没有说出什么来，我说这种启示或受孕结胎，必须在我内部那样强烈，必须提供那样的快乐或苦痛，以致我被迫来画画。像个饿极了的人，抓住了一块到手的面包，就用嘴来啃。

一个明朗的冬天，我站在凡尔赛宫的天井里。一切都幽静沉默。一切都以一种陌生的，猜疑的眼睛看着我。这时我看见，每一殿角、每一石柱、每扇窗有一灵魂；是一个谜。我环顾四周的石英雄，在明朗的天空下不动，冬日的寒光无情地照着，像深沉的歌声。一只鸟在窗前悬挂的鸟笼里歌唱。这时我体验到那推动着人们去创造某些事物的全部的神秘。因而各种创造物对我表现得比造物主更神秘。

每一物体有两个视角：平常的视角，这是我们时常的看法，每个人的看法；另一种是精灵式的和形而上的视角，只有少数的个人能在洞彻的境界里和形而上抽象里看到。

一幅作品必须能述出不在它的外表形象里表出的某些东西。被表现的物件和形体，必须同时是诗意地的叙述远离着它们和它们的物质形式对我们隐藏着的东西。我们的前史给我遗留下来的一种奇异现象，这就是"预示"（事物中的魔术意义）。

这是永远会存在的。这是宇宙的无意义（在逻辑的意义里的无意义）。最初的人类必处处见到过魔术的符号，他每走一步感到震惊。

逻辑联系的破裂

通过近代的哲学家和诗人，艺术解放了。首先是叔本华和尼采教导了对生活无意义的深刻理解，和这种"无意义"怎样能转化为艺术。逻辑的意义在艺术里的被排除，不是我们画家的发明。构成我们的正常的行动和我们的正常的生活的，是一持恒的，由诸记忆和事物与我之间相互联系的玫瑰花圈。（人设想

奇里柯《一条街道的忧郁与神秘》

一个例子：一个人坐在一间房里和鸟笼、书籍在一起……一切好像完全平凡，因记忆的连锁解释了这一切。）但是我们假设：在一个瞬间，从不可解释的，不受意志支配的根由，这个连锁的一环突然断了，谁知道，我将怎样来看这个坐着的人，这鸟笼，这些书；怎样一个吃惊的诧异……这景并未变动，是我们自己在一形而上的视角来看这事物了。这真正的新的、尼采所发见的，是一陌生式的、深的、无边际的神秘的和孤寂的诗情，它建基于一个秋天下午的情调；当时天朗气清，阴影较夏季长了些。这个非常的经验，人们能够在意大利的和几个别的中世纪城市，像尼斯得到，但突出拔萃的意大利城市，能出现这一现象的，却是都灵。我曾开始画这些题材，用这些题材我试图表达出那神秘的感觉，像我在尼采的书里所发现的：美丽秋晚的忧郁在意大利的城市里。这是我后来在巴黎画出的意大利景物的先奏。我们通过绘画，构造事物的一个新的形

而上的心理学。对于那个空间的……这空间是物象在画面必须占据的,这空间把各种事物相互分开了……对于这个空间的绝对意识,固定着一个新的天文学,一个通过重力的顽强规律,紧紧束缚在我们的星球上的万物的天文学。

超现实派

已经指出过魔术式现实派和超现实派的关联。另一贡献是从达达派来的,一个无政府主义的,1916年在苏黎世建立的文艺团体。这名称是这样产生的:人用一刺刀盲目地刺进一词典,刀尖指向着一个词是达达,小孩叫木马的声音。人们就确定这个名称,因顺从偶然,也正是写在他们的宣言里的主张。但"偶然"也获得了某种意义。因小孩用"达达"这一口语一会儿指着这个,一会儿指着那个。达达主义者也是无意识的游戏里把一个替代着另一个。他用"偶然"做实验,这"偶然"一种手段破坏逻辑性,解放出下意识。

超现实主义的另一元素,将是那预制的东西和找到的东西。法国人杜香(Duchamp)在美国试验着用自动机械(由机器的零件构成荒谬的机械式的东西)和用未被观察的、从任何一角度抬起来的物象。用这种从它们的通常的组织移出来的,并安置到完全另一组织里去的完整的片断——例如用一瓶的干燥器像一雕刻安置在石座上(1914年)——用这类颠倒的东西,杜香鼓舞着那"在最硬的物质里的狂想"(康定斯基语),完全另样的视角。在汉诺费尔的希维特尔把磨坊的排泄物聚拢来构成荒谬、意晦的构图。对于另一些人,像阿尔卜,激起迷惑的、被拾来的自然断片(树根、石块等)仅仅通过拔根,绝缘,移置,获得一种完全另样的、"超自然的"意义。

杜尚《单车轮子》

处处那从熟悉的、合理的、固定下来的各种秩序里移置了的(颠倒的)"结构破毁"的外界世界,成为伟大的不被认识者,并和那在人类的深处人格里潜隐的非意识融合一起。马克斯·恩斯特指出这些不同的实践者

的目的：从非意识的领域里把"找到的东西"推向光亮里，这些东西的连锁，人们能够称之为非理性的认识。他说，艺术这一名词应当删掉，画家的事只是记录下这些解放出来的历程。许多不同的方法被发展，来把这非逻辑的各种表象纠结的自动机械推向活动。恩斯特通过结合各异的事物，在他的粘贴工作里，从德帝建国时代的俗气的插画的完整地剪下的断片里（它们符合那"预制的东西"，仅由于它们的移置）好像突然升起一幅魔似的图景。

另一方法是Frotage，恩斯特曾加以解说。被鼓动的、半意识的激动也能在抽象的形象里沉淀下来，例如在米罗（Miro）那里。在这一点上克莱绘画里的"超现实的元素"也是可理解的鼓动深处人格，如他所说的。

关于梦境所得到的广泛意义，诗人布莱顿，这位法国超现实主义的领袖和宣言的作者，提供了一个解说。

库宾（Kubin）的文献是一个非真正的超现实派艺术家的自白；但是像这位被"幻觉所据的"描画家对梦幻的估价，他也给超现实主义表达出了那决定性的观念，这就是在醒和梦意识的中间区域外界世界和内心世界相互接触，而人在他的深处人格里是一"宇宙事物"，和造物的全整不可分割的存在为一体。通过深度心理学里的集团下意识的概念，超现实主义者在这个表象里见到自己被证实了。

恩斯特也谈到内在世界与外在世界边界泯灭后的中间区域，而布莱顿根本上是从这个表象来达到"超现实派"这名称的。它意味着一个超秩序的、超自然界的现实，在这里面梦与实在的假象的矛盾溶解了。超现实派这一名词是从阿波利奈那里接收来的，是他于1917年在俄国舞蹈会的节目单上定下来的；这位诗人又是象征派的运动以及新浪漫派的渊源。

哈特曼现在正提出了超现实派的希求和等待里的浪漫性质。包罗一切的根基，一切的矛盾在里面溶解了，这正是古老的浪漫主义的观念。它在别的方式里表现在象征派里（高庚说：在一切事物的根本上测猜的秘密多过一切决定性），然后是在马克和克莱的自然神秘派的观念里。因此在九十年代的鲁东那里已经透露出显明的超现实主义的意图，是不足怪的了。

这个画家不是超现实派者，但是人可以说，他是一个新浪漫派者和象征派者，带着超现实派的手法，至少有时这样。我们在下面介绍的他的自白里，甚至已紧凑地提供了一个关于超现实派的定义。因而现在这一派运动，在他的源头上，已经可以直接在后印象派时期内识别出来。

鲁东[1]（1840—1916）——一个先驱者

资料来源：《信札》，巴黎，1920年。

鲁东《独眼巨人》

实在——非实在

我的最富成果的原则，这个对于我的创造最必要的，就是，直接抄写自然，在它们的最细致的、特殊的和偶然性里面，我小心翼翼地再现外界自然的客体。在一个紧张努力之后，细密地抄写一块石，一株草，一只手，一副面容或任何其他活的死的自然的断片，我感觉到一种精神的咆哮升了上来；我然后感到自己需要成为一个走向幻想境的代言人。

——人们不能抹煞我的劳绩，我已曾对于我最不现实的创作赋予了生命的幻影。一个人形必须让人相信那可能性，即他能踏出画框，行走和动作。

我的独创性所以就建立在：当我尽可能地把可见事物的逻辑服务于不可见的时候，按照可能的东西的规律，对那不可能的东西赋予人类的生命。——这种艺术是催眠的，通过不同的聚集在一起的物的元素。转化为各种众形式的结合，而和通常的组合没有关系。

超自然的东西不给予我以灵感。我视察外界世界；我的作品是真实的。催眠似的艺术是事物向梦里的投射，它是生长，是我们自己生命的扩大。

你试设想各种的装饰花纹，它们不是在平面上自己滚转，而是在空间里，具有一切那样的特性，它们对人的精神提供着天空无定的空间的深度的表象。你设想，你拿那些极不同的物的分子：一个人脸上可能具有的一切个别分子，像我们每天在街上人脸上所感到的，和它们的偶然的、直接的、完全现实的真实组合起来，那么，你就会得到我的画里许多绘画的结构了……它们具有那唯

[1] 鲁东（Odilon Redon），法国画家，属于野兽派的浪漫主义者。画风神秘，蛊惑而脱离现实。——编者

一的目的，即在这个"无定者"的灰暗世界里、对观赏者产生强迫性的吸引力。对于这样的画，一个标题可以说是太多了。因一个标题是适当的，如果它是空泛的，不规定的、本身多意义的话。我的画只引起灵感，它不解说，不说明任何东西。一切，那照明客体的，或扩大它，把精神升进神秘领域里去的，引进不可解的混乱和引进它的可喜的不安里去的，这些东西，对于我这一代的艺术家们则是完全封闭的了。一切给我们的艺术提供"意外的"，不可解的，给予了达到谜的边缘的视角的；对于这些，我们的艺术家小心翼翼地防备着，他们对这些是害怕的。

库宾（1877年生）

论 梦

资料来源：(1)《论我的梦的体验》，柏林，1924年。(2)《论艺术的受胎》，柏林，1926年。

梦对于我是一种正确的窟藏。我认为它们根本不能穷究。那曾经看过的和那些可能是昨天才经验到的断片混合着。我是属于那些人，他们相信，人不仅是在睡眠里，而正是常常梦着；但醒时的梦多半被理性的尖锐的光所眩惑着。这种紧张的状态，在我这里也很少能持久；在它们退潮的时候多半出现一种惊异；对于环绕，我生活的画面的巴罗克式的繁密。从意识清醒状态转变到另一状态的瞬间，对于我最具艺术成果的，是那朦胧的、色彩贫乏的幻影。在空间里流来荡去，一线陌生的光，从看不见的光源射来，像钻进一个洞。

这些无数的形象，这些臆想的过程，这些广阔的风景，除掉"从我们自己"还会从哪里来呢？这就是一个

库宾《独眼怪》

宇宙本质，它自以为和它的"游戏形象"结合为一了。

我们试考察一下梦，作为画面，像它那样结构着，我愿觉醒地作为艺术家描画出，然后，当我决定把这些温柔地开起来的断片那样结合起来，以致构成一整体，这时我将感到更大的满足。一个梦的奇迹，具有内在的无限度的超决定性，用它的深秘的荒唐好像把最枯燥的日常事物通了电流。我们要防止我们去分解个别的现象，例如按照任何一个有趣的道德的或心理学的系统，以便探寻那可解的后面的秘密。我们宁让它们的真实的未被损的象征力量存在着。我认为这看得见的创造性的幻象，是比那对它的繁琐的分析更为有力，和更能负担。我的思想应当在更为轻悄的方式里，靠紧那变化中的形式和情感之流，试图深透进去。它将渗透那些密室和地道。如果我们的心时刻体验到，各种元素和三界的一切这些永不竭的宝藏是一不可思议的本质的长流的反光。

布莱顿[1]（1896年生）

宣 言

资料来源：（1）《超现实派宣言（1924—1942)》，1946年，巴黎出版。（2）《超现实派和绘画》，巴黎，1928年；1945年增订版。加入他的到1945年止的论文。

选自超现实派第一次宣言（1924）

我们仍生活在逻辑的统制之下。但它是在一鸟笼里跳来跳去，愈过愈不容易跑出来。在"进步"的旗帜下，在文明的口号下做到把一切合理或不合理地宣判为迷信或幻想的东西，从精神里赶了出去。但最后，根据弗洛伊德的发现，突出了一个潮流，在它的卫护下，人的研究者能够继续扩大他的工作，他不再完全束缚于单纯的现实了。弗洛伊德有充分理由批判地来研究梦。真是不可解，对于这一广泛的心理活动领域，为什么至今还这样少的给予注意；人从诞生到死梦的时间的总数，并不比醒时少呀！但在醒的状态里，记忆只能把梦中情况微弱地描绘出来，并剥去它的一切现实性的引申，梦显得好像只是一注脚。但按照一切的表示，梦却是连续的和有组织的，只是记忆把它切断了。我们从现实世界里，每一瞬间也只是有特殊的各种表象，把它们排列出来是意志

[1] 布莱顿（André Breton, 1896—1966），原籍罗马尼亚，长期在法国活动，原为达达派代表人物，后来成为超现实主义的理论家和领袖。作品主要有《磁场》（与苏波合作）、《娜嘉》等。——编者

的事。我对于梦最感兴味的,是在醒时从梦所失掉的东西,昨夜的梦可能是前夜梦的继续,而在下一个夜里,按照适当的谨严性继续下去。为什么我不能对梦承认那我对现实往往拒绝的,即它的在自身内的确实性的价值。梦能不能运用来解释生活的基本问题呢?在醒的状态里,精神也是不自觉地顺从着各种暗示,从那黑暗的深处来的各种暗示。梦中人的精神完全满足于他所碰到的东西。他完全不提出使人烦闷的"可能性"的问题。你让他引导吧,梦里事情不容许你把它区分开来。一切经过轻而易举是无价宝,你没有名称来叫它们。

在那时刻,当梦被一有步骤的方法考察过,当人们用尚未能规定的手段,达到在它的全面里经验着它,它的弧线在无可比拟的规则性和广度里幅动出去,然后人们可以希望那些非秘密的秘密,将让位于伟大的奇迹。我相信,这个梦与现实之间的矛盾假象,将来会在一种绝对的现实,"超现实性"里获得解决。

超现实派——界说

布莱顿描述着最初的和苏保一起从事于自动书写的试验,把那些从下意识里升上来的句子,不控制它们的联络地、并列地记下来。结果是:

一种可惊的流利,很多感情,可观的富于形象,具有那样高的品质,每个句子不是我们经过长久准备所能写出的……为了向阿波林奈致敬,他正死去。按照我们的意见,他常常具有同样的倾向,苏保和我称呼这种表达我们所据有的纯粹表现的新方式为超现实派。

我对超现实派的概念作了如下的解说:超现实派是这纯粹的心理的自己运动,通过这个自己运动,人们从事于口头的、书面的或在任何一别的方式里,表现出表象的真正的功能。一种思想的记录,排除着一切由理性所布置的控制,一切审美的或道德的考虑。

哲学辞典:超现实派建基于对于迄今被忽视的联想形式的较高现实性信仰,对于梦的全能,对于各种表象的无利害感的游戏的信仰。他企图最后把一切别的心理的机械过程扬弃掉,而自己替代它来解释生命的基本问题。

超现实派——范围

超现实派的画的情况,像吸鸦片者在陶醉所见的画那样,它们不是人唤起的,而是自动和专横地对人提供的。两个名词在某种方式里偶然的接近,带来一种特殊的光亮来照明;画面的光亮,我们对于它无限地敏感。

斐费尔蒂写道:"这象征性的画面是一纯精神的创造,它不能从一个比较里产生,而是从两个或多或少相距离的现实的接近里产生,两个聚拢来的现实界的原来的距离愈远,两个中的每个愈确定,这画面就愈强,它就含着更多感染力和诗意的现实。"

正像在较为稀薄些的煤气层里产生的火焰因此获得久长,超现实派层更适合于产出最美的画面。奇异的总是美的,尽管它多么非实在;它美,只是由于它是奇异的美。精神逐渐地认识到这类图画的现实价值。浸没进超现实派里的精神,重新体验到他的孩童时代的最好的部分,并且充满了兴奋。对于他有点像一个溺水者,他在不足一秒钟的瞬间内,把他的整个一生在意识里穿过。从儿童的诸记忆和其他印象里,流泻出一种自由飘浮的感觉,解放的愉快,我认为这是我们所能有的最富生殖性的东西。生活和不再生活是虚构的解决办法,生存是在别的地方。一切使我们相信,在精神的领域内有一个点子,在那里生和死,现实和虚构,直接的和不再直接的,都停止作为矛盾来看待。人们在超现实派的活动背后找不到另外的动机,除掉来规定这个点子。因此人们看到,把一个只是破坏性的或建设性的意义赋予它,那是多么无意义。在问题里的这个点子,更明显,在这个点上,破坏和建设不再能作为相对抗的武器来运用。

现实在赌博里

把魔杖握在手里来窥测实在界和魔术界的一切交错点子。我们不要忘掉,在这个世纪里,现实自身是在赌博中。马克斯·恩斯特在他黏贴画里从事于那种冒险,把孤立开的各种客体(从古旧刻本插画截取下来的断片)放置到一个和它们不同的组成秩序里去,尽可能地避免每一预先设计过的组织。

那外在的客体和它的习惯的园地破裂了,它的各个部分独立出来,而和别的部分进入完全新的接触,非现在,但基于现实的平面。人们可以观察,这些东西来来往往地在敌对的状态里相互碰头,而对于它们所进入的社会感到惊恐。

这样,当我们把我们沉进恩斯特的某些规定时期的梦里去(这是一种谅解的梦),这些东西注到我们心里的恐怖也同时抓住了我们,这就不足为怪了。

一幅作品只能在那种范围内称为超现实主义的,当艺术家努力于达到心理—物理领域,人的意识只是这领域一个小小的部分。弗洛伊德曾指出,在这个"属于"深渊里一切的对立都扬弃了。

马克斯·恩斯特（1891年生）[1]

资料来源：《绘画的彼岸》，1948年，纽约出版。

什么是超现实派？

对于西方文化作为最后的迷信，留下了艺术家创造性的神话。超现实派最初的革命事业之一，就是用实事求是的手段，并在最尖锐的形式里，反对了这个神话，彻底摧毁了它；由于它坚决强调作者在诗的灵感里的被动作用，并揭示出每种通过理性、道德或美学的考虑的积极控制，是反灵感性质的。作为观赏者，他能够参加作品的成长和用淡漠或热情来追随它的演讲过程。

因每个人（不仅是艺术家），如人所周知，在下意识里贮有无穷尽的埋藏的画像，所需要的是勇敢或解放的手续，在向下意识作发现的旅行里，把那些未被涂改的（没有染上被控制的色彩的）画像带进光亮里来。这些画像的联接，人们可以称为非理性的认识，或诗意

恩斯特《超现实主义成员介绍》

的客体性。缝纫机或雨伞在一个解剖桌上的偶然的会合，今天是一大家都知道的，几乎成为一典型的例子，代表超现实主义者所发现的现象，即：两个或多个好像本质上陌生的元素，在一个对它们也是本质上陌生的平面上，产生了最强烈的诗意的火焰。

[1] 恩斯特（Max Ernst），德国超现实主义画家。1924年和布莱顿等画家一起签署超现实主义宣言，并合办《超现实主义的革命》杂志；1940年，又在美国和其他画家创办超现实主义杂志《VVV》等。——编者

在这里显示出，各元素越能勉强地凑合在一起，就必然更可靠地实现一个完全的或部分的改变物象的意义，通过跳出来的火焰、诗。它的对于成功的变形的愉快，不是产生于一个贫乏的审美的冲动，而是出自理性的古老的生气勃勃的要求；要求从固定的各种回忆的无聊的和欺骗的天堂里解放出来，探寻新的无比广大的经验区域和外面世界。（照着古典哲学的表象。）一步一步地混合自己，以至一旦大概完全消失掉。在这个意义里，我无成见地把一系列画板，在它们上面，我把一系列光学的幻象，用最大的准确性固定下来的，叫做"自然史"。

如果人们说，超现实主义者是一个不断变换着的梦的世界的画家，这就不应该是说他们画下他们的梦来（这样，就是朴素的、描述的自然主义了）；或是说：他们每个人从梦的各种元素里构造他们自己的小世界，以便在那里面好或坏的表演自己（这就是"逃避时代"），而是他们在物理学的或物理上完全实在的（超现实的），尽管还未确定的外在和内在世界里，自由、勇敢和自自然然地活动，登记下他们在那里所见和所经历的；并且，如果他们的革命本能劝告他们，就直接去干涉。

沉思默念和直接行动的基本的对立，（按照古典哲学的观点）是和外在内在世界的基本的区分契合一致的；而超现实主义的世界意义存在下面这一点上，即在它的发现之后，没有任何生命领域对于它是封闭的了。

（揉穿、摩擦）——一个自然史的历史

〔马克斯·恩斯特指出了达·芬奇的一段话：如果人们把一个用颜色浸透的海绵掷向墙面，眼看着那产生出来的色块，就会产生一种催眠的作用，那色块引动了许多表象图形，这些图形是人们贮在心里的。就是对于描写的细致，对明和暗，也是有用的；如果人们在凝视一个这样的色块或云彩、流动的河、锈斑上的煤时，让自己受到灵感。恩斯特说，达·芬奇这个指示，证实了他自己儿童时期已经开始的经验；例如他床上的仿桃花心木块，作为视觉的诱发，在他的半眠状态里引动了许多幻象。〕

现在一个幻象占据了我，这是地板拥向我的眼睛的，在地板上有无数的抓痕。为了协助我的默想的和幻想的能力，我从地板画下一系列的素描，并用铅涂上黑色。当我对这些获得的描画强烈凝视时，我就吃惊地见到一堆相反相叠的画像的幻景突然加强。我的好奇心惊醒了，我开始毫无顾虑和充满期待地

来做试验。为了这个，我运用了各种走进我眼帘的物质材料……然后我睁开了眼：人的头呀，兽类呀，一场战争，它是用亲吻接来的，山崖、大海、雨、地震、人首兽身的怪物在他们的兽房里，无树的大草原，鞭挞和火山热流，荣誉的田原，河流泛滥和地震里植物……死的聚餐，光的车轮……在自然史的名称下我得到最初的成果，这是我通过揉穿的手续获得，聚集来的。

我坚持，这样获得的画陆陆续续地失去那有关的物质材料（例如木），而且是由于一系列的暗示和转移变形，它们自动地拥上来，像眠前状态里的幻象所特具的。

这样，这些画取得意外准确的画面；大概它们启示了幻象来临的原因。（这就是说，这些想走到光亮里来的画面，使画家找到这"揉穿"手段。）

年轻一代的呼声

我们所选出的文献资料基本上局限于从1885—1925年这段时间。虽然也运用着不少以后的纪年的资料，那仍然是涉及观念的构成，被我们在这里所述到的画家们在这段时间里所思考到的。这个时段的限制不仅是由于必要的外在的局限要求，也还有它的某种内在的根由。因为在这所指时段之后，固然仍有不少富于启发的艺术家自白产生——举一个例来说，在绝对绘画的区域内有奈伊（E.W.Nay）的《论色彩的造型价值》——但不再有根本不同的新的思想方向出现。

如果下面所引的文献仍介绍着一位较年轻的、生于新世纪的画家来说话，这就不是因为特别把他作为代表着他的一代来看待，而是因为这位画家企图在有良心地和有节度地样式里对自己负责，说出在这时代里艺术家的地位，再度反映出这里所提供的文献资料的一个折光里的不同的视角。

吉安·巴赞（1904—1959）

资料来源：《关于现代绘画的札记》，巴黎，1953年。

作为贯穿宇宙的艺术

不是人画出了他所要的画，而是他竭力愿望画出他的时代所能画出的画。对于物象和对于人有"孤独的时代"，在那里每一事物退缩回到自己，为自己活着，枯干和独立像一粒咖啡豆子。在绘画里人们所称为自然主义的，那就是拒绝或是不能把宇宙贯穿：一个没有抽象的艺术，这叫做剥夺了

和普遍性东西的较深入的接触。每一事物在它的囚笼里，而越过这个就是那空虚。自从半个世纪以来，我们体验了绘画的努力，来重新寻到体现……这就是说再度实现那种贯穿，那个伟大的共同的构造，这人和这世界的深切的相似性，没有这相似性，他是没有生气的……重新给予画家以手段，在这个无人岛上体验到"图象"，这图象存在人和宇宙之间的半途上，它能成为接壤的地面。

对超现实派的批评

超现实派标志着人和宇宙的破裂。把物件照它们那样子纠合在一起，当它们喊叫着要共同生活时，因它们不再负荷着人的共同标记，这是在一个不能贯穿的世界里的活动，这世界已经停止了认识自己，肯定自己；并且它只能逃避到梦里去。这样，那怪物能再生起，但它不再参加人的生存而只生活在一种生存里，平行于那给予的、作为不变来了解的、无限被尊敬的现实。超现实主义把它的生存建基于古老的、根深的自然主义。

至于杜香所搞的"预制成的东西"是另一回事，这个瓶的干燥器形象，摆脱了它的应用目的而掷到岸上来的，它获得了无主事物的孤寂的尊严。可被应用，不对任何物好，为一切准备着，它活着。它在边界上过着一个不安的、荒谬的生活。

这不安的物：这是走向艺术的每一步，诱发出那"完全另样的东西"，这是它的辨明和它的生存机会。——在失去了的世界的尽头存在着重寻到的世界，像现实存在抽象的尽头。

但是如果超现实主义小心翼翼地抄写梦，当他相信这梦的独立存在，相信它的创造力，而是因它耽误了去重新寻得它，所以

杜尚《泉》

它就比起抄写下任何别的现实来，不更多更少地超现实。

梦是我们的移异了的日常世界，不是一个别的世界。原始民族的图象和符号却不是梦的形象，也不是无根的符号，它也不是这个现实，而是那超越的现实，它的现实。它的众符号不是指向非理性的，而是指向一种抽象的合理性。这就使它和超现实主义绘画对立着，这个"具体的非理性物的照片"。

对于原始民族，宇宙不是在自身独立的；他不断地从事于制造它，指挥它，掌握着运用着它。那非意识的，人们通过它从世界汲取着，并在它里面重新寻到自己……，对于超现实者，这还仅是用来逃避人类的窄狭的一种手段。

偶然性固然常常唤起了发明，但在艺术性的造型的自身里没有地位……感觉力耐心地在提供的符号里选择；一种缓缓地向着一种下意识已经存在的形象的接近。"如果你还没有找到我，你将不会来寻找我。"我们有那感觉，一个正在形成中的画面，逐渐地重新发现，而并不预先知道它的真正面貌将是什么。一切画家，不论他们是"反映实物"或不反映实物的，只要对于他们绘画是体现，他们就会认识这种缓慢地摸索前进。

对表现派的批评

把一个形来蹂躏，以便把它作为生动的来感觉，这个相对容易的游戏是表现派所搞者，而那位好人叫这个是"变形"。表现派的作品因此是一个自然，如它作为自身和在闭目不见时作为存在着的，和人给予它的理解之间相斗争的结果……但在那里那物象仍是不能被吸收的，正因为它停留在外边。克服对象的要求必定愈过愈运用强烈的手段，而这些手段也就在同样程度里消耗掉，这是活动的规律。

表现派不是革命者，而仅是一抗拒者，他想对一个世界执行报复，而这个世界却又是他认为不能改变的。

拉文那（意大利城市）的艺术家保罗·乌切罗或格列柯、鲁本斯或塞尚，他们曾经变形过吗？他们对一个宇宙赋予了形式，这宇宙是同时内在于他们和外在于他们。他们很知道，描写的对象没有这形式也曾存在，但是它不是没有这形式生存着。由此，他们把我们推翻，和我们一起这个存在着的秩序或非秩序，每一次他们使一切成了问题。

如果塞尚扭弯一根线条，在它的后果里，世界的整个组织开始动摇。真正的革命者是这种人，他解放了这世界又把它联结起来，给予它一种新的生活机缘……穿过若干世纪，宇宙对这些创作家感戴着它的生存和它的形式。

抽象的艺术？

如果人类自从艺术存在以来，总是利用世界以表现自己，这是因他们最初绝不把外在和内心世界区别开来。面对着世界，他自己不感觉自己是主人，是奴仆……它们只是世界……那仅是他们的艺术，把自然客观化，带进存在；他们创造着他们所画的。在他们那里感觉自然是体现了。"对象化或未对象化"这个问题根本不能提出。但现今这问题好像可以提出了。但这却是一个错觉，把它放在相似性这角度下来提出。如果在稀少的时机内生活与艺术里的平衡使发明与模仿相契合，那只是现实界一次暂时的奇迹或一个错觉，被创制的现实对于未表达的现实的关系，比在一个完全"无对象的画面"里的不更多也不更少。

世界的命运不是活动于形象的和非形象之间；而是在于体现了的和未体现了的之间。内心的创造力量和超越那单纯可视见的，是不系于作品对外在现实的相似的程度，而是系于内心世界，这内心世界包裹了外在世界，并且把它扩张达到"存在的纯粹的节奏性的主题"。

体现（肉身化 [Inkarnation]）——第三现实

人不能把外在世界像一件过于沉重的外套那样摆脱掉……系统地拒绝外在世界，这就是自己拒绝自己，一种自杀。人们不能丢弃那些从自然来的各种形体，因画面各种形体，不管它们反映得多么少，并且假使它们是穿过我们的内心和从我们走出来，它们必须是从任何外来的。纵使是阿尔普（Arp）的一个雕刻，这"形式的音乐"，我们理解它仍是通过它和女人的并同时和白乐石的曲线的相似。

一个物象正因为这种唤醒我们的爱，因它对我们好像负荷着超过它的各种力量。

用双重含义来游戏，是一种很具有诱惑性的形式，把客体来脱去根柢，使人忘掉它的日常功用，通过这个，同时使真理亮了出来，以致物象不是由于它的有用性而束缚于世界，而是由于更深的亲属关系。我们在这里和超现实主义相距很远，我们是在一个封闭的宇宙里，在里面没有任何一种事物是偶然性

的……在里面,每个形式有它的相应者,这就是说,它作为客体消失了,以便保证它作为形式的权利。物象——双重体现了。这种在同一形式里的介于两个可能的解释中间的平衡,这个"调停"(间歇)最后占据了物象的地位,替代了它,成为最高的实在。——那第三现实只存在于它的不在时。

毫无疑问,伟大的意义深刻的形,是存在这个领域里;在这里面,形象和非形象者的问题不再提出……这是一个世界,在它的每一部分,在它的每个符号里令人想到那整个世界。这个一切事物间深秘的联系,这个关于球形、锥形、圆柱形的活的几何学,像塞尚所谈到的,这个各种符号的全部几何学,在它作为一切现实的共同结构的范围内,在它里面,既是这个和一切别的都存在着,在它里面,它表现着世界的深刻的统一性。整个世界在一个果皮内。

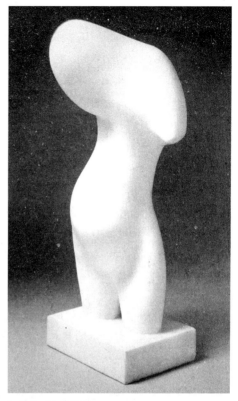

阿尔普《女性胴体》

神圣的艺术?

初民的创作实现了神的、一个积极的自然的统一性,它和人联结着,像是他的皮肤,和人的统一性:这个三位一体性,要求现代艺术,按照我们的看法,在一种神圣的新形式里。神圣的是在世界的天然的秩序里,在日常生活里,一种爆破着的超验性里的充满神秘的感觉。这是各种个体的替代物,这各种个体通过普遍的符号来构成形式。这是整个世界在它的每个部分视角里的洋溢的表现。我们不再看见那客体自己,而只看见它的命运的抽象的形式。

并没有宗教艺术,只有一件作品的各种意义,它们能体现着一个信仰。但是用一个信仰动作来开始,努力把一个现实来适应它,这是叫做把两个不相从属的范畴连接起来,而没有希望它们会一次结合自己。这是像一切"约定"艺术那样,是一个同样的迷误。怎样去重新找到那神圣的,今天,人生活在孤独

里，退缩到自己里面，大自然只像一片舒服的地毯，放在他的脚下？——那界说了的、局限着的、从我们推开了的大自然，它不再压在我们身上，甚至于它不再被我们知觉到。

真正的知觉开始，如果画家发现着，树的动和水的反光是亲属，石头和画家自己的面容是孪生子，并且，如果世界逐渐地那样收拢自己，从各种现象里见到大的、本质的各种符号升了上来，这些符号既是他自己的，也是宇宙的真理。对于今天的画家，那诱惑是很大的，直接画出他的感觉里的纯粹的韵律，那个秘密的心弦，替代着把它体现在一个具体的形里。

人们在这场合最后达到枯干的数学，或一种抽象的表现主义，归结于单调和符号的不断增长的贫乏。

但是在一种形式那里，它把人和世界重新和好起来，不是为了一个无定的泛神主义（在这泛神主义里，个体淹没在"宇宙"里）……而是相反，一种集体性的艺术，在那里面人们每时每刻在世界里重新认知到他自己的改变了的面貌。

这或者是我们今天能从立体派引申出来的最富有成果的经验，它已经远超过塞尚了。从这里面产出的抽象，如果这个抽象具体体现了，生了根了，就抗拒着浅薄的一般化的形式。

塞尚的被某些始终是基础性的节奏所抓住，这不是来自现实性的贫乏，（现实性不消耗掉自己），而是来自那里，这就是他的形式面相一年一年更深入地和世界的沉静的构成相吻合了。

自从艺术停止作为纯魔术式的礼仪的东西，它就停止了对于社会的直接影响。它或许因此更能发挥作用，但很久以来，社会不再觉察到它。——绘画在这些时间里像一种那样的存在，即在一个不再能呼吸的世界里试图呼吸。人从绘画里不断地要求着关于他自己的生存的新证据，而这绘画好像五十年来用神经性的匆忙，竭尽了一切方法，来收集这项证据。

绘画不是一种手段，用来装饰人的生活，或是把一个游戏的领域从生活区别开来，而是要对生活给予一个形式和一个意义。

（选自《宗白华美学文学译文选》，北京大学出版社1982年版。标题为本书编者所加。）

附录 现代绘画年表

1839　塞尚生。
1840　鲁东生。
1844　罗稣生。
1848　高庚生。
1853　凡高生,霍采尔生。
1859　修拉生。
1860　安索生。
1863　西涅克生,蒙克生。
1864　劳克累特(Toulouse-Lautrec)生。
1866　康定斯基生。
1867　诺尔德生。
1869　马蒂斯生。
1870　德尼生。
1871　罗奥生,费宁格(Feninger)生。
1872　蒙德利安生。塞尚往蓬杜瓦塞并和毕沙罗在一起绘画,到1874年,采取了印象主义的原理。
1874　印象派的第一次共同展出,印象派这一名称产生。
1876　弗拉曼克、孟德尔森－柏克尔、马里纳蒂(Marinetti)生。高庚仍是银行职员和玩票画家,和毕沙罗(印象派)在一起。
1877　库宾生。
1878　荷费尔(Hofer)生。马列维奇生。塞尚开始了"构造的"阶段。
1879　克莱生。
1880　阿波林奈生。德朗生。克尔希奈尔生。凡高开始寻找他的作为艺术家的道路。
1881　毕加索生。格莱斯生。列热生。卡拉(Carra)生。
1882　勃拉克生。波齐奥尼(Boccioni)生。
1883　赫克尔(Heckel)生。西维里尼(Severini)生。修拉画出《莱纳河畔的浴者》,运用了"同时对比"的规律。凡高学了德拉克罗瓦的色彩学。安索成为现代派集团的一员,在鲁东的黑白画里显露出超现实派的元素。
1884　贝克曼生。施密特－罗提洛夫生。"独立画家集团"的建立;西涅克和修拉参加;新印象派的主要展出园地;点彩派(有系统的色彩解剖)得到发展。
1885　德劳奈生。洛特生。修拉画出《大碗岛的早晨》,新印象派的分析主义的第一幅主要作品。高庚在信札里阐明了新的美学观念,第一次说出了直接通过绘画手段的"暗示"作用(象征主义文学的概念),凡高画出《吃土豆的人》(色调深暗的表现性的现实主义),罗稣开始在"独立画家集团"里展出(经常参加,直到他的死)。
1886　柯柯希卡(Kokoschka)生。高庚第一次在阿旺桥居住。凡高来到巴黎,会见劳特累克、毕沙罗、高庚、修拉。

1887 夏加尔（Chagall）、杜香、格里斯、马克、阿尔普、斯维特尔士生。

1888 奇里柯、希莱默生。凡高往阿尔，他的伟大创造开始。高庚在凡高处住了两个秋天；凡高第一次发疯病。高庚第二次到阿旺桥，和贝尔纳一起发挥着"综合画法"和"景泰蓝画法"（即轮廓勾重线的画法——译注），和贝尔纳的信札往来开始（到1890年）。画出祈祷后的幻象。修拉在受到高庚影响后，产生了第二次象征派集团（预言者）由儒利安学院学生德尼斯、劳特累克、朋纳等人组成。

1889 高庚和综合派（象征派）的画展，对预言者集团的影响。凡高死。里希茨基生。高庚写《关于和谐札记》。德尼斯写《新传统派的定义》（象征派的理论）。蒙克在巴黎，见到劳特累克、高庚、凡高，通过他早期表现派绘画后来影响着德国的表现派。

1891 马克斯·恩斯特生，修拉死。独立集团纪念凡高展览。高庚参加象征派诗人在伏尔泰咖啡店的聚会，奥锐尔的象征派宣言。劳特累克的第一幅现代招贴画。高庚往塔希提岛。

1892 修拉纪念展览，高庚写文谈《想到鬼》画幅的缘起。蒙克画展第一次在柏林举办。马蒂斯进入儒利安学院。

1893 米罗生。高庚从塔希提岛回巴黎，展出南海画幅。马蒂斯在莫罗画室遇见罗奥。

1895 塞尚画展在富那画店举行。高庚写文解释他的塔希提岛的艺术。和史特林堡的通信。第二次往塔希提。柏林出版《潘》杂志。蒙克、劳特累克、西涅克参加工作。法国象征派和德国"青年风格"的连接。毕加索14岁画出早熟的少年作品。

1896 布莱顿生。塞尚和青年诗人加斯盖特结识，加斯盖特记录下他的有关艺术理论的谈话。俄国人康定斯基来到慕尼黑。

1897 高庚画出《我们从何处来？我们是谁？我们到哪里去？》。

1898 马拉梅死。鲁东写出他的自述。罗稣画出《睡眠的流浪者》，马蒂斯和德朗在卡里尔（Carrière）的画室里学习。克莱开始在慕尼黑学习。

1899 高庚开始和封岱纳斯（Fontainas）通信（到1902年）。西涅克发表《德拉克罗瓦和新印象派》。

1900 柏林国家画廊购塞尚作品。德朗和弗拉曼克在夏都（Chatou）建立共同的画室；后来的野兽派一部分从这里产生。毕加索第一次到巴黎。

1901 劳特累克死。凡高画展在巴黎举行。马蒂斯在此通过德朗结识了弗拉曼克。弗拉曼克发现了黑人雕刻。毕加索第二次到巴黎；他的"蓝色阶段"开始。

1903 毕沙罗死。高庚死。柏林分离派画展里展出塞尚、高庚、凡高、蒙克的作品。印象主义者和新印象派在维也纳分离派画展里展出。秋季沙龙建立；罗奥是建立的参加者；在此后的年代里，它是野兽派展出的主要园地。罗奥的"野兽阶段"开始。克莱在伯尔英开始一系列奇怪的腐蚀画。

1904 贝尔纳访塞尚，后来在信札和笔记里录下他和塞尚的谈话。马蒂斯在圣特洛派兹受西涅克影响。德朗在儒利安学院和莱盖尔在一起。毕加索在马特利山上"洗衣船"屋里住了下来（诗人文士马克斯·雅各伯等会聚）。慕尼黑新印象

派画展。克尔希奈在德累斯顿城民族博物馆里发见初民的雕塑艺术。霍采尔：《论艺术的表现手段和它们对自然与图画的关系》。

1905 野兽派在秋季沙龙的大展出，由于一位评者的评语而获得这个名称。
毕加索认识了阿波利奈，他开始了"红色阶段"，画《跳绳的人》。在德国德累斯顿城成立了艺术家团体"桥"社（克尔希奈等）。德国表现派开始，凡高画展在德累斯顿举行。诺尔德的腐蚀版画《幻想》。野兽派和康定斯基在慕尼黑的联合。

1906 德尼斯访晤塞尚，对谈话的记录。在秋季沙龙里举办高庚画展。马蒂斯画《生活的快乐》；购黑人雕刻，把它给毕加索看。毕加索发现了伊伯尼（在西班牙）的古代艺术；开始了立体派的发展；作品《阿维农的女子》。勃拉克画野兽派风景。诺尔德用《自由精神》画幅开始了幻想的宗教画；成为"桥"社的一员。康定斯基在巴黎一年，和野兽派有联系。克莱在慕尼黑住下。霍采尔被召往斯图加特城艺术学院。

1907 慕德森－柏克尔（Modersohn-Becker）死。秋季沙龙的塞尚纪念展。毕加索认识了勃拉克；完成了《阿维农的女子》。

1908 马蒂斯写《一个画家的札记》。毕加索和勃拉克画出早期立体主义绘画。塞尚对于形成中的立体派的最强烈的影响，这个名称的诞生是由一位批评家讥笑语。诺尔德脱离"桥"社。柯柯希卡画出《狂戏者》。

1909 毕加索在奥塔·德·埃布罗画风景画。马里纳蒂的第一个未来派宣言在巴黎发表。康定斯基和雅冷斯基在慕尼黑成立"新慕尼黑艺术家集团"。

1910 马蒂斯画出《舞》和《音乐》。德劳奈开始画巴黎铁塔组画。列热画《森林中裸体人像》，罗稣画出他的最后作品《梦》，然后死去。夏加尔和蒙德利安到巴黎。分析的立体派开始。未来派画家宣言发表（巴拉、波齐奥尼、卡拉、鲁索洛、塞维里尼），马克第一次画展在慕尼黑举行，遇见麦克，结识了康定斯基。康定斯基写出：《论艺术中的精神性》（1912年出版），画出第一次抽象的水彩画。慕尼黑"新艺术家集团"第二次展出。柯柯希卡画福列尔像。

1911 立体派画面的粘贴的和仿制的实物断片在独立派画展里的立体派展览室里及在秋季沙龙里展出。夏加尔在回忆俄国故乡里画《我和村庄》。奇里柯到巴黎，在他的画幅《广场》画里表现了他的"形而上的绘画"（这个概念从1915年才开始）。康定斯基和马克第一次举行了"蓝色骑士"派画展（参加者有德劳奈、麦克、明特尔、罗稣等）。编辑刊物《蓝色骑士》1912年出版，包括有奠基的文献。克莱的第一次画展。马克开始画一系列动物形象，具有早期立体派影响。"桥"社迁往柏林。

1912 综合的立体派开始。格莱兹和梅青盖尔（Metzinger）发表了一书《关于立体派》。德劳奈展出了他的画《同时的窗户》。阿波利奈为此定立下概念"奥尔菲派"。未来派画家在巴黎展出时解说自己的立场。克莱、马克、麦克在巴黎，访晤德劳奈。"蓝色骑士派"在柏林的狂飙画廊展出作品（内有克莱和库宾的），在科隆有国际现代"特殊结合展览"。

1913 马蒂斯在摩洛哥。阿波林奈发表了《立体派画家》。德劳奈画抽象的《同时的

圆面》。他的论文《论光》由克莱译成德文，发表于《狂飙》上。卡拉的立体派宣言发表。马列维奇在莫斯科的一幅画上仅有一黑方块画在白底上，绝对派开始了。第一个德国的冬季沙龙在柏林狂飙画廊举行。克尔希奈写"桥"社的年表。"桥"社解散。诺尔德往南洋。

1914 列热从技术的机械世界受到决定性的影响。杜香寻到最初的"制成的机件"。马列维奇的理论著作开始。奇里柯的早期的自白。夏加尔的画在柏林狂飙画廊的展出。马克画一系列抽象画。写信札和随笔。康定斯基回俄。

1915 马尔克画战场上抽象速写。卡拉脱离未来派，坠入奇里柯影响形而上绘画。

1916 鲁东死，波齐奥尼死，马克在凡尔登前线战死。格里斯的彩面——构造性绘画开始，（成熟的综合的立体派）达达派在瑞士的苏黎世开始（阿尔普、诗人查拉等），阿尔普的自动机械式的浮雕。

1917 罗奥开始版面《苦难》，阿波林奈谈超现实派设计。毕加索第一次为俄国芭蕾舞剧工作。从此许多画家与芭蕾舞剧合作，毕加索与斯特拉文斯基合作。贝克曼超现实派开始。

1918 阿波林奈死。马蒂斯开始画一系列土耳其女仆。列热开始机械的——力学的阶段，这在后来导向构造性的"新现实派"。查拉发表达达派的宣言。

1919 奇里柯、卡拉、莫兰地在罗马为刊物《ValoriPlastic》工作（到1932）。新即物派在德国诞生。

1920 格莱斯写《关于立体派及理解它的方法》。
毕加索开始画古典画，奥仁方与热奈创办《新精神》刊物，物象的构造的纯粹派。蒙德利安发表《新造型派》，马克斯·恩斯特在巴黎展出粘贴画。

1921 毕加索画《三个音乐家》。塞维里尼发表《从立体主义到古典主义》。

1922 恩斯特到巴黎，画超现实派的群像，第一次试验《自动机械派》。康定斯基自俄回巴黎，写《点、线到面》。

1923 夏加尔开始为伏雅（Vollard）画插图版画。克莱写《研究自然的道路》。

1924 格里斯在巴黎大学讲演《关于绘画的诸可能性》。列热拍制电影《机械的芭蕾舞》。布莱顿的超现实派宣言。克莱讲演《论现代艺术》。柯柯希卡画城市风景。

1925 第一次超现实派画展在巴黎举行（阿尔普、奇里柯、恩斯特、克莱、米罗、毕加索等）。罗赫（Roh）引进"魔术的现实派"概念。

1926 罗奥写《亲密的回忆》。巴黎超现实派画廊开幕。恩斯特发表《自然史》。

1927 格里斯死。马列维奇写建筑书《无物象的世界》。

1928 罗奥开始画新的主题，主要是宗教画。格莱兹写建筑书《立体派》。
布莱顿发表《超现实派与绘画》。

1929 布莱顿发表第二个超现实派宣言。毕加索的"变形阶段"。

1932 在巴黎成立"抽象—创造"集团。

1933 由于德国政治独裁，一切艺术家被排斥出学院；克莱回到瑞士，康定斯基住巴黎郊区。

1934 霍采尔死。毕加索画《斗牛》。布莱顿写《什么是超现实派》。

1935　西涅克死。马列维奇死。
1937　毕加索画他的名作《格尼卡》,由西班牙内战激起。德劳奈的为世界博览会画大壁画。在德国数千件现代派的画被没收。贝克曼逃往荷兰。
1938　克尔希奈死。巴黎举行超现实派国际展览。贝克曼在伦敦谈他的画。
1939　德劳奈组织了"新现实派"第一次画展,在巴黎举行。
1940　克莱死。
1941　德劳奈死。恩斯特往美国。
1943　德尼死。
1944　康定斯基死。蒙德利安死。蒙克死。马利纳蒂死。
1946　毕加索在瓦洛里画瓷器。罗奥、马蒂斯、勃拉克、列热、巴赞等参加阿西(Assy)教堂的装饰工作。巴黎举行康定斯基纪念展出。
1947　勃拉克发表他的《警句》。贝克曼往美国。
1948　《马克斯·恩斯特,在绘画的彼岸》出版。恩斯特及其他超现实派论文集出版。
1949　安索死。马蒂斯设计温斯(Vence)教堂。
1950　贝克曼完成《船夫》画后死。慕尼黑举行"蓝色骑士"纪念画展。奥定古(Andincourt)教堂由列热画窗,巴赞设计镶嵌画。格莱兹死。毕加索画《战争》与《和平》,他的画展在罗马和米兰举行。马蒂斯死。德朗死。列热死。在德国卡塞尔举行20世纪艺展。毕加索画展在巴黎、慕尼黑、汉堡等地举行。诺尔德死。

关于西方现代派

现代派艺术不能一概否定,如毕加索。但毕加索原来写实的基础很好,后来搞的立体派都是在原来基础上发展起来的,所以才有新意,新境界。现代派艺术的产生一部分原因是由于人民不满足艺术专门走一条固定不变的道路,当时对写实的东西,大家厌倦了,要寻找新的东西。怎样寻找,各地方不一样,意大利有意大利的搞法,法国有法国的搞法,尤其是德国用狂飙的精神来搞一些稀奇古怪的。但这都像一阵风似地吹过去,站不住脚。

这种现代派的东西,中国受影响好几十年,也没有拿出什么成功的东西,没有能使广大群众接受。

我不反对创新,旧东西大家厌倦了,可以寻找新路。但这不是容易的事。毕加索的作品受古代传统文化很深,不是完全胡搞。但有一些"表现自我"的艺术,群众莫名奇妙,不感兴趣。有人讲,群众不懂没关系,但你创作出的东西为了什么?这些人嘴里这样讲,心里还是希望别人理解,让人看懂。刘海粟最早也提倡新派,但前些日子我去看他的展览,发现他晚年作品都很写实。徐

悲鸿始终写实，对现代派不感兴趣。这都同中国民族传统有关。悲鸿认为外国资本家不懂艺术，新奇就好，能赚钱就好。

六十年前，我在法国和德国就看过那些现代派的画，那些艺术家以为他们的作品让人看懂了就不稀奇。我当时只感觉这些东西新奇，但也看不懂。现在那些新奇的东西，也变成陈旧的了。但我对现代派的看法还是自由的，可以允许画家按照自己的想法去画。真有本事的人，中国老百姓看得出来，那线条就与众不同。中国人是很现实的，很健康的，不容易受骗上当。如果有些人追求一些稀奇古怪的东西，自然会自生自灭。

对于"表现自我"的理论，我们需要问一问你表现的是什么样的自我。究竟什么是你的"自我"？每个人有每个人的理解，每个人有每个人的"表现"。从反面看，表现自我不是写实，而是表现主观。但艺术家主观方面是无穷无尽的，每个人有每个人的。你说你的作品表现了"自我"，别的人是否也欣赏你这个自我，就很难说了。各地方有各地方的自我，每个人有每个人的自我。艺术不仅要"表现自我"，还要"表现"客观规律。

中国有个传统说法，叫"诗中有画，画中有诗"。外国有人批评说，中国把画归入诗，变成文学作品了。其实我觉得，把诗、书、画结合起来，没有什么不好。艺术应该自由一些。艺术家应该自由创造，走自己的路。规定得太死了，对艺术没有什么好处。

在艺术方面，现在国外有各种动向。中国的路怎么走法？路是走出来的，不是想出来的。我们要研究中国的美学材料，研究中国美学史，找出规律性的东西，对今后的发展提出个意见，供人们参考，而不是要规定什么。

搞美学的人应打开眼界，多看看，对各种流派不要轻易地下结论。历史上这样的事例很多：一种新的派别出来，往往被人骂，但是到后来，影响都是很大的。毕加索的影响就很大，研究他的人不少。马蒂斯，把他的名字译成"马踢死"。但是马蒂斯也有他的价值，他别出心裁。现在他的画比古画还值钱。像毕加索、马蒂斯等人，他们的画究竟怎么样，还要靠历史来检验。我主张在艺术上采取宽容的政策。现在有些外国画，我们看不懂，不知究竟它是不是艺术，画的是什么，美在什么地方，那就多看看，多研究研究吧。不好的，看过了就算了，丢掉就是了，对我们也没有什么妨碍。

对于搞创作的，我主张鼓励他们多创作。我有一些画画的朋友，过去画西洋画，画模特儿很认真，后来到晚年又转画中国画，取得很好的成就。因为

他有过去画西洋画的基础，所以放开笔来画中国画，就形成了自己的特点。齐白石、徐悲鸿、刘海粟等人，到晚年画都有很大的进步。要鼓励创新，对有些新东西，不要轻易说这个是不美的、那个是不好的，要多了解，多研究。对绘画如此，对文学作品也是如此。一部小说，一篇散文，能有些新意那是不容易的。应该鼓励大家创造。失败了也不要紧，可以重来。搞艺术批评的人要尽量宽容些。搞美学研究，也需要从发展的观点来看问题。要让作品在社会上多经一些人看看。这对中国美学和艺术的发展是会有好处的。

中国艺术有自己的悠久的传统。历史上，我们也吸收外来的东西，吸收之后就很快地发展了自己的东西。拿雕塑来说，虽然受到了印度的影响，也间接地受到希腊的影响，人物多是佛像，但是中国人的面貌，中国人的神态，很快就强烈地表现出来了；线条、衣服等，也都中国化了。越是靠近中国内地，中国化得越厉害。所以，我看吸收外国艺术表现手法这问题不用过于担心。他画西洋画，画得好了，也很好嘛。反过来再画中国画，创造自己的特点，也很好。

敦煌45窟佛像

"百花齐放,百家争鸣",这确实是发展文化艺术的规律。至于艺术家创作的作品是不是花,先让它长出来,历史自会作结论。中国美学的发展,也只有"百家争鸣",大家用认真的科学的态度对待问题,联系实际,好好讨论、研究,才可望取得更大的成果。中国人民是富有艺术才能的。随着社会的安定和进步,经过大家的努力,艺术必然会繁荣起来,美学也会大有发展。总之,对于艺术与美学的前景,我是很乐观的。

(节选自《关于表现自我答记者问》、《关于美学研究的几点意见》,《宗白华全集》第三卷,安徽教育出版社 1999 年版)

余编　他山归来

论中西画法的渊源与基础

人类在生活中所体验的境界与意义，有用逻辑的体系范围之、条理之，以表达出来的，这是科学与哲学。有在人生的实践行为或人格心灵的态度里表达出来的，这是道德与宗教。但也还有那在实践生活中体味万物的形象，天机活泼，深入"生命节奏的核心"，以自由谐和的形式，表达出人生最深的意趣，这就是"美"与"美术"。

所以美与美术的特点是在"形式"、在"节奏"，而它所表现的是生命的内核，是生命内部最深的动，是至动而有条理的生命情调。"一切的艺术都是趋向音乐的状态。"这是派脱（W. Pater）最堪玩味的名言。

美术中所谓形式，如数量的比例、形线的排列（建筑）、色彩的和谐（绘画）、音律的节奏，都是抽象的点、线、面、体或声音的交织结构。为了集中地提高地和深入地反映现实的形相及心情诸感，使人在摇曳荡漾的律动与谐和中窥见真理，引人发无穷的意趣，绵渺的思想。

所以形式的作用可以分为三项：

（一）美的形式的组织，使一片自然或人生的内容自成一独立的有机体的形象，引动我们对它能有集中的注意、深入的体验。"间隔化"是"形式"的消极的功用。美的对象之第一步需要间隔。图画的框、雕像的石座、堂宇的栏干台阶、剧台的帘幕（新式的配光法及观众坐黑暗中），从窗眼窥青山一角、登高俯瞰黑夜幕罩的灯火街市，这些美的境界都是由各种间隔作用造成。

（二）美的形式之积极的作用是组织、集合、配置。一言以蔽之，是构图。使片景孤境能织成一内在自足的境界，无待于外而自成一意义丰满的小宇宙，启示着宇宙人生的更深一层的真实。

希腊大建筑家以极简单朴质的形体线条构造典雅庙堂，使人千载之下瞻赏

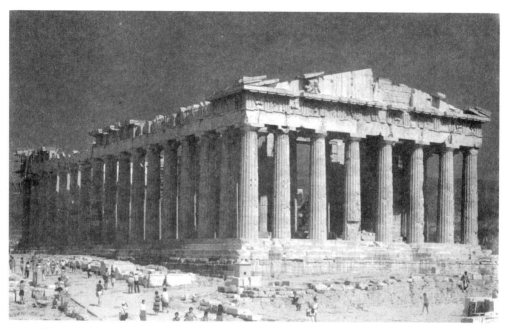
希腊巴特农神庙

之犹有无穷高远圣美的意境,令人不能忘怀。

(三)形式之最后与最深的作用,就是它不只是化实相为空灵,引人精神飞越,超入美境;而尤在它能进一步引人"由美入真",探入生命节奏的核心。世界上唯有最生动的艺术形式……如音乐、舞蹈姿态、建筑、书法、中国戏面谱、钟鼎彝器的形态与花纹……乃最能表达人类不可言、不可状之心灵姿势与生命的律动。

每一个伟大时代,伟大的文化,都欲在实用生活之余裕,或在社会的重要典礼,以庄严的建筑、崇高的音乐、闳丽的舞蹈,表达这生命的高潮、一代精神的最深节奏。(北平天坛及祈年殿是象征中国古代宇宙观最伟大的建筑)建筑形体的抽象结构、音乐的节律与和谐、舞蹈的线纹姿势,乃最能表现吾人深心的情调与律动。

吾人借此返于"失去了的和谐,埋没了的节奏",重新获得生命的中心,乃得真自由、真生命。美术对于人生的意义与价值在此。

中国的瓦木建筑易于毁灭,圆雕艺术不及希腊发达,古代封建礼乐生活之形式美也早已破灭。民族的天才乃借笔墨的飞舞,写胸中的逸气(逸气即是自由的超脱的心灵节奏)。所以中国画法不重具体物象的刻画,而倾向抽象的

笔墨表达人格心情与意境。中国画是一种建筑的形线美、音乐的节奏美、舞蹈的姿态美。其要素不在机械的写实，而在创造意象，虽然它的出发点也极重写实，如花鸟画写生的精妙，为世界第一。

中国画真像一种舞蹈，画家解衣盘礴，任意挥洒。他的精神与着重点在全幅的节奏生命而不沾滞于个体形相的刻画。画家用笔墨的浓淡，点线的交错，明暗虚实的互映，形体气势的开合，谱成一幅如音乐如舞蹈的图案。物体形象固宛然在目，然而飞动摇曳，似真似幻，完全溶解浑化在笔墨点线的互流交错之中！

西洋自埃及、希腊以来传统的画风，是在一幅幻现立体空间的画境中描出圆雕式的物体。特重透视法、解剖学、光影凸凹的晕染。画境似可走进，似可手摩，它们的渊源与背景是埃及、希腊的雕刻艺术与建筑空间。

在中国则人体圆雕远不及希腊发达，亦未臻最高的纯雕刻风味的境界。晋、唐以来塑像反受画境影响，具有画风。杨惠之的雕塑是和吴道子的绘画相通。不似希腊的立体雕刻成为西洋后来画家的范本。而商、周钟鼎敦尊等彝器则形态沉重浑穆、典雅和美，其表现中国宇宙情绪可与希腊神像雕刻相当。中国的画境、画风与画法的特点当在此种钟鼎彝器盘鉴的花纹图案及汉代壁画中

商·青铜象尊

余编 他山归来

求之。

在这些花纹中人物、禽兽、虫鱼、龙凤等飞动的形相，跳跃婉转，活泼异常。但它们完全溶化浑合于全幅图案的流动花纹线条里面。物象融于花纹，花纹亦即原本于物象形线的蜕化、僵化。每一个动物形象是一组飞动线纹之节奏的交织，而融合在全幅花纹的交响曲中。它们个个生动，而个个抽象化，不雕凿凹凸立体的形似，而注重飞动姿态之节奏和韵律的表现。这内部的运动，用线纹表达出来的，就是物的"骨气"（张彦远《历代名画记》云：古之画或遗其形似而尚其骨气）。骨是主持"动"的肢体，写骨气即是写着动的核心。中国绘画六法中之"骨法用笔"，即系运用笔法把捉物的骨气以表现生命动象。所谓"气韵生动"是骨法用笔的目标与结果。

在这种点线交流的律动的形相里面，立体的、静的空间失去意义，它不复是位置物体的间架。画幅中飞动的物象与"空白"处处交融，结成全幅流动的虚灵的节奏。空白在中国画里不复是包举万象位置万物的轮廓，而是溶入万物内部，参加万象之动的虚灵的"道"。画幅中虚实明暗交融互映，构成飘渺浮动的絪缊气韵，真如我们目睹的山川真景。此中有明暗、有凹凸、有宇宙空间的深远，但却没有立体的刻画痕；亦不似西洋油画如可走进的实景，乃是一片神游的意境。因为中国画法以抽象的笔墨把捉物象骨气，写出物的内部生命，则"立体体积"的"深度"之感也自然产生，正不必刻画雕凿，渲染凹凸，反失真态，流于板滞。

然而中国画既超脱了刻板的立体空间、凹凸实体及光线阴影；于是它的画法乃能笔笔灵虚，不滞于物，而又笔笔写实，为物传神。唐志契的《绘事微言》中有句云："墨沉留川影，笔花传石神。"笔既不滞于物，笔乃留有余地，抒写作家自己胸中浩荡之思、奇逸之趣。而引书法入画乃成中国画第一特点。董其昌云："以草隶奇字之法为之，树如屈铁，山如画沙，绝去甜俗蹊径，乃为士气。"中国特有的艺术"书法"实为中国绘画的骨干，各种点线皴法溶解万象超入灵虚妙境，而融诗心、诗境于画景，亦成为中国画第二特色。中国乐教失传，诗人不能弦歌，乃将心灵的情韵表现于书法、画法。书法尤为代替音乐的抽象艺术。在画幅上题诗写字，借书法以点醒画中的笔法，借诗句以衬出画中意境，而并不觉其破坏画景（在西洋油画上题句即破坏其写实幻境），这又是中国画可注意的特色，因中、西画法所表现的"境界层"根本不同：一为写实的，一为虚灵的；一为物我对立的，一为物我浑融的。中国画以书法为骨

晋·王羲之《兰亭序》
（局部）

干，以诗境为灵魂，诗、书、画同属于一境层。西画以建筑空间为间架，以雕塑人体为对象，建筑、雕刻、油画同属于一境层。中国画运用笔勾的线纹及墨色的浓淡直接表达生命情调，透入物象的核心，其精神简淡幽微，"洗尽尘滓，独存孤迥"。唐代大批评家张彦远说："得其形似，则无其气韵。具其彩色，则失其笔法。"遗形似而尚骨气，薄彩色以重笔法。"超以象外，得其环中"，这是中国画宋元以后的趋向。然而形似逼真与色彩浓丽，却正是西洋油画的特色。中西绘画的趋向不同如此。

商、周的钟鼎彝器及盘鉴上图案花纹进展而为汉代壁画，人物、禽兽已渐从花纹图案的包围中解放，然在汉画中还常看到花纹遗迹环绕起伏于人兽飞动的姿态中间，以联系呼应全幅的节奏。东晋顾恺之的画全从汉画脱胎，以线纹流动之美（如春蚕吐丝）组织人物衣褶，构成全幅生动的画面。而中国人物画之发展乃与西洋大异其趣。西洋人物画脱胎于希腊的雕刻，以全身肢体之立体的描模为主要。中国人物画则一方着重眸子的传神，另一方则在衣褶的飘洒流动中，以各式线纹的描法表现各种性格与生命姿态。南北朝时印度传来西方晕

染凹凸阴影之法，虽一时有人模仿（张僧繇曾于一乘寺门上画凹凸花，远望眼晕如真），然终为中国画风所排斥放弃，不合中国心理。中国画自有它独特的宇宙观点与生命情调，一贯相承，至宋元山水画、花鸟画发达，它的特殊画风更为显著。以各式抽象的点、线渲皴擦摄取万物的骨相与气韵，其妙处尤在点画离披，时见缺落，逸笔撇脱，若断若续，而一点一拂，具含气韵。以丰富的暗示力与象征力代形相的实写，超脱而浑厚。大痴山人画山水，苍苍莽莽，浑化无迹，而气韵蓬松，得山川的元气；其最不似处、最荒率处，最为得神。似真似梦的境界涵浑在一无形无迹，而又无往不在的虚空中："色即是空，空即是色"，气韵流动，是诗、是音乐、是舞蹈，不是立体的雕刻！

中国画既以"气韵生动"即"生命的律动"为终始的对象，而以笔法取物之骨气，所谓"骨法用笔"为绘画的手段，于是晋谢赫的六法以"应物象形""随类赋彩"之模仿自然，及"经营位置"之研究和谐、秩序、比例、匀称等问题列在三四等地位。然而这"模仿自然"及"形式美"（即和谐、比例等），却系占据西洋美学思想发展之中心的二大中心问题。希腊艺术理论尤不能越此范围。（参看拙文《哲学和艺术》）惟逮至近代西洋人"浮士德精神"的发展，美学与艺术理论中乃产生"生命表现"及"情感移入"等问题。而西洋艺术亦自20世纪起乃思超脱这传统的观点，辟新宇宙观，于是有立体主义、表现主义等对传统的反动，然终系西洋绘画中所产生的纠纷，与中国绘画的作风立场究竟不相同。

西洋文化的主要基础在希腊，西洋绘画的基础也就在希腊的艺术。希腊民族是艺术与哲学的民族，而它在艺术上最高的表现是建筑与雕刻。希腊的庙堂圣殿是希腊文化生活的中心。它们清丽高雅、庄严朴质，尽量表现"和谐、匀称、整齐、凝重、静穆"的形式美。远眺雅典圣殿的柱廊，真如一曲凝住了的音乐。哲学家毕达哥拉斯视宇宙的基本结构，是在数量的比例中表示着音乐式的和谐。希腊的建筑确象征了这种形式严整的宇宙观。柏拉图所称为宇宙本体的"理念"，也是一种合于数学形体的理想图形。亚里士多德也以"形式"与"质料"为宇宙构造的原理。当时以"和谐、秩序、比例、平衡"为美的最高标准与理想，几乎是一班希腊哲学家与艺术家共同的论调，而这些也是希腊艺术美的特殊征象。

然而希腊艺术除建筑外，尤重雕刻。雕刻则系模范人体，取象"自然"。当时艺术家竟以写幻逼真为贵。于是"模仿自然"也几乎成为希腊哲学家、艺

术家共同的艺术理论。柏拉图因艺术是模仿自然而轻视它的价值。亚里士多德也以模仿自然说明艺术。这种艺术见解与主张系由于观察当时盛行的雕刻艺术而发生，是无可怀疑的。雕刻的对象"人体"是宇宙间具体而微，近而静的对象。进一步研究透视术与解剖学自是当然之事。中国绘画的渊源基础却系在商周钟鼎镜盘上所雕绘大自然深山大泽的龙蛇虎豹、星云鸟兽的飞动形态，而以字纹回纹等连成各式模样以为底，借以象征宇宙生命的节奏。它的境界是一全幅的天地，不是单个的人体。它的笔法是流动有律的线纹，不是静止立体的形相。当时人尚系在山泽原野中与天地的大气流衍及自然界奇禽异兽的活

希腊雕塑《萨莫色雷斯的尼开女神》

泼生命相接触，且对之有神魔的感觉（楚辞中所表现的境界）。他们从深心里感觉万物有神魔的生命与力量。所以他们雕绘的生物也琦玮诡谲，呈现异样的生气魔力。（近代人视宇宙为平凡，绘出来的境界也就平凡。所写的虎豹是动物园铁栏里的虎豹，自缺少深山大泽的气象。）希腊人住在文明整洁的城市中，地中海日光朗丽，一切物象轮廓清楚。思想亦游泳于清明的逻辑与几何学中。神秘奇诡的幻感渐失，神们也失去深沉的神秘性，只是一种在高明愉快境域里的人生。人体的美，是他们的渴念。在人体美中发现宇宙的秩序、和谐、比例、平衡，即是发现"神"，因为这些即是宇宙结构的原理，神的象征。人体雕刻与神殿建筑是希腊艺术的极峰，它们也确实表现了希腊人的"神的境界"与"理想的美"。

　　西洋绘画的发展也就以这两种伟大艺术为背景、为基础，而决定了它特殊的路线与境界。

希腊的画，如庞贝古城遗迹所见的壁画，可以说是移雕像于画面，远看直如立体雕刻的摄影。立体的圆雕式的人体静坐或站立在透视的建筑空间里。后来西洋画法所用油色与毛刷尤适合于这种雕塑的描形。以这种画与中国古代花纹图案画或汉代的南阳及四川壁画相对照，其动静之殊令人惊异。一为飞动的线纹，一为沉重的雕像。谢赫的六法以气韵生动为首目，确系说明中国画的特点，而中国哲学如《易经》以"动"说明宇宙人生（天行健、君子以自强不息），正与中国艺术精神相表里。

希腊艺术理论既因建筑与雕刻两大美术的暗示，以"形式美"（即基于建筑美的和谐、比例、对称平衡等）及"自然模仿"（即雕刻艺术的特性）为最高原理，于是理想的艺术创作即系在模仿自然的实相中同时表达出和谐、比例、平衡、整齐的形式美。一座人体雕像须成为一"型范的"，即具体形相溶合于标准形式，实现理想的人相，所谓柏拉图的"理念"。希腊伟大的雕刻确系表现那柏拉图哲学所发挥的理念世界。它们的人体雕像是人类永久的理想型范，是人世间的神境。这位轻视当时艺术的哲学家，不料他的"理念论"反成希腊艺术适合的注释，且成为后来千百年西洋美学与艺术理论的中心概念与问题。

庞贝壁画《持笔女郎》

西洋中古时的艺术文化因基督教的禁欲思想,不能有希腊的茂盛,号称黑暗时期。然而哥特式(gothic)的大教堂高耸入云,表现强烈的出世精神,其雕刻神像也全受宗教热情的支配,富于表现的能力,实灌输一种新境界、新技术给与西洋艺术。然而须近代西洋人始能重新了解它的意义与价值。(前之如哥德,近之如法国罗丹及德国的艺术学者。而近代浪漫主义、表现主义的艺术运动,也于此寻找他们的精神渊源。)

十五六世纪"文艺复兴"的艺术运动则远承希腊的立场而更渗入近代崇拜自然、陶醉现实的精神。这时的艺术有两大目标:即"真"与"美"。所谓真,即系模仿自然,刻意写实。当时大天才(画家、雕刻家、科学家)达·芬奇(L.da Vinci)在他著名的《画论》中说:"最可夸奖的绘画是最能形似的绘画。"他们所描摹的自然以人体为中心,人体的造像又以希腊的雕刻为范本。所以达·芬奇又说:"圆描(即立体的雕塑式的描绘法)是绘画的主体与灵魂。"(按:中国的人物画系一组流动线纹之节律的组合,其每一线有独立的意义与表现,以参加全体点线音乐的交响曲。西画线条乃为描画形体轮廓或皴擦光影明暗的一分子,其结果是隐没在立体的幻相里,不见其痕迹,真可谓隐迹立形。中国画则正在独立的点线皴擦中表现境界与风格。然而亦由于中、西绘画工具之不同。中国的墨色若一刻画,即失去光彩气韵。西洋油色的描绘不惟幻出立体,且有明暗闪耀烘托无限情韵,可称"色彩的诗"。而轮廓及衣褶线纹亦有其来自

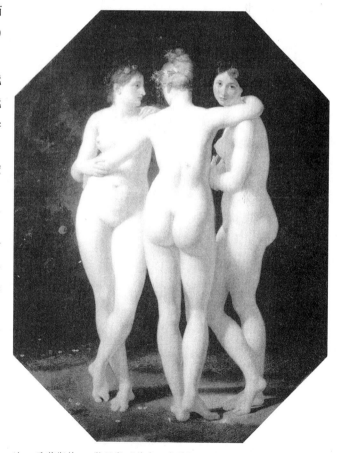

让-马蒂斯特·勒尼奥《美惠三女神》

希腊雕刻的高贵的美。）达·芬奇这句话道出了西洋画的特点。移雕刻入画面是西洋画传统的立场。因着重极端的求"真"，艺术家从事人体的解剖，以祈认识内部构造的真相。尸体难得且犯禁，艺术家往往黑夜赴坟地盗尸，斗室中灯光下秘密支解，若有无穷意味。达·芬奇也曾亲手解剖男女尸体三十余具，雕刻家唐迪（Donti）自夸曾手剖83具尸体之多。这是西洋艺术家的科学精神及西洋艺术的科学基础。还有一种科学也是西洋艺术的特殊观点所产生，这就是极为重要的透视学。绘画既重视自然对象之立体的描摹，而立体对象是位置在三进向的空间，于是极重要的透视术乃被建筑家卜鲁勒莱西（Brunelleci）于十五世纪初期发现，建筑家阿柏蒂（Alberti）第一次写成书。透视学与解剖学为西洋画家所必修，就同书法与诗为中国画家所必涵养一样。而阐发这两种与西洋油画有如此重要关系之学术者为大雕刻家与建筑家，也就同阐发中国画理论及提高中国画地位者为诗人、书家一样。

求真的精神既如上述，求真之外则求"美"，为文艺复兴时画家之热烈的憧憬。真理披着美丽的外衣，寄"自然模仿"于"和谐形式"之中，是当时艺术家的一致的企图。而和谐的形式美则又以希腊的建筑为最高的型范。希腊建筑如巴泰龙（Parthenon）万神殿表象着宇宙永久秩序；庄严整齐，不愧神灵的居宅。大建筑学家阿柏蒂在他的名著《建筑论》中说："美即是各部分之谐合，不能增一分，不能减一分。"又说："美是一种协调，一种和声。各部会归于全体，依据数量关系与秩序，适如最圆满之自然律'和谐'所要求。"于此可见文艺复兴所追求的美仍是蹑步希腊，以亚里士多德所谓"复杂中之统一"（形式和谐）为美的准则。

"模仿自然"与"和谐的形式"为西洋传统艺术（所谓古典艺术）的中心观念已如上述。模仿自然是艺术的"内容"，形式和谐是艺术的"外形"，形式与内容乃成西洋美学史的中心问题。在中国画学的六法中则"应物象形"（即模仿自然）与"经营位置"（即形式和谐）列在第三第四的地位。中、西趋向之不同，于此可见。然则西洋绘画不讲求气韵生动与骨法用笔么？似又不然！

西洋画因脱胎于希腊雕刻，重视立体的描摹；而雕刻形体之凹凸的显露实又凭借光线与阴影。画家用油色烘染出立体的凹凸，同时一种光影的明暗闪动跳跃于全幅画面，使画境空灵生动，自生气韵。故西洋油画表现气韵生动，实较中国色彩为易。而中国画则因工具写光困难，乃另辟蹊径，不在刻画凸凹的写实上求生活，而舍具体、趋抽象，于笔墨点线皴擦的表现力上见本领。其结

宋·梁楷《泼墨仙人图》

余编 他山归来

果则笔情墨韵中点线交织，成一音乐性的"谱构"。其气韵生动为幽淡的、微妙的、静寂的、洒落的，没有彩色的喧哗炫耀，而富于心灵的幽深淡远。

中国画运用笔法墨气以外取物的骨相神态，内表人格心灵。不敷彩色而神韵骨气已足。西洋画则各人有各人的"色调"以表现各个性所见色相世界及自心的情韵。色彩的音乐与点线的音乐各有所长。中国画以墨调色，其浓淡明晦，映发光彩，相等于油画之光。清人沈宗骞在《芥舟学画编》里论人物画法说："盖画以骨格为主。骨干只须以笔墨写出，笔墨有神，则未设色之前，天然有一种应得之色，隐现于衣裳环珮之间，因而附之，自然深浅得宜，神采焕发。"在这几句话里又看出中国画的笔墨骨法与西洋画雕塑式的圆描法根本取象不同，又看出彩色在中国画上的地位，系附于笔墨骨法之下，宜于简淡，不似在西洋油画中处于主体地位。虽然"一切的艺术都是趋向音乐"，而华堂弦响与明月箫声，其韵调自别。

西洋文艺复兴时代的艺术虽根基于希腊的立场，着重自然模仿与形式美，然而一种近代人生的新精神，已潜伏滋生。"积极活动的生命"和"企向无限的憧憬"，是这新精神的内容。热爱大自然，陶醉于现世的美丽；眷念于光、色、空气。绘画上的彩色主义替代了希腊云石雕像的净素妍雅。所

东晋·顾恺之《洛神赋图卷》（局部）

谓"绘画的风俗"继古典主义之"雕刻的风格"而兴起。于是古典主义与浪漫主义，印象主义、写实主义与表现主义、立体主义的争执支配了近代的画坛。然而西洋油画中所谓"绘画的风格"，重明暗光影的韵调，仍系来源于立体雕刻上的阴影及其光的氛围。罗丹的雕刻就是一种"绘画风格"的雕刻。西洋油画境界是光影的气韵包围着立体雕像的核心。其"境界层"与中国画的抽象笔墨之超实相的结构终不相同。就是近代的印象主义，也不外乎是极端的描摹目睹的印象（渊源于模仿自然）。所谓立体主义，也渊源于古代几何形式的构图，其远祖在埃及的浮雕画及希腊艺术史中"几何主义"的作风。后期印象派重视线条的构图，颇有中国画的意味，然他们线条画的运笔法终不及中国的流动变化、意义丰富，而他们所表达的宇宙观景仍是西洋的立场，与中国根本不同。中画、西画各有传统的宇宙观点，造成中、西两大独立的绘画系统。

现在将这两方不同的观点与表现法再综述一下，以结束这篇短论：

（一）中国画所表现的境界特征，可以说是根基于中国民族的基本哲学，即《易经》的宇宙观：阴阳二气化生万物，万物皆禀天地之气以生，一切物体可以说是一种"气积"（庄子：天，积气也）。这生生不已的阴阳二气织成一种

有节奏的生命。中国画的主题"气韵生动",就是"生命的节奏"或"有节奏的生命"。伏羲画八卦,即是以最简单的线条结构表示宇宙万相的变化节奏。后来成为中国山水花鸟画的基本境界的老、庄思想以及禅宗思想也不外乎于静观寂照中,求返于自己深心的心灵节奏,以体合宇宙内部的生命节奏。中国画自伏羲八卦、商周钟鼎图花纹、汉代壁画、顾恺之以后历唐、宋、元、明,皆是运用笔法、墨法以取物象的骨气,物象外表的凹凸阴影终不愿刻画,以免笔滞于物。所以虽在六朝时受外来印度影响,输入晕染法,然而中国人则终不愿描写从"一个光泉"所看见的光线及阴影,如目睹的立体真景。而将全幅意境谱入一明暗虚实的节奏中,"神光离合,乍阴乍阳"。《洛神赋》中语以表现全宇宙的气韵生命,笔墨的点线皴擦既从刻画实体中解放出来,乃更能自由表达作者自心意匠的构图。画幅中每一丛林、一堆石,皆成一意匠的结构,神韵意趣超妙,如音乐的一节。气韵生动,由此产生。书法与诗和中国画的关系也由此建立。

(二)西洋绘画的境界,其渊源基础在于希腊的雕刻与建筑。(其远祖尤在埃及浮雕及容貌画)以目睹的具体实相融合于和谐整齐的形式,是他们的理想。(希腊几何学研究具体物形中之普遍形相,西洋科学研究具体之物质运动,符合抽象的数理公式,盖有同样的精神。)雕刻形体上的光影凹凸利用油色晕染移入画面,其光彩明暗及颜色的鲜艳流丽构成画境之气韵生动。近代绘风更由古典主义的雕刻风格进展为色彩主义的绘画风格,虽象征了古典精神向近代精神的转变,然而它们的宇宙观点仍是一贯的,即"人"与"物","心"与"境"的对立相视。不过希腊的古典的境界是有限的具体宇宙包涵在和谐宁静的秩序中,近代的世界观是一无穷的力的系统在无尽的交流的关系中。而人与这世界对立,或欲以小己体合于宇宙,或思戡天役物,申张人类的权力意志,其主客观对立的态度则为一致(心、物及主观、客观问题始终支配了西洋哲学思想)。

而这物、我对立的观点,亦表现于西洋画的透视法。西画的景物与空间是画家立在地上平视的对象,由一固定的主观立场所看见的客观境界,貌似客观实颇主观(写实主义的极点就成了印象主义)。就是近代画风爱写无边天际的风光,仍是目睹具体的有限境界,不似中国画所写近景一树一石也是虚灵的、表象的。中国画的透视法是提神太虚,从世外鸟瞰的立场观照全整的律动的大自然,他的空间立场是在时间中徘徊移动,游目周览,集合数层与多方的视点

谱成一幅超象虚灵的诗情画境。（产生了中国特有的手卷画。）所以它的境界偏向远景。"高远、深远、平远"，是构成中国透视法的"三远"。在这远景里看不见刻画显露的凹凸及光线阴影。浓丽的色彩也隐没于轻烟淡霭。一片明暗的节奏表象着全幅宇宙的细缊的气韵，正符合中国心灵蓬松潇洒的意境。故中国画的境界似乎主观而实为一片客观的全整宇宙，和中国哲学及其他精神方面一样。"荒寒"、"洒落"是心襟超脱的中国画家所认为最高的境界（元代大画家多为山林隐逸，画境最富于荒寒之趣），其体悟自然生命之深透，可称空前绝后，有如希腊人之启示人体的神境。

中国画因系鸟瞰的远景，其仰眺俯视与物象之距离相等，故多爱写长方立轴以揽自上至下的全景。数层的明暗虚实构成全幅的气韵与节奏。西洋画因系对立的平视，故多用近立方形的横幅以幻现自近至远的真景。而光与阴影的互映构成全幅的气韵流动。

中国画的作者因远超画境，俯瞰自然，在画境里不易寻得作家的立场，一片荒凉，似是无人自足的境界。（一幅西洋油画则须寻找得作家自己的立脚观点以鉴赏之。）然而中国作家的人格个性反因此完全融化潜隐在全画的意境里，尤表现在笔墨点线的姿态意趣里面。

还有一件可注意的事，就是我们东方另一大文化区印度绘画的观点，却系与西洋希腊精神相近，虽然它在色彩的幻美方面也表现了丰富的东方情调。印度绘法有所谓"六分"，梵云"萨邓迦"，相传在西历第三世纪始见记载，大约也系综括前人的意见，如中国谢赫的六法，其内容如下：

（1）形相之知识；（2）量及质之正确感受；（3）对于形体之情感；（4）典雅及美之表示；（5）逼似真象；（6）笔及色之美术的用法。（见吕凤子：《中国画与佛教之关系》，载《金陵学报》）

综观六分，颇乏系统次序。其（1）（2）（3）（5）条不外乎模仿自然，注重描写形相质量的实际。其（4）条则为形式方面的和谐美。其（6）条属于技术方面。全部思想与希腊艺术论之特重"自然模仿"与"和谐的形式"恰相吻合。希腊人、印度人同为阿利安人种，其哲学思想与宇宙观念颇多相通的地方。艺术立场的相近也不足异了。魏晋六朝间，印度画法输入中国，不啻即是西洋画法开始影响中国，然而中国吸取它的晕染法而变化之，以表现自己的气韵生动与明暗节奏，却不袭取它凹凸阴影的刻画，仍不损害中国特殊的观点与作风。

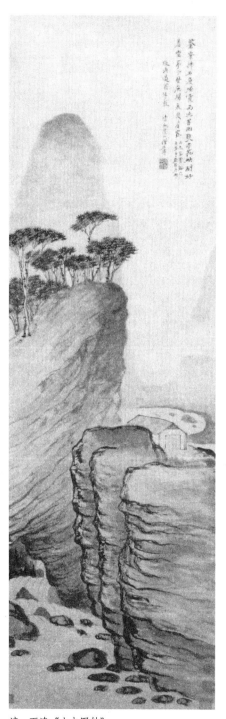

清·石涛《山水图轴》

然而中国画趋向抽象的笔墨,轻烟淡彩,虚灵如梦,洗净铅华,超脱暄丽耀彩的色相,却违背了"画是眼睛的艺术"之原始意义。"色彩的音乐"在中国画久已衰落。(近见唐代式壁画,敷色浓丽,线条劲秀,使人联想文艺复兴初期画家薄蒂采丽的油画。)幸宋、元大画家皆时时不忘以"自然"为师,于造化细缊的气韵中求笔墨的真实基础。近代画家如石涛,亦游遍山川奇境,运奇姿纵横的笔墨,写神会目睹的妙景,真气远出,妙造自然。画家任伯年则更能于花卉翎毛表现精深华妙的色彩新境,为近代稀有的色彩画家,令人反省绘画原来的使命。然而此外则颇多一味模仿传统的形式,外失自然真感,内乏性灵生气,目无真景,手无笔法。既缺绚丽灿烂的光色以与西画争胜,又遗失了古人雄浑流丽的笔墨能力。艺术本当与文化生命同向前进;中国画此后的道路,不但须恢复我国传统运笔线纹之美及其伟大的表现力,尤当倾心注目于彩色流韵的真景,创造浓丽清新的色相世界。更须在现实生活的体验中表达出时代的精神节奏。因为一切艺术虽是趋向音乐,止于至美,然而它最深最后的基础仍是在"真"与"诚"。

(原载《文艺丛刊》1936年第1辑)

中西画法所表现的空间意识

中西绘画里一个顶触目的差别,就是画面上的空间表现。我们先读一读一位清代画家邹一桂对于西洋画法的批评,可以见到中画之传统立场对于西画的空间表现持一种不

满的态度。

邹一桂说:"西洋人善勾股法,故其绘画于阴阳远近,不差锱黍,所画人物、屋树,皆有日影。其所用颜色与笔,与中华绝异。布影由阔而狭,以三角量之。画宫室于墙壁,令人几欲走进。学者能参用一二,亦具醒法。但笔法全无,虽工亦匠,故不入画品。"

邹一桂说西洋画笔法全无,虽工亦匠,自然是一种成见。西画未尝不注重笔触,未尝不讲究意境。然而邹一桂却无意中说出中西画的主要差别点而指出西洋透视法的三个主要画法:

(一)几何学的透视画法。画家利用与画面成直角诸线悉集合于一视点,与画面成任何角诸线悉集于一焦点,物体前后交错互掩,形线按距离缩短,以衬出远近。邹一桂所谓西洋人善勾股,于远近不差锱黍。然而实际上我们的视觉的空间并不完全符合几何学透视,艺术亦不拘泥于科学。

(二)光影的透视法。由于物体受光,显出明暗阴阳,圆浑带光的体积,衬托烘染出立体空间。远近距离因明暗的层次而显露。但我们主观视觉所看见的明暗,并不完全符合客观物理的明暗差度。

(三)空气的透视法。人与物的中间不是绝对的空虚。这中间的空气含着水分和尘埃。地面山川因空气的浓淡阴晴,色调变化,显出远近距离。在西洋近代风景画里这空气透视法常被应用着。英国大画家杜耐(Turner)是此中圣手。但邹一桂对于这种透视法没有提到。

邹一桂所诟病于西洋画的是笔法全无,虽工亦匠,我们前面已说其不确。不过西画注重光色渲染,笔触往往隐没于形象的写实里。而中国绘画中的"笔法"确是主体。我们要了解中国画里的空间表现,也不妨先从那邹一桂所提出的笔法来下手研究。

原来人类的空间意识,照康德哲学的说法,是直观觉性上的先验格式,用以罗列万象,整顿乾坤。然而我们心理上的空间意识的构成,是靠着感官经验的媒介。我们从视觉、触觉、动觉、体觉,都可以获得空间意识。视觉的艺术如西洋油画,给与我们一种光影构成的明暗闪动茫昧深远的空间(伦勃朗的画是典范),雕刻艺术给与我们一种圆浑立体可以摩挲的坚实的空间感觉。(中国三代铜器、希腊雕刻及西洋古典主义绘画给与这种空间感。)建筑艺术由外面看也是一个大立体,如雕刻内部则是一种直横线组合的可留可步的空间,富于几何学透视法的感觉。有一位德国学者 Max Schneider 研究我们音乐的听赏

伦勃朗《杜普教授的解剖学课》

里也听到空间境界,层层远景。歌德说,建筑是冰冻住了的音乐。可见时间艺术的音乐和空间艺术的建筑还有暗通之点。至于舞蹈艺术在它回旋变化的动作里也随时显示起伏流动的空间型式。

每一种艺术可以表出一种空间感型。并且可以互相移易地表现它们的空间感型。西洋绘画在希腊及古典主义画风里所表现的是偏于雕刻的和建筑的空间意识。文艺复兴以后,发展到印象主义,是绘画风格的绘画,空间情绪寄托在光影彩色明暗里面。

那么,中国画中的空间意识是怎样?我说:它是基于中国的特有艺术书法的空间表现力。

中国画里的空间构造,既不是凭借光影的烘染衬托(中国水墨画并不是光影的实写,而仍是一种抽象的笔墨表现),也不是移写雕像立体及建筑的几何透视,而是显示一种类似音乐或舞蹈所引起的空间感型。确切地说:是一种"书法的空间创造"。中国的书法本是一种类似音乐或舞蹈的节奏艺术。它具有形线之美,有情感与人格的表现。它不是摹绘实物,却又不完全抽象,如西洋

字母而保有暗示实物和生命的姿势。中国音乐衰落,而书法却代替了它成为一种表达最高意境与情操的民族艺术。三代以来,每一个朝代有它的"书体",表现那时代的生命情调与文化精神。我们几乎可以从中国书法风格的变迁来划分中国艺术史的时期,像西洋艺术史依据建筑风格的变迁来划分一样。

中国绘画以书法为基础,就同西画通于雕刻建筑的意匠。我们现在研究书法的空间表现力,可以了解中画的空间意识。

书画的神采皆生于用笔。用笔有三忌,就是板、刻、结。"板"者"腕弱笔痴,全亏取与,状物平扁,不能圆混"(见郭若虚《图画见闻志》)。用笔不板,就能状物不平扁而有圆混的立体味。中国的字不像西洋字由多寡不同的字母所拼成,而是每一个字占据齐一固定的空间,而是在写字时用笔画,如横、直、撇、捺、钩、点(永字八法曰侧、勒、努、趯、策、掠、啄、磔),结成一个有筋有骨有血有肉的"生命单位",同时也就成为一个"上下相望,左右相近。四隅相招,大小相副,长短阔狭,临时变适"(见运笔都势诀),"八方点画环拱中心"(见《法书考》)的"空间单位"。

中国字若写得好,用笔得法,就成功一个有生命有空间立体味的艺术品。若字和字之间,行与行之间,能"偃仰顾盼,阴阳起伏,如树木之枝叶扶疏,而彼

唐·张旭
《古诗四贴》
(局部)

此相让。如流水之沦漪杂见，而先后相承"。这一幅字就是生命之流，一回舞蹈，一曲音乐。唐代张旭见公孙大娘舞剑，因悟草书；吴道子观斐将军舞剑而画法益进。书画都通于舞。它的空间感觉也同于舞蹈与音乐所引起的力线律动的空间感觉。书法中所谓气势，所谓结构，所谓力透纸背，都是表现这书法的空间意境。一件表现生动的艺术品，必然地同时表现空间感。因为一切动作以空间为条件，为间架。若果能状物生动，像中国画绘一枝竹影，几叶兰草，纵不画背景环境，而一片空间，宛然在目，风光日影，如绕前后。又如中国剧台，毫无布景，单凭动作暗示景界。（尝见一幅八大山人画鱼，在一张白纸的中心勾点寥寥数笔，一条极生动的鱼，别无所有，然而顿觉满纸江湖，烟波无尽。）

中国人画兰竹，不像西洋人写静物，须站在固定地位，依据透视法画出。他是临空地从四面八方抽取那迎风映日、偃仰婀娜的姿态，舍弃一切背景，甚至于捐弃色相，参考月下映窗的影子，融会于心，胸有成竹，然后拿点线的纵横，写字的笔法，描出它的生命神韵。

在这样的场合，"下笔便有凹凸之形"，透视法是用不着了。画境是在一种"灵的空间"，就像一幅好字也表现一个灵的空间一样。

中国人以书法表达自然景象。李斯论书法说："送脚如游鱼得水，舞笔如景山兴云。"钟繇说："笔迹者界也，流美者人也……见万类皆象之。点如山颓，

清·罗聘《兰》

摘如雨骤,纤如丝毫,轻如云雾。去若鸣凤之游云汉,来若游女之入花林。"

书境同于画境,并且通于音的境界,我们见雷简夫一段话可知。盛熙明著《法书考》载雷简夫云:"余偶昼卧,闻江涨瀑声,想其波涛翻翻,迅驶掀搕,高下蹙逐,奔去之状,无物可寄其情,遽起作书,则心中之想,尽在笔下矣。"作书可以写景,可以寄情,可以绘音,因所写所绘,只是一个灵的境界耳。

恽南田评画说:"谛视斯境,一草一树,一邱一壑,皆洁庵灵想所独辟,总非人间所有。其意象在六合之表,荣落在四时之外。"这一种永恒的灵的空间,是中画的造境,而这空间的构成是依于书法。

以上所述,还多是就花卉、竹石的小景取譬。现在再来看山水画的空间结构。在这方面中国画也有它的特点,我们仍旧拿西画来作比较观(本文所说西画是指希腊的及十四世纪以来传统的画境,至于后期印象派、表现主义、立体主义等自当别论)。

西洋的绘画渊源于希腊。希腊人发明几何学与科学,他们的宇宙观是一方面把握自然的现实,他方面重视宇宙形象里的数理和谐性。于是创造整齐匀称、静穆庄严的建筑,生动写实而高贵雅丽的雕像,以奉祀神明,象征神性。希腊绘画的景界也就是移写建筑空间和雕像形体于画面;人体必求其圆浑,背景多为建筑。(见残留的希腊壁画和墓中人影像。)经过中古时代到文艺复兴,更是自觉地讲求艺术与科学的一致。画家兢兢于研究透视法、解剖学,以建立合理的真实的空间表现和人体风骨的写实。文艺复兴的西洋画家虽然是爱自然,陶醉于色相,然终不能与自然冥合于一,而拿一种对立的抗争的眼光正视世界。艺术不惟摹写自然,并且修正自然,以合于数理和谐的标准。意大利十四、十五世纪画家从乔阿托(Giotto)、波堤切利(Botticelli)、季朗达亚(Ghirlandaja)、柏鲁金罗(Perugino),到伟大的拉飞尔都是墨守着正面对立的看法,画中透视的视点与视线皆集合于画面的正中。画面之整齐、对称、均衡、和谐是他们特色。虽然这种正面对立的态度也不免暗示着物与我中间一种紧张,一种分裂,不能忘怀尔我、浑化为一,而是偏于科学的理知的态度。然而究竟还相当地保有希腊风格的静穆和生命力的充实与均衡。透视法的学理与技术,在这两世纪中由探试而至于完成。但当时北欧画家如德国的丢勒(Dürer)等则已爱构造斜视的透视法,把视点移向中轴之左右上下,甚至于移向画面之外,使观赏者的视点落向不堪把握的虚空,彷徨追寻的心灵驰向无尽。到了十七、十八世纪,巴罗克(Baroque)风格的艺术更是驰情入幻,眩

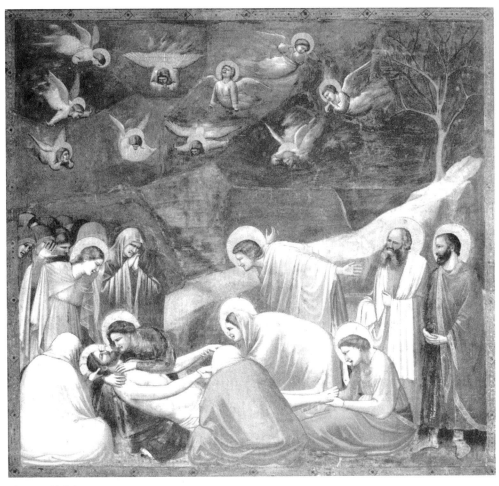

乔托《哀悼基督》

艳逞奇，摘葩织藻，以寄托这彷徨落漠、苦闷失望的空虚。视线驰骋于画面，追寻空间的深度与无穷（Rembrandt 的油画）。

所以西洋透视法在平面上幻出逼真的空间构造，如镜中影、水中月，其幻愈真，则其真愈幻。逼真的假相往往令人更感为可怖的空幻。加上西洋油色的灿烂炫耀，遂使出发于写实的西洋艺术，结束于诙诡艳奇的唯美主义（如Gustave Moreau）。至于近代的印象主义、表现主义、立体主义未来派等乃遂光怪陆离，不可思议，令人难以追踪。然而彷徨追寻是它们的核心，它们是"苦闷的象征"。

我们转过头来看中国山水画中所表现的空间意识！

中国山水画的开创人可以推到六朝、刘宋时画家宗炳与王微。他们两人同时是中国山水画理论的建设者。尤其是对透视法的阐发及中国空间意识的特点透露了千古的秘蕴。这两位山水画的创始人早就决定了中国山水画在世界画坛的特殊路线。

宗炳在西洋透视法发明以前一千年已经说出透视法的秘诀。我们知道透视法就是把眼前立体形的远近的景物看作平面形以移上画面的方法。一个很简单而实用的技巧，就是竖立一块大玻璃板，我们隔着玻璃板"透视"远景，各种物景透过玻璃映现眼帘时观出绘画的状态，这就是因远近的距离之变化，大的会变小，小的会变大，方的会变扁。因上下位置的变化，高的会变低，低的会变高。这画面的形象与实际的迥然不同。然而它是画面上幻现那三进向空间境界的张本。

宗炳在他的《画山水序》里说："今张绡素以远映，则崐阆之形可围于方寸之内，竖划三寸，当千仞之高，横墨数尺，体百里之远。"又说："去之稍阔，则其见弥小。"那"张绡素以远映"，不就是隔着玻璃以透视的方法么？宗炳一语道破于西洋一千年前，然而中国山水画却始终没有实行运用这种透视法，并且始终躲避它，取消它，反对它。如沈括评斥李成仰画飞檐，而主张以大观小。又说从下望上只合见一重山，不能重重悉见，这是根本反对站在固定视点的透视法。又中国画画桌面、台阶、地席等都是上阔而下狭，这不是根本躲避和取消透视看法？我们对这种怪事也可以在宗炳、王微的画论里得到充分的解释。王微的《叙画》里说："古人之作画也，非以案城域，辨方州，标镇阜，划浸流，本乎形者融，灵而变动者心也。灵无所见，故所托不动，目有所极，故所见不周。于是乎以一管之笔，拟太虚之体，以判躯之状，尽寸眸之明。"在这话里王微根本反对绘画是写实和实用的。绘画是托不动的形象以显现那灵而变动（无所见）的心。绘画不是面对实景，画出一角的视野（目有所极故所见不周），而是以一管之笔，拟太虚之体。那无穷的空间和充塞这空间的生命（道），是绘画的真正对象和境界。所以要从这"目有所极故所见不周"的狭隘的视野和实景里解放出来，而放弃那"张绡素以远映"的透视法。

《淮南子》的《天文训》首段说："……道始于虚霩（通廓），虚霩生宇宙，宇宙生气……"这和宇宙虚廓合而为一的生生之气，正是中国画的对象。而中国人对于这空间和生命的态度却不是正视的抗衡，紧张的对立，而是纵身大化，与物推移。中国诗中所常用的字眼如盘桓、周旋、徘徊、流连，哲学书如

元·倪瓒《溪山图》

《易经》所常用的如往复、来回、周而复始、无往不复，正描出中国人的空间意识。我们又见到宗炳的《画山水序》里说得好："身所盘桓，目所绸缪，以形写形，以色写色。"中国画山水所写出的岂不正是这目所绸缪、身所盘桓的层层山、叠叠水，尺幅之中写千里之景，而重重景象，虚灵绵邈，有如远寺钟声，空中回荡。宗炳又说："抚琴弄操，欲令众山皆响"，中国画境之通于音乐，正如西洋画境之通于雕刻建筑一样。

西洋画在一个近立方形的框里幻出一个锥形的透视空间，由近至远，层层推出，以至于目极难穷的远天，令人心往不返，驰情入幻，浮士德的追求无尽，何以异此？

中国画则喜欢在一竖立方形的直幅里，令人抬头先见远山，然后由远至近，逐渐返于画家或观者所流连盘桓的水边林下。《易经》上说："无往不复，天地际也。"中国人看山水不是心往不返，目极无穷，而是"返身而诚"，"万物皆备于我"。王安石有两句诗云："一水护田将绿绕，两山排闼送青来。"前一句写盘桓、流连、绸缪之情；下一句写由远至近，回返自心的空间感觉。

这是中西画中所表现空间意识的不同。

注：本文原是中国哲学会 1935 年年会的一个演讲，现略加整理。

（原载商务印书馆出版的《中国艺术论丛》1936 年第 1 辑）

编者后记

《西洋景》就要和读者朋友见面了。我相信,这盆"洋花"会给大家的文化生活增添一抹绿色,几许诗意。

关于本书的编辑意图,在选目和编排上已经体现得很清楚,这里就不赘言了。我想和读者朋友交流的,是自己的一点感想。

译介他国学术文化之举,早在"睁眼看世界"的19世纪后期就开始了。所谓"信雅达"之说,亦很早就成为了译介事业的学术规范。可惜的是,随着时间的推移,越来越浮躁的人们,早就把这种规范丢掉了。为此,我想借此机会,再重提一下宗白华先生的"采花精神"。

宗白华先生早年在德国留学时,曾写过一首叫《世界之花》的"流云小诗":

世界的花
我怎能采撷你?
世界的花
我又忍不住要采得你!

想想我怎能舍得你
我不如一片灵魂化作你!

这首诗,含义自然是多方面的,但也可以看做是他译介他国文化的宗旨、态度和甘苦的告白。

他采花,是出自爱花。他真心热爱世界文化宝库中的那些珍贵的美学、文学、艺术之花,就像爱自己祖国的美学、文学、艺术之花一样。正是由于爱,

他舍不得采撷那珍贵的花,惟恐自己的译笔减损了她的风采。因为他明白,不同语言之间很难有一座非常理想的桥梁。同样由于爱,他又"忍不住"要采撷那可爱的花。因为他深知,单调的花色编不成美丽的织锦,闭塞的民族张不开思想的羽翼,祖国文化艺术的发展需要这些花,美学艺术的研究不能没有这些花。为着采得鲜花而又不失其资质,他将自己的"一片灵魂"——学者的赤诚、诗人的气质、艺术的修养、美学的造诣,全都融进了采撷的艰辛劳作之中。他把目标瞄准那些最美最珍贵的花——西方美学史、文学史、艺术史上的大家和最有影响的作品;他不以字义的准确为满足,而是努力去捕捉那些鲜花的"灵魂",极力传达那些作品特有的神韵。因此,他的译作不仅和他的著述一样,数量不多,分量却很重,而且很传神,既给人以思想的启迪,又给人以精神的愉悦。本书虽然只收录了他译作的一部分,这一特色还是很鲜明的。

更可贵的是,他作为痴情的爱花者、采花者,却不以采花为满足,还用他国花之长来补自家花之短,以期培育出更具民族特色而又为更多不同国度的人们所喜爱的艺术之花来。这也就是人们常说的"他山之石,可以攻玉"吧。

本书"他山归来"编即是一例。因此,在我看来,宗白华先生在译介方面不仅为我们提供了很有价值的成果,而且还垂范了一种难能可贵的"采花精神"。在学术失范、仿佛谁都能玩弄译笔的今天,实在是足以振聋发聩的。这也便是我们将《世界的花》作为"代序"置于篇首,以收"开卷有益"之效的缘由。

不知读者朋友以为如何?